KB101780

나라 요시토모
Yoshitomo Nara

Yoshitomo Nara 나라 요시토모

이완 쿤 지음 | 이현정 · 윤옥영 · 정소라 · 이수영 옮김

마로니에북스

지은이

이완 쿤은 홍콩대학교 예술사학과 부교수이자 학과장이다. 주 연구 대상은 16세기에서 20세기 중국 미술이며 아시아 현대 미술에도 관심을 가지고 있다. 저서로 2020년에 펴낸 『나라 요시토모』 이외에도 『반항의 붓: 蘇仁山과 19세기 초 광동 회화의 정치학(A Defiant Brush: Su Renshan and the Politics of Painting in Early 19th–Century Guangdong)』(2014)이 있고 「A Chinese Canton? Painting the Local in Export Art」(2018) 등 많은 논문을 발표했다. 연구 활동으로 Fulbright Senior Fellowship와 American Council of Learned Societies에서 지원금을 수상했고 케임브리지와 컬럼비아 대학에서 방문 연구원을 역임했다. 쿤은 또한 비평가이자 큐레이터로 현대 미술 현장에 참여하며 2021년 핀란드 최초 홍콩 작가들의 그룹전 《So long, thanks again for the fish!》를 기획했고 2018년 광주 비엔날레와 홍콩 아시아 소사이어티 전시 《It Begins with Metamorphosis: Xu Bing》에서도 큐레이터로 일했다.

• 도서 번역에 이윤영 님이 도움을 주셨습니다.

옮긴이

이현정은 이화여자대학교 미술대학 도예과 및 동 대학원을 졸업하고 카이스 갤러리에서 큐레이터와 디렉터로 경력을 쌓은 후 2013년 동시대 작가들을 발굴하여 소개하는 갤러리 플래닛을 오픈하여 운영하고 있다. 번역서로는 『컬렉팅 컨템포러리 아트』(마로니에북스), 『쉽게 하는 현대미술 컬렉팅』(마로니에북스) 등이 있다. 서울교육대학교 미술교육과 강사를 역임했고, 현재 갤러리 플래닛 대표, 노블레스 미술전문 계간지 《아트나우》의 미술자문(Nobless Media International artnow artadvisory)으로 활동하고 있다.

윤옥영은 이화여자대학교 불어불문학과 및 동 대학원 미술사학과를 졸업하고 가나아트센터 큐레이터로 권진규 30주기展, 포토 페스티벌(Photo Festival) 및 바네사 비크로프트(Vanessa Beecroft)展 등 다수의 전시를 기획했으며 현재는 서울옥션 이사로 재직 중이다. 주요 프로젝트로 포시즌스 호텔 서울의 아트워크 컨설팅을 했으며, 번역서로는 『클림트: 세기말의 황금빛 관능』(마로니에북스), 『20세기 아트북』(마로니에북스)이 있고, 서울경제신문에 '윤옥영의 해외 경매 이야기'(2018.6–12)를 기고했다.

정소라는 이화여자대학교 서양화과를 졸업하고 동 대학원에서 조형예술학 전공으로 석사와 박사 학위를 취득했다. 최근에는 런던 시티대학에서 문화정책경영 전공으로 석사 학위를 받았다. KAIST 경영대학, 일우재단 등에서 큐레이터로 근무했고, 「가상현실 수용자에 대한 현상학적 연구: 메를로–퐁티의 지각이론 및 핸슨의 '코드 속의 신체' 개념을 중심으로」, 「댄 그레이엄의 작품에서 나타난 상호주관성에 대한 고찰」 외 몇 편의 논문을 발표했다. 현재 독립 큐레이터와 연구자로 활동하면서 온라인 플랫폼 '네트쇼(Net Show)'를 운영하고 있고, 동국대학교와 강남대학교 강사로 재직 중이다.

이수영은 연세대학교 국어국문학과와 동 대학원 비교문학과를 졸업했다. 편집자, 기자, 전시기획자로 일하며 인문서로 번역을 시작했다. 지금은 소설, 회고록, 여행기 등 문학 번역을 주로 하고 있지만, 눈이 호사를 누리고 정신이 우아해지고 싶을 때는 미술 책 번역 일을 맡는다.

서문

나라 요시토모의 작업실 한구석에는 "사랑이나 애정은 아닐지라도 난 결코 꿀리지 않을 강력한 힘이 하나 있어"라고 영어로 쓴 종이가 붙어 있다. 펑크밴드 블루 하츠의 일본어 노래 가사를 나라가 번역한 것으로, 그의 예술적 여정을 압축한 말이기도 하다.

대표적인 큰 머리 소녀들의 이미지로 나라 요시토모는 30년 이상 현대 일본 미술의 최전선에 자리해 왔다. 이 회화의 기반이 마련된 것은 1990년대 초 독일의 대학원 시절이었다. 나라의 '소녀'에는 상반된 특징들이 담겨 있다. 아이 같은 표정이 어른의 정서와 공명하고 가와이(귀여움)가 구현된 인물이 어두운 유머를 품고 있으며 명백한 문화적 언급도 개인적인 기억들과 얽혀 있다. 표현은 고도로 스타일화되어 있지만 언제나 아주 낯익은 친밀감 같은 것이 느껴진다. 깊이 파고들어 보면 이런 것들은 예술이 정서적 교감을 발견하고 공감을 일으켜야 한다는 나라 요시토모의 신념을 전달한다.

그러면 이런 특질들은 어떻게 성취될까? 이 작가론은 예술사의 기본들로 돌아가 스타일의 비판적 평가를 통해 이 질문에 답하는 과제를 맡았다. 이론이 주도하는 논쟁에 대한 업계의 선호와 상충된다고 보일 수도 있지만, 이는 예술 작품에 대한 시각적 분석을 촉구하는 방법이며, 또한 그동안 소홀했던 과정으로, 나라 요시토모의 예술을 바라보는 새로운 관점들을 제공한다. 이 책의 중심축을 형성하는 이러한 자세히 읽기는 나라 요시토모의 양식적인 성격과 특색에 대한 지도를 그려줄 수 있으며, 다른 예술가들 및 대중과의 관계가 그의 이력에 미친 영향, 그리고 일본 북부라는 출신 지역의 중요성에 대한 측량을 가능케 한다.

나라 요시토모는 도쿄에서 600킬로미터 이상 떨어진 작은 성읍 히로사키 출신이다. 일본 본섬의 지리적 변두리에서 전후 세대로 자라난 것이 자의식을 형성해, 그는 금욕주의적으로 독립적이며 접경 지역에서 왔거나 변방으로 밀려난 사람들과 결부되었고 또래들과는 사고방식이 늘 좀 달랐다. 히로사키는 미 공군 기지와 가까워서 그는 늘 전쟁과 핵무기, 원자력에 얽힌 일본의 복잡한 역사를 날카롭게 인지하고 있었고 그 경험을 많은 동세대 예술가들과 나눴다.

그중에는 1990년대 후반 슈퍼플랫 개념으로 망가와 아니메 등 하위문화의 영향을 받은 예술가 세대에게 2차 대전이 미친 충격을 이론화한 무라카미 다카시도 있었다. 일련의 순회 전시들로 보강된 무라카미의 이론은 미국과 유럽 관람객에게 현대 일본 미술에 대한 문화적 설명을 제공했다. 무라카미, 다카노 아야, 디자인팀 그루비전스 등 모두 흥미로운 신예술가 그룹의 일원으로 국제적 주목을 받았고 슈퍼플랫은 그들의 성공에 으레 따라붙는 별칭이 되었다.

나라 요시토모는 그 핵심 발의자 가운데 한 명으로 보일 수 있지만, 이 책에서 보게 될 것처럼, 그 이론에 그다지 전념한 적이 없었고 그와 일본 하위문화의 특유한 관계는 1990년대 후반에서 2000년대 초반 나타난 현대 일본 미술의 현장을 바라볼 대안적 방법을 제시한다.

비록 큰 머리 소녀 회화들이 나라 요시토모의 예술을 규정하게 되었지만 그의 작품 세계는 훨씬 크고 복합적이다. 최근 탐험들 가운데 반전의 테마를 모색하던 그는 일본 북부의 장소와 공동체들로 이끌렸다. 부분적으로는 2011년 후쿠시마 재난의 여파에 대한 반응이자, 커져 가는 반핵 운동에 목소리를 더하는 것이기도 하지만, 이는 또한 후세에 남길 유산을 고민하는 예술가의 실험들이기도 하다.

다른 여느 생존 작가에 대한 책과 마찬가지로, 나라 요시토모의 이야기도 이 책과 함께 끝나지는 않는다. 그에 대한 첫 번째 본격 연구서로서, 다른 여느 '첫' 연구서와 마찬가지로, 이 책의 목표는 포괄하고 종합하는 게 아니라 미래의 연구를 일으킬 실체적 기반을 제공하는 것이다.

이 책은 명성에 대한 야망이나 열정을 창조성의 추진력으로 삼지 않은 한 예술가의 이야기를 들려주려 한다. 나라 요시토모가 한 일은 단순히 예술을 만든 것이다. 그는 작업실로 걸어 들어가 자기만의 음악을 틀고 밤새도록 작업을 한다. 그리고 직관이라는 하나의 강력한 힘으로 자신의 상징적 스타일을 만들어냈다. 그의 예술은, 그가 그토록 사랑하는 음악처럼, 신선하고 절박하며 유연할 것이다. 그리고 계속 앞으로 나아갈 새로운 길을 추구할 것이다.

음악과 함께
시작된

지역 국립대학에서 예술을 전공하는 학생들이 내게 말한 적이 있다. "나라, 너는 그림을 잘 그리니까 예술 학교에 가는 게 어때?" 하지만 그때까지 나는 그런 전문적인 대학에 지원할 수도 있다는 생각을 한 번도 해본 적이 없었다. 예술은 내 일상생활과 너무 멀리 떨어진 곳에 존재했기 때문에 그런 곳에 공부하러 간다는 게 전혀 현실적인 영역 내의 일로 보이지 않았다.[1]

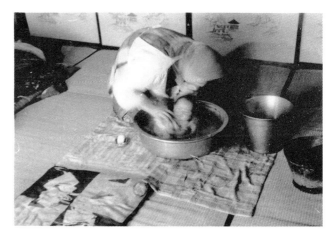

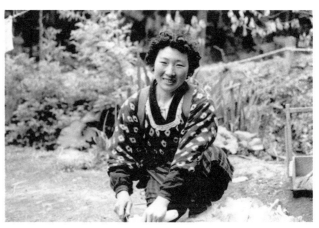

나라 요시토모는 1959년 아오모리현 히로사키, 작은 전통적 성읍에서 일곱, 아홉 살 많은 두 형을 둔 3형제 중 막내로 태어났다. 일본의 다른 가족들과 마찬가지로 나라의 가족도 급속한 사회 경제적 변화가 전통적 역할을 재정의하고 현대 핵가족 단위를 공고히 하는 전후 환경에 적응해야 했다. 나라에게 이러한 변화가 가장 생생히 느껴진 것은, 부모 모두 직장에 다녀서 그 혼자 지내는 시간이 늘어나고, 한때는 언덕 위에 홀로 있던 나라의 집이 점점 많은 이웃에 에워싸이면서였다.

히로사키도 1949년 전후 교육개혁의 일환으로 지방 대학이 설립되고 지역 사과 농사가 널리 상업화되는 등, 나라의 유년기인 1960년대 동안 서서히 현대적 도시로 확장되었다.[2] 그럼에도 불구하고 히로사키는 비포장 거리를 말과 개들이 어슬렁대는 시골 도시의 여유로운 분위기를 꽤 유지했는데, 이러한 평온함은 활화산인 이와키산 자락에 자리 잡고 중세 때부터 전해오는 신토(神道) 세계 속의 오니(鬼)와 가미(神) 설화에 푹 잠긴 듯한, 히로사키의 지형적 위치에서 연유하기도 했다.[3] 신토는 창시자도 교리도 없지만 신자들의 삶과 깊이 융합되어 있다. 흔히 토속 신앙으로 알려져 있으나 일본인들에게 신토는 결혼이나 출산, 그리고 무척 중요한 시치-고-산(7-5-3세) 행사와 같이, 삶의 전환점을 기념하는 의례들을 수행하는, 삶의 방식에 더 가깝다.[4] 다른 동양의 종교적 풍습과 신들이 아무 마찰 없이 신토로 흡수되고 신사에서 다른 종교의 성상이나 의례를 편입시키는 일이 드물지 않다. 이와키산은 특히 아이들에 관해 영험한 곳으로 알려져서, 주변 신사에서는 태아와 어린이의 보호자인 지장보살을 모신다.[5] 현대의 지장보살상은 종종 아이 같은 특성들로 형상화되고 있으며 숭배자들은 지장보살상에 빨간 망토와 턱받이를 입히거나 모자를 씌우는 의식으로 일찍 떠나보낸 아이들을 추모하고 극락왕생을 부탁한다.

신토 신사는 히로사키 지역 사회에 중요한 요소였는데, 나라에게는 더 그랬다. 나라의 할아버지는 신토 승려였으며 아버지 역시 공무원이 되기 위해 그만두기 전까지

도판 1
나라의 탄생 직후 나라와 어머니,
히로사키, 1959

도판 2
나라의 어머니, 1955

잠시나마 승려의 길을 걸었다. 신사와의 이런 관련 덕분에 나라의 가족은 유복했고 지역에서 존경을 받았다.

하지만 나라의 아버지는 밖에서 일하거나 친구들과 어울리느라 대체로 집에 없었고, 나라가 태어날 즈음에는 어린 아들에게 시간을 할애하고 싶어 하지 않았다. 아버지와는 대조적으로 나라의 어머니는 좀 더 소박한 농부 집안 출신이었다. 그녀는 나라가 태어난 후 생활비가 모자라자 직접 일자리를 구할 정도로 강한 생활력을 갖고 있었다. 어머니는 집에 있을 때에도 쉬지 않고 집안일을 했고 나라는 옆에서 그런 모습을 조용히 지켜보곤 했다. 그는 어머니에 대한 존경과 책임감, 가부장제에 대한 의혹을 품고 성장했다.

나라는 다섯 살도 되기 전부터 할아버지와 아버지가 한때 일했던 신사 뒤 산속에서 많은 시간을 보냈다. 어른들로부터 별다른 관리 감독을 받지 않는 아이는 울창한 숲을 제대로 헤집고 다닐 수 있다. 그는 자유를 만끽했고 때로는 그래서 외로울 때도 있었지만 대부분 행복했다. 조숙하고 주의 깊었던 그는 자신만의 놀이를 개발하기도 하고 이웃집 고양이와 친구가 되기도 했다. 여섯 살 때는 기찻길이 끝나는 곳을 보려고 어느 친구와 함께 무작정 기차에 올라타기도 했다. 하지만 그는 무모한 행동을 하는 일이 드물었고 문제를 일으킨 적은 거의 없었다.

이러한 자유는 나라가 일상생활의 한계에서 탈출할 수 있도록 해주었다. 음악에 대한 사랑도 그랬다. 여덟 살에 나라는 자기만의 라디오를 조립했는데, 라디오는 그에게 자신이 더 넓은 세상에 속해 있음을 이해할 수 있게 해주는 보물 같은 동반자가 되었다. 어느 날 밤 잠결에 그는 가족 라디오에서 흘러나오는 의외의 음악을 듣고 잠에서 깼는데, 비록 가사는 알아들을 수 없었지만, 노래들의 멜로디와 리듬에 사로잡혔다. 인근 미사와의 미 공군 기지 내 음악방송과 뜻하지 않게 조우한 것이다. 그 후 늦은 밤이면 그는 슬며시 주파수를 맞춰 미국의 록과 컨트리 뮤직의 전율 속으로 빠져들곤 했다.

나라는 겨우 여덟 살 때 일본의 유명 밴드였던 데라우치 다케시와 버니스의 싱글 앨범을 처음 구매했다. 최신 음악을 접하기 힘들었던 히로사키의 지리적 여건을 생각해 보면 대단한 도전이었다.[6] 히로사키에서 1시간 정도 거리에 가장 가까운 도시인 아오모리가 있었는데, 이곳조차 도쿄에서 거의 700킬로미터 떨어져 있기 때문이다. 게다가 1979년까지 아오모리와 도쿄는 고속도로와 작은 자동차 도로들로만 연결되어

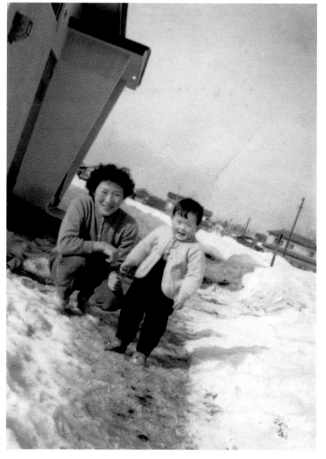

도판 3
분쿄 초등학교 급우들과 나라
(첫 줄 가운데), 히로사키, 1966

도판 4
나라와 어머니, 히로사키, 1964

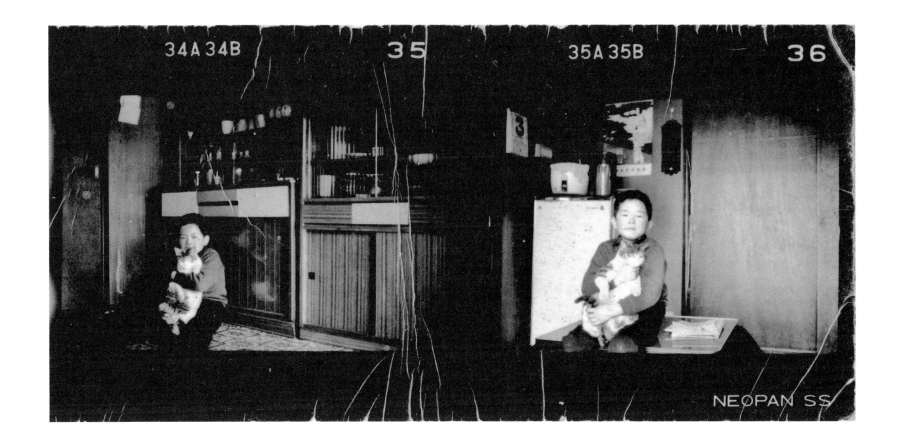

최신 경향이 전달되는 데 시차가 존재했다. 따라서 국제적인 일본의 중심지들과 달리 북부 지역은 촌스러운 외딴 지역이라는 인식이 강했다. 나라에게 새로 발매되거나 구하기 어려운 레코드를 찾는 일은 그런 지리적 한계를 뛰어넘는 신나는 일이었다. 이는 나라가 자기 돈으로 뭔가를 구입한 첫 번째 경험이었는데, 레코드 가게의 문을 열 때마다 마치 금지된 쾌락의 세상 속으로 뛰어드는 듯 두렵기도 하고 짜릿하기도 했다.

나라는 데라우치에서 재니스 조플린, 비틀즈, 조니 캐시에 이르기까지 당대 음악을 있는 힘껏 탐식했다. 그는 히로사키의 지역 대학교 카페에 드나들며 신곡을 듣거나 몇 시간씩 발매 목록을 뒤적이고 구매한 앨범 커버를 보며 그림을 그리고 좋아하는 곡조에 맞춰 낙서를 했다. 앨범 커버들의 시각적 에너지는 그 색상과 그래픽, 외국 밴드가 주는 이국적인 감각을 통해 나라에게 커다란 영감을 제공했다.(도판 6) 이 앨범들이 그를 동시대 시각 예술 및 청각 예술의 세계로 이끌었는데, 나라에게 그 둘은 서로 뗄 수 없는 관계였다.[7] 그에게 음악은 신나는 예술의 세계로 들어가는 입구였던 것이다. 이 책의 다른 장에서 그가 뮤지션들과의 작업을 통해 음악과 미술을 어떻게 결

도판 5
나라와 그의 고양이 차코, 히로사키, 1966

도판 6 (다음 펼침면)
나라의 레코드 컬렉션이 설치된 모습:
《좋든 나쁘든: 1987–2017 작품들(for
better or worse: Works 1987–2017)》,
토요타시 미술관, 일본, 2017

합시키는지, 노래 제목과 가사를 자신의 작품에 편입시키는 방식, 좋아하는 음악이 불러일으키는 분위기와 느낌을 포착하는 능력에 대해 다룰 것이다. 음악은 지금도 나라의 심리에 너무나도 깊이 배어들어 그를 즉시 시각적 공간들, 꿈들 그리고 창조의 세계로 이끈다. 요즘도 나라는 작업할 때 밤 속으로 음악을 터질 듯이 크게 틀어 바깥 세상을 차단시킨다.

1970년대 초에 음악은 나라에게 더욱 중요해졌다. 음악이 새로운 세대 정신을 재정립하고 있던 이들과 그를 이어주었기 때문이다. 1960년대 후반에서 1970년대 초까지는 미국의 반체제 문화에서 시대정신의 기간으로 종종 간주된다. 집단 반전 시위와 인권 집회 등 모든 것이 록 뮤직, 재즈, 비트 문학, 좌파 영웅들의 반항적인 젊은 에너지에서 솟아 나왔다. 또한 태평양 건너편에서는 학생들에 의한 급진주의가 강렬해졌다. 1960년대 중반 일본에서는 신좌익 조직들이 대학 내 기반을 강화하며 1970년으로 예정된 미일 안보조약 갱신 반대 운동을 준비하고 있었다. 당시 신좌익은 학생과 야당들, 노조와 시민사회 조직을 아우르고 있었다. 1960년대 후반부터 수많은 대규모 반체제 시위가 대학 내에서 일어나 학생과 경찰 간의 격한 충돌이 이어졌다.

당시 일본에서 통합이 진행되던 신좌익은 1948년에 조직되어 강력한 반미를 기치로 내세웠던 공산주의 조직 전학련(전일본학생자치회총연합)의 영향 아래 있었다. 이는 일본만의 독특한 좌파 운동 형성에 기여했고 1960년대 반문화에 있어서 보다 일반적으로 받아들여지는 영미 중심과는 사뭇 다른 문화적 실천들이 생겨났다. 예를 들어 특정 유형의 포크와 록 음악의 반항적 성격이 당시 급진 운동의 이미지와 동일하게 종종 인식되었던 영미권과 달리, 일본에서는 이런 음악이 서구 상업주의의 일환으로, 혁명적이라기보다는 향락주의로 여겨졌다. 사실 완고한 운동권들은 록 뮤지션들을 종종 후텐(게으름뱅이, 히피)이라고 불렀는데,[8] 록 뮤지션들이 진정한 반체제 급진주의자가 되기에는 신념이 턱없이 부족하다고 믿었기 때문이다. 캠퍼스에서 기타나 치는 것은 행동하는 지성과는 거리가 먼 경솔하고 시시한 행동으로 여겨졌다.[9] 이후 어린 멤버들이 미국의 포크 뮤직과 망가를 받아들이기 시작하면서 태도가 바뀌기는 했으나, 이런 문화적 차이는 역사적 복잡성과 세계적 현상의 현지화를 보여주는 일례라 할 수 있다.[10]

도판 7
아사마 산장 사건, 1972

학생 운동의 세력이 커지면서 시위대와 경찰 간 충돌도 격해졌다. 세 가지 중요한 사건이 확전의 표지석이 되었다. 첫 번째는 1967년 10월 8일 하네다 공항에서 벌어진 시위였다. 도중에 열여덟 살 학생 시위자가 사망하면서 신좌익의 상징적 순교자가 되어버렸다. 두 번째 사건은 도쿄대에서 벌어졌다. 40여 명의 학생들이 시작한 연좌농성이 전교생의 수업 거부 및 캠퍼스 점거 투쟁으로 확대되었고 학교 집기들은 전투경찰을 막는 바리케이드가 되었다. 학생들이 돌, 벽돌, 화염병을 던지자 경찰은 최루 가스 섞은 물대포로 응수했다. 이 대치는 결국 630여 명이 체포, 기소되면서 끝났다.[11]

가장 충격적이었던 세 번째 사건은 1972년 2월 19일 일어났다. 극단주의자들이 포함된 소규모 좌익 분파 다섯 명이 중무장을 하고 아사마산의 관광객 산장에 은신하다가 한 여성을 인질로 잡은 채 경찰에 포위된 것이다. 대치는 열흘 동안 계속됐으며 그 과정에서 경찰 2명과 구경하던 민간인 1명이 사망했다(도판 7). 마지막 날 경찰이 철거 장비로 건물 외벽을 파괴했고 이 순간은 TV로 생중계되어 일본 전체 가구의 90%가 시청한 것으로 알려졌다. 이어진 경찰 심문을 통해 분파 구성원 29명 중 14명이 잔혹하게 살해당하는 충격적인 내부 숙청이 있었다는 사실도 밝혀졌다. 생중계와 이어진 조사로 대중의 동정이 떠나버렸고 비극적이었던 아사마 산장 사건은 극단주의 학생운동에 조종을 울린 셈이 되었다.[12]

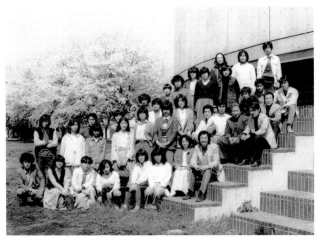

나라가 TV로 이 사건을 지켜본 것은 열두 살 때였다. 그는 이미 학생 저항 운동에 대해 잘 알고 있었다. 당시 대학생이었던 둘째 형이 미나마타만의 수은 중독 사태를 규탄하는 시위에 깊이 관여했기 때문이다. 그러나 아사마 산장 사건은 달랐다. 나라를 포함해 이 사건을 목격한 많은 사람들이 집단적 급진 운동에 우려를 표하기 시작했다. 그러므로 이 사건은 사회적 순응과 전통적 권위에 항상 저항해 온 나라가 왜 분열의 정치에 대해서는 신중을 기하며 비당파적 이데올로기, 개인성, 자유, 치유를 중시하는 후텐의 태도를 선호했는지, 일부나마 설명해줄 수 있을 것이다.

나라는 일찍이 이런 후텐의 자세를 받아들였다. 고등학교 때는 다양한 친구들과 어울려 다녔는데, 이 친구들 상당수가 나라보다 나이가 많았으며 록 음악에 대한 애정을 함께 나누는 데 더해 예술을 더 진지하게 생각하도록 격려했다. 나라는 어린 시절부터 책장을 주르륵 넘겨서 보는 만화나 좋아하는 앨범 커버, 책 표지, 잡지 등에서 영감을 얻은 스케치 등 많은 그림을 그려 왔지만 그건 심각한 작업이라기보다 가벼운

도판 8
친구들과 나라(오른쪽)
33 ⅓ 록카페 앞, 히로사키, 1976

도판 9
무사시노 예술대학 급우 사진,
고다이라, 1979, 아소 사부로
(아래에서 두 번째 줄, 오른쪽에서
두 번째에 앉음)와 나라(아래에서
세 번째 줄 오른쪽에서 두 번째)

취미였다. 종종 자신의 상상 안에서 길을 잃던 어린 소년의 태평한 천성을 반영하는 그림들이었던 것이다. 나라에게 예술가가 되는 길에 있어 중요한 전환점은 고등학생 때 록카페에 영입되면서였다. 친구 한 명이 33 1/3이라는 가게를 열기로 결심하고 나라에게 운영을 도와 달라고 했다. 나라는 친구와 같이 카페를 꾸미고 청소하고 디제잉도 했다. 그곳에서 나라의 첫 대형 작품이 제작되기도 했다. 창문 셔터 위에 펑크 밴드 라몬즈의 로고에서 영감을 받은 미국 국기를 그렸고 뒤쪽 벽에는 기타 치는 고양이 한 쌍의 커다란 벽화를 그렸다.

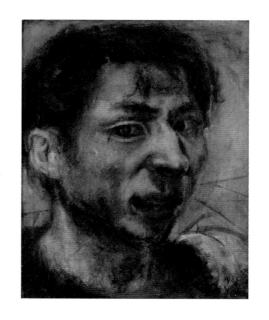

나라 자신도 미처 인지하지 못한 재능을 친구들이 먼저 알아보았는지도 모른다. 그로부터 몇 년 후에야 나라는 우연히 낯선 사람을 만나 처음 정식 미술 교육을 받게 되었다. 도쿄에서 대입 준비 학원을 다니던 어느 여름, 어느 젊은 남자가 나라에게 다가와 인체 실물 그림 수업 티켓을 사라고 권유했다. 나라는 지겹던 여름 학원보다는 미술 수업이 재미있겠다고 생각해서 선뜻 샀다.[13] 미술 수업을 가벼운 놀이로 생각했던 나라의 순진함은 그림과 미술 전반에 대한 힘든 훈련을 시작하면서 빠르게 사라졌다. 무엇보다 이 수업은 미술대학 지원의 계기가 되었다. 이후 나라는 고등학교 방학 동안 도쿄로 가서 미술 수업을 받으며 유화와 목탄화로 분야를 넓혔다.

1979년 나라는 도쿄의 무사시노 미술대학에 입학, 아소 사부로(1913–2000)와 공부하며 그를 통해 이노우에 조자부로(1906–1995)를 만났는데 둘 다 초현실주의 스타일과 구상화에 대한 관심으로 알려진, 인정받는 화가들이었다.[14] 이들은 전쟁 시기 일본에서 자기반성적 작품 활동을 했던 중심적 예술가들에 속하기도 했다. 그러고 나서 1980년대에는 이런 스타일의 미술, 그리고 일본의 과거에 대한 관심이 유행에 뒤떨어진 것이 됐음에도 불구하고 나라는 그들의 작품에 관심이 많았다. 바로 이런 역사와 전쟁의 인간적 차원들을 포착하는 그들의 예리한 능력 때문이었다.[15] 특히 나라는 아소의 작품에서 드러나는 날것 그대로의 느낌과 직설적인 표현에 끌렸다. 예를 들면 1937년의 자화상(도판 10)에서 아소는 여러 감정이 엇갈리는 곁눈질로 포착되고 번들거리는 붉은색과 어두운 색조가 가득 침투된 채색으로 증폭된, 고통과 불확실성의 섬뜩한 감정을 묘사하는 능력을 보여준다.

나라는 선배들의 예술 작품에만 관심이 있는 게 아니었다. 그들이 전시 일본에서 겪은 이야기와 매일의 생존을 위해 해야 했던 소소하거나 기이한 행동들에 매료되었다. 이노우에는 나라에게 1940–50년대의 생활에 대해 많은 일화를 들려주었는데,

도판 10
아소 사부로, 〈자화상〉,
1937, 캔버스에 유채, 45.5×38cm

도판 11
첫 유럽 여행에서 어느 유스호스텔의
나라, 카스카이스, 포르투갈, 1980

그중 하나가 특히 인상 깊었다. 이노우에가 집으로 가던 길에 먹다가 반쯤 남은 우동을 코트 주머니에 쑤셔 넣고 서둘러 기차를 탄 적이 있는데 그러고 나서 기차 안에서 주머니에서 우동을 꺼내 마저 먹었다는 이야기였다. 음식 남기는 걸 상상할 수 없던 시대를 보여주어서 흥미롭기도 했지만, 남다른 삶을 추구했던 예술가의 괴짜 행동이 관심을 끌었다. 인공, 합성, 기술 중심의 미래만을 받아들이고 추구하던 전후 도쿄의 분위기 속에서 이노우에와 동료 예술가들의 불경하고 비순응주의적인 방식과 소박한 생활이 나라에게는 더 의미 있어 보였다.

이런 이야기들은 또한 자신만의 새로운 경험을 찾으려는 나라의 욕망을 자극했던 것 같다. 1980년 2월, 그는 학비를 가지고 3개월간의 여름 유럽 여행길에 올랐다. 파키스탄을 경유하는 긴 경로였다. 당시 또래들에게 배낭여행은 흔치 않은 일이었는데, 이 대담한 모험은 예상치 못한 직접적 결과를 낳았다. 유럽에서 나라는 미술사 책들에 자주 등장하는 위대한 걸작들을 보았다. 그러나 보면 볼수록 거리감을 느끼게 되었다. 형식에 대한 기술적 완성이, 그때까지는 그가 가장 높은 존경심을 품어왔던 것임에도 불구하고, 정서적 세계를 전달하는 표현 능력보다 중요하지 않다고 깨닫게 된 것이다. 우연히 예술에 발을 들인 후 자신의 기교에 의구심을 품고 있던 젊은 예술가에게, 이것은 계시였다. 나라는 이 여행 동안 유럽의 근대와 현대 예술에 대한 안목을 키웠고, 모딜리아니, 마티스, 샤갈 같은 예술가들 작품의 정서적 위력에 흠뻑 빠졌다.

유럽 여행에 돈을 다 써 버린 나라는 더 이상 무사시노 대학의 학비를 감당할 수 없었고, 1981년 봄 일본으로 돌아온 직후, 나고야시 인근의 나가쿠테에 있는 공립 기관인 아이치 현립 예술대학으로 옮겼다. 거기서 그는 한층 자신감 있는 예술가로 성장했고 자기 열정에 대해 덜 조심스럽게, 심지어 대담하게 되었다. 그는 아이치 현립 예술대학에서 자신의 작품을 만들며 미술사를 공부했고 친구들이나, 파트타임 미술 교사가 되어 가르친 학생들과 지적 토론에 몰두했다. 하지만 여기서 보낸 시간은 정신적 자극 이상의 것들을 길러냈다.

이 시기에 나라의 자연스러운 카리스마가 온전히 표출될 수 있었으며, 그는 재미를 사랑하고 사교적이며 모험심 가득한 성격으로 많은 친구들의 마음을 끌었다. 오늘날까지도 모두가 함께 작업하고 어울리는 예술 학교라는 환경은 그가 가장 좋아하는 공간 유형 중 하나이며 종종 다시 찾는 곳이기도 하다.

도판 12, 13
나고야의 가와이 주쿠 학원에서
학생들과 함께 있는 나라, 1985–87

도판 14
히사야 오도리 공원에서
노래하는 나라, 나고야, 1984

유럽 여행은 근대 미술에 대한 나라의 관심을 자극했으며, 예전 스승인 아소를 통해 이미 어느 정도 지식을 갖고 있던 일본의 근대 화가들에 대해서 보다 자세히 살펴보는 계기가 되었다. 그는 아소의 동료 작가인 요로즈 데쓰고로(1885-1927)(도판 15), 간다 닛쇼(1937-1970), 마쓰모토 슌스케(1912-1948) 등의 작품을 더 면밀히 연구하기 시작했다. 전시에 활동했던 이 예술가들은, 정부가 근대 국가 건설의 도구로 예술을 이용하려 심하게 간섭했던 시대에 예술의 주관성과 자율성을 주장하는 역할을 했던 인물들이었다.[16] 나라는 종종 마쓰모토의 회화를 들여다보곤 했는데, 히로사키에서 멀지 않은 북부 이와테현에서 자라고 어린 시절 병으로 귀가 먼 이 예전 예술가의 인생사에 마음이 끌렸기 때문이기도 했다.

마쓰모토는 비범한 예술가로, 정부의 전시 선전 예술 프로그램에 반대의 목소리를 낸 극소수 중 하나였다. 특히 1941년 군이 후원한 심포지엄 〈국방과 미술: 예술가들은 무엇을 해야 하는가?〉의 기록이 주요 예술 잡지 《미즈에》에 실렸는데, 마쓰모토는 여기에 공개적으로 저항했다. 기록문은 당시의 예술 관행을 비판하고, 예술을 이용한 나치를 찬양했으며, 개인의 실현은 가족과 국가와의 동일시를 통해 완수되고 예술은 일본 민족에 봉사해야 한다고 주장했다. 마쓰모토는 같은 잡지의 다음 호에 대응하는 글을 기고했다. 개인의 권리와 예술의 주관성을 옹호하는 「이키테이루 가카(살아 있는 예술가)」라는 제목의 글이었다. 그의 글은 국가의 정책과 의견을 달리하는 유일한 목소리였고 "침묵을 지키는 것은 현명하지만, 지금 상황에서 반드시 옳은 일이라고는 생각하지 않는다"며 동료들에게 동참을 요청했다.[17] 다른 이들의 호응은 없었고 마쓰모토에게는 일탈자의 딱지가 붙었다. 마쓰모토는 이 기간 동안 산업화의 절망이 연상되는 컴컴한 건물들의 윤곽으로 도시 풍경을 그려서 예술가라는 존재의 갈등하는 감정들을 포착했다.(도판 16)

나라가 존경했던 전시 예술가들 중에서 그에게 가장 큰 영향을 미친 이는 아마 삽화가 모타이 다케시(1908-1956)(도판 18, 19)였을 것이다. 특히 미야자와 겐지(1896-1933)의 동화에 들어간 모타이의 작품들은 나라에게 특별한 영향을 주게 된다.[18] 미야자와의 작품들은 그의 사후에야 인정받았고 1950년대 이래 그의 책은 수차례 재출판, 번역, 각색되었다. 미야자와는 특이한 인물이었다. 이와테현 출신으로 시인, 작가, 서양 클래식 음악 애호가, 에스페란토어를 공부하는 학생이자 농업 과학 교사이기도 했다. 이러한 다양한 관심사는 그의 소설들의 소재가 되었다. 종교적 신념은 모험의

도판 15
요로즈 데쓰고로,
〈벌거벗은 미녀(Nude Beauty)〉,
1912, 캔버스에 유채, 162×97cm

도판 16
마쓰모토 슌스케, 〈도쿄역 뒤
(Backside of Tokyo Station)〉,
1942, 캔버스에 유채, 50×60.6cm

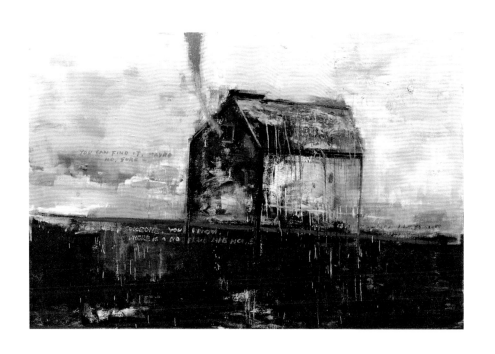

도판 17
⟨내 집만한 곳은 없어요?(Is There
No Place Like Home?)⟩,
1984, 캔버스에 아크릴릭,
130×194cm

토대가 되었으며, 농업에 대한 관심은 말하는 동물이 등장하고 자연의 경이로운 힘을 보여주는 우화들에서 분명히 드러난다.[19] 또한 미야자와의 어두운 유머는 어린 독자에게 규칙이나 경계를 넘어설 때 느낄 수 있는 즐거움을 알려주었으며, 나이 든 독자에게는 현대의 물질만능주의가 세계를 장악한 지금의 현실 이전, 더 단순했던 시대에 대한 향수 어린 매력을 느끼게 했다.[20] 모타이의 생기 넘치는 수채화는 때로 어둡고 때로 환희 가득하게 미야자와 작품들의 정신을 포착해냈다. 모타이는 때로 주인공을 금발 머리로 그렸는데, 이는 특정 인종을 반영한 것이 아니라 머나먼 세계, 모험의 나라 거주자들을 표현하려는 시도였다.

이러한 전쟁 시기 예술가와 작가들에 대한 나라의 관심은 그들의 개인사, 독립 정신, 그리고 예술을 통해 경험을 전달하는 방식에 매료되었기 때문이다. 나라가 성숙해갈수록 북부 출신이라는 뿌리와 음악의 영향력이 그의 예술에 점점 더 분명하게 드러났지만, 젊은 나라가 처음으로 자신의 스타일리스트적 어휘를 발전시킬 수 있었던 것은 이 예술가들의 작품을 접했기 때문이었다. 초기 작품들에서 어린 시절의 추억을 서사적으로 테마화하는 방식은 나라가 자신에게 영향을 준 이 예술가들의 눈을 통해 자기 과거를 보려는 경향이 있었기 때문이기도 했다.

전쟁이 끝나고 14년이 흘렀지만 일본의 시골 지역은 여전히 한참 뒤쳐져 있었다. 아마도 전후 5년쯤 됐을 때의 도쿄와 비슷했을 것이다…… 전쟁의 잔재는 도처에 남아 있었다. 나는 사방이 잔해와 유령으로 가득 차 있음을 몸으로 느낄 수 있었다.[21]

나라 작품의 중심에는 주체이자 대상인 어린이가 존재하는데, 이후 40여 년간 나라는 수많은 다양한 방법으로 이 아이를 탐구하게 된다. 초창기 작품이자 사진으로만 남아 있는 〈내 집만한 곳은 없어요?〉(1984)(도판 17)에서 볼 수 있는 것처럼, 처음 나라의 작업들은 어린 시절의 추억에 집중했다. 이 작품은 언덕 위의 쓸쓸한 어두운 집을 그리고 있는데 윤곽선으로 드러나는 형식은 마쓰모토의 회화 스타일에 영향받았음을 보여준다. 나라의 집은 묘하게 인간 같은 존재감을 띠고 있으며, 집의 어둠은 푸른 하늘로 새어 나오고 불기둥이 창에서 뿜어 나온다. 이 집은 한때 언덕 위에 홀로 서 있던 어린 시절 나라의 집을 소재로 한 것이다. 불은 농사짓는 마을에서 자라난 데

도판 18
모타이 다케시, 〈피아노와 트럼펫 – 꽥, 꽥, 난 정말 행복해(A Piano and a Trumpet – Quack, Quack, I'm So Happy!)〉, 1947, 종이에 수채, 27×24cm

대한 상징인데, 나라는 그런 곳에서 불이 두려우면서도 위안을 준다고 보았다. 불은 나무로 된 집을 태워 파괴할 수 있는 힘과 난로를 따뜻하게 데우는 온기를 가졌기 때문이다. 나라는 향수를 느끼는 과거를 돌아보면서도 자신의 검은 집 위에 물감을 떨어뜨리고 글을 적어넣어 정경에 불길한 예감을 불어넣었다. "찾을 수 있을 거야. 아마도. 아니야. 확실해"라고 의도적으로 구두점을 찍고 검은색으로 적은 글씨는 붙잡아두기 힘든 느낌에 대해 말한다.

나라는 어린 시절의 추억을 시각적 소재를 설정하는 출발점으로 삼았지만 그것이 회화의 주제는 아니었다. 그 대신 자신의 어린 시절을 암시하는 특정 모티프들을 인용하고 되풀이해서 반복시켜, 그 시절에 대한 간략한 지시물이 되는 일종의 회화적 코드를 창조한다. 그런 모티프들은 풍경 속에서 사물, 동물, 또는 아이들과 함께 결합되는데, 원래는 서로 관련이 없지만, 그 괴리를 활용해 모호함과 위협적인 기색을 창조한다. 나라는 결코 같은 방식으로 모티프들을 반복하지 않으며 계속 바꿔 나가서, 회화적 효과의 서로 다른 강도를 탐구하고 인간의 다양한 감정들을 담아낸다. 예컨대 〈내 집만한 곳은 없어요?〉에서의 집이라는 모티프는 〈후타바 하우스〉, 〈빗방울을 기다리며〉(1984)(도판 22)에서는 유령 같은 형태를 하고 있고, 〈잃어버린 기억〉(1984)(도판 20)에서는 뼈대만 남았으며, 〈무제〉(1984)(도판 21)에서는 콜라주로 만들어졌다. 이 작품들을 함께 놓고 보면, 다양한 형식적 접근법들은 집/가정의 불안정성에 대해 감당하기 벅찬 느낌을 전달한다.

집과 관련돼 있는 불은 히로사키에서의 생활을 의미하며 또 다른 반복되는 상징인 후타바(쌍떡잎 새싹)는 어린이와 이상화된 미래의 약속, 둘 다를 나타낸다. 또한 후타바는 전형적인 이층집을 뜻하는 용어이기도 해서 나라의 집에 대한 또 다른 지시물로도 볼 수 있다. 불과 후타바는 계속 나라의 작업 모티프가 되어온 반면, 2001년 무렵부터 외로운 집은 그의 작품에서 사라져 갔다.[22]

나라는 종종 추억의 중요성에 대해 말했지만 이와 동등하게 중요한 것은 자신의 작품에서 과거를 기억하고 성찰하는 방법이다. 스베틀라나 보임이 설명했듯이, 만일 향수라는 것이 "신화 속에서와 같은 귀향이 불가능함에 대한 슬픔, 명확한 경계와 가치들을 가졌던 마법적 세계의 상실에 대한 애도"라면, 나라는 진정으로 경험되거나 기억될 수 없는 어린 시절을 신화화함으로써 그 불가능한 귀향을 만들어내고 있는 것이다.[23] 다시 말해, 그의 회화들은 과거 자체에 대한 것이 아니며, 과거에 대한 갈망을

도판 19
모타이 다케시, 〈라 크루와 블랑쉬 스케치북에서(from the sketchbook La Croix Blanche)〉, 1931–35, 종이에 수채, 18.6×12.5cm

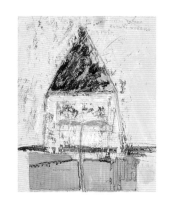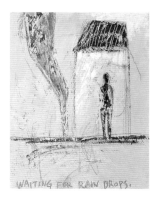

묘사하는 것도 아니다. 그보다는, 변덕스럽고 천진난만함이 환상적이고 위험한 것들과 병존하는 대안적 세계들을 창조하기 위해 향수를 활용하며, 대안적 세계들의 안정성을 위협하는 긴장감을 창조한다.

아이치에서의 마지막 학년에 나라는 더 일관된 작품군을 만들어냈다. 구성이 훨씬 안정되었으며 주체들이 하나의 서사를 제시하기 시작했다. 비록 의미를 붙잡아두기 힘든 서사이긴 했지만 말이다. 이러한 스토리텔링 잠재력은 비슷하게 독자들을 대안적 세계들로 이끌던 모타이와 미야자와의 영향을 드러낸다. 예를 들어 나라의 졸업 작품 〈순진한 존재〉(1986)(도판 23)는 히로사키의 초등학교와 고등학교를 회상하는 작품이다. 거기는 원래 군대의 막사였기 때문에 나라는 어린 시절에 그곳들이 유령과 전쟁 잔해로 가득하다고 상상했었다. 그러나 이 회화에서 추억들이 처리되는 방식은 회상 자체의 불안감을 구현한다. 〈순진한 존재〉에서 어린 금발 소년은 땅에서 비죽 튀어나온 전투기의 꼬리 앞에서 한쪽 맨발로 위태롭게 균형을 잡는다. 붉은 여우는 머리로 서 있으며, 배경의 후타바 하우스는 유령 같은 존재다. 파묻힌 비행기를 제외하면 모든 구성 요소들이 불안정하거나 비현실적이고 쓰러지기 직전의 모습으로, 마찬가지로 어떤 의미도 흩어져버릴 듯하다. 이 모티프들 중 어느 것도 서로 관련은 없지만, 이렇게 결합되고 나면, 붙잡히지 않고 빠져나가는 의미들을 제시하는 우화적 존재가 된다.

또한 이 초창기에 나라가 십자가, 타락 천사, 뱀 같은 장난스러운 고딕풍의 기독교 상징들을 채택한 것을 볼 수 있다. 이런 상징들에 대한 나라의 참조는 신토에 뿌리를 두고 있던 아버지에 대한 미묘한 반항이었을 수도 있고, 또는 젊은 예술가가 이국적인 기독교와 그 역사에서 탈출 수단을 발견하는 과정을 보여줄 수도 있다. 〈모두가

도판 20 (왼쪽)
〈잃어버린 기억(Lost Memory)〉,
1984, 판지에 부착한 종이에
아크릴릭과 색연필, 크기 미상

도판 21 (가운데)
〈무제(Untitled)〉, 1984,
판지에 부착한 종이에 아크릴릭과
콜라주, 크기 미상

도판 22a–b (오른쪽)
〈후타바 하우스(Futaba House)〉,
〈빗방울을 기다리며(Waiting for
Rain Drops)〉, 1984,
나무 판지에 아크릴릭과 색연필,
각각 45×36cm

도판 23 (다음 쪽)
〈순진한 존재(Innocent Being)〉,
1986, 캔버스에 아크릴릭과 색연필
194×130.3cm

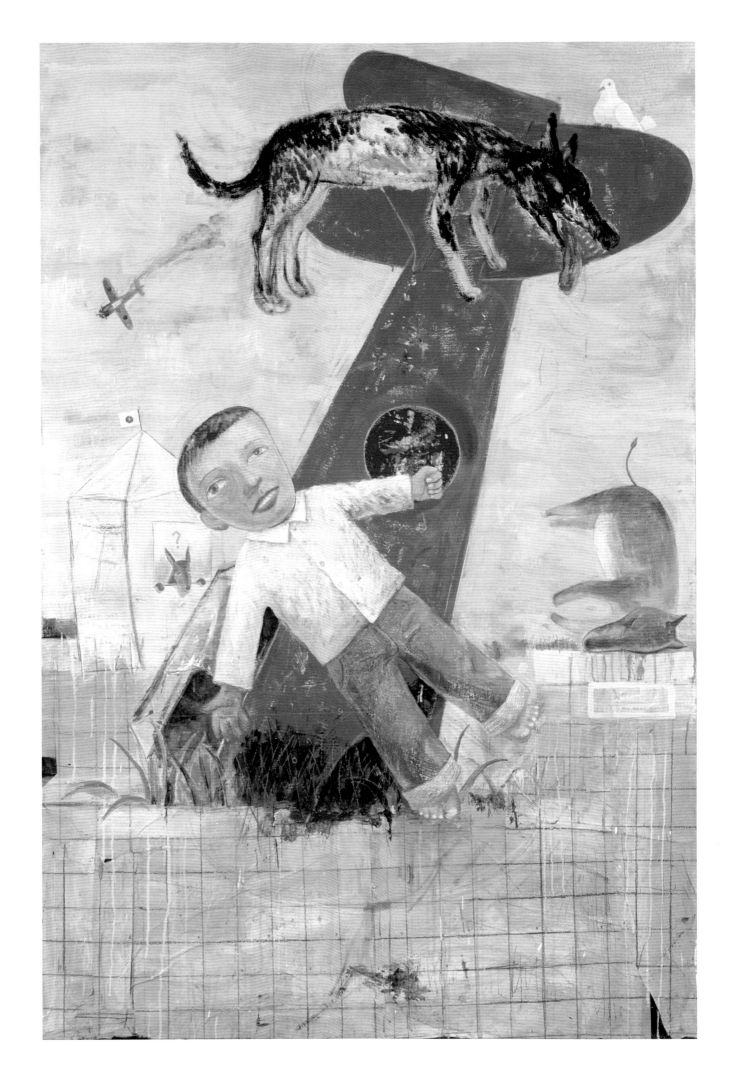

혼자다〉(1986)(도판 24)에서 날개 달린 형상은 묵직한 검은 물감 부분을 망토처럼 늘어뜨리고 머리에는 반창고를 닮은 하얀 십자가가 보이는데, 이는 상처 입은 영혼의 이미지를 연상시킨다.[24] 〈무제〉(1986)(도판 25)에서 달빛어린 하늘과 어그러진 수평선, 물웅덩이에서 솟아난 머리들, 물에 잠긴 부서진 전투기, 떨어지는 어린 소녀에게 기어가는 뱀 등은 논리가 후퇴하고 부조리한 형태들이 어지럽게 펼쳐진 꿈같은 풍경을 연상시킨다.[25]

이런 수수께끼 같은 초기 작품들은 상상력, 추억, 화가로서의 기교 같은 것들을 가지고 나라가 얼마나 씨름했는지 보여준다. 때로 환상적이고 신화적인 것들을 다루는 나라의 방식이 억지스럽고 직설적이어서 자기만의 목소리를 내는 데 늘 익숙하지는 못한 젊은 예술가의 징후가 나타나기도 한다. 그러나 이 목소리에 대한 탐색이 나라의 끝없는 실험들에 연료를 공급했고 작품 안에서 새로운 의미와 기법들을 발생시켰다. 예를 들어 〈무제〉(1988)(도판 26)에서는 십자가가 하나의 모티프에서 격자선을 구성하는 장치로 변화한다. 그리고 나라는 인물을 캔버스의 가로축을 따라 길게 눕

도판 24
〈모두가 혼자다(All Alone)〉, 1986,
캔버스에 아크릴릭과 색연필,
193×130.3cm

도판 25
〈무제(Untitled)〉, 1986,
캔버스에 아크릴릭, 높이 162cm
[왼쪽 부분은 망가지고 손실됨]

히면서도 성서적 희생이라는 십자가의 강력한 상징성은 계속 활용해, 이 형상이 잠든 것인지 아니면 부상을 당한 것인지 질문을 던진다. 나중에 나라의 석사 졸업 작품인 〈회전목마〉(1987)(도판 27)에서 이 십자가 모양 구성은 분해되는데, 주요 형상들이 사분면을 각각 차지하여 오른쪽에서는 여우가 어리둥절한 표정으로 떨어지고 왼쪽에서는 한 아이가 몸을 굽혀 머리카락을 구유에 담갔다. 수직과 수평, 움직임과 안정성의 균형을 잡아주고 전체를 모아주는 십자가와 유사한 구성 때문에 이 장면의 부조리함이 강해진다.

　　1986년부터 1990년까지 나라의 작품들엔 유머의 기운이 담겨 있는데, 장난기 넘치는 순간들에서 삶의 즐거움을 찾는 그의 성격상 중요한 측면이 반영된 것이다. 이는 나라가 우울하고 반항적인 외톨이라는, 좀 더 널리 퍼진 인상과는 확연히 대조된다. 아이치 시절 나라의 멘토 히쓰다 노부야는 나라가 곧잘 집에 찾아왔다고 말한다. "미술 서적을 들춰 보거나 같이 식사를 하고 술을 마셨다. 나라는 수업은 듣지 않았지만 항상 장난칠 궁리를 하며 학교 주변을 어슬렁거렸다. 학교 축제에서 마지막

도판 26
〈무제(Untitled)〉, 1988,
캔버스에 아크릴릭, 크기 미상

도판 27
〈회전목마(Merry-Go-Round)〉,
1987, 캔버스에 아크릴릭,
130.3×130.3cm

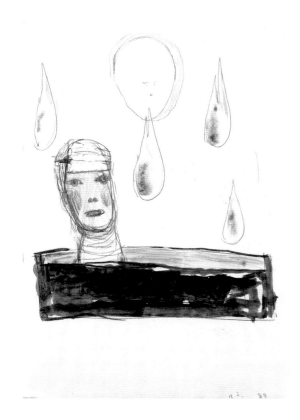

무대 공연의 보컬을 맡곤 했다. 항상 좋은 역할을 차지했기에 눈에 띄었다. 많은 사람들을 큰 파티에 끌어모으곤 했지만 정작 자기는 '외로워 죽겠어!'라며 몰래 빠져나갔다. 강아지처럼 약간 부끄러움을 타면서도 사교성이 좋았고, 때로는 고양이처럼 도도했다. 빛과 그림자가 그의 내면에 동시에 존재했다."[26]

나라의 이런 양면적 성격, 카리스마 넘치는 에너지와 대범함에 대조되는 내향적이고 외로움을 타는 성격은 그의 작품 활동에 여실히 반영되고 이따금 서로 충돌하기도 한다. 이 양면성이 학교에서 어떤 평가를 받을지 조심스러웠기에, 나라는 특히 초기 회화들에서 자신의 성격적 특성들을 내보이는 데 더 방어적이고 어린 시절 서사들을 이용해 당시 자신의 실체를 모호하게 만든다. 그러나 회화가 아닌 그림들에서는 음흉한 유머, 폭발적인 에너지, 그러면서도 좀 더 관조적인 면이 쉽사리 드러난다. 그림들은 그의 개인적 사색이며 나라를 자신의 확실한 뿌리로, 삶이 더 태평했고 본능에 충실했던 록카페 젊은이 시절로 데리고 간다. 때로 찢어진 봉투나 종잇조각에 그려지기도 한 그림들은 충동적인 낙서로 보인다. 노력이 들어간 구성들에서부터 끄적여둔 노랫말까지 테마와 소재는 광범위하지만, 관에서 일어나는 미라나 기타를 연주

도판 28
⟨무제(Untitled)⟩, 1988,
종이에 아크릴릭, 색연필, 연필,
29.5×21cm

도판 29a–c
⟨무제(Untitled)⟩, 1988, 종이에
색연필, 펜, 모두 37×27.5cm

도판 30 (다음 쪽)
⟨어딘가 어딘가(Somewhere
Somewhere)⟩, 1986, 종이에 펜,
18.2×12.8cm

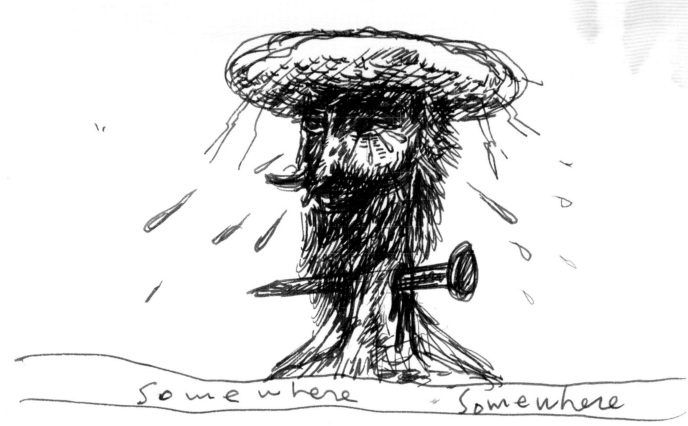

Somewhere　　Somewhere

生よりも尊い死もあるのかもしれない
がもしれない

하는 로커처럼 대부분 즉흥적이고 장난스러운 것이다(도판 28, 도판 29). 그림 안에는 자주 글, 노래 제목이나 떠오르는 생각들이 적히고 때로는 그림 위로 넘쳐나기도 한다. 좀 더 어두운 정치적 테마에 대한 더욱 직접적인 언급이 담긴 그림들도 있다. 예컨대 〈어딘가 어딘가〉(1986)(도판 30)에서는 못이 박힌 기이한 인간 같은 형상으로 핵폭발의 버섯구름을 그렸다. 그 앞에는 십자가에 못 박혀 노래를 부르는 남자가 누워 있고, 바로 위에는 일본어로 "삶보다 고귀한 죽음이 있을 수 있다. (그저) 아마도."라고 쓰여 있다. 핵폭탄의 버섯구름은 반항적인 죽음을 목격하면서 땀, 또는 피를 흘리는 것처럼 보인다.

이러한 사례들을 통해 나라가 개인적인 삶에서 열심히 고민했고 생각들을 발전시키기 위해 그림들을 자주 활용했음을 알 수 있다. 그중에는 회화에 가깝게 온전히 발전된 작품도 있지만, 상당수는 스케치 정도이거나 미완성으로 보인다. 궁극적으로 이 그림들은 나라의 개인적 일화, 인상, 이야기를 기록한 것이고, 혼자 보려고 그린 것들이기에, 그가 종종 느끼는, 작품을 설명해야 할 것 같은 의무감에서 자유로울 수 있었다. 또한 이 그림들은 어디 위에라도 끼적여야 하고 그려야 하는 나라의 강박적 욕구를 보여주며, 마치 일기장들처럼 그의 성격의 많은 측면을 포착한다.

나에게 세상의 중심은 여전히 대학 주변의 학교생활이었고 예술에 대한 토론과 요란한 파티를 계속했다. 나는 약간 발전은 했지만…… 꽤 거들먹거리기 시작하며 가르치는 학생들에게 이상적인 철학에 대해 많이 떠들어댔던 것 같다. 나는 학창 시절 내내 게으름뱅이였고 허풍을 쳤지만, 선생님이 되자 이제는 눈을 말똥거리는 제자들에게 거짓말을 하고 있다는 느낌이 들기 시작했다. 그리고 나도 다시 학교로 돌아가서 늘 배우려는 열망으로 가득 찬 제자들처럼 모든 것을 다시 배워야겠다는 생각이 들었다.[27]

나라는 나고야에서 작품으로 인정받게 되었고, 1984년 졸업 직후 첫 개인전을 열었다. 4년 후, 나고야와 도쿄의 갤러리 우마니테에 〈순진한 존재〉가 전시되었으며, 첫 해외 전시가 뒤셀도르프의 괴테 인스티튜트에서 열렸다. 1980년대 초 일본에서는 젊은 신흥 예술가들의 생존에 필수적인 상업 예술 시장이 확장되기 시작했다. 1990년대가 되어서야 일본 정부가 예술들을 지원하는 데 중요한 역할을 맡았고 또한 1990

도판 31
네기시 요시로, 〈88-8-21〉, 1988,
캔버스에 아크릴릭, 180×232cm

년대 일본 미술계는 이전의 개념 미술 경향에서 벗어나 회화와 물질성에 대한 관심으로 돌아갔다.[28] 그래서 일본 예술가들은 유럽과 미국의 동시대 미술 경향과 궤를 같이하는 현대의 유행에 대해 발언할 수 있었다. 예를 들어, 네기시 요시로(1951–) 같은 예술가들은 아방가르드 미술의 지성 중심 세계를 약화시킬 집요한 색채 실험을 하고 있었다(도판 31).

회화, 그리고 회화가 가진 정서적 힘으로의 회귀는 이 시기 예술가들과 나라 사이 공통점을 보여주지만, 나라가 창조한 아이 같은 세계와 전후 일본 예술가들에 대한 나라의 매혹은 또래 작가들과는 현저한 차이를 드러냈다. 그러므로 나라가 미술계와 뭔가 엇나가고 있다고 느끼기 시작했고 심지어 예술가라는 꼬리표까지 점점 불편하게 된 것은 놀라운 일이 아닐지 모른다. 별로 성취한 것도 없는 나라에게 학생들이 센세(선생님)라고 부를 때마다 드는 죄책감도 이러한 불편함의 원인이 되었다. 그런 호칭에 걸맞아지려면 아직 해야 할 일이 많다고 믿었고 당시 작가들과 구별되는 작품 활동을 계속하고 싶은 마음에 나라는 다시 학교로 돌아가기로 결정했다.

1988년 독일로 간 나라는 쿤스트 아카데미 뒤셀도르프에서 A. R. 펭크(1939–2017)(도판 32)와 공부하게 되었다. 원래는 프리츠 슈베글러(1935–2014)와 공부하기를 원했지만 학생이 넘치자 슈베글러는 나라에게 새로운 것을 탐구하도록, 혹은 "조금은 미쳐볼 수 있도록" 격려해줄 교수를 찾아보라고 조언했다고 나라는 회상한다. 대담한 성품의 예술가였던 펭크는 학생들 스스로 작업을 발전시키도록 내버려 두는 경우가 많았다. 그는 정신없는 일정 때문에 학교에 없을 때가 많긴 했지만 학생들이 사용할 수 있도록 별도의 널찍한 작업 공간들을 제공하는 아량을 베풀었다. 또한 펭크는 나라에게 오래 영향을 미친, 단순하지만 충격적인 조언을 건넸는데, 그건 바로 그의 낙서 같은 그림과 회화 작품을 하나로 합쳐보라는 것이었다.[29]

펭크의 작품이 뿜어내는 에너지는 종종, 그의 고향 드레스덴의 파괴를 비롯한 제2차 세계대전의 상처에 대한 반응으로 보인다. 다시 한번 나라는 전쟁의 영향을 깊이 받은 예술가로부터 지도와 영감을 얻을 수 있었다. 다만 펭크는 일련의 가짜 알파벳과 선형 인물 기호를 이용하는 우상 파괴적 표현을 선호했다는 점에서, 나라의 일본 멘토들과는 과거를 다루는 방식이 달랐다. 그래피티 비슷한 이런 표상들은 거리 미술에 일부분 감응한 것이었지만, 전쟁 전 독일 표현주의, 특히 에른스트 루트비히 키르히너(1880–1938)의 작업에 대한 응답이기도 했다. 키르히너의 작품과 마찬가지로 펭

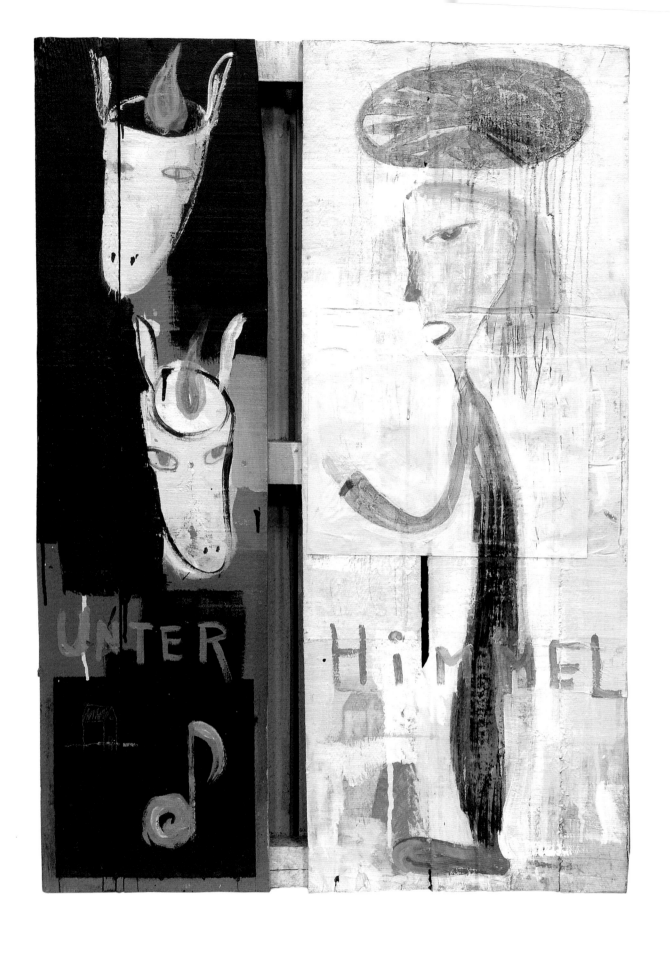

도판 34
〈무제(Untitled)〉(덧칠됨),
1987–97, 종이에 아크릴릭, 나무,
89×63×8.5cm

도판 35
〈나는 씹을 수 없어요(I Can't Bite.)〉, 1989, 종이에 수채, 색연필, 연필, 20.5×14.5cm

크의 회화들은 사회를 비판적으로 성찰한다. 펭크는 캔버스를 가득 채운 기호들로 전쟁과 침략의 상징을 강렬하게 표현하는데 이를 통해 구상과 추상 사이의 긴장감, 그리고 조작과 상상 사이의 긴장감을 포착해낸다. 또한 이는 나라의 작품에 간접적으로 영향을 준 방식이었다.

1989년 나라는 흔치 않은 아크릴 그림 연작에서 일련의 인물과 함께 총과 철조망을 등장시켰는데, 얼굴을 물감 범벅으로 만들어서 생김새를 뭉개거나 과장했다(도판 36–41). 이 연작의 과격하고 다듬어지지 않은 점은 펭크의 작품들과 유사하지만 펭크의 그림들이 추상적이고 패턴화되는 경향이 있는 반면, 나라의 그림들은 형태를 잃지 않는다. 굵은 검은 선의 반복, 노란 칠, 몸통을 가르는 붉은 붓질은 하나의 통합적 언어를 창조하면서도 그어진 선의 우발성과 과격한 미완성의 여지를 남긴다.

나라는 자신의 수수께끼 같은 이야기들을 보다 단순하고 대담한 형태들로 축소함으로써 그림과 회화라는 두 종류의 작업을 성공적으로 연결시켰다. 나라는 계속해서 굵은 윤곽선의 효과를 탐구했는데 〈헤매는 사람〉(1989)(도판 42)은 아크릴 연작 그

도판 36 (위 왼쪽)
〈무제(Untitled)〉, 1989,
종이에 아크릴릭, 49.5×34.7cm

도판 37 (위 가운데)
〈무제(Untitled)〉, 1989,
종이에 아크릴릭, 34×24cm

도판 38 (위 오른쪽)
〈무제(Untitled)〉, 1989,
종이에 아크릴릭, 49.5×34.5cm

도판 39 (아래 왼쪽)
〈무제(Untitled)〉, 1989,
종이에 아크릴릭, 49.5×34.5cm

노판 40 (아래 가운데)
〈무제(Untitled)〉, 1989,
종이에 아크릴릭, 34×24cm

도판 41 (아래 오른쪽)
〈무제(Untitled)〉, 1989,
종이에 아크릴릭, 49.5×34.5cm

도판 42
〈헤매는 사람(Irrlichter)〉, 1989,
캔버스에 아크릴릭, 65×65cm

도판 43
〈한냐 고양이(Hannya Neko)〉,
1989, 캔버스에 아크릴릭,
60×100cm

림 중 하나를 응용한 것이지만, 폭 넓은 붓으로 노란색들을 덧칠한 바탕 위에 그려졌다. 〈한냐 고양이〉(1989)(도판 43)에서는 누런 이빨, 분홍과 크림의 살색에 기다랗게 꿈틀거리는 빨간 혀를 드러낸, 인간 같기도 하고 고양이 같기도 한 얼굴이 위협적 불안감을 불러일으킨다. 이 작품들은 나라의 작업에 중대한 변화를 보여준다. 혼합 요소들의 격자형 구성에서 벗어나, 단일하며 상대적으로 납작한 배경 위에 모티프들이 존재감을 한층 획득하면서 전면으로 부각되도록 하는 방식은, 나라의 대표작인 큰 머리 소녀 인물화들에서도 볼 수 있다. 이러한 구성적 구조 변화의 직접 효과 가운데 하나는 색채에 대해 더욱 커진 자신감이다. 기존에 나라는 색깔을 뭉개고 지우고 때로는 과한 표면 작업을 하곤 했는데, 이제는 강렬한 색감으로 캔버스를 광범위하게 즐기면서 해방감마저 느껴진다.

이 시기 또 다른 주목할 만한 스타일리스트적 발전은 예전에 나라가 관심 가졌던 중력(사물의 낙하)과 관련이 있다. 그는 밀도와 투명도를 다양하게 조절함으로써 가벼움과 무거움의 표현을 탐구하기 시작했다. 다시 말해 나라는 캔버스 표면에서 형태들이 수직 또는 수평으로 움직이는 느낌보다는 형태가 튀어나오거나 밀려들어가는 느낌을 창조하고 싶었다. 이 기법을 통해 감촉성을 포함한 몇 가지 효과를 얻을 수 있으며 신체적 경험과 순수한 상상 사이의 경계를 흐리는 테마에도 적용이 가능했다. 〈꽃을 주자〉(1990)(도판 47)는 두 연인의 만남을 그리는데, 하나는 칼을 들고 다른 하나는 장미를 든 채 마주 보며 다정한 순간을 나누고 있다. 폭력과 로맨스라는 세속적 열정은 가지고 있지만 이 세상 사람은 아닌 것 같은 두 연인은, 캔버스에 얇게 덧칠된 하얀 아크릴 물감의 서로 다른 겹에 따라 생생하게 보이기도 하고 지워져서 안 보이기도 한다. 불투명한 채색이 형상들에 물질적 존재감을 부여해서, 칼로 인한(그리고 로맨스로 인한) 고통의 잠재적 가능성도 강조된다. 이 작품에서 나라는 어른들끼리 공감할 수 있는 상호작용을, 상상으로 만들어 낸 아이 같은 세계 속에 통합시킨다.

덜 성공적인 〈구름 위의 모두〉(1989)(도판 49)에서도 채색의 질감을 통해 사물의 본질을 탐구한다. 하지만 천사, 우주선 안의 우주인, 머리 잘린 소녀, 개 비슷한 동물 등 연관성 없는 형상들을 한데 모아 나열한, 전체적으로 흩어진 구성은 여전히 나라의 초기 스타일에 의지하고 있다. 이 작품에서 주목할 점은 형상들을 주로 파란색과 노란색 캔버스 위에 그린 방식인데, 평면과 지면을 구분하기 어려우며 간단한 그림에 가까워 보이는 납작한 표면 때문에 전체적으로 허공에 둥둥 뜬 분위기를 창조한다.

도판 44
〈드로잉(Drawings)〉, 1988,
종이에 아크릴릭, 색연필, 연필,
각각 21×14.5cm

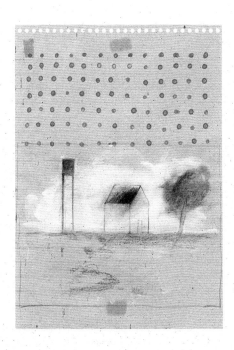

이런 평면적 구성에서 유일한 예외는 검은 윤곽선으로 그려진 붕 뜬 소녀 머리와 천사 형상을 감싼, 좀 더 두껍게 하얀색을 칠한 두 군데다. 여기서 색조의 대비는, 화면에 그려진 내용과는 좀 다르게, 소녀 머리와 천사 형상에 강한 물리적 존재감을 부여하며 이 두 작은 부분이 주위의 가라앉은 세계로부터 탈출할 수 있게 해준다.

이 시기 또 다른 중요한 작품은 나라의 그림과 회화를 성공적으로 결합시킨 〈이어져가는 길에〉(1990)(도판 48)이다. 〈꽃을 주자〉와 테마적으로 가까운 이 작품에서 나라는 굵은 검은 선을 그다지 사용하지 않는다. 어린 소녀가 서 있는 고양이에게 칼을 건네는데 선물을 주려는 것인지 공격의 위협인지는 분명하지 않다. 소녀의 다른 손에는 작은 불꽃이 있고 그곳에서 나오는 굵은 빨간 줄이 마치 칼에 베여 피가 나는 상처처럼 캔버스 위를 가로지르는데, 표면에서 후퇴하는 듯 빈약하게 처리된 몸 부분과는 대조를 이룬다. 배경 더 깊은 곳에는 외로운 집 한 채의 희미한 윤곽이 화사한 노란 색칠로 뒤덮인 듯 그려져 있다. 이러한 몇 겹의 층들은 얕은 깊이감을 창조하며 형상들이 차지하는 공간적 차원과 상충된다. 다시 한번, 육체적 고통에 대한 잠재적 가능성이 어른의 두려움을 품은 상상 속 유아적 세계에 가득 퍼진다.

또한 나라는 이 세상에 실재하지 않는 존재와 실질적 육체 간의 긴장감을 입체 작업으로 탐구하기 위해, 주운 나무로 가면(도판 46)과 인물상을 만드는 등 재료를 찾아내 이용하기 시작했다. 여기서 나라는 그림과 회화를 분명히 융합시키면서 많은 인물상의 머리 위에 집, 불, 십자가 등을 얹어놓았다. 〈슬픔의 불꽃, 파도의 샘 I〉(1989)(도판 50)처럼 대부분은 나무 한 덩어리를 기둥, 정육면체, 반구 같은 건축적 형태로 조각해낸 것이다. 전체적으로 이런 초기 무속적 가면과 토템상들은 제례적이고 원시적이기까지 한 존재를 구현했으며, 가공되지 않고 의도적으로 거칠게 조각된 목재와, 밝은 안료로 칠한 평온한 아이들의 얼굴이 서로 대비를 이룬다. 장난기 넘치면서도 유물 비슷하게 보이는 아이는 마치 나무 그 자체에서 태어난 존재 같으며, 이후 〈기도〉(1991)(도판 51)와 같은 조각 작품에서 더 또렷이 표현된다. 이 작품은 고양이 귀가 달린 수의를 입은 아이가 손을 모아 기도하는 모습을 파피에마셰와 캔버스 천 조각으로 만들었다. 동물 의상을 입은 아이라는, 나라가 1990년대 동안 계속 발전시킨 형상의 이 초기 버전에서 재료의 감촉과 기울어진 자세의 불안정성을 이용한, 취약한 느낌이 포착된다. 동시에 지장보살과 닮은 형상은 신토의 영향을 암시한다.

도판 45
〈무제(Untitled)〉, 1988,
조각한 나무에 아크릴릭과 색연필,
높이 97cm

도판 46
〈무제(Untitled)〉, 1986,
조각한 나무에 아크릴릭과 색연필,
크기 미상

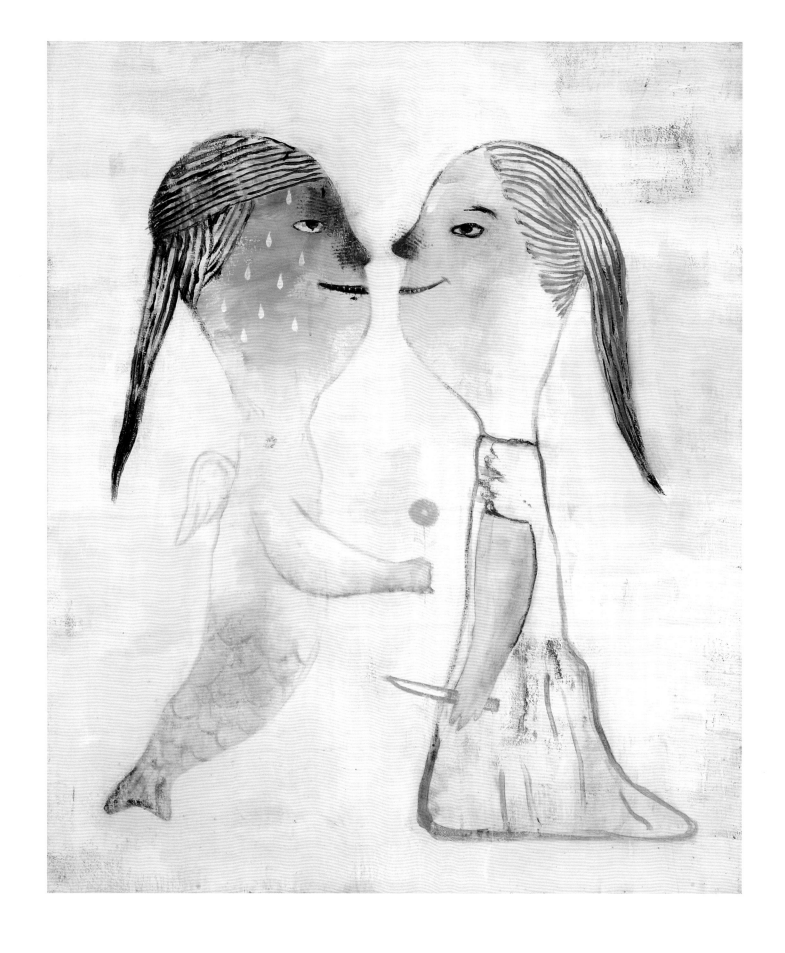

도판 47
〈꽃을 주자(Give You the
Flower)〉, 1990, 캔버스에
아크릴릭, 111×92cm

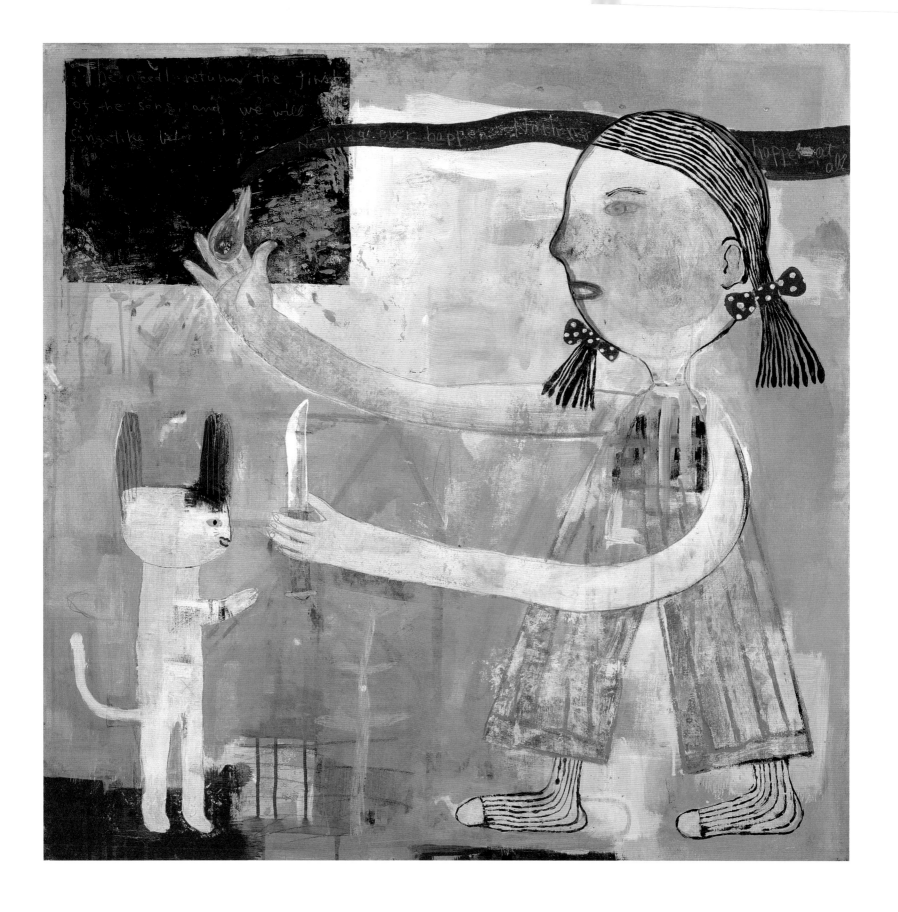

도판 48
〈이어져가는 길에(Make the Road,
Follow the Road)〉, 1990,
캔버스에 아크릴릭, 100×100cm

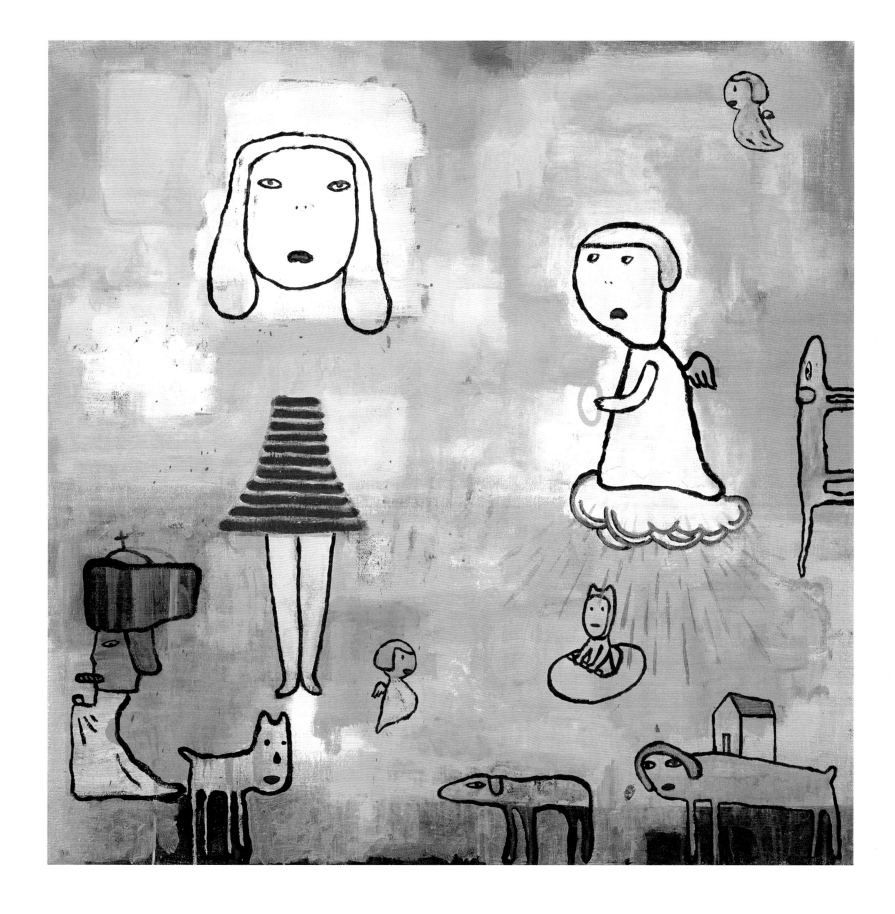

도판 49
〈구름 위의 모두(People on the
Cloud)〉, 1989, 캔버스에 아크릴릭,
100×100cm

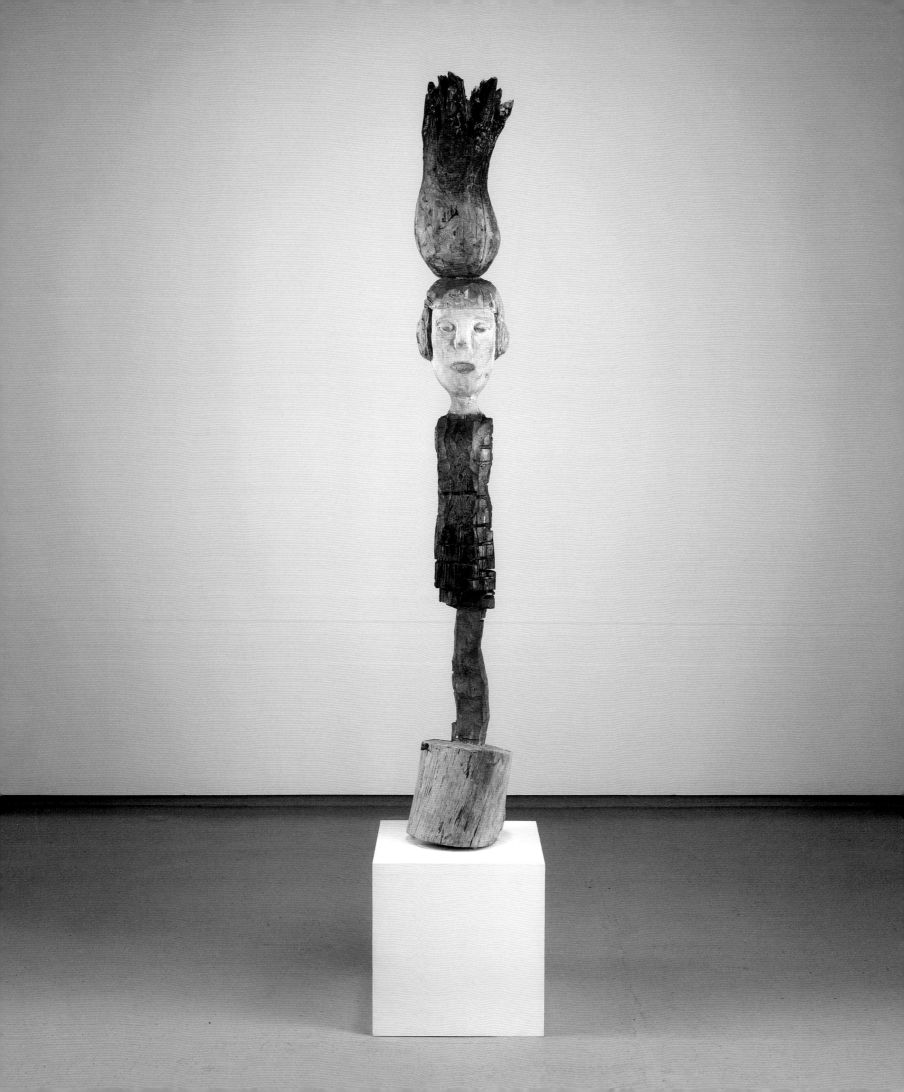

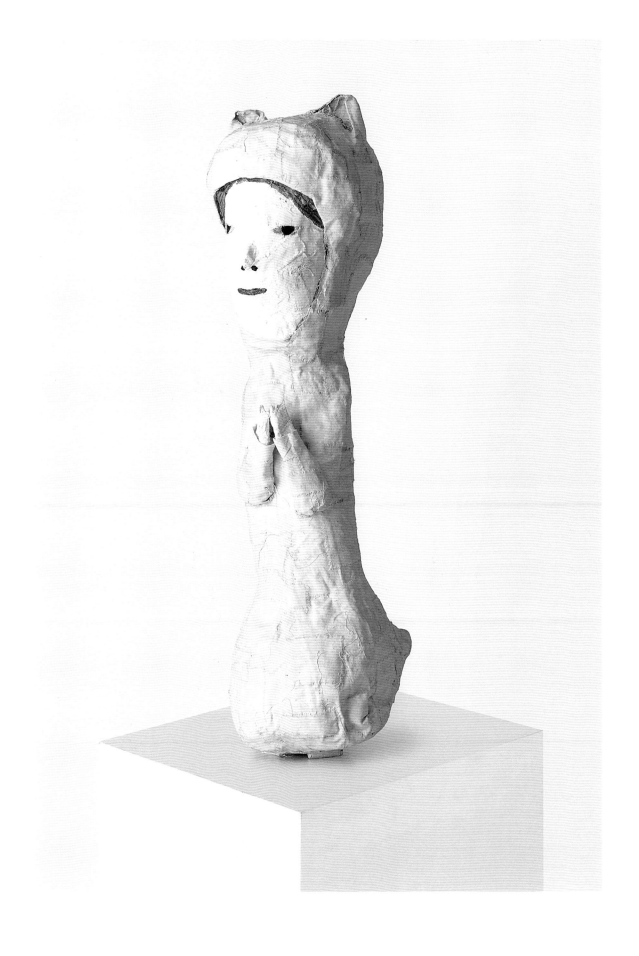

도판 50 (이전 쪽)
〈슬픔의 불꽃, 파도의 샘 I(Flaming
Head I)〉,
1989, 나무에 아크릴릭,
154.7×23.2×27.5cm

도판 51
〈기도(Pray)〉, 1991, 파피에마셰에
아크릴릭과 캔버스 콜라주,
높이 68cm

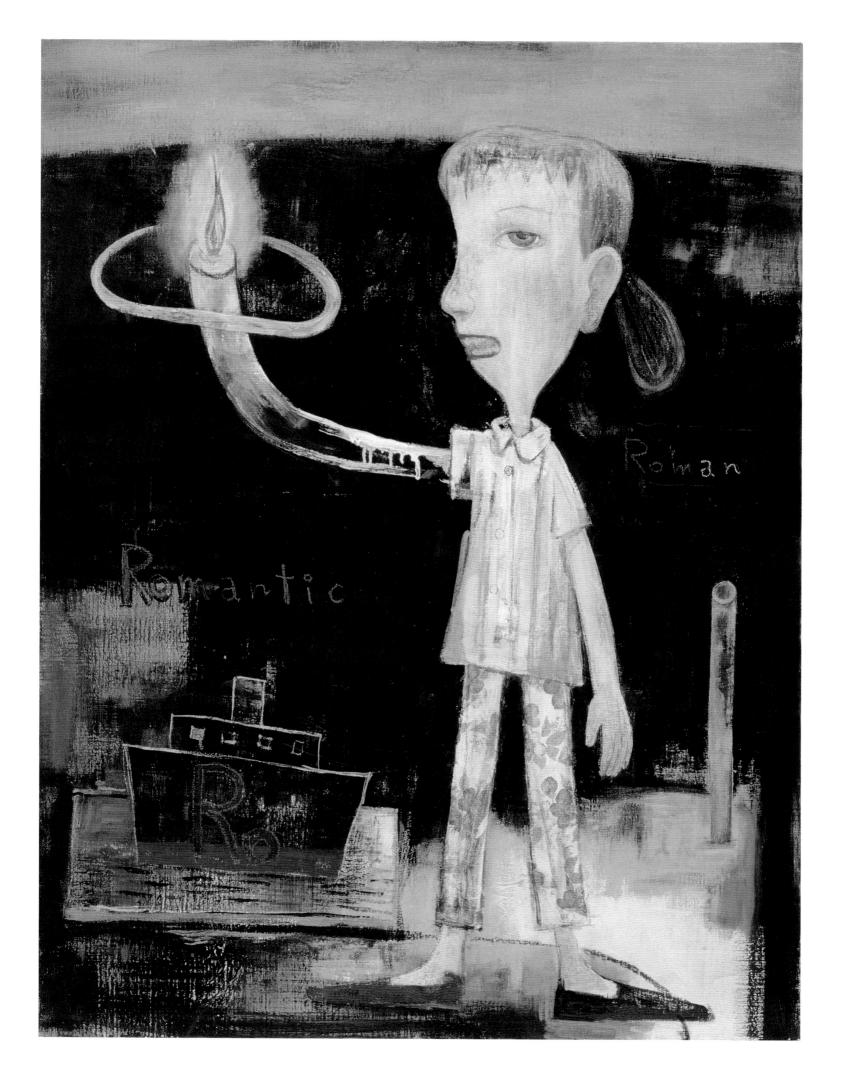

이 시기쯤 나라의 회화는 가끔 주변을 압도할 정도로 형상들의 크기를 키워서 더 강한 힘을 얻는다. 예컨대 〈아직 작아서 미안해〉(1988)(도판 53)와 〈낭만적인 파국〉(1988)(도판 52)에서 거대한 크기의 소녀들은 이상한 나라에서 갑자기 커진 앨리스나 난쟁이 나라에 간 걸리버가 연상된다. 어색한 매력의 소녀들은 손을 올려 불, 그리고 새싹을 들고 있는데, 아마도 희망의 상징일 것이다. 이 시기 나라의 가장 강력한 회화 중 하나인 〈낭만적인 파국〉은 녹색과 검은색의 생기 있는 처리로 독일 신표현주의의 자취를 보여준다. 머리를 하나로 묶은 소녀가 함선 위로 당당하게 우뚝 서 있고 바다에서는 잠수함의 잠망경으로 보이는 물체가 솟아 있다. 소녀의 확고부동함과 후광이 둘러진 불꽃 때문에 마치 풍랑 속 바다의 인물상 등대 같은 느낌을 준다. 그러나 관람자를 똑바로 응시하는 경계심 어린 눈과 벌어진 입을 보면, 소녀가 고통 속에 울거나 어두운 밤에 도움을 외치고 있음이 암시된다. 이런 나중 작품들에서 나라는 서사적 테마의 모호함에서 벗어나 더 강한 감정적 깊이를 구현할 수 있는 중심적 형상들에 집중하기 시작했고, 그의 대표적 회화인 '큰 머리 소녀들'의 토대를 만들었다.

도판 52 (이전 쪽)
〈낭만적인 파국(Romantic Catastrophe)〉, 1988, 캔버스에 아크릴릭과 색연필, 116.7×90.9cm

도판 53
〈아직 작아서 미안해(Sorry, Just Not Big Enough)〉, 1988, 판지에 아크릴릭과 템페라, 90.9×72.7cm

저 큰 머리
소녀들

그 얼굴을 그릴 때, 나는 자아감을 확인하는 것 같다. 마치 내가 스스로에게 말을 거는 듯하다(때로 정말 말을 걸기도 한다)…… 하지만 어느 순간 그 얼굴은 스스로 성격을 발전시키기 시작한다. 나는 통제할 수 없는 것처럼 말이다. 그리고 그 얼굴은 나에게 빨리 마무리 지으라고 요구한다. 나는 그렇게 생각하고 있다. 나는 누군가 다른 사람을 위해 그리는 게 아니다. 자신을 위해, 더 정확히는 그려지는 것을 위해 그린다. 왜냐하면 그리는 과정 중간쯤에 그것에게 형태를 주어야 하는 책임감이 생겨나기 때문이다.[1]

1991년 나라는 큰 머리 소녀들의 시초가 되는 〈손에 칼을 든 소녀〉(도판 56)를 그렸다. 화려한 보라색 캔버스 위에 루비색 드레스를 입은 작은 소녀는 관중을, 즉 소녀를 내려다보는 우리 어른들을 빤히 올려다본다. 과장되게 둥근 얼굴, 커다란 강낭콩 모양의 눈, 이마를 살짝 가린 앞머리가 눈에 들어온다. 그러고 나서야 손에 들린 칼을 눈치챈다. 그 순간 우리가 소녀의 순진함에 대해 가지고 있었을지도 모르는 추측 같은 것이 뒤집어진다. 굵은 검정색으로 윤곽선이 그려진 〈손에 칼을 든 소녀〉는 일러스트와 만화의 세계처럼 납작한 표면의 그림, 그리고 재료의 질감이 느껴지는 회화, 그 중간에 서 있다. 나라의 이전 작업과 영향들의 요소가 보이는데, 1989년 〈헤매는 사람〉(도판 42)의 두꺼운 윤곽선이나 1990년 〈이어져가는 길에〉(도판 48)의 칼을 든 소녀 모티프 같은 것들이다. 하지만 간결해진 단순함에 비해 소녀의 페르소나는 대담해졌다. 소녀는 금방 알아볼 수 있는 개성을 발휘하는데, 어쩌면 동일시 가능한 것인지도 모른다. 우리 모두는 착해야 한다는 구속에 저항하는 저 아이를 안다.

이 장에서는 1990년대부터 2000년대 초에 걸친, 나라의 대표적 이미지인 큰 머리 소녀들의 형식적 발전에 초점을 맞춘다. 그가 어린 시절 상상 속, 모호하고 서사적인 세계들에서 벗어나, 어린이/어른 주체들의 내면 갈등을 테마화하는 구상적 이미지로 이동한 과정을 보여주는 것이 목표다. 특히 중요한 부분은, 나라가 어린이 같음과 관련된 특성들을 탐구하는 회화적 언어를 구축한 과정과, 그의 작품이 1990년대 일본 하위문화에 반응한 방식이다. 이 장은 1991–1995년과 1995–2001년 두 핵심 시기로 나뉘며, 그 시기를 가르는 것은 나라의 경력을 추진시킨 핵심적 전시들인데, 그중엔 무라카미 다카시가 슈퍼플랫이라는 테마로 기획한 일련의 국제 전시도 포함된다.

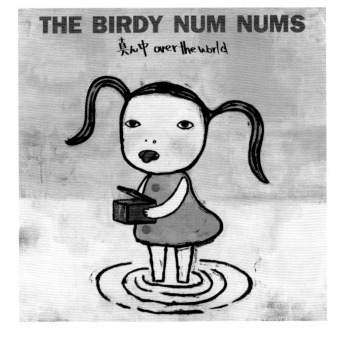

도판 54
〈판도라의 상자(Pandora's Box)〉, 1990, 캔버스에 아크릴릭, 90×90cm

도판 55
〈버디 넘 넘스(The Birdy Num Nums)〉, 《만나카 오버 더 월드(Mannaka over the World)》, 킹 사이즈 레코즈, 독일, 1991

도판 56
〈손에 칼을 든 소녀(The Girl with
the Knife in Her Hand)〉, 1991,
캔버스에 아크릴릭, 150.5×140cm

또한 이 장은 나라의 작품들에 대한 시각적 분석을 더 넓은 범주의 논의들과 통합시켜, 가와이라는 개념, 주류와 대비되는 하위문화 중요성, 슈퍼플랫 선언과 나라 작업의 관련성과 한계점 등을 다룬다. 아울러 여러 견해와 관점들을 연결시켜 제공함으로써 예술가들이 분과와 국가의 경계를 넘어서는 문화적 전망에 기여했던, 1990년대 예술계의 생산적이고 창조적인 분위기에 대해 들려주려 한다.

이 장은 2001년 이후 나라가 선택한 예술적 경향들로 마무리되는데, 그는 큰 머리 소녀들의 '성장'을 위한 바탕을 마련하면서, 1991년에 빨간 원피스를 입고 칼을 휘두르던 아이에서 그저 혼자 있고 싶은, 더 조용하고 나이 든 아이로 옮겨갔다.

초기 시작들

〈손에 칼을 든 소녀〉는 1992년 쿤스트 아카데미 뒤셀도르프 연례 학생 전시회에서 처음 선보였다. 이 전시는 학교에서 많은 기대를 모으는 행사였다. 주요한 아트 페어나 미술계 대형 행사들 이전에 열리기 때문에, 졸업하는 신예 예술가들이 자신을 노출시킬 중요한 기회였다. 나라는 다른 많은 일본 유학생들과 달리 정부 보조금이나 장학금을 받지 않았고, 일식집 설거지 등 다양한 아르바이트를 하며 스스로 학비를 벌었다. 그래도 졸업 전에 이미 어느 정도 인정을 받아서 1990년에 암스테르담의 갤러리 덴트와 작업을 시작했고 1991년에 지역 인디밴드 더 버디 넘 넘스가 《만나카 오버 더 월드》 앨범 커버에 나라의 작품 〈판도라의 상자〉를 싣기도 했다(도판 54. 도판 55). 같은 해, 당시 일본의 선도적 미술 잡지였던 《비쥬쓰 데초(미술수첩)》에 나라에 대한 첫 비평이 실렸다. 그럼에도 불구하고 경제력 없이 외국에서 예술가로 산다는 것은 여러 면에서 위태로운 일이었다.

1990년대 초 독일의 현대 미술계를 지배한 것은 미국 작가들이었다. 유럽에 잘 알려진 일본 작가는 이미 1960년대 후반과 1970년대에 국제적으로 인정을 받은 쿠사마 야요이, 오노 요코, 아라카와 슈사쿠, 카와라 온 등 거의 예외적 소수뿐이었다. 그러므로 나라의 회화는 처음에는 일본 현대 미술이라는 렌즈를 통해 보이지가 않았고 더구나 일본 대중문화의 일부로 보이지는 않았다. 그래서 독일 쾰른의 갤러리 운영자 요르그 요넨은 쿤스트 아카데미 졸업 전시회에서 나라의 작품을 처음 보았을 때

도판 57
〈칼을 든 소녀 II(The Girl with the Knife II)〉, 1993, 캔버스에 아크릴릭, 100×80cm

일본인 작품이라는 걸 알고 놀랐다. 요넨의 관심을 끈 것은 나라가 동년배 작가들과는 확연히 다르다는 점이었다. 기묘하게 익살스럽고 위험해 보이는 작품들이 대중 예술과 만화의 요소를 품고 있으면서도 진정한 화가의 자질을 풍겼기 때문이다.[2]

요넨은 재빨리 나라를 예술가로 받아들여, 토마스 루프, 댄 그레엄, 카타리나 프리치 등 기성 작가들이 포함된 인상적인 명단에 나라의 이름도 올렸다. 뒤이어 나라는 요넨의 도움을 받아 쾰른으로 이주하여 버려진 공장에 골격만 갖춘 작업실을 차렸다. 이듬해 요넨은 자신의 갤러리인 요넨+쇠틀에 전시할 작품으로 〈손에 칼을 든 소녀〉를 선택했다. 독일에서 지내기에 흥겨운 시기였다. 베를린 장벽의 붕괴가 독일의 문화적 활력을 재점화시켰고, 다양한 배경의 많은 예술가들이 이 오래된 고딕 도시의 가까운 구역들에 모여 살고 작업했다. 나라에게는 풍요롭고 생산적이면서도 단순했던 시간들이었다. "쾰른에서 난 자전거를 타고 다니며 갤러리 지역을 구경하고 카페에서 커피 한잔을 즐기고 저녁에는 작업을 시작했다. 매일을 이렇게 보냈다. 독일에서의 생활은 더할 나위가 없었다."[3]

〈손에 칼을 든 소녀〉의 인기는 나라에게 이 새로운 미학적 방향에 대한 탐구를 계속하도록 고무시켰다. 그의 초기 작품과 비교할 때 가장 의미 있는 변화는, 잘 어울리지 않는 모티프들이 조합돼 있던 짜깁기 장면들을 포기하고 휑한 단색조 배경을 채택

도판 58
〈램프 플라워(Lampflowers)〉,
1993, 캔버스에 아크릴릭,
150×200cm

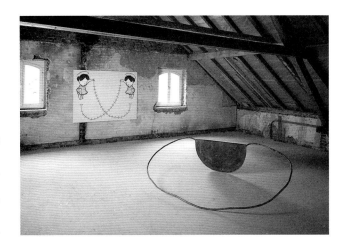

한 것이다. 나라의 큰 머리 소녀들은 텅 빈 배경에 소녀 하나의 이미지만 전면에 배치되어 있다. 단순해 보이는 이 구성 때문에 그가 일군의 의미 있는 작품들을 생산하려 이 새로운 구조와 유희하면서 마주쳤던 형식적 어려움들은 겉으로 드러나지 않는다. 이 체계 내 실험 중 몇몇은 다른 것들보다 더 성공적이었다. 본격적으로 작품을 그리기 전에 스케치나 간단한 그림을 그리는 경우는 있어도, 나라가 작품의 테마적 방향을 미리 계획하는 일은 드물다. 대신 그는 형상의 형식적 구축에 초점을 맞추며 이는 그려나가는 동안 직감에 따라 바뀔 수 있다. 어떤 특성이 나타날지는 상관없다. 반항적이든, 외롭든, 다정하든, 불쌍하든, 건방지든, 창작 과정에서 형상이 스스로 인격을 발현시킬 것임을 그는 믿는다.

나라는 초기 작품에서 모티프들을 반복하던 성향을 확장시켜, 이제는 선의 종류, 구성상의 배열, 색채 사용 등 스타일리스트적 특징을 반복하게 되었다. 이를 통해 기억 속 모티프들을 그리는 데서 벗어나 아이 같은 감수성의 보편적 표현으로 보일 수 있는 것을 시험하거나 향상시키는 개인적 스타일을 창조할 수 있었다. 1993년의 초기 회화 〈칼을 든 소녀 II〉(도판 57), 〈램프 플라워〉(도판 58), 〈무제〉(도판 60)는 이 창조적 반복법의 사례다. 이 작품들은 또한 큰 머리 소녀의 초기 진화 과정에서 나라가 돌파구를 찾거나 개선 가능성이 소진될 때까지 회화적 체계 내에서 실험한 방식을 보여준다.

〈램프 플라워〉에서 나라는 거울에 비친 한 소녀의 모습을 그렸다. 노란색과 하늘색이 주로 사용된 이 작품에서 소녀는 고개를 숙인 채 끝에 전구/꽃이 달린 가시 돋은 긴 줄기를 들고 있다. 이 회화는 1993년 그의 친구이자 동료 조각가 마쓰이 시로의 작업실에서 열린 《수확》이라는 작은 전시회를 위해 제작됐다(도판 59). 전시회에서 나라의 회화 속 휘어진 줄기와 마쓰이 조각의 구부러진 금속이 호응을 이루며 전시 공간의 목재 들보들과 장난스레 겨룬다. 〈램프 플라워〉 하나만 놓고 보면 〈손에 칼을 든 소녀〉보다 전달하는 감정의 범위가 작을 수도 있지만 〈램프 플라워〉의 핵심 특징인 길게 구부러지며 화면을 가로지르는 줄기는 〈무제〉(도판 60)에서는 줄넘기 줄로, 〈걸어간다 I〉(1993)(도판 61)에서는 커다란 수련의 잎으로 성공적으로 변형되며 이는 나라가 이 시기에 심취해 있던 비대칭 구성의 사례도 보여주는 주목할 만한 작품이다. 수련은 나라가 나고 자란 일본 북부에 서식하는 특정 종류와 연결되며, 연약하게 휘어지는 줄기가 관람자의 시선을 캔버스 중앙으로 다시 끌어당김으로써 중요한 구성적 역할도 한다.

도판 59
전시 모습: 《수확 '93(Harvest '93)》,
하우스 복도르프, 켐펜, 독일, 1993

이 시기 나라의 회화에서 공통된 테마들은 다른 매체 작업, 특히 레디메이드 아상 블라주 작품으로도 이어진다. 이런 설치 작품은 구상 회화와 종이 위에 그린 작업으로 더 잘 알려진 예술가에게는 예외적으로 보일 수도 있으나, 사실 설치 미술은 늘 그의 작업의 일부였고 전시 때도 회화와 함께 자주 등장한다. 나라의 초기 레디메이드 작품은 또한 그의 성격의 익살스러운 면에 대한 통찰을 제공하며 강박적인 수집벽을 반영한다. 그의 작업실 공간은 온통 음반, 책, 작은 장난감 등 다양한 소품들로 채워져 있으며 작업 환경의 핵심적 부분을 형성한다(도판 62).

나라는 초기 레디메이드 설치 작품 속 물건들의 인공성을 강조하기 위해 인간적 상황을 재연하도록 배치했는데, 이는 당시 자신의 회화에 대한 일종의 일탈이었다. 고도로 스타일화된 처리를 통해 주체의 감정을 전면에 내세우는 자신의 기존 방식에 대한 일탈말이다. 그럼에도 이런 두 가지 접근 방식은 모두 결국 주체와 대상, 실재와 허구 사이 긴장을 통해 인간 본성의 여러 측면을 알아내기 위한 창작 활동의 일환이라는 점에서는 동일하다. 〈원숭이 형제들〉(1994)(도판 63)에서는 음악이 나오는 두 개의 태엽 장난감이 각각 받침대 위에 전시되고 둘 사이에는 그들 사진을 넣은 경첩 달린 액자가 가족 기념품처럼 세워져 이 둘이 형제임을 알린다. 〈텔레파시〉(1994)(도판 65)는 두 개의 작은 인형이 몸을 앞으로 숙여 머리가 서로 닿은 모습인데, 소위 텔레파시라는 제목의 어이없음이 싸구려 플라스틱 소재와 연출된 장면의 가짜 달콤함 때문에 증가된다. 〈울지 마, 눈물 금지, 사랑해 줘〉(1994)(도판 64)에서는 세 개의 탬버린에 불 켠 꼬마전구를 넣고 가장자리에 작은 플라스틱 머리들을 백댄서처럼 붙여놓았다. 닐 영의 노래에서 영감을 얻은 이 작품의 제목은 노래를 부를 때 가사에서 쉬는 부분을 포착하기 위해 탬버린 세 개에 나뉘어 적혀 있다.

나라의 가장 과감한 레디메이드 설치는 1994년 〈훌라 훌라 가든〉(도판 66, 도판 67)인데, 암스테르담의 갤러리 덴트에서 열린 개인전에서 처음 선보였고 그 후 다른 곳들에서 변주되었다. 이 작품에서 나라는 인공 풀과 꽃으로 장식된 카펫 위에, 혹은 나무 바닥 위에 책이나 망가진 장난감들과 함께 실물 크기 인형들을 엎어놓았다. 이 설치 중 몇 곳에서 나라는 가면 같은 머리들을 벽에 부착해 조용히 지켜보는 섬뜩한 느낌을 더한다(도판 66). 다른 설치, 특히 가장 초기에 인공 잔디 위에 연출된 버전에서 꼼짝 않고 얼굴도 안 보이는 인형들은 잠자는 아이들로 보이기보다는 대량 학살을 연상시킨다(도판 67). 나라의 설치 작품은 회화와 마찬가지로 순진하기만 해 보이는 아이 같은 세계에 어두운 유머와 위협의 그림자를 더한다.

도판 60
〈무제(Untitled)〉, 1993, 캔버스에 아크릴릭, 88×88cm

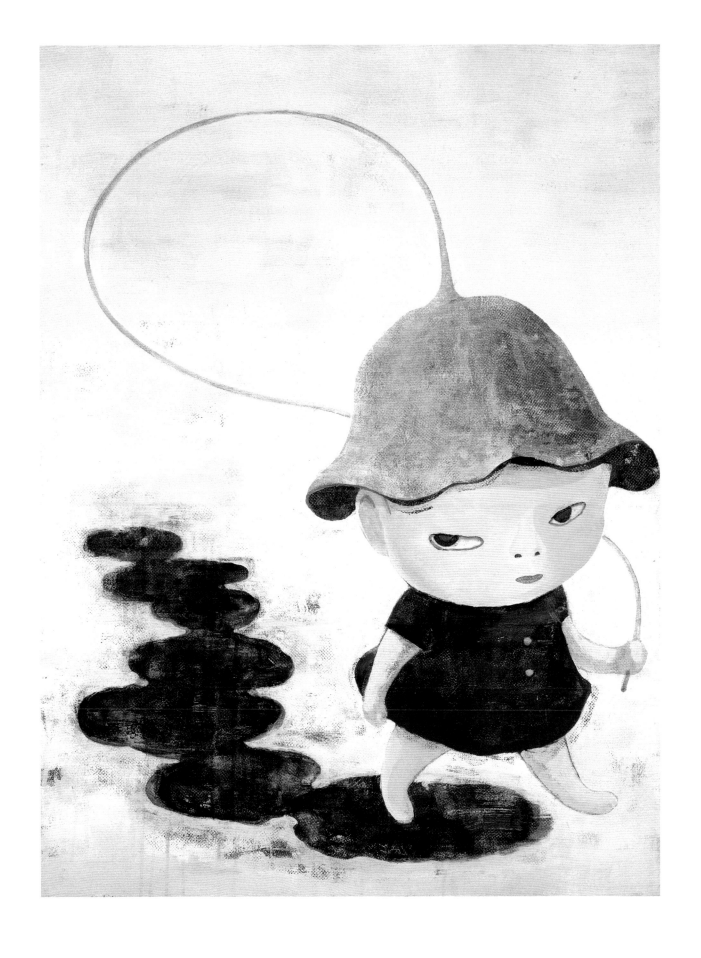

도판 61
〈걸어간다 I(Walk On I)〉, 1993,
캔버스에 아크릴릭, 100×75cm

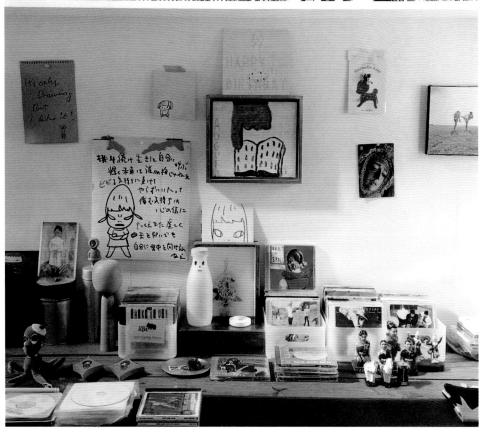

가와이의 미학과 행동력

가와이(형용사): 1. 불쌍해 보이고 동정심을 일으키다. 딱하다. 애처롭다. 가련하다. 2. 매력적이다. 그냥 지나칠 수 없다. 소중하다. 사랑받다. 3. 다정하다. 사랑스럽다. (a) (젊은 여성과 아이의 얼굴과 모습이) **귀엽다. 매력적이다.** (b) (아이 같이) **순진하다. 순종적이다. 감동적이다.** 4. (사물과 형태가) **매력적이게 작다. 작고 아름답다.** 5. **하찮다. 한심하다**(약간 경멸의 의미로 사용됨).[4]

1991년 작품 이후 2–3년 동안 나라는 거의 전적으로 어린이라는 단일 형상에 집중했다. 커다란 머리, 둥근 윤곽, 강낭콩 모양 눈과 대담한 색으로 어린이의 귀여움을 강조하고 어린 시절의 환상의 장소로 해석될 수 있는 공상적 공간에 위치시키면서,

아마도 잠재의식적으로 자기만의 시각적 언어를 발전시키고 있었을 것이다.

가와이라는 용어는, 1990년대 중반 나라가 일본과 해외에서 더 광범위한 관중을 끌면서 사용되기 시작했다. 2001년에는 영향력이 컸던 예술가 무라카미 다카시의 슈퍼플랫 선언에서 전유되면서 세계적 주류 미술의 어휘 중 하나가 되었다.[5] 가와이의 핵심 의미들에 대한 검토는, 나라의 회화 전략 변화, 일본 하위문화에의 참어, 슈퍼플랫 담론 내 관련성과 한계점 등을 살펴보기 위한 토대가 된다.

전술한 정의에 따르면 가와이는 다정하고 사랑스러운 것에서부터 불쌍하고 한심한 것에 이르기까지 의미의 범위가 넓다. 주목해야 할 중요한 점은 이런 것들이 반응 방식에 대한 묘사라는 점이다. 1943년 노벨상 수상 동물학자 콘라트 로렌츠는 '아기 도식'(Kindchenschema)이라는 개념을 제안하며, 귀엽다고 인식되는 특성들(큰 머리, 둥근 얼굴, 큰 눈)에 대한 분석 모델을 통해 귀여움이 보호 행동을 유발하고 후손의 생존 가능성을 높임으로써 진화 작용에 기여한다고 결론 내렸다.[6] 그의 업적은 오랫동안 귀여움에 대한 연구의 초석이 되었지만, 더욱 최근 연구들은 그의 보편주의 이론에서 더 나아가 귀여움 또는 '오오' 하는 감탄사를 불러일으키는 요소들이 동반자 의식, 협력 행동과 놀이, 정서적 상호 이득을 통한 의사소통 등을 포함하는 보다 복잡한 사회적 행동들로 이어질 수 있다는 점을 살피고 있다.[7] 비록 이런 일반화된 '오오 요소'가 사회적 행동의 문화 차이를 고려한 것은 아니지만, 귀여움이 행동력을 가지고 있다는 것, 아주 근본적인 수준에서 사회적 생존의 행동력이 된다는 점은 잘 보여준다.

나라의 작업은 이런 가와이 개념을 미학과 정서의 과정으로 변환시켜, 그가 창조하는 작품들이 친밀감을 느끼는 감정과 상상력을 소환하도록 반응들을 배양하고 감정이입적 연결을 촉진시키게 한다. 나라가 이를 달성하는 방법은 여러 가지인데, 먼저, 아이들과 연관된 색채, 매력적인 형상, 관람자와 쉽게 연결될 수 있는 단순한 화면 구성을 활용한다. 둘째, 배경에 아무 풍경도 넣지 않아서 서사적 맥락의 잠재적 가능성을 제한하는 대신 이미지를 다양한 반응과 해석에 열어둔다. 셋째, 나라는 잠재적 의미들의 범위를 열어놓을 뿐 아니라, 가와이의 서로 다른 속성들, 불쌍하면서도 순진하거나 가엾으면서도 한심한 감정들을 하나의 작품 속에 결합시켜서, 그 작품이 단일한 구성물이라는 관념을 방해한다. 마지막으로 관중을 자신의 세계로 유혹해, 공감이라는 인간의 근본적 행위를 인정하도록 초대한다. 나라의 뿌리 깊은 믿음은, 예술 표현의 복잡성에 대한 즐거움을 공유하는 사람들 사이에서, 예술이 공감과 친화력

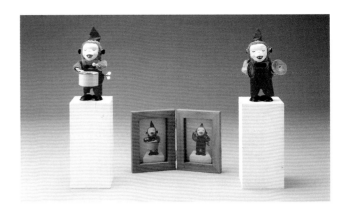

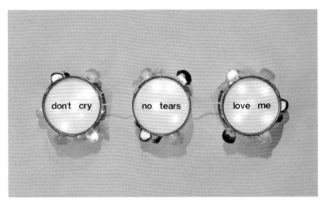

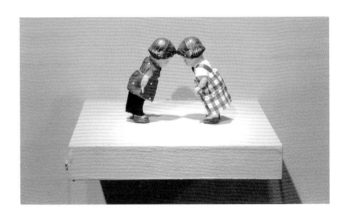

도판 63
〈원숭이 형제들(Monkey Brothers)〉, 1994, 혼합매체, 가변적 크기

도판 64
〈울지 마, 눈물 금지, 사랑해 줘 (Don't Cry, No Tears, Love Me)〉, 1994, 혼합매체, 23×71×14cm

도판 65
〈텔레파시(Telepathy)〉, 1994, 혼합매체, 13.3×14.5×11cm

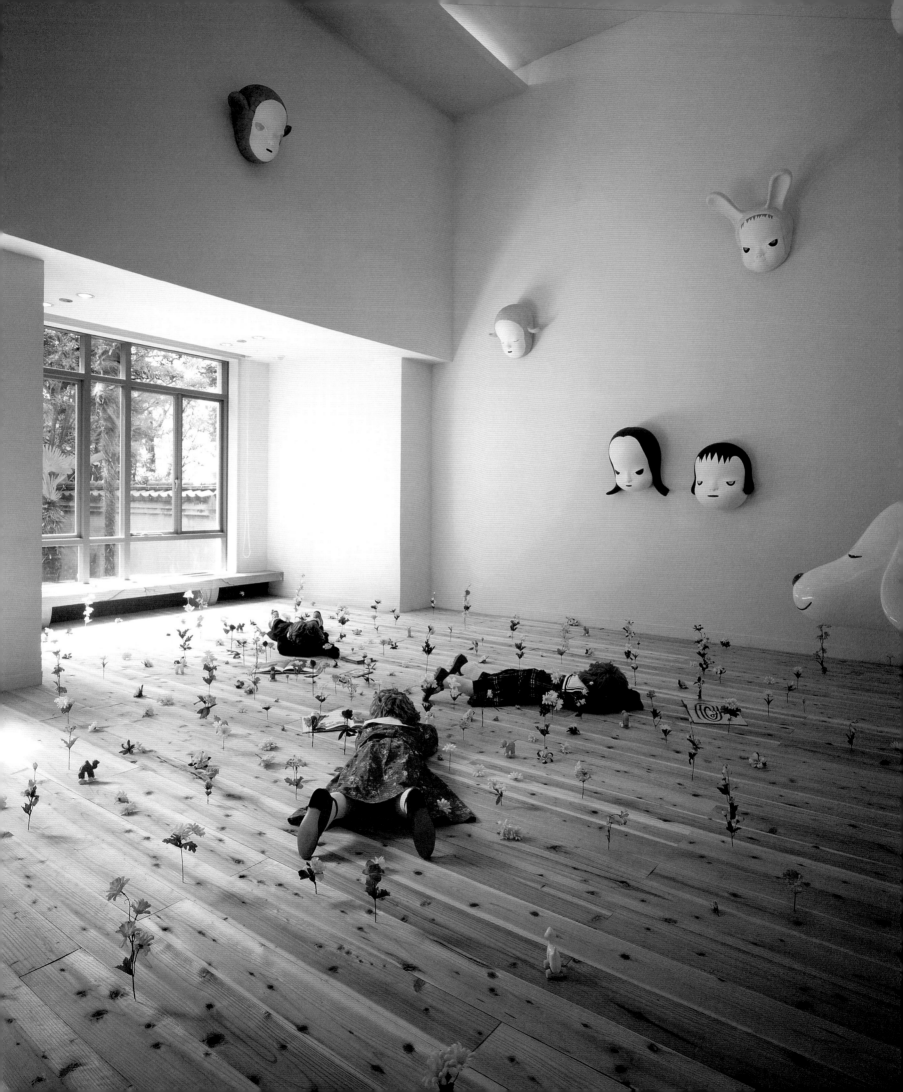

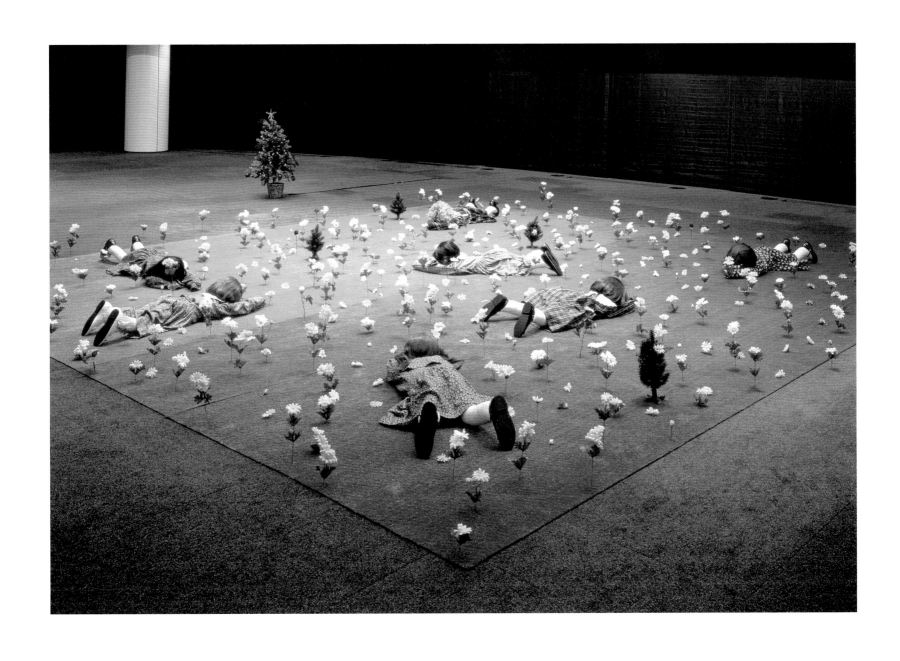

도판 66 (이전 쪽)
〈훌라 훌라 가든(Hula Hula
Garden)〉, 1994, 혼합매체,
가변적 크기
설치 모습:《나라 요시토모: 내 서랍
깊은 곳에서(Yoshitomo Nara:
From the Depth of My Drawer)》,
하라 미술관, 도쿄, 2004

도판 67
〈훌라 훌라 가든〉, 1994, 혼합매체,
가변적 크기
설치 모습:《잠든 아이들을 위한
크리스마스(Christmas for
Sleeping Children)》, 이토키
크리스탈 홀, 오사카, 일본, 1994

을 만들어낼 정서적 능력을 가지고 있어야 한다는 것이다. 그 가능성에 도달하는 것이 나라가 스스로에게 설정한 도전 과제다. 그러기 위해서 그는 자의식을 넘어서야 하며 그래야 그의 아이 형상들이 독립적으로 관람자와의 관계를 창조할 수 있다.

회화들: 1995-2001

나라의 경력에서 큰 전환점은 1995년《깊고 깊은 물웅덩이》라는 제목으로 도쿄의 선두 갤러리 중 하나인 스카이 더 배스하우스에서 개인전이 열렸을 때였다. 한때 목욕탕이었던 이 갤러리를 채운 그의 작품들에서 관람자들은 뻔뻔한 자신감을 뿜어내는, 반항적이며 고집스러운 표정의 아이들과 조우했다. 본령에 오른 예술가를 드러내 보인 이 전시회에는 나라의 대표적인 작품들이 포함되었는데, 대부분이 현재 그의 작품세계의 시금석으로 간주되는 것들이다. 이 작품들을 성공으로 이끈 것은, 한편에는 아이들의 귀여움과 취약함을, 다른 한편에는 주로 어른과 관련된 경험인 분노, 불안, 고통을 이분법적으로 대비시켜 관객들을 아이의 내면세계로 이끈 나라의 능력이다.

이 전시에서 발표된 세 작품을 자세히 살펴보면 아주 기본적인 미학을 통해 나라가 대상의 내적 감정 상태에 대한 창의적 재구성을 어떻게 달성했는지, 통찰을 얻을수 있다. 첫 번째 작품인 〈깊고 깊은 물웅덩이 II〉(1995)(도판 69)는 붕대 감은 머리와 웅덩이에 빠진 아이라는 모티프를 사용했는데, 이는 〈로큰롤 수어사이드〉(1992)(도판 68)나 〈모두가 혼자다〉(1986)(도판 24) 같은 많은 초기작과 연속선상에 있는 것으로 보인다. 이 작품에서 나라는 〈손에 칼을 든 소녀〉와 마찬가지로 대상과 관람자 사이 관계를 빠르게 활성화시키는 데 성공한다. 머리에 붕대를 감은 어린 소녀는 웅덩이에 잠겼으면서도 이곳에서 떠나가 버리려 하는 듯하며 노려보는 눈빛으로 도움의 손길조차 거부한다. 우리는 즉각 소녀의 뒤얽힌 감정들의 주체이자 객체가 되어버리고 나서야 관람자로서의 지위를 회복한다. 다시 작품의 회화적 표면으로 눈을 돌리면, 우리는 그 비대칭적 구성의 곡선을 따라 우리와 소녀 사이 하얀 공간이라는 작은 틈새에 착륙한다. 이곳은 얕은 깊이의 장소이자 숨 쉴 공간이다.

〈길고 길고 긴 밤(1995)〉(도판 71)은 〈손에 칼을 든 소녀〉와 동일한 배색을 다시 선택했다. 대담한 빨강과 보라의 눈길 끄는 조합은 우리를 어느 아이의 상상 세계 속으

도판 68
〈로큰롤 수어사이드(Rock'n Roll Suicide)〉, 1992, 캔버스에 아크릴릭, 90×90cm

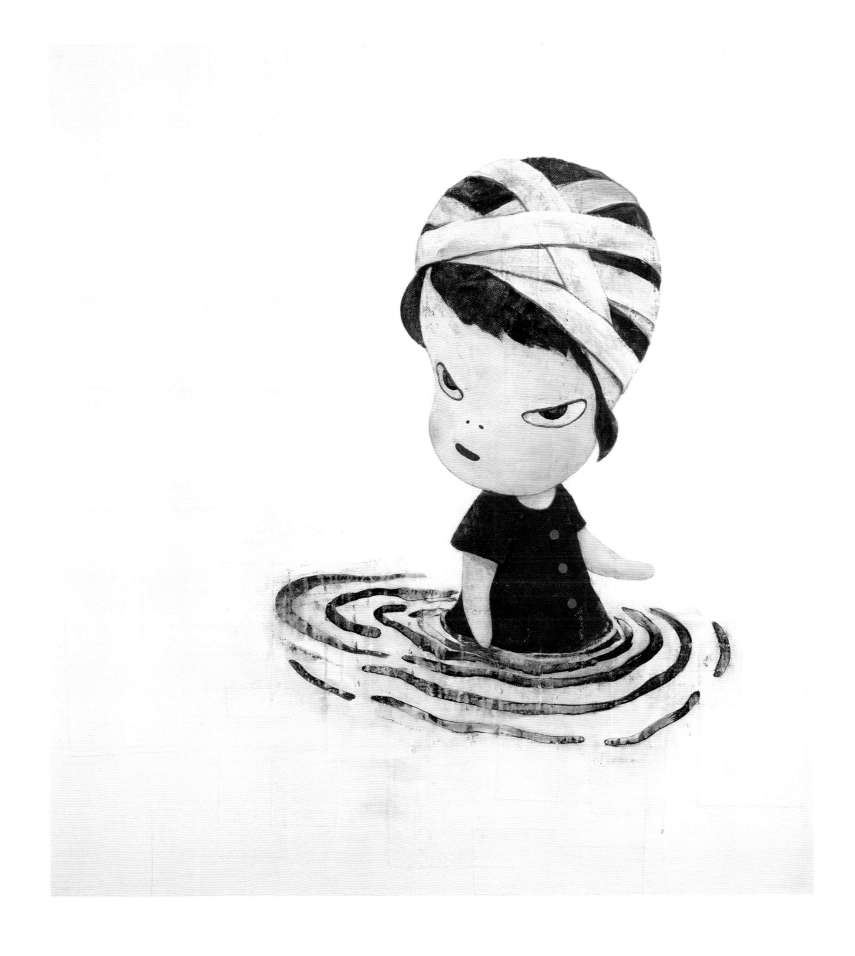

도판 69
〈깊고 깊은 물웅덩이 II(In the
Deepest Puddle II)〉, 1995,
캔버스에 부착한 코튼에 아크릴릭,
120×110cm

로 인도한다. 이 작품에서 우리의 큰 머리 소녀는 일본식 등불을 들고 높은 죽마 위에서 두려움 없이 걷고 있다. 소녀의 대담하고 확고한 보폭으로 인해 이미지의 부조리성이 꺾이며 소녀의 진지한 행동을 우리는 감히 비웃을 수 없다. 이 회화는 또한 하루노부 스즈키(1725–1770)(도판 70)와 같은 18세기 우키요에 판화에서 유행한 테마를 참고하고 있다. '우키요'는 에도 시대(1615–1868) 일본의 유흥가를 지칭하는 용어로, 가부키 극장, 스모 경기장, 찻집, 매음굴 등의 다채로운 즐거움으로 이루어진 곳이었다.[8] 우키요는 퇴폐적인 쾌락을 누리는 유혹적인 세상이었는데, 그곳에서 살거나 그곳을 방문하는 이들의 생활방식이 판화 산업을 통해 이상화됨으로써 더욱 매력을 얻었다. 대표적 우키요에 예술가 중 하나였던 하루노부는 젊고 호리호리한 미인들의 다채로운 판화, 그리고 고전 문학의 언어유희와 수사학을 당대의 기녀들이나 배우들의 이미지와 혼합하는 미타테에(패러디 이미지)로 유명했다. 하루노부의 목표는 문예와 속물성, 또는 검소와 화려함 등 서로 반대되는 것들을 의외로 나란히 붙여놓음으로써 작품을 해독할 수 있는 사람들에게 한 겹의 비딱한 유머를 제공하는 것이었다. 나라의 하루노부 인용은 이런 미타테에 전통의 요소를 수반하며 전통적 미학의 에도 시대 모티프를, 자세는 빼고, 반항적인 어린 소녀로 바꿔놓는다. 이런 연관성을 모든 관람자가 바로 인식할 수는 없겠지만 여기엔 에도 시대 예술에 대한 나라의 관심이 반영돼 있으며 이후에 보다 직접적으로 추구되었다.

성장하는 나라의 인물화 유형 포트폴리오에서 또 다른 캐릭터는 동물 의상을 입은 어린이다. 이 테마는 그의 그림들과 조각 작품인 〈기도〉(1991)(도판 51)에 뿌리를 두고 〈착한 새끼 고양이〉(1994)(도판 72)와 〈버려진 강아지〉(1995)(도판 73)에서 더 온전히 발전했다. 가와이를 배가시키는 동물과 아이의 조합은 귀여운 것들의 표현을 더 밀어붙여 고독, 분노, 연약함 같은 테마들을 포함시킨다. 그리고 나라는 이런 복잡하고 모순적인 상태들을 상상 놀이와 연관된 대담하고 인공적인 색채로 전달한다. 조각천들을 덧붙인 캔버스에 그린 〈버려진 강아지〉는 〈깊고 깊은 물웅덩이 II〉에서 회화적 모티프로 등장했던 붕대의 질감을 사용한다. 제로 공군 모자[9]를 쓰고 상자에 앉아 있는 아이는 강아지 귀를 연상시키기도 하지만 또한 비행기 프라모델 상자를 가지고 노는 것을 좋아했던 나라의 어린 시절을 떠올리게 한다. 형식적인 면에서 이 작품은 제한된 색상에도 불구하고 물감과 채색의 정교한 사용을 보여준다. 나라는 흰색 배경과 융합시키듯 붉은 아크릴 물감을 얇게 칠해 부드러운 윤곽으로 형상을 창조했고, 이는

도판 70
스즈키 하루노부, 〈밤 매화를 감상하는 여인(Woman Admiring Plum Blossoms at Night)〉, 에도 시대, 양각 다색 목판화; 종이에 수묵담채, 32.4×21cm

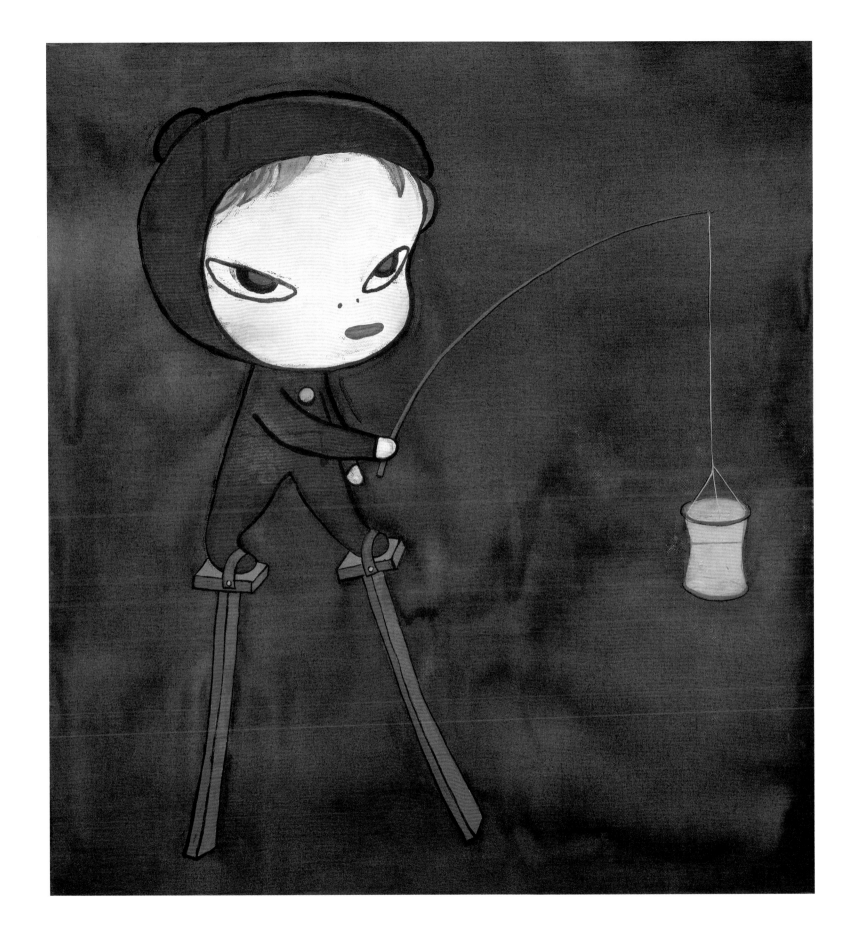

도판 71
〈길고 길고 긴 밤(The Longest Night)〉, 1995, 캔버스에 아크릴릭, 120×110cm

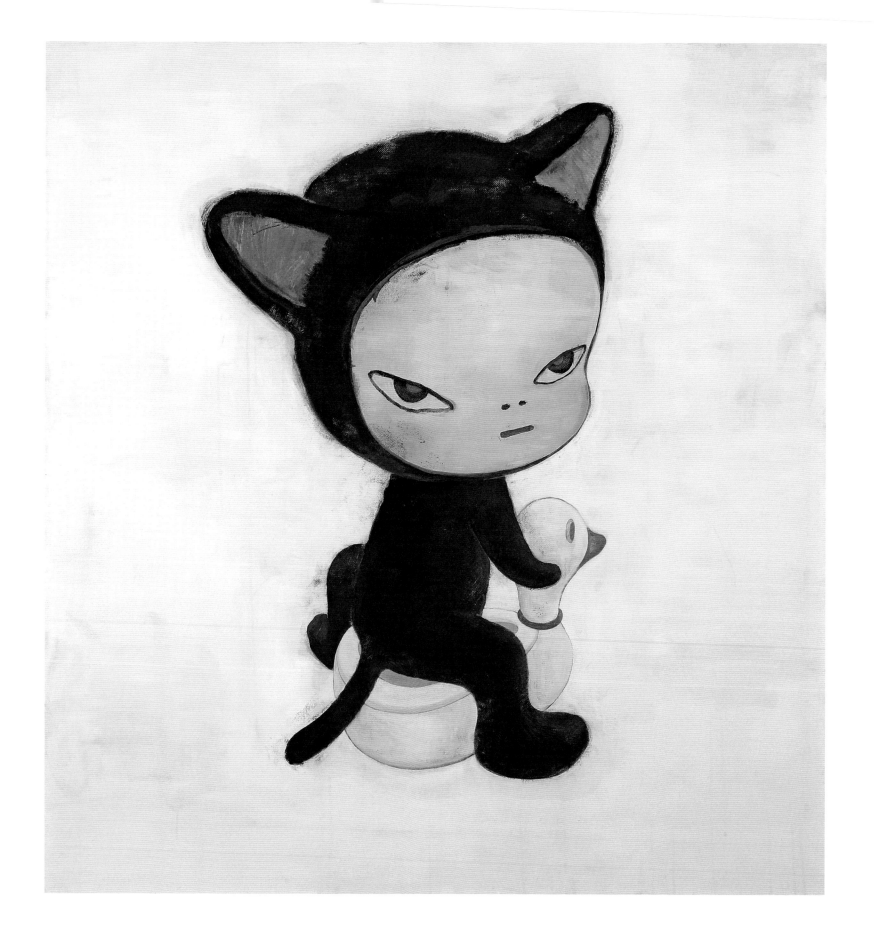

도판 72
〈착한 새끼 고양이(Harmless
Kitty)〉, 1994, 캔버스에 아크릴릭,
150×140cm

도판 73
〈버려진 강아지(Abandoned
Puppy)〉, 1995, 캔버스에 부착한
코튼에 아크릴릭 120×110cm

천 조각들을 덧댄 표면 위에서 달아오른 상처처럼 보인다. 〈손에 칼을 든 소녀〉에서 뚜렷한 검은 선으로 형상을 배경에서 분리시킨 것과는 달리, 〈버려진 강아지〉에서 형상과 배경은 캔버스에 혼합되어 안착된 것처럼 보인다.

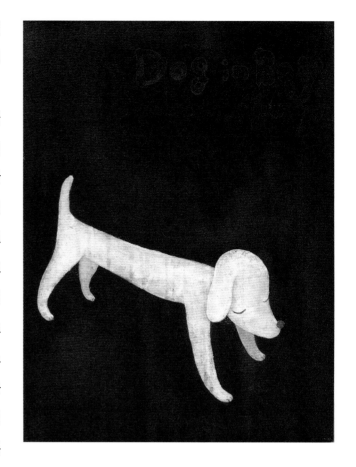

〈버려진 강아지〉는 당시 나라가 착수했던 형식적 접근법들 가운데 핵심적인 것들을 집약하고 있다. 나라는 가와이의 관습적인 표현 대신, 아이의 화난 듯한 고집스러운 표정과 회화적 선들 및 색채의 부재 같은 형식적 요소들의 도입으로 가와이 미학을 복잡하게 만든다. 종합해 볼 때 이 세 작품은 1990년대 중반까지 나라가 일관된 회화 작업을, 아이들이 화면을 온전히 차지하고 텅 빈 배경을 자신의 활동 공간으로 요구하는 작품을 발전시키고 있었다는 점을 보여준다. 어린 시절 추억들을 가져오고 자신의 과거 작품들을 참고하면서, 나라는 공격성, 불손함, 꾀바름으로 관습적 귀여움의 이상에서 벗어나는 행동을 하는 일군의 큰 머리 형상들을 창조했다. 전반적으로 이 회화들은 나라가 이런저런 작업을 통해 매체와 시기를 가로지르며 서로 다른 스타일리스트적 자산을 발굴하고 변형하는 과정을 보여준다. 이는 연속적인 과정이라기보다는, 작품들이 반드시 순차적으로 이어지지는 않기에, 캐릭터들 간에 친족 관계와 유사한 네트워크가 형성된다고 볼 수 있다.[10] 그러므로 나라의 형상들은 각각의 독특한 존재감에도 불구하고, 어떤 작품에서든 다른 큰 머리 소녀들의 존재감도 느껴지며, 다 함께 신화적인 어린 시절 세계를 구축한다는 점에서 서로 가족과 같다고 주장할 수밖에 없다.

스카이 더 배스하우스 전시회의 성공은 샌타모니카의 갤러리 블룸 & 포의 티모시 블룸의 관심을 끌었다. 그는 1995년에 나라의 첫 미국 전시회 《태평양 아기들》을 기획했는데, 여기에 나라의 중요한 작품이 여럿 포함되었다. 〈훌라 훌라 가든〉의 축소판인 〈집만한 곳은 없어요〉(1995)(도판 75)는 같은 제목의 작은 회화 한 점과 함께 설치되었으며 〈소년 속의 개〉(1995)(도판 74)는 이후 나라 작품 세계의 주요 소재가 될 하얀 개 회화의 초기작이었다. 미국에서 나라는 가와이 및 비주류 음악을 아우르는 하위문화와 정통 미술 사이 경계를 모호하게 설정한 자신의 작품을 더 기꺼이 받아들이는 관중을 발견했다. 이런 환영은 미국 서부 해안의 활기찬 하위문화와, 상대적으로 역사가 짧아 현대 미술에 더 개방적이었던 미국 예술 기관들과 관련이 있었다. 더욱이 미국 예술계 담론 내 정체성의 정치 이슈들이 유력하게 등장하던 이때, 나라의 작품들은 전형적으로 보수적이고 지나치게 백인 중심인 기성 예술계와 대조를 이루었다.[11]

도판 74
〈소년 속의 개(Dog in Boy)〉, 1995,
캔버스에 아크릴릭, 63.5 × 48.3cm

1995년 이후 나라의 명성은 일본과 해외에 양쪽에서 꾸준히 커졌다. 이때쯤 그는 쾰른의 작업실로 돌아와, 작품 목록을 확장하며 이제 익숙해진 아이 형상에 대한 다른 접근법들을 담기 시작했다. 그중 하나는 이전의 자극적 색상과 두꺼운 선 작업에서 벗어나, 보다 부드러운 배색 및 한층 채색적인 표면을 도입한 것이었다. 〈잠이 오지 않는 밤(앉아서)〉(1997)(도판 76)에서 고양이 의상을 입은 아이는 이제 얇은 붉은 윤곽선으로 그려지고 그 선의 흐릿한 가장자리는 어두운 배경 속에서 은은하게 빛나며 밤 시간의 분위기를 포착한다. 색상의 부드러움에도 불구하고 밤이 끝나기를 조용히 기다리며 깨어 있는 아이에게선 긴장감이 감돈다. 〈밤의 고양이〉(1999)(도판 77)에서도 이와 비슷한 불길한 효과가 적용된다. 나라의 작품에서 드문 어른의 이미지이지만, 그녀의 뱀파이어 치아는 우리가 어린 시절 환상의 세계를 떠나온 것은 아닐 수도 있음을 암시한다.

나라가 사용하는 색상 범위의 다른 쪽 끝에는 더 크리미한 파스텔 색감이 있다. 밤 분위기 회화들과 달리 여기서 그는 색상의 순도, 특히 배경의 채도를 줄여, 더욱 평면적인 효과를 내는 단색조를 만든다. 나라는 또한 캔버스의 크기를 확장하는데, 이것이 잘 드러난 그의 가장 큰 회화 작품 중 하나인 〈선잠 공주〉(2001)(도판 79)는 평평하고 텅 빈 공간 한가운데를 가로질러 몸을 쭉 뻗고 입을 벌린 채 코를 골며 깊이 잠든, 혹은 자는 척하는 한 소녀를 묘사한다. 형상의 크기는 이제 캔버스에 비해 작아졌고 단색조 배경은 화면에 어떤 공간감도 남기지 않는다. 이런 배경은 공중에 붕 뜬 느낌과 함께, 자기 자신뿐 그밖에는 아무것도 존재하지 않는 실험실 같은 비공간적 세계를 창조한다. 다른 작품들에서 나라는 단색조 배경을 새로운 틀로 확장한다. 커다랗고 얕은 접시가 그것인데, 접시는 때로 캔버스 천 조각들로 덮여 있기도 하다. 그리고 연한 파란색, 비취색, 그을린 갈색 등으로 색상 범위를 확장시켜 형상이 거주하는 공간의 인위성을 강조한다. 접시의 우묵한 면은 아이들을 더욱 붕 뜨고 허구적인 세계 안에 가둬놓는다(도판 80, 81, 84).

이 기간에 나라가 짧게 탐구한 또 다른 방향은 형상들을 달라진 평면적 영역으로 가져간 것이었다. 〈오줌 "한밤중"〉(2001)(도판 82)과 〈생각하는 사람〉(2001)(도판 87)에서 기다란 주인공들은 선형 인물 기호 비슷해 보이며 머리를 앞으로 기울여 바닥과 평행을 만든다. 나라의 보다 익숙한 인물화 유형이 인간적 연결을 추구하는 듯했던 것과 달리, 이런 이미지들은 관람자를 관음증적으로 만든다. 이 회화들은 모더니즘 미

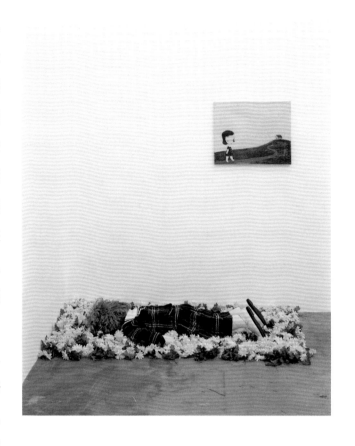

도판 75
〈집만한 곳은 없어요(There Is No Place Like Home)〉, 1995, 회화: 캔버스에 아크릴릭, 41.3×50.2cm, 조각: 혼합매체, 25.1×120×40cm
설치 모습: 《태평양 아기들(Pacific Babies)》, 블룸 & 포, 샌타모니카, 캘리포니아, 1995

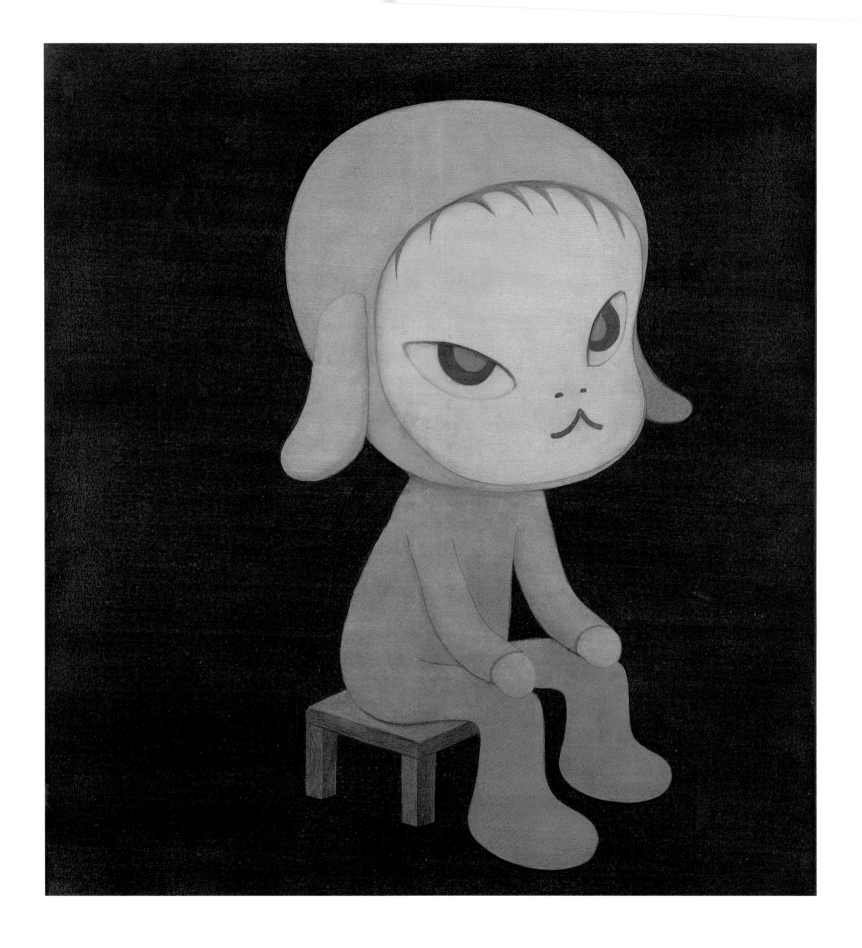

도판 76
〈잠이 오지 않는 밤(앉아서)
(Sleepless Night (Sitting))〉,
1997, 캔버스에 아크릴릭,
120×110cm

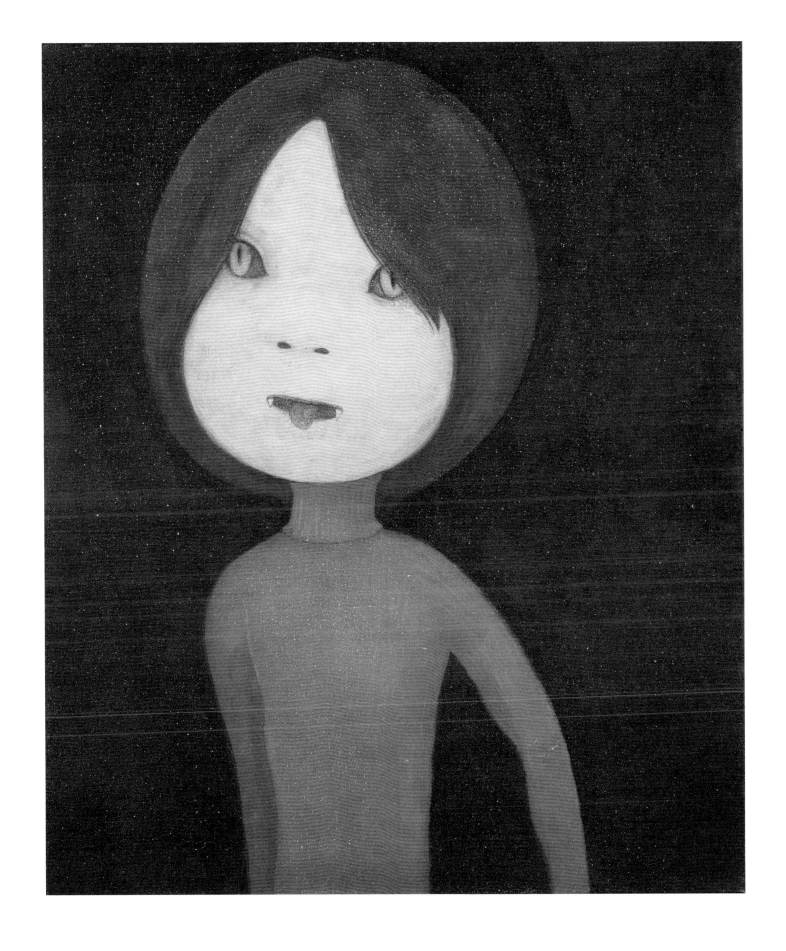

도판 77
〈밤의 고양이(Night Cat)〉,
1999, 캔버스에 아크릴릭,
59.5×50cm

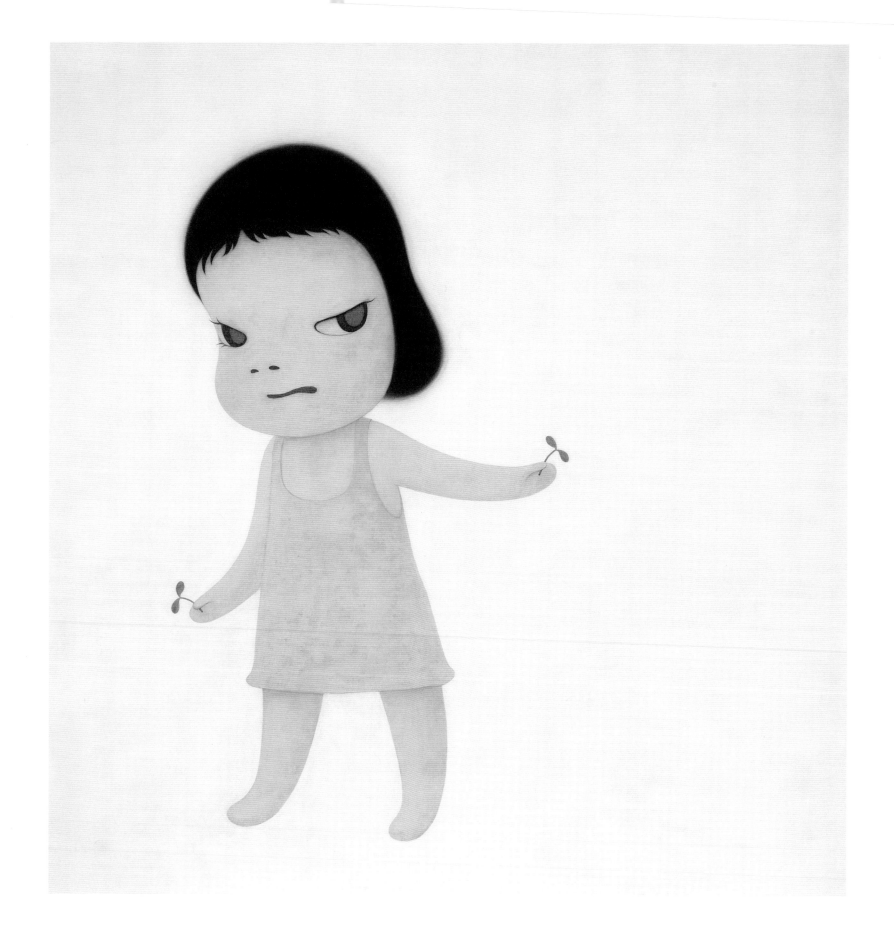

도판 78
〈앰버서더를 싹 틔워라(Sprout the
Ambassador)〉, 2001, 캔버스에
아크릴릭, 208.3×198.1cm

도판 79
〈선잠 공주(Princess of Snooze)〉,
2001, 캔버스에 아크릴릭,
288×181.8cm

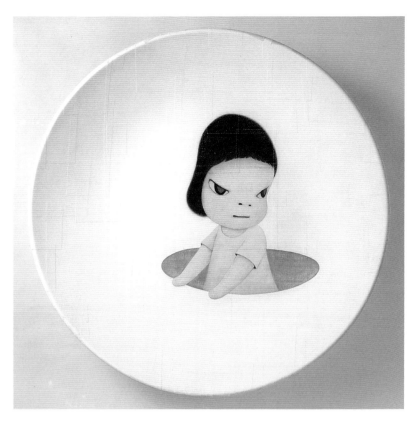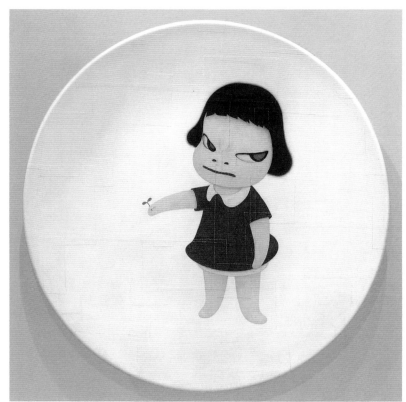

학에서 동그라미, 세모, 네모의 색채 구획을 빌려와 사용하지만 그럼에도 불구하고 만화적인 동시대성을 유지하고 있다. 나라가 이런 스타일을 추구한 것은 짧은 기간 동안이었지만 〈고개를 들어〉(2001)(도판 88)에서는 이런 그래픽적 특성과 큰 머리 소녀들의 인물화 스타일을 결합하기도 했다.

1990년대의 후반기에 나라는 파이버글래스로 하얀 개 조각상을, 다양한 규모와 배치로 관람객들을 보다 활발히 참여시키는 설치 작품을 만들기 시작했다. 파이버글래스는 미술계에 비교적 새로운 재료였고 1990년대 초 아니시 카푸어 같은 예술가들에 의해 보급되었다. 카푸어는 다양한 표면 처리를 통해 파이버글래스의 재료적 특성을 변화시켜 색과 빛을 통한 촉각적 감각들을 창조했고, 두에인 핸슨은 파이버글래스의 순응성을 이용해 현실적 형상들의 하이퍼리얼리즘적 분위기를 창조했으며, 제프 쿤스는 파이버글래스의 반짝이는 물질성으로 후기 산업 시대 미국의 키치적 세계를 포착했다.

많은 사랑을 받는 개 캐릭터에 대한 나라의 관심은 1980년대 후반과 1990년대 초반에 시작되었다. 초기 그림들(도판 86)과 〈환상 속 개의 산〉(도판 85) 같은 회화에서

도판 80
〈순찰 준비 완료(Ready to Scout)〉, 2001,
섬유 강화 플라스틱에 부착한 코튼에 아크릴릭,
직경 177.8cm × 깊이 25.4cm

도판 81
〈앰버서더를 싹 틔워라(Sprout the Ambassador)〉, 2001,
섬유 강화 플라스틱에 부착한 코튼에 아크릴릭,
직경 180cm × 깊이 26cm

도판 82
⟨오줌 "한밤중"(Pee "Dead of
Night")⟩, 2001, 캔버스에 아크릴릭,
80.5×91.2cm

도판 83
〈사람들을 위해(For the People)〉,
1992-2000, 종이에 연필과
색연필, 29.8×21cm

도판 84
⟨죽기엔 너무 젊어(Too Young to
Die)⟩, 2001, 섬유 강화 플라스틱에
부착한 코튼에 아크릴릭,
직경 177.8cm × 깊이 25.4cm

볼 수 있듯이 삐죽하고 쭉 곧은 다리들은 입체화되어 나라의 초기 개 조각상인 〈망향(望鄕) 도그〉(1994)(도판 90)에서 파이버글래스로 제작되었다. 이런 조각상들을 만들기 위해 나라는 처음엔 스티로폼으로 형태를 깎아내 틀로 사용했다(도판 91). 이 과정을 통해 그는 더욱 휘어지고 둥근 조각 작품들을 만드는 방향으로 나아가게 되었다.

1990년대 중반까지 하얀 개는 〈소년 속의 개〉(도판 74)에서처럼 늘어진 귀와 순박한 미소를 가진 사랑스러운 동물의 모습이었다. 나라는 조각상들에 단색조를 사용하면서 주로 흰색이나 검은색에 이따금씩 빨간색이 가미되는 정도로 색채를 제한했고 대신 크기로 유희하는 편을 선호하며 캐릭터들에서 공격성이나 비애감 같은 뜻밖의 요소들을 만들어냈다. 아오모리 현립 미술관에 영구 설치된 〈아오모리 개〉(2005)(도판 92)는 기념비적 크기로 보는 이들에게 두려움과 경이로움을 동시에 불러일으킨다. 하지만 또한 제프 쿤스의 거대 개 조각상 〈강아지〉(1992)처럼 삶을 찬양하는 충만감도 불러일으킨다. 나라는 또한 개의 크기를 줄이고 수를 늘리기도 했다. 죽마 위에 올라서거나(도판 93) 웅덩이에 주위에 모인(도판 94) 개들처럼 말이다. 그리고 1999년 나라가 처음 펴낸 동화책 『외로운 강아지』(도판 89)의 주인공으로도 내세웠다.

반사하는 표면이 관람자의 공간감을 뒤틀거나 뒤집는 하얀 파이버글래스로 작업하면서, 나라는 새로운 구성적 도전들에 직면했다. 재료의 촉각성과 반사성에 호응하면서도 3차원 공간에 강렬한 흐름들을 구축할 방법 같은 것들이었다. 특히 어려운 건 그의 아이 형상 머리였다. 처음엔 거의 양 같은 얼굴을 한 구 모양으로 만들었다. 몸이 없는 머리의 형태는 그 자체로 완전한 느낌을 주었지만, 여러 개의 머리를 모아 조합할 경우는 구성적으로 만족스러운 조각 작품을 만들기가 만만치 않았다. 1999년 나라는 구식 놀이 기구의 추억을 떠올리게 하는 거대 회전 찻잔에서 솟아오른 머리들로 이루어진 토템 기둥 같은 버전을 하나 만들었다(도판 97). 다른 버전들에서 나라는 주어진 공간 안에 각각 다른 토템 컵들을 배열하는 설치 작업을 했지만 그다지 만족할 수 없었고 흥미로운 공간적 역동성이 표현되지 못했다고 느꼈다. 2001년에야 드디어 〈삶의 샘〉(도판 95, 96)에서 바라던 결과에 도달했다. 물에 반쯤 잠긴 머리들이 컵 안의 수면에서 살며시 올려다보는 작품은 1995년의 얕은 웅덩이가 연상된다(도판 69). 여기에 모터가 장착돼 머리들이 돌아가며 얼굴들에서 눈물이 흘러내린다. 이러한 혁신들에 더해, 머리들을 비대칭적으로 지그재그 쌓아올리고 얼굴들이 여러 방향으로 돌아가는, 어떤 각도에서든 관람이 가능한 역동적인 움직임의 작품이 창조되었다.

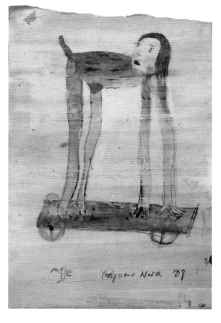

도판 85
〈환상 속 개의 산(Hundeberg als Trugbild)〉, 1991, 캔버스에 아크릴릭, 162.5×64.5cm

도판 86
〈무제(Untitled)〉, 1989, 종이에 아크릴릭과 색연필, 35.8×23.8cm

도판 87
〈생각하는 사람(Thinker)〉, 2001,
합판에 부착한 코튼에 아크릴릭,
35.7×14.7cm

도판 88
〈고개를 들어(Keep Your Chin
Up)〉, 2001, 캔버스에 아크릴릭,
194×259.3cm

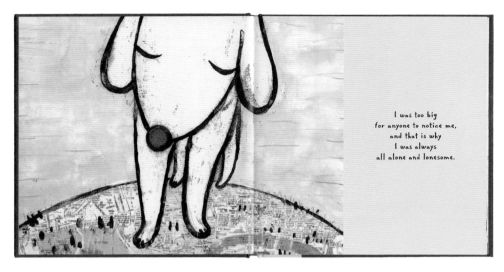

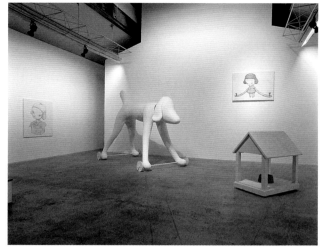

I was too big
for anyone to notice me,
and that is why
I was always
all alone and lonesome.

나라와 일본 하위문화, 1995 – 2001

나는 말로 설명하는 것이 서툴고, 내가 뭔가를 설명하기 시작하면 무슨 말을 하는 건지 스스로 혼란스러워지곤 한다. 그래서 나는 회화와 조각 작품들을 만든다…… 아무리 많은 말을 해도 (작품을) 결코 이해하지 못하는 사람들이 있는가 하면, 이해하고 싶어 하지 않은 사람들도 있고, 이해하길 거부하는 사람들도 있다. 하지만 아주 조금이라도 이해하고 싶어 하는 사람들이 직접 내 회화를 본다면, 그들은 나를 이해할 것이다. 동시에 그런 식으로 내 회화를 감상하는 사람들은 또한 자신의 모습도 재발견한다. 내가 그러한 종류의 관계를 창조할 수 있으면 좋겠다.[12]

나라의 작품을 비평적으로 다룬 최초의 시도 중 하나는, 저명한 미술 잡지 《비쥬쓰 데초(미술수첩)》가 1995년 7월호 표지에 "카이라쿠 카이가(즐거움을 주는 회화들)"라는 제목으로 나라의 〈파란색 속 노란색〉(1994)(도판 98)을 실은 것이었다. 이는 미술계가 나라의 작업에 관심을 가지게 됐음을 보여주었지만, 잡지의 기사에서는 '가와이'에서 영감받은 나라를 기성 예술의 변두리에 위치시켰고 기사가 좀 더 학술적 초점을 맞춘 또래 예술가들의 들러리 정도로 소개했다.

　　당시 큐레이터와 비평가들은 나라를 일본-도쿄 팝 문화에 관한 포스트모던 서사의 일부로 보는 것이 전형적이었다. 이런 포스트모던 서사는 당시 평론계에서 주목을

도판 89
『외로운 강아지(The Lonesome Puppy)』(미국판), 크로니클 북스 발행, 샌프란시스코, 2008

도판 90
〈망향(望鄕) 도그(One Way Dog)〉
1994, 혼합매체,
개: 230×330×170cm,
집: 104×80×100cm
설치 모습: 《깊고 깊은 물웅덩이 (In the Deepest Puddle)》,
스카이 더 배스하우스, 도쿄, 1995

도판 91
⟨너의 어린 시절의 개(Dog from
Your Childhood)⟩(프로토타입),
1997, 스티로폼에 코튼과 아크릴릭,
41×42×48cm

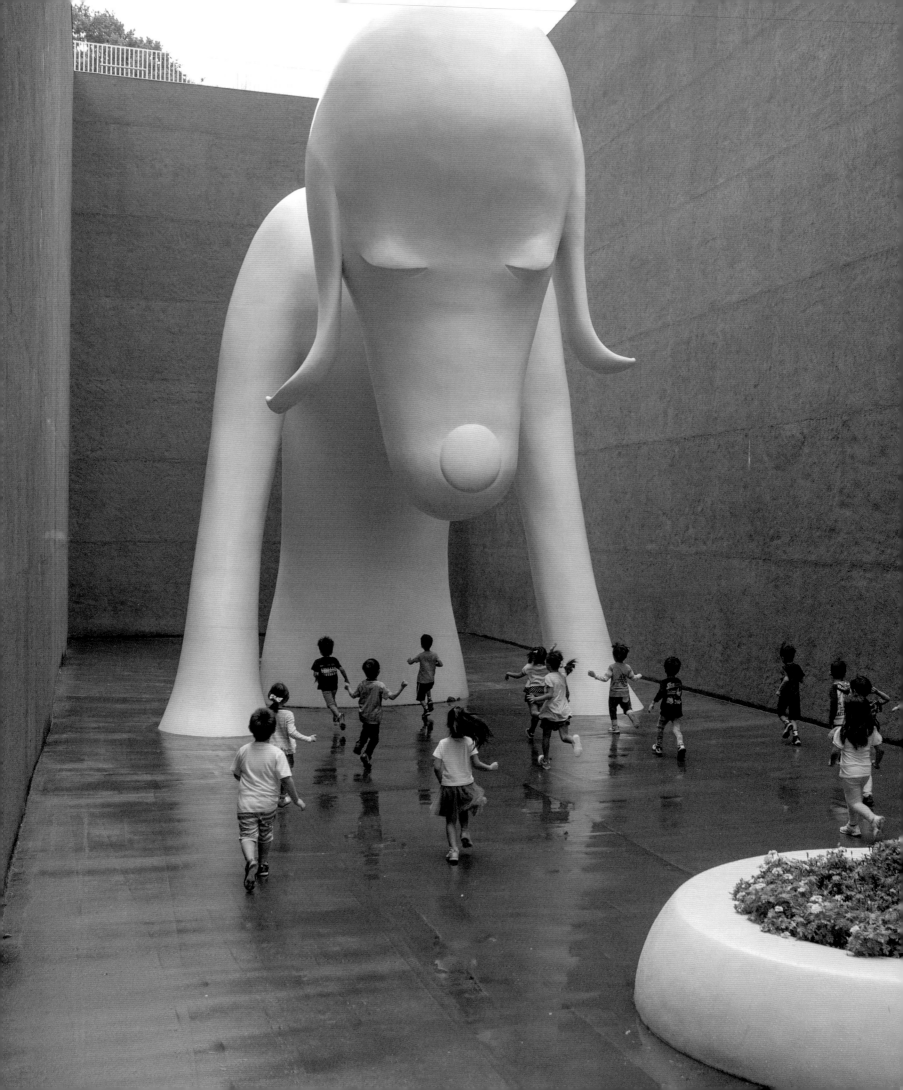

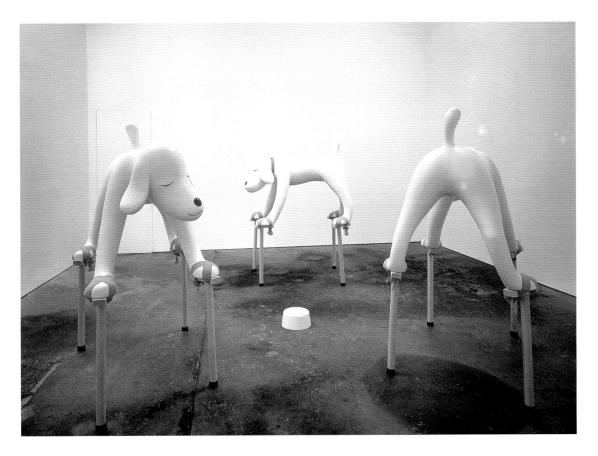

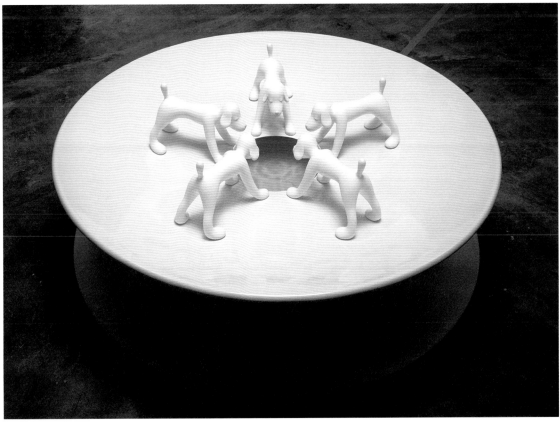

도판 92 (이전 쪽)
〈아오모리 개(Aomori-
ken)〉, 2005, 철근 콘크리트,
850×670×900cm

도판 93
〈어린 시절의 개들(Dogs from Your
Childhood)〉, 1999,
섬유 강화 플라스틱에 아크릴릭과
래커와 우레탄, 나무,
각각 152×92×101cm

도판 94
〈슬픔의 샘(Fountain of Sorrow)〉,
2001, 섬유 강화 플라스틱에 래커와
우레탄, 모터, 물,
높이 67cm×직경 180cm

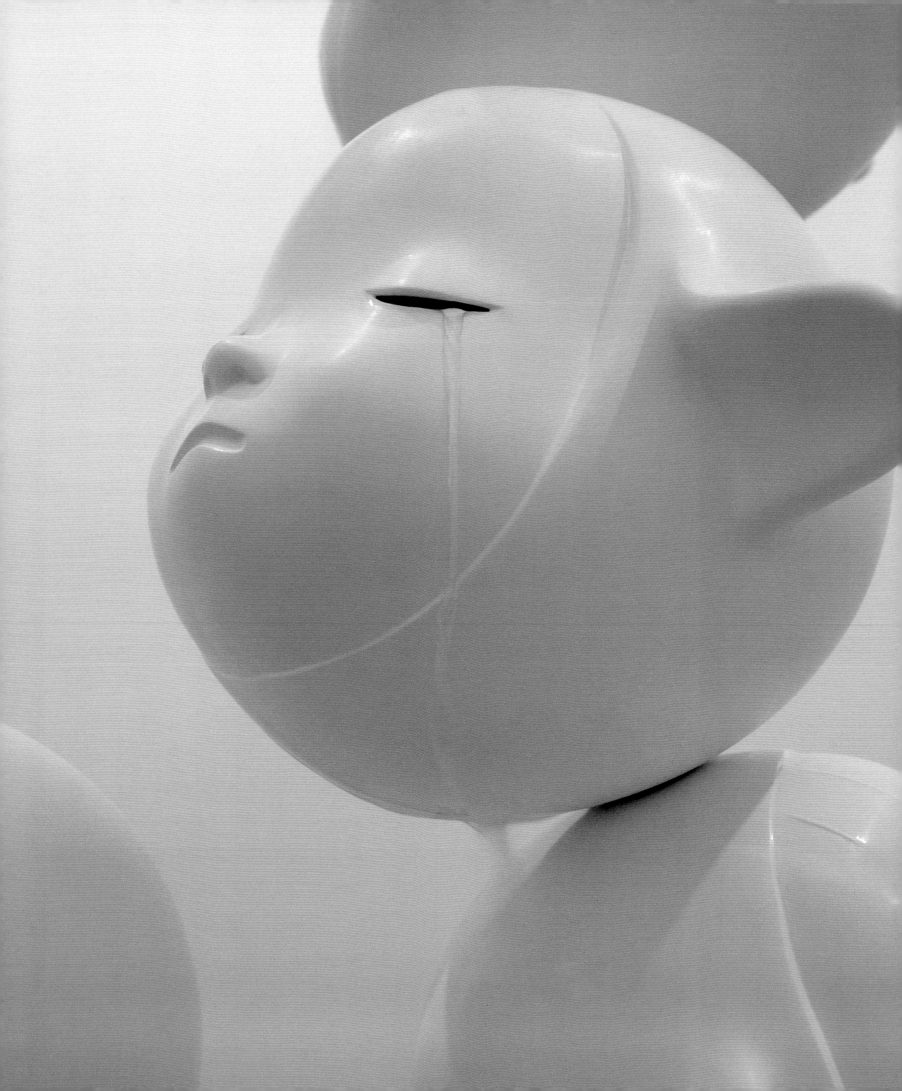

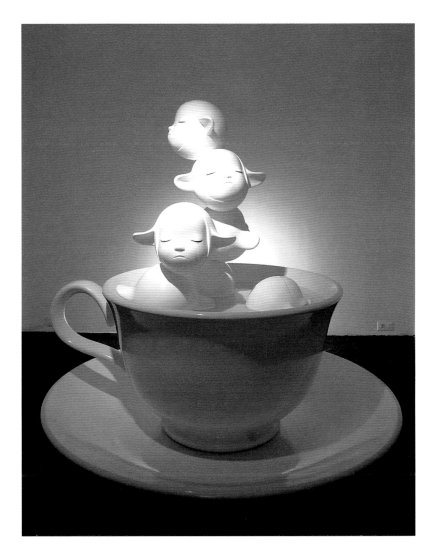

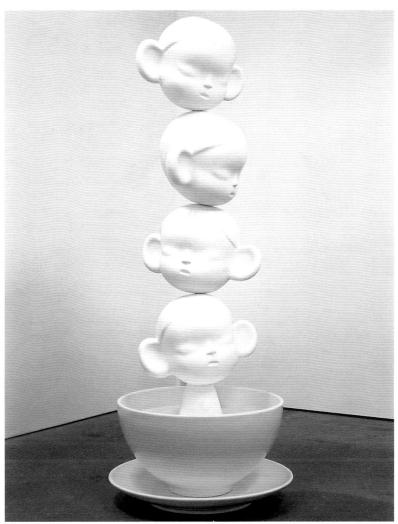

도판 95 (이전 쪽)
〈삶의 샘(Fountain of Life)〉(세부),
2001

도판 96
〈삶의 샘〉, 2001, 섬유 강화
플라스틱에 래커와 우레탄, 모터, 물,
높이 175cm × 직경 180cm

도판 97
〈조용히 조용히(Quiet, Quiet)〉,
1999, 섬유 강화 플라스틱에 래커,
높이 200cm × 직경 91cm

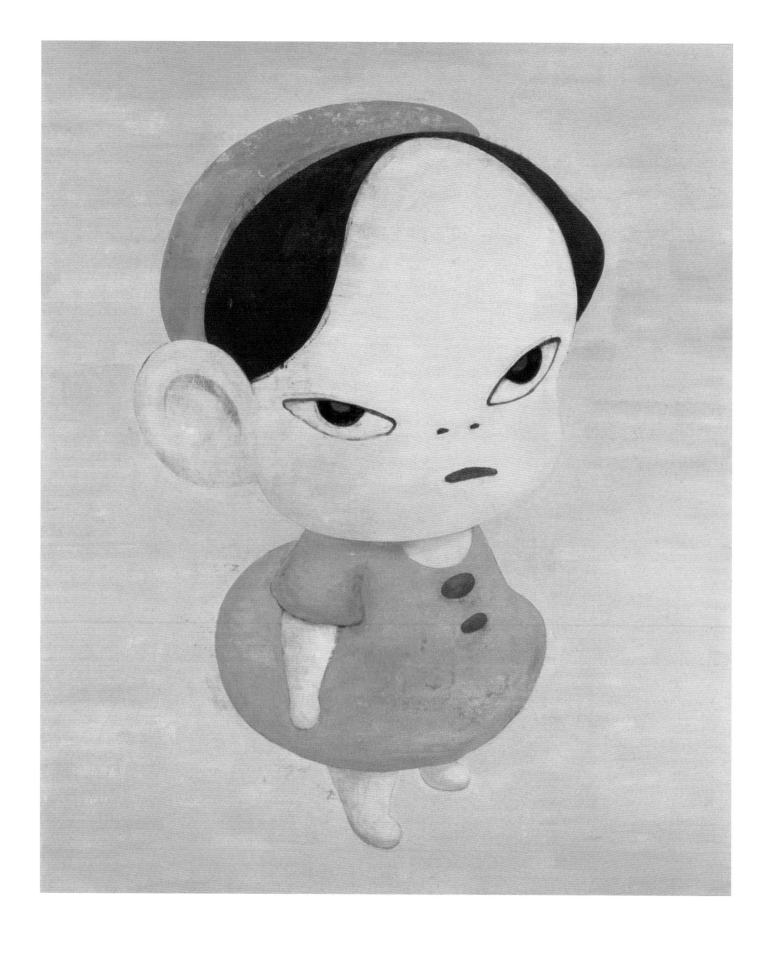

도판 98
〈파란색 속 노란색(Yellow in
Blue)〉, 1994, 캔버스에 아크릴릭,
180×150cm

끌고 있었는데[13] 1990년대 말까지 더욱 큰 영향력을 얻었고, 예술가들이 다양한 일본 하위문화, 즉 애니메, 망가, 게임에서 이미지와 상품들을 전유하여 순수 예술 작업에 활용하는 방식을 강조했다. 이는 예술가들이 새로운 자본주의 체제 내 자신의 예술적 문화적 정체성을 자기 반성적이고 아이러니하기까지 하게 인식하는 과정이었다. 그러나 나라의 작업은 이런 서사, 그리고 이와 관련된 네오팝 및 마이크로팝 논의에 쉽게 들어맞지 않는다. 특히 그는 현대 망가와 애니메 세계의 이미지를 차용한 적이 거의 없으니 말이다.

또한 나라의 작품 활동을 펑크록이나 인디 포크 음악이라는 렌즈를 통해 조망하는 전시회들도 계속 기획되었다. 이 음악들은 나라의 창작 과정에 지속적인 영감이 되었으며, 주로 음악의 테마와 직접 관련된 이미지들을 작품에 제공해 주었다(도판 99).[14] 그런데 또한, 음악의 미학과 그의 몇몇 작품의 형식적 특성 사이에 연관성이 존재하는지 묻는 것도 가능하다. 날것의 에너지와 불경한 가사 같은 펑크의 반항적 미학을 〈어딘가 어딘가〉(도판 30)와 같은 광기 어린 낙서나 〈손에 칼을 든 소녀〉의 공격성과 연결시킬 사람도 있을 것이다. 또한 인디 포크의 간결한 곡조, 엉뚱한 개성과 화음을 〈선잠 공주〉(도판 79)와 연결시킬 사람도 있을 것이다. 이런 의견은 분명 나라가 기존 하위문화를 전유하기보다 새로운 시각적 형식들을 생산하고 특유의 스타일을 배양시켜, 독자적 하위문화를 대표하게 되었다는 몇몇의 입장과 일치한다.

일본에서는 하위문화와 주류문화가 완전히 다른 영역으로 여겨지지 않았다는 점에도 주의해야 한다. 유럽과 미국과 달리 일본 하위문화는 권위에 저항하거나 대중문화를 거부하는 데 늘 관심이 있었던 것은 아니다. 사실 일본은 하위문화와 주류문화의 구분이 모호할 때가 많았다. 거의 겹치지 않는 한 분야, 상류문화의 세계도 있었지만 그런 구획마저 무너지기 시작하고 있었다. 1990년 도쿄 국립 근대 미술관에서 만화가 데즈카 오사무(1928–1989)(도판 100)의 회고전이 열렸는데, 이는 국립 미술관에서 개최한 최초의 망가 예술가 작품 전시회였다. 데즈카는 1951년 창조해 많은 사랑을 받은 캐릭터 아톰 등으로 일본 문화에 공헌했다.[15] 아톰은 그다지 내켜 하지 않는 슈퍼히어로로, 기술의 잘못된 사용에 맞서 싸우며 과학이 자연을 파괴하고 인류를 위협하는 디스토피아적 세계를 수호하기 위해 노력한다. 이 1990년 전시는 아톰을 전쟁 이후 일본에 대한 대중주의적 반응으로 평가했으며, 데즈카를 수많은 그림과 스케치들을 통해 만화책, 텔레비전 등으로 변주된 이 캐릭터를 창조한 진지한 예술가로 조명했다.

도판 99
〈무제(Untitled)〉, 2008, 종이에
색연필과 아크릴릭, 33×22.9cm

어떤 의미에서 예술사적 렌즈를 통한 망가 전시회의 개최는 하위문화의 잠재적 통제 불능성에는 어느 정도 거리를 두는 서사를 제시하는 것이었다. 그런 조심스러운 태도를 보였다고 해도, 당시 고급 예술 기관이 한층 폭넓은 관중을 끌어들일 방식으로 대중적 시각 문화를 수용했다는 것은 의미심장한 일이었다. 당연히 많은 지식인들이 소위 고급 예술 기관의 대중화 경향에 대해 우려의 목소리를 냈다. 특히 극단적인 예로, 비평가 아사다 아키라는 망가 미학을 작품에 통합한 나라와 같은 예술가들을 비판하며, 미술관들이 유아화하는 일본 작품들을 전시하면 국가적 망신이 될 것이라고 경고했다. 아사다는 "인간 중심적 주체의 역사에 뿌리를 둔 서구인들이 일본 예술의 어린이와 동물 같은 비인간적 이미지에, '바보들의 낙원'에, 흥분감을 투사하는 것이다."라고 썼다.[16]

이러한 공격에도 불구하고 나라는 변화하는 세계 미술계에서 계속 전진해 나가며 전통적인 미술관들뿐만 아니라 한층 실험적인 최첨단 예술 공간들이나 프로젝트들을 두루 거쳤다. 1998년에는 미국 UCLA 대학교에 방문 예술가로 초청받았고, 같은 해에 밀워키의 위스콘신 대학교 비주얼 아트 인스티튜트에서 첫 미국 미술관 개인 전시회를 가졌다. 2000년에도 시카고 현대 미술관과 샌타모니카 미술관에서 전시가 이어졌다. 일본에서도 나라는 수많은 갤러리 및 미술관의 그룹 전시회에 참여했으며, 일본 예술계의 발달에 따라 더 많은 비상업적 프로젝트를 맡아 할 수 있었다. 1990년대는 일본 경제의 쇠락 시기였음에도 불구하고 독립 예술 공간, 사회 참여 예술, 민간 기금과 정부 지원을 받는 대규모 공공 작품 프로젝트가 성장했다.[17] 이런 성장은 경기 침체의 극복 방안이기도 했지만, 지속 가능성과 정부 및 민간의 사회적 책임에 대한 요구를 불러일으켰다. 이런 논의는 예술가들을 정치와 사회 분야에 더욱 적극적으로 참여하도록 이끌었으며 그때까지 주로 상업 갤러리로부터 재정 지원을 받던 예술가들에게 중요한 계기가 되었다.

이러한 변화들 덕분에 나라는 더욱 색다른 프로젝트를 기획할 기회를 얻었다. 1997년에는 나고야에서 '세계 평화 카페'라는 제목의 비상업 전시를 기획했는데, 하쿠토샤 갤러리와 함께 운영한 행사였다. 이 전시를 위해 나라는 어느 카페의 벽을 자기 작품들과 자신이 좋아하는 망가 잡지나 책에서 찢어낸 페이지로 가득 채웠다. 모든 입장권 판매 수익금은 유니세프에 기부되었다. 작은 프로젝트였지만 평소 갤러리들과의 작업 관습에서 벗어나는 도전이 되었고 전통적 전시 방식 바깥에서 관객과 교

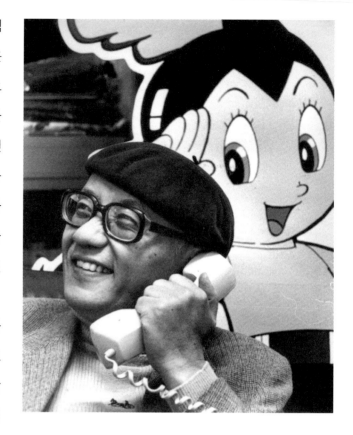

도판 100
데즈카 오사무와 아톰, 1984

감하는 대안적 방식을 추구할 때 되돌아가곤 하는 대표적 전략이 되었다.

나라는 또한 주류 현대 예술 담론에 대안적 목소리들을 제시하는 큐레이터들과 가깝게 작업했는데, 그 가운데는 1999년 도쿄 세타가야 미술관에서 《예술/국내: 시간의 온도》 전시회를 기획한 아즈마야 다카시도 포함되었다. 이 그룹전의 기획이 강조하고 있는 것은 일본 예술계가 서구 개념주의의 약화된 변종이 되었으며 세계 역사의 유럽 중심주의 관점을 영구화시키기 시작할 것이라는 아즈마야의 평가였다. 이에 대한 아즈마야의 대응은, 망가와 아니메를 넘어 일본 정체성을 재정의할, 더욱 지역적이고 국내적인 관심사를 가진 예술가들을 선정하는 것이었다. 이 그룹전에는 네모토 다카시(도판 101), 히가시온나 유이치, 오타케 신로 등이 포함되었다. 아즈마야는 화이트 큐브, 즉 예술에 있어 서구의 문화적 헤게모니를 드러내는 미술관 공간의 권위를 전복시키고자, 작품들을 좀 더 임시변통적인 방법으로 설치했다. 핀이나 테이프를 사용해서 "매달고" 어수선하게 액자 없이 진열하거나 다양한 종류의 조명 아래 놓아두었다. 나라의 〈작은 순례자들(몽유병)〉(1999)(도판 102)은 깊숙한 골방에 운집해, 제한된 공간에 갇힌 채 자면서 돌아다니는 음산한 아이들의 무리를 보여주는데, 아이들 일부는 전시장 도처에 흩어져 외부로 탈출할 수 있는 듯 보이는 모습을 연출했다.

이 당시 나라가 다른 작가들과 가장 구별되었던 점은 아마도 기성 예술계 외부의 대규모 팬 커뮤니티로부터 받은 지지였을 것이다. 나라의 작업이 왜 특정 부류의 일반 대중으로부터 그렇게 큰 호응을 얻었는지 정확한 이유를 집어내기는 어렵다. 그러나 1990년대 일본 경제 불황의 결과 중 하나로 특히 젊은이들의 실업률이 정점을 찍었고 이로 인해 젊은이들 사이에 막연한 불안감과 기성세대에 대한 불신이 자라났다는 점에 주목할 필요가 있다. 나라의 예술은 이 세대 안에 존재하는 순응과 일탈 사이 긴장감을 포착하며, 변덕스러운 시장 경제의 보이지 않는 손에 박탈감을 느끼는 이들의 좌절에 호소력을 발휘했다.

1990년대 말이 되자 나라는 그의 작품이 인쇄된 티셔츠를 입고 그의 책들을 읽으며 잡지에 실린 그의 인터뷰 기사를 모으는 꽤 큰 팬 커뮤니티를 보유하게 되었다. 이러한 팬들 중 다수는 요시모토 바나나와의 일러스트 프로젝트를 통해 나라의 세계에 입문하게 되었다. 그중 2000년 나라의 그림을 삽화로 사용한 프로젝트로 큰 인기를 얻은 요시모토 바나나의 소설 『데이지의 인생』과 같은 해 《비쥬쓰 데초(미술수첩)》

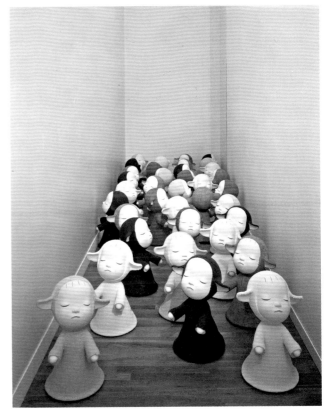

도판 101, 102
전시 모습 《예술/국내: 시간의 온도
(ART/DOMESTIC: Temperature
of the Time)》, 세타가야 미술관,
도쿄, 1999

의 의뢰로 낸 나라의 동화 『지구를 향해』 등을 꼽을 수 있다. 거기에 더해 나라가 더 많은 전시회를 열기 시작하면서 전시회 카탈로그와 관련 아이템, 특히 한정판이나 중요한 전시회에 딸려 나온 상품들이 팬들 사이에서 높은 소장 가치를 띠게 되었다. 『깊고 깊은 물웅덩이』(1997)와 『칼로 그어라』(1998) 같은 책들도 마찬가지였다.[18]

더 의미심장했던 것은 나라를 둘러싼 온라인 커뮤니티의 형성이었다. 1999년에 나라의 팬들은 온라인 팬클럽 해피아워를 만들었다. 해피아워는 나라가 커버를 그린 펑크팝 그룹 쇼넨 나이프의 1998년 앨범 제목이다(도판 205). 이 커뮤니티를 통해 참여자와 독자는 반응과 의견을 게시하고, 나라와 그의 작품에 대해 토론할 수 있었다. 아직 독일에 기반을 두고 있던 나라는 이 온라인 커뮤니티로 일본과 의미 있는 소통을 유지할 수 있음을 깨달았다. 짧은 기간 동안 나라는 심지어 이 웹사이트에 자신의 일기를 올려 팬들이 읽을 수 있도록 공유하기도 했다. 오늘날엔 인터넷이나 소셜 미디어가 없는 세상을 생각하기도 힘들지만, 윈도95 운영체제가 출시된 1995년 이후에야 일본에서도 온라인 커뮤니케이션이 널리 퍼지고 인터넷이라는 말이 흔해졌다. 이 새로운 의사소통 매체를 일찌감치 활용한 나라는 디지털 사회관계 형성의 최전선에 서게 됐고 인지도도 효과적으로 높아졌다. 《비쥬쓰 데초(미술수첩)》와의 인터뷰에서 인정했듯이 "나는 비평가의 인정이 아닌 대중에 의해 유명해졌다."[19]

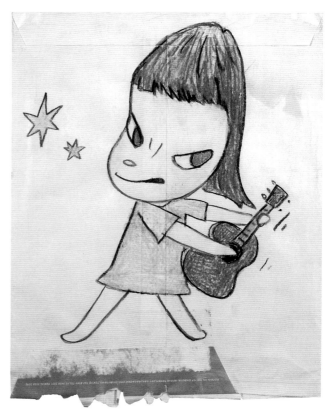

전환점, 2001

도쿄 근교에 작업실을 얻는 것은 어렵지 않았다…… 나는 2층짜리 조립식 창고를 임대했는데, 2층 창문에서는 요코타 미 공군 기지의 활주로가 보였다. 외부 화장실은 옆 공장과 함께 사용해야 했고, 욕조가 없었기 때문에 싱크대 옆에 샤워실을 만들었다. 조립식 벽은 얇아서 여름엔 사우나처럼 더웠고 겨울은 너무 추워서 파이프가 수차례 터지곤 했다. 공군 기지에서 제트기가 이착륙할 때 들리는 소음은 끔찍했지만, 그때마다 스테레오 볼륨을 높이며 맞섰다. 공장이 조용해지고 작업장의 불이 밝아지는 밤이 오면, 나는 크게 울려 퍼지는 나의 록 음악만을 벗 삼아 밤늦도록 작업했다.[20]

도판 103
전시의 자원봉사자들 《나라
요시토모: 내 서랍 깊은 곳에서
(Yoshitomo Nara: From the
Depth of My Drawer)》, 요시 브릭
브루 하우스, 히로사키, 2004

도판 104
〈내 인생의 시간 2001(Time of My
Life 2001)〉, 1998-2001, 종이에
펜과 색연필, 29.2×23.1cm

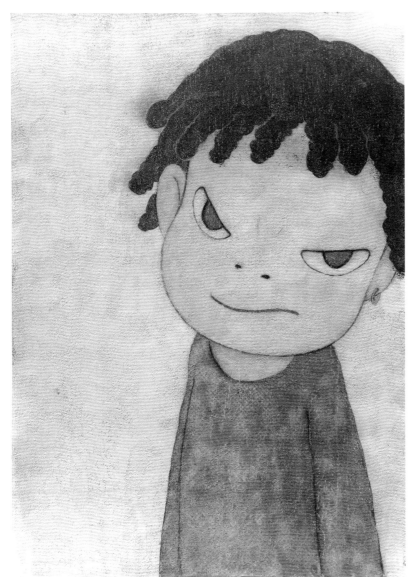

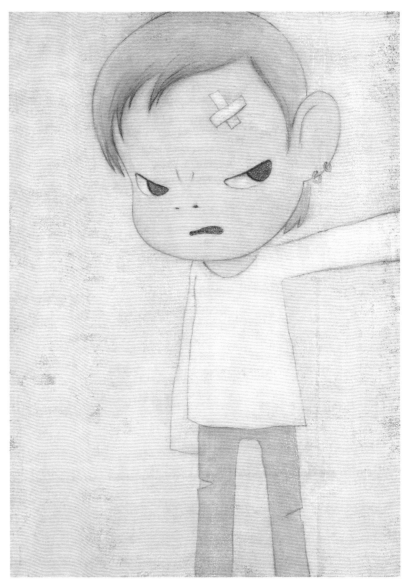

도판 105
〈스핀 키즈 / 피타(Spin · Kids /
Pi–ta)〉, 2001, 종이에 아크릴릭과
색연필, 49×34.6cm

도판 106
〈스핀 키즈 / 호우카(Spin · Kids /
Houka)〉, 2001, 종이에 아크릴릭과
색연필, 49×34.6cm

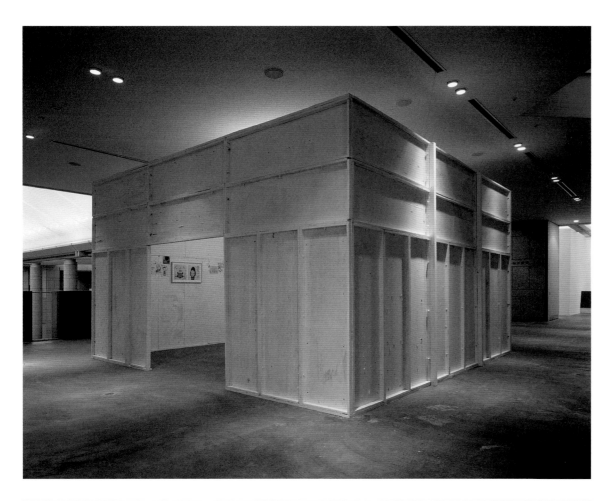

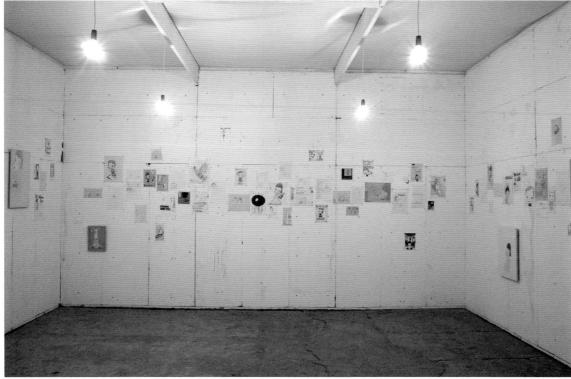

도판 107, 108
〈내 인생의 시간(Time of My Life)〉,
2001, 93점의 드로잉, 합판, 수채
물감, 전구, 301,5×553×540cm
설치 모습: 《나라 요시토모: 네가 날
잊어도 나는 상관없어.》, 요코하마
미술관, 일본, 2001

2000년에 나라는 12년간의 독일 생활을 마치고 일본으로 돌아가기로 결심했다. 퀼른에 있는 그의 작업실이 헐릴 예정이기도 했고, 요코하마 미술관에서 전시회가 준비되고 있었기 때문이다. 2001년 8월에 시작돼 2002년을 지내며 네 군데 일본 미술관을 더 순회한 《네가 날 잊어도 나는 상관없어.》는 그때까지 나라의 전시회 중 가장 크고 종합적이었다. 다섯 개의 전시실에 걸쳐 수십 점의 작품이 배치되었다. 〈삶의 샘〉, 〈선잠 공주〉, 〈오줌 "한밤중"〉, 〈죽기엔 너무 젊어〉, 〈고개를 들어〉, 〈어린 시절의 개들〉의 변주 등 대부분 1995년 이후의 작업이었다.

이 전시회의 가장 중요한 측면 중 하나는 큐레이터와의 협업을 통해 관람객들이 나라의 작품을 경험할 수 있는 다양한 방법들을 제시한 것이었다. 예를 들어 다양한 크기의 개 조각상들은, 받침대 없이 전시 벽면을 세우고 마치 개와 개집이 그 벽을 관통한 것처럼 보이도록, 한쪽 면에서는 개 머리가 튀어나오고 다른 쪽 면에서는 꼬리가 튀어나오게 했다(도판 109, 110). 또한 전시장 안에 낡은 합판으로 별도의 방을 지어서 나라의 그림들에 헌정했다(도판 107, 108). 이 그림들의 제멋대로인 본성에 맞춰, 어떤 그림은 테이프로 벽에 붙이고 어떤 그림은 액자에 넣었다. 힙스터 소년을 그린 색연필 그림들(도판 105, 106)과 일기의 일부 시리즈인 〈내 인생의 시간 2001〉(1998–2001)(도판 104) 등 봉투에 끄적거린 낙서부터 세부적인 채색 작품까지 다 함께, 나라의 평소 습작을 가까이서 볼 수 있는 기회를 제공했다.

이 전시의 가장 혁신적인 측면은 아마도, 전시 제목을 형상화한 중심 작품을 만들며 나라가 방문자들과 직접 소통한 방식일 것이다(도판 111–113). 이 작품을 위해 나라는 팬 커뮤니티 해피아워에 인형 디자인들을 공유하고 멤버들에게 이를 바탕으로 인형을 손수 만든 다음 미술관으로 보내 달라고 요청했다. 이 인형들 일부는 '네가 날 잊어도 나는 상관없어.'의 글자들을 만든 투명 아크릴 용기 내부를 채웠다. 멀리서 보면 인형의 찌부러진 형태들이 뒤죽박죽 섞인 무늬 때문에 문장을 거의 알아볼 수가 없다. 투명 아크릴 글자들 안에서 구겨진 인형들은 이 기묘한 문장의 주체, 즉 잊히길 두려워하는 존재가 되었고 전시의 콘셉트에 또 한 겹의 층을 더하는 한편, 나라의 예술에 있어 어린 시절 추억의 중요성을 강조한다.[21] 인형 공모는 엄청난 반응을 일으켰고 그 결과 천오백 개가 넘는 인형이 도착했다. 글자들에 다 담기지 않은 인형은 다른 방에, '너의 어린 시절'이라고 찍힌 거울에 기대어 쌓아놓았다(도판 114).[22] 이 작품을 엘리트주의 공간에 대한 대중의 개입, 아마추어 팬들을 예술의 제작자로 만든 사건으로

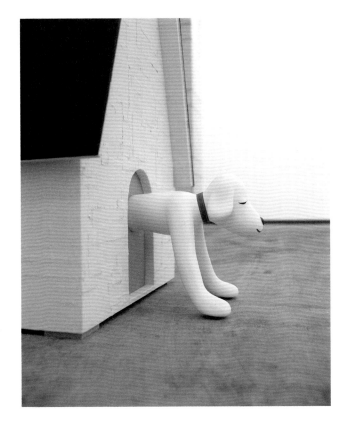

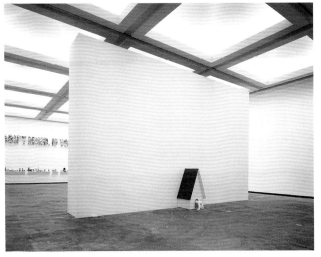

도판 109, 110
〈너의 어린 시절의 개(Dog from Your Childhood)〉, 2000, 섬유 강화 플라스틱, 합판, 면, 아크릴릭, 106.5×58.8×248cm
설치 모습: 《나라 요시토모: 네가 날 잊어도 나는 상관없어.(Yoshitomo Nara: I DON'T MIND, IF YOU FORGET ME.)》, 요코하마 미술관, 일본, 2001

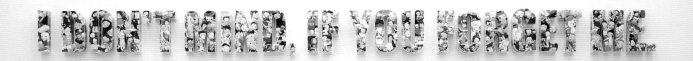

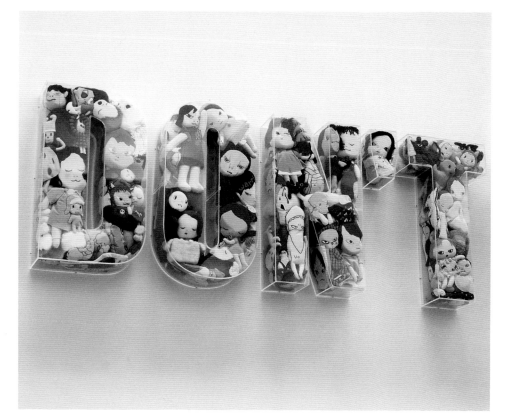

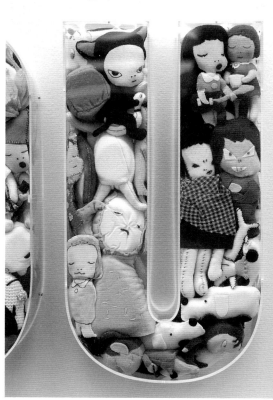

볼 수도 있지만 또한, 이 작품은 예술가와 관람객 관계의 색다른 형태를 제시한다. 이 관계는 선물 제공의 관습, 큰 의미와 존경을 전하는 일본의 사회적 의례를 떠올리게 한다. 여기엔 아이, 어머니, 태아들의 수호자인 지장보살에게 작은 조각상을 바치는 종교적 관습도 포함된다.

이 전시는 또한, 미술관이 인형을 보낸 팬들에게 메시지를 쓰도록 요청했고 이를 관람객들과 공유했다. 나나오라는 이름의 지원자는 이렇게 썼다.

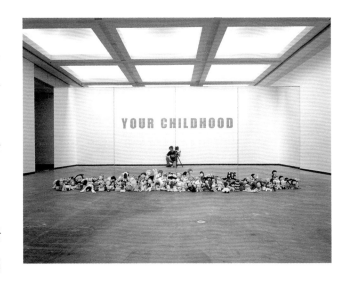

> 무엇보다도 저는 전시가 만들어지는 방식에 깊은 감동을 받았어요… 애정 어린 관심으로 가득 찬 수많은 형제자매들을 보면서 참을 수 없을 정도로 행복했죠. 전시회장에 아무리 많은 아이들이 모였다고 해도, 비록 너무 많이 모였지만, 모두 순수해서 나에게 너무 친근하게 느껴진 작품들이었어요. (그 거울에 비친 나 자신의 모습을 보았을 때는 기이한 느낌이었어요.) 내가 참여할 수 있어서 정말 놀랍고 기뻤어요. 전시장에서 내 아이를 발견했을 때는 '정말 잘 도착했구나'라고 생각했고 눈물이 조금 났어요.[23]

나나오의 글은 사람들이 이 프로젝트와 맺은 놀라울 정도로 친밀한 관계와 그것이 이끌어낸 격한 감정을 증언한다. 또한 나라의 팬들이 서로를 형제자매로 부르는 경우가 드물지 않다는 것과, 여기서는 더 나아가 인형을 아이라고 지칭한다는 점을 드러낸다. 이 가상의 가족적 유대감은 전통적 창작자 개념과, 예술 작품에 있어 독창성의 아우라에 도전한다. 이러한 맥락에서 볼 때 나라의 설치 작품은 한 예술가의 개별적 작업의 산물이 아니라 친족적 네트워크의 발현이 된다. 이런 대중주의 시도는 1990년대 후반과 2000년대 초에 이미 나라가 예술의 상업화에 도전할 방법을 실험해 왔음을 보여주는데, 아이러니하게도, 이후 오히려 나라가 점점 더 예술의 상업화 현상에 관한 면밀한 검토를 받는 대상이 되었다.

도판 111–113 (이전 쪽)
⟨네가 날 잊어도 나는 상관없어.
(I DON'T MIND, IF YOU FORGET ME.)⟩, 2001, 플렉시글라스, 동물 인형, 작은 조각상, 합판, 여러 가지 장난감들, 위: 57×745×10cm, 아래: 54×745×33.5cm
설치 모습: ⟪나라 요시토모: 네가 날 잊어도 나는 상관없어.⟫, 요코하마 미술관, 일본, 2001

도판 114
⟨너의 어린 시절(YOUR CHILDHOOD)⟩, 2001, 합판, 수채물감, 섬유 강화 플라스틱, 합판에 부착한 코튼에 아크릴릭, 비닐 시트, 거울, 동물 인형, 작은 조각상, 합판 벽: 240×600×80cm, 개(사진에 없음): 111.5×99.5×75cm, 글씨: 55×593cm
설치 모습: ⟪나라 요시토모: 네가 날 잊어도 나는 상관없어.⟫, 요코하마 미술관, 일본, 2001

나라와 슈퍼플랫

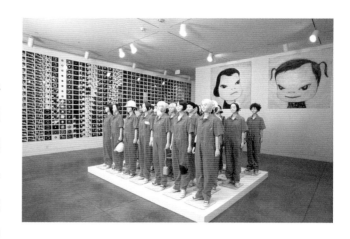

21세기 초 나라가 혜성처럼 부상한 데에는 아티스트인 무라카미 다카시와의 연루도 한몫했다. 나라와 무라카미는 둘 다 UCLA에서 방문 교수로 재직하던 1998년에 미국에서 처음 만났다. 그로부터 2년 후, 무라카미는 장장 5년에 걸쳐 개최된 3부작 전시회 중 첫 번째를 기획했다. 도쿄와 나고야의 파르코 갤러리에서 열린 《슈퍼플랫》(2000),[24] 파리의 카르티에 현대 미술 재단에서 열린 《콜로리아주》(2002), 뉴욕의 재팬 소사이어티에서 열린 《작은 소년: 일본의 폭발하는 하위문화와 예술들》(2005)이 그것이다.[25] 이 전시들은 특히 해외 관중에게 일본 현대 미술을 바라보는 이론과 방법으로 재빨리 채택된 무라카미의 획기적인 슈퍼플랫 선언을 구현한 일련의 작품들을 한데 모았다.[26] 넓게 보면 슈퍼플랫은 일본에서 근대 이후 위계 구조의 붕괴와 근대적 주체의 분열에 대한 시각적, 개념적 표명이다.[27] 시각적 측면에서 슈퍼플랫은 깊이보다는 표면을, 지성적이기보다는 휘황찬란함을, 고급문화와 저급문화 사이 구별의 평탄화를 받아들이는 미학이다. 이 납작함의 시각적 세상은 두 가지 서로 다르지만 연결된 세계 속에 뿌리를 내리고 있다. 가와이와 소비주의 문화의 영역, 그리고 오타쿠 하위 문화가 그것이다. 오타쿠라는 일본어는 영어에 직접 대응하는 말이 없지만, 대략 긱(geek)이나 너드(nerd)로 번역할 수 있다.

가와이의 세계는 슈퍼플랫 이론의 중요 요소로 무라카미는 이 세계를 상품화라는 더 넓은 주류 담론의 틀 내에서 규정한다. 그는 폭신한 헬로키티 인형이나 도라에몽 장난감 같은 가와이 상품의 대규모 소비를, 성숙에 대한 거부의 한 측면으로 해석한다. 즉 이런 탐닉을 제공하는 안락한 자본주의 경제를 떠나기를 거부하는 것이자, 이런 태도는 결국 무력감으로 이어질 수 있는 것이다.[28] 동시에 무라카미는 예술과 시장의 이 접점에 열정적으로 참여하며, 앤디 워홀과 제프 쿤스의 발자취를 따라, 극소비주의 포스트모던 일본이라는 널리 퍼진 인식을 재확인시킨다.[29] 이러한 세 가지 서로 연관된 요소, 즉 가와이 제품의 대량 소비, 예술과 상품 사이 모호성, 일본 문화의 정체성 규정이, 슈퍼플랫이 고급 예술과 상업 문화 사이 위계 구조의 붕괴를 의미한다는 무라카미의 주장에 기초가 된다. 고급 예술이나 상업 문화 같은 범주들을 빼앗기자 문화적 모티프들은 모두 똑같아지고 그래서 내재적 가치를 잃었다. 다른 말로 하면 개념적으로 깊이가 없이, 슈퍼플랫해졌다는 것이다. 이 관념을 실천에 옮기기

도판 115
전시 모습: 《슈퍼플랫(Superflat)》,
MOCA 퍼시픽 디자인 센터,
로스앤젤레스, 2001

도판 116 (다음 쪽)
〈내 마음속에 나타나는 것은 얼굴들만
(Only Faces Appear in My Mind)〉,
2000, 종이에 아크릴릭과 색연필,
201.5×203.5cm

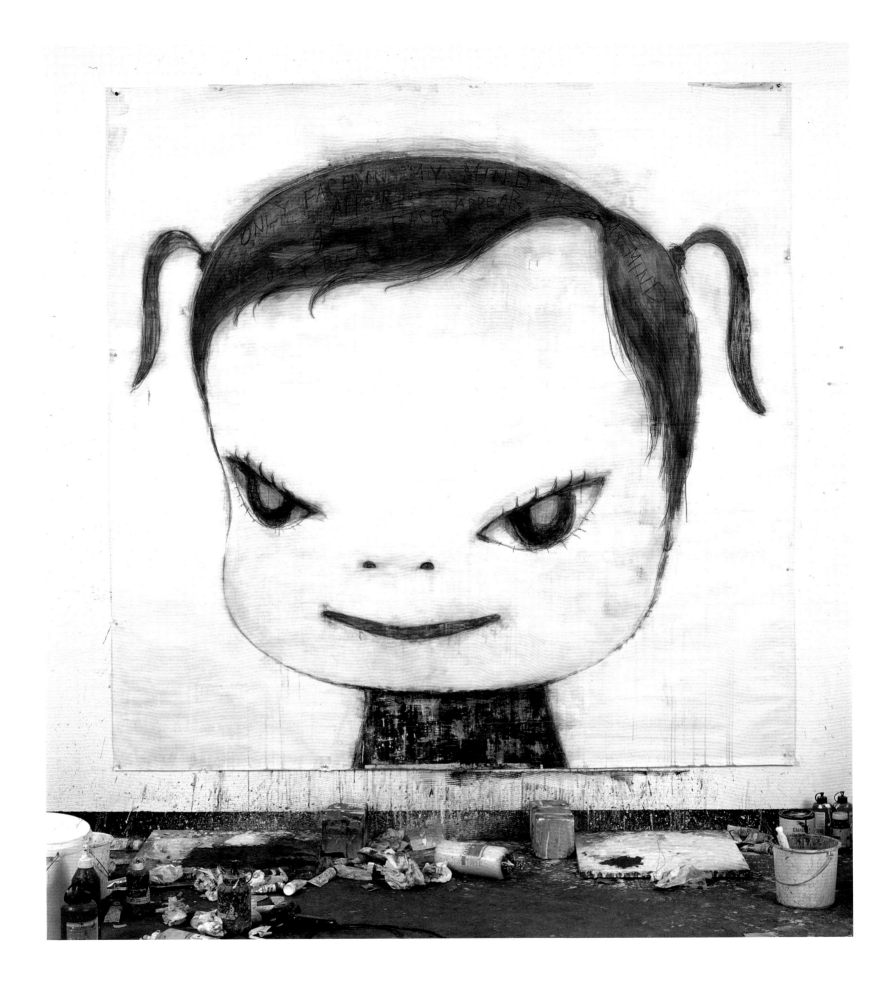

95

위해 무라카미는 가와이에서 영감을 받은 모티프들을 일본의 전통 병풍을 연상시키는 형식으로, 또는 대형 캔버스 위에 묘사함으로써 고급 예술계와의 연관성을 만들어냈다. 그런 다음 표면을 형광 또는 반사 물감으로 칠해서 평평하고 번들거리는 표면을 만들어 깊이라는 환상을 박멸한다. 무라카미의 많은 가와이 모티프 중에서도 가장 잘 알려진 것은 아마도 〈미스터 도브〉(도판 117)일 텐데, 미키 마우스에서 영감을 얻은, 이빨이 날카로운 캐릭터인 도브는 일본의 옛 유행어인 도보지테(왜?)에서 따온 이름으로, 어깨를 으쓱하는 행동에 해당하는 표현이며 무의미함, 즉 슈퍼플랫의 주장을 집약한다.[30]

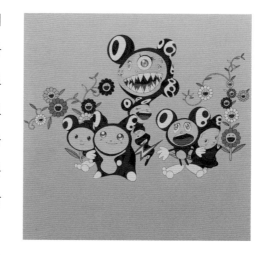

오타쿠에 대해서는 광범위한 문헌이 존재하지만 오타쿠가 어떤 사람을, 또는 무엇을 의미하는지에 대한 일치된 견해는 찾아보기 힘들다.[31] 일반적 정의는 오타쿠를 통상 남성이고 비디오게임과 만화책에 푹 빠진 유형으로 보지만, 아마도 사회적 존재 양식으로 정의하는 것이 더 정확할 것이다. 오타쿠라는 말은 과도하고 극단적인 것들에 탐닉하며 팬 제품에 강하게 집착하고 가상적 교제의 세계에 과도하게 몰입하는 식으로 일탈적인 행동에 빠진 사람들을 설명하는 데 전형적으로 사용된다. 더 나아가 오타쿠의 강박적인 행동은 성적이고 폭력적인 환상들로 이끌린다는 것이 인기 있는 망가 장르인 로리콘(『롤리타』에서 따온 일본어)으로 집약되는데, 이 장르는 커다란 눈과 아이 같은 말투, 긴 다리와 사춘기 이전 체형을 강조하는 옷을 입은 어린 여주인공이 등장한다.[32]

슈퍼플랫 선언에서 오타쿠와 관련된 일탈 행위라는 테마는, 후기 소비 자본주의 내에서 문화적 의미가 사라진다는 주장과 함께, 포스트모던 일본을 정의하려는 두 가지 더 야심찬 주장들에 의해 뒷받침된다. 첫째는 오타쿠가 여전히 태평양 전쟁에서 패한 트라우마로 동요하는 현대 일본을 시사한다는 것이다. 핵 파괴를 경험한 일본의 자기 역사에 대한 부인은, 무라카미의 정리에 의하면, 영구적 유아화를 유지하려는 심리적 상태를 유발하며 끊임없는 '아이 같은 문화'의 추구가 원자 폭탄의 기억과 분리될 수 없는 사회를 만든다. 무라카미에게, 유치한 것들에 대한 탐닉은 '납작함'의 한 스타일로 보일 수 있다. 역사의 직선적 연대기가 궤도에서 정지되어, 일본은 영원한 중단 상태에 처한 채 그 너머에서 아무것도 존재할 수 없게 되는 것이다.

슈퍼플랫 이론의 기저에 흐르는 국가의 황량한 파괴와 발육 부전이라는 관념은, 무라카미의 3부작 전시 중 마지막의 제목에서 도발적으로 집약된다. 전시 제목인 《리

도판 117
무라카미 다카시, 〈미스터 도브 올스타스(오 나의 미스터 도브)(Mr. DOB All Stars (Oh My the Mr. DOB))〉, 1998, 판지에 부착한 캔버스에 아크릴릭, 40×40×4.5cm

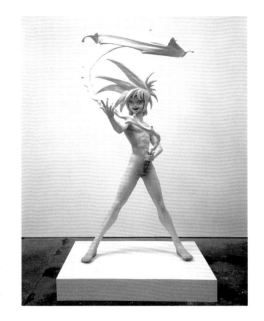

틀 보이》는 1945년 히로시마를 파괴한 핵폭탄의 암호명이었다.[33] 핵폭탄 투하 후 방사능 낙진은 아니메와 망가에서 고질라와 아톰 같은 묵시록적 설화들을 등장시켰고 이후 수십 년 동안 괴물, 폭력, 섹슈얼리티, 순진한 젊음 등이 만들어내는 디스토피아적 미래가 인기를 얻었다고 무라카미는 시사한다. 무라카미의 작품 〈나의 외로운 카우보이〉(1998)(도판 118)는 파이버글래스로 만든 조각상으로, 미래에서 온 듯한 머리 무양에 기쁜 표정의 소년이 사정한 정액을 올가미 밧줄로 바꾸고 있다. 이 조각상은 오타쿠들이 그토록 좋아하는 망가 디스토피아의 정서를 표현하는 순수, 폭력, 증폭된 섹슈얼리티를 융합시킴으로써 슈퍼플랫의 요소들을 한데 모은다.

무라카미의 두 번째 주장은 슈퍼플랫의 역사가 에도 시대로 거슬러 올라갈 수 있는 일본의 내재적 문화 현상이라는 것인데, 에도 시대 목판화에서 납작한 미학적 특성들이 선호되었으며 이것이 유흥가의 소비주의 세계에 속했기 때문이다. 무라카미는 에도 시대를 진정한 일본의 과거를 형성시킨 전통들의 보고이자 소비주의 현대의 선구자로 간주한다. 무라카미의 입장은 망가의 역사 또한 일본 예술의 예전 전통들로, 어떤 경우는 12세기 헤이안 시대 에마키 족자까지 추적해 올라가는 다른 학자들의 발자취를 따른다.[34] 무라카미에게 이런 역사는 서구 모델을 따르지 않는 근대성, 일본 특유의 근대성이 존재한다는 주장을 뒷받침하는데, 때로 이는 전후 일본에 미국 문화가 끼친 영향을 경시하는 견해이기도 하다.

무라카미의 슈퍼플랫 이론이 당시 유행하던 다른 비슷한 포스트모더니즘 사상과 차별화된 점은, 오타쿠와 가와이 하위문화, 일본의 최근 폭력의 역사, 일본 예술사의 계보학 등 모든 다양한 요소를 하나의 용어 아래 한데 모으고 이론이 시각적 형태를 갖춘 전시를 통해 물질적 증거를 제시한 방식이다.[35] 이런 자질들이 합쳐져 현대 일본 문화를 이해하기 위한 깔끔하게 포장된 틀을 창조했고 이는 특히 해외 관객에게 영향을 미쳤다. 이 이론에서 강조된 것은 국가와 국가의 가치관 사이 차이에 초점을 맞춘 하위문화 설명이었다. 그리고 지나치게 단순화되긴 했지만, 서구에 비해 독특한 일본이라는 이 관념은 아주 접근 용이한 서사를 제공했다. 무라카미는 오타쿠를 일본적인 것과 동일하게 보았다. 즉 사회적 행동과 문화적 기벽의 보다 극단적이고 무절제한 특징들에 고착되는 방식으로 말이다. 〈블레이드 러너〉(1982)나 〈공각기동대〉(1995) 같은 영화들에서 볼 수 있는 테크노-디스토피아 일본에 대한 상투적 풍경과 마찬가지다.[36] 슈퍼플랫 이론이 입지를 다지고 주류에 흡수되어 사용됨에 따라 가와이, 오타쿠

도판 118
무라카미 다카시, 〈나의 외로운 카우보이(My Lonesome Cowboy)〉, 1998, 유채, 아크릴릭, 파이버글래스, 쇠, 254×116.8×91cm

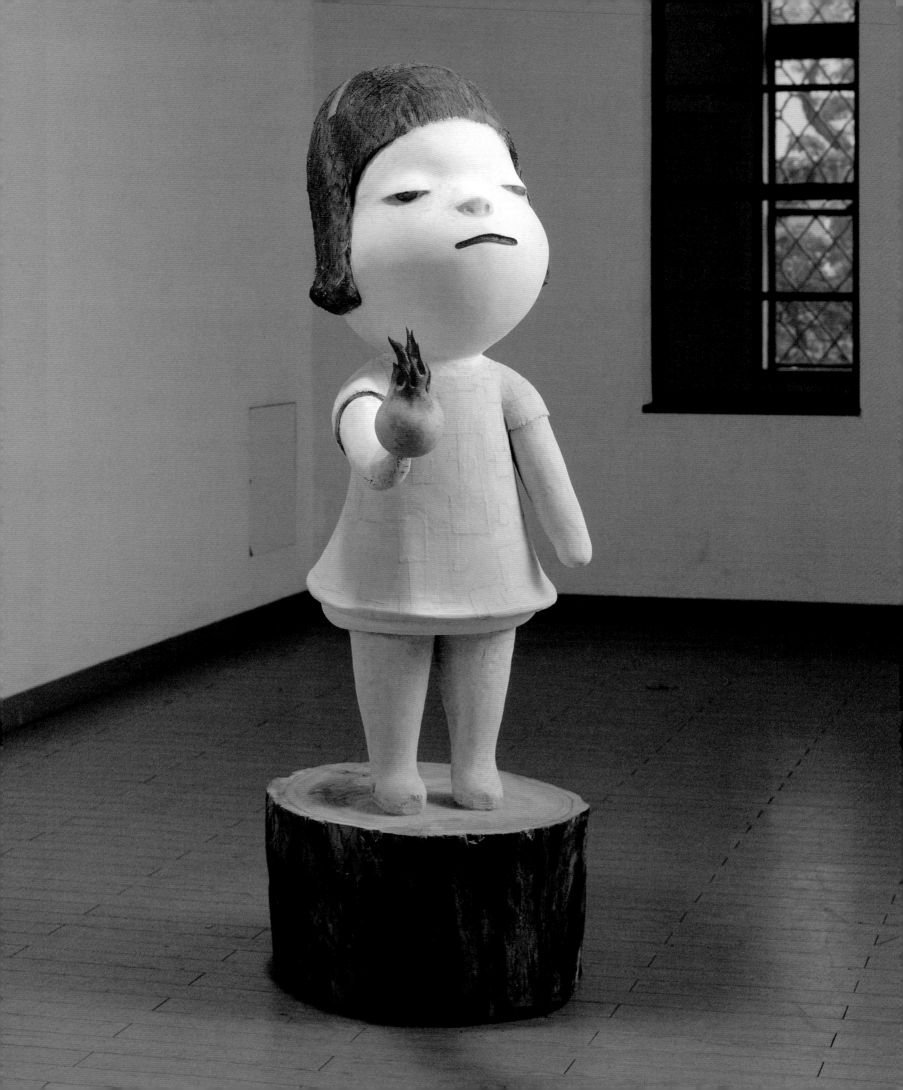

같은 핵심 용어의 문화적 번역에 한계가 있다는 점이 별로 상관없어졌다.[37] 그 결과 외부인들이 일본 문화를 이런 식으로 일반화하는 경향이 생겼다. 슈퍼플랫을 '기이한 일본'의 한 형태로 지나치게 강조하는 근시안적 민족중심주의 말이다.

여러 면에서 나라는 이러한 슈퍼플랫 세계에 속한 것처럼 보였다. 실제로 무라카미 전시회 당시에 많은 큐레이터와 평론가들이 이미 나라를 비슷한 포스트모더니즘 일본 예술의 일원으로 여겼다. 하위문화적 모티프들에 대한 나라의 친근성을 단정하며, 고급문화와 저급문화를 넘나드는 충성스런 팬층, 그리고 어린 시절을 중심으로 하는 작품 세계를 강조했다. 많은 평론가들이 나라의 작품을 여전히 슈퍼플랫의 렌즈를 통해 본다. 그러므로 무라카미의 전시회들 당시 제작된 나라의 작품들과 슈퍼플랫 이론의 연관성 및 한계를 더 면밀히 조사할 필요가 있다.

어떤 의미에서 나라의 2001년 조각 작품 〈내 마음을 불태워 줘〉(도판 119)를, 무라카미가 오타쿠에서 영감을 받아 만든 〈나의 외로운 카우보이〉의 가와이 버전쯤으로 간주할 수도 있다.[38] 그러나 이 작품에서 드러난, 시각 문화에 대한 나라의 개입은 무라카미와는 다르다. 무라카미는 문화적 생산의 조건들에 대해 언급하기 위해 회화적 코드들을 자기반성적으로 사용하기 때문이다. 나라는 도쿄예술대학에 객원 예술가로 재임하는 동안 이 조각 작품을 만들었는데, 한 덩어리 목재에 학생들과 함께 한 달 동안 천천히 조각해 나갔다. 이 과정은 나라를 미대생 시절로 되돌려놓는 듯했고 그 당시의 모티프도 부활시켰다. 불을 든 소녀는 초기 조각인 〈슬픔의 불꽃, 파도의 샘 I〉(1989)(도판 50)과 회화 작품 〈낭만적인 파국〉(1988)(도판 52)에서도 볼 수 있다. 작품 창작의 이런 개인적 세부 사항을 고찰해 보면 나라의 작품을 의미가 텅 빈 슈퍼플랫으로 만들려는 문화적 비평의 진공 작용에서 벗어날 수 있다. 슈퍼플랫이 문화적 코드들의 지도를 만들고 집단적 정체성을 밝힐 수 있는 선언을 제공했다고 해도, 분명 나라는 이 문화적 지도 속에 흡수되기를 거부하고 작품에 자기만의 개인사를 표현한다.

나라의 또 다른 중요한 작품들로 1999년 연작 그림 〈뜬 세상에서〉를 꼽을 수 있다. 이 시리즈에서 나라는 에도 시대 우키요에 판화를 복제하고 지우기와 낙서를 통해 변형시킨다. 시리즈 가운데 하나인 〈칼로 그어라〉(도판 121)에서는 19세기 거장 가쓰시카 호쿠사이의 〈후가쿠 36경 가나가와오키나미우라〉(1830–32년경)를 한쪽에 두고 그 위에 위협적인 거대한 소녀가 팔에 남자 성별을 의미하는 서양 기호를 문신한 채 우키요에 세계를 칼로 베며 헤쳐 나가는 모습을 덧그렸다. 이러한 우상 파괴적 태도

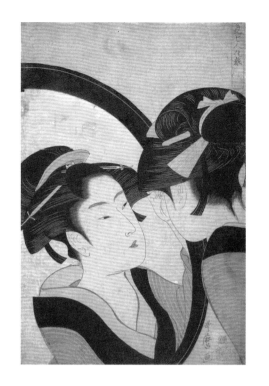

도판 119 (이전 쪽)
〈내 마음을 불태워 줘(Light My Fire)〉, 2001, 조각한 나무에 아크릴릭과 면, 188×173×110cm

도판 120
기타가와 우타마로, 〈거울 7인 화장(Naniwa Okita Admiring Herself in a Mirror)〉, 1790–95년경, 다색 목판화; 종이에 수묵담채, 운모 가루, 36.8×25.1cm

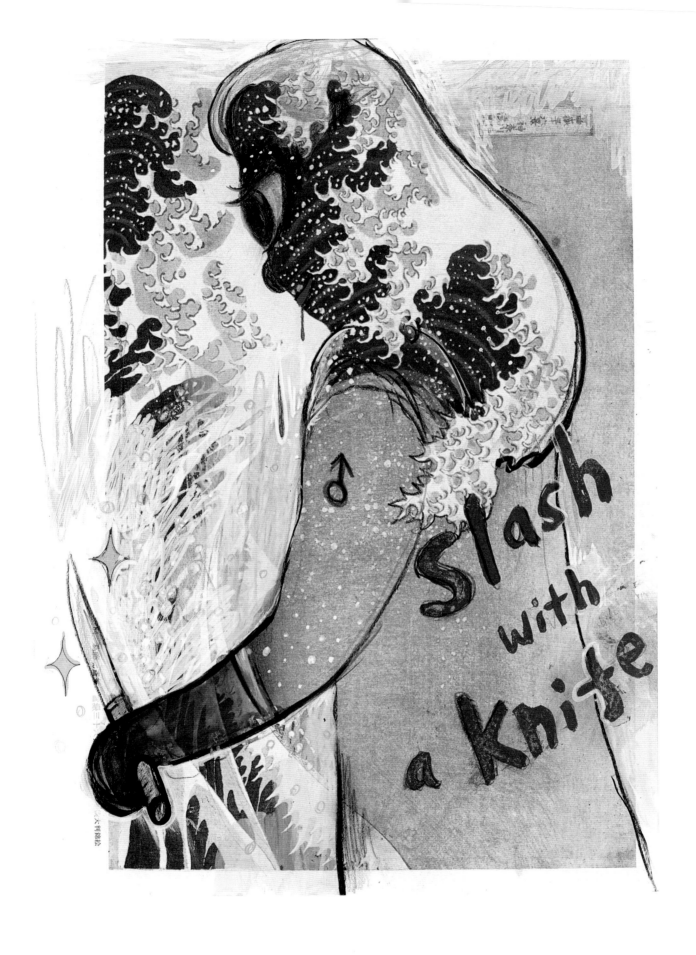

도판 121
〈칼로 그어라(뜬 세상에서)(Slash with a Knife (In the Floating World))〉, 1999, 종이에 연필, 색연필, 아크릴릭, 42.4×33cm

도판 122 (다음 쪽)
〈거울(뜬 세상에서)(Mirror (In the Floating World))〉, 1999, 종이에 펜, 색연필, 아크릴릭, 42.4×33cm

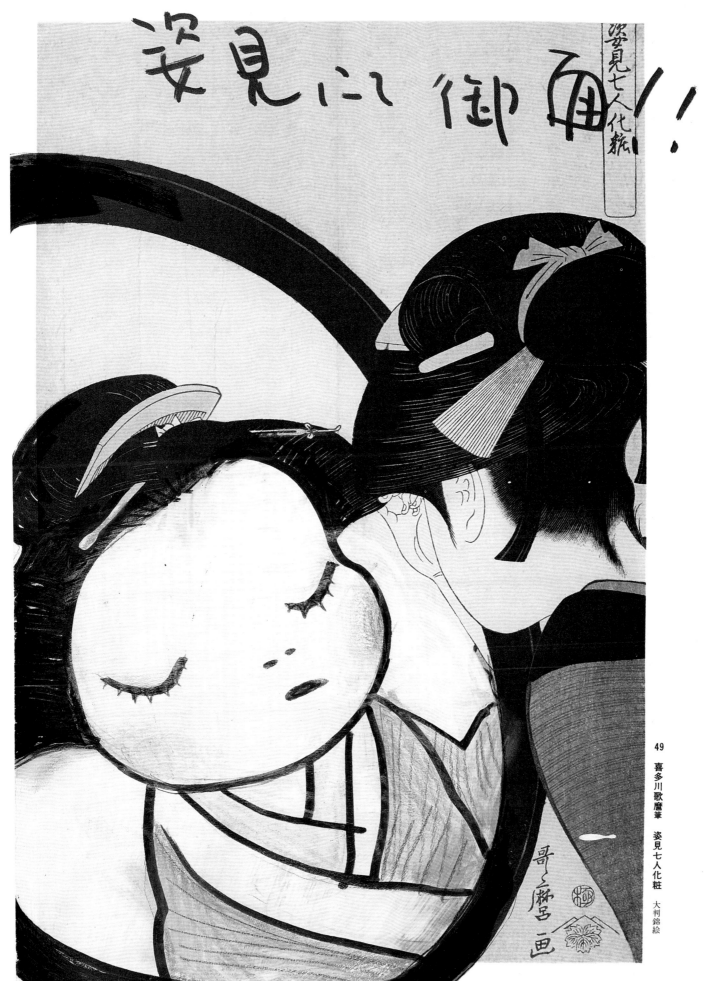

는 부분적일 뿐이다. 나라가 원작 우키요에 판화를 완전히 파괴하지 않기 때문이다. 그는 종종 서명과 낙관을 고스란히 남겨두고 원작 이미지를 충분히 보전하여 옛날 판화와 자신의 덧칠 사이에 재미있는 대화가 가능하게 했다. 또한 〈거울〉(도판 122)에서는 기타가와 우타마로의 유명한 판화 〈거울 7인 화장〉(1790-95년경)(도판 120)의 거울 이미지로 자신의 큰 머리 소녀를 넣었다. 우타마로는 에도의 부유하는 세계의 미녀들에 대한 관음증적 시선을 포착한, 성적 에너지로 가득한 작품들을 만든 대가였다. 나라가 검은 윤곽선으로 서툴게 그려낸 소녀는 판화에서 작용하던 시선의 회로를 방해하고, 이상화된 여성 대상물을 전복시킨다. 그것이 여전히 위태롭게 가장자리에 남아 있음에도 불구하고 말이다.

이 시리즈에서 분명한 것은 나라가 에도 시대 과거를 인정하고 심지어 존경하고 있으며, 역사가 아무 의미 없도록 '납작'하게 만드는 대신, 공간을 열어서 에도의 역사가 일본의 포스트모던 현재의 활기 있는 일부가 되도록 한다는 것이다. 나라의 반항적인 어린 소녀들 역시, 여성을 남성 욕망의 대상물로 본 에도 세계와 상호작용하면서, 그와 비슷한 망가와 그 남성 지배적 오타쿠 우주의 근대 역사에도 적극 대응한다. 이런 작품들에 페미니스트 독해를 제시할 때는 신중해야 한다. 활동가의 역할을 하거나 정치적 입장을 주장하기 위해 만들어진 작품들이 아니기 때문이다. 그러나 우리가 알 수 있는 것은 나라의 에도 판화 활용이 직설적이지 않으며 특히 슈퍼플랫의 수사법에 도전하고 있다는 것이다.

앞으로 나아가기: 2001년 이후

나는 거대한 파도에 휩쓸리는 느낌을 받았다. 단순히 예술계에 국한된 파도가 아니었다. 그럼에도 불구하고 나는 독일 시절부터 품었던 욕망을 가지고 작품을 만들기 위해 분투했고 (2001년) 전시회 이후 4~5년간 금욕적으로 작업을 계속했다. 하지만 미술 시장에서 내 작품의 가치가 올라가기 시작하면서, 내 작품을 소장하거나 전시하기를 원하는 사람들의 목소리가 너무 커졌다.[39]

도판 123
〈산악 자매들(Mountain Sisters)〉,
2003, 종이에 아크릴릭과 색연필,
76×56cm

도판 124
〈미안해, 왼쪽 눈을 못
그렸어!(Sorry, Couldn't Draw the
Left Eye!)〉, 2003,
종이에 아크릴릭, 색연필,
137×100cm

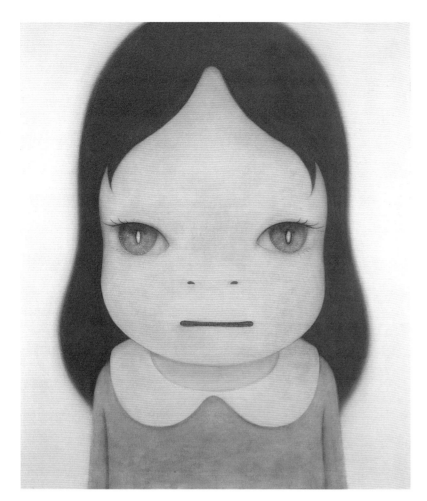
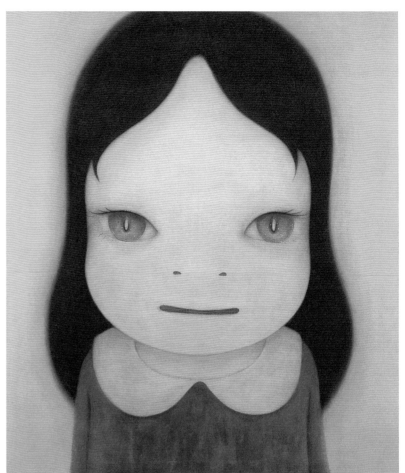

도판 125
〈쌍둥이 I(Twins I)〉, 2005,
캔버스에 아크릴, 117×100cm

도판 126
〈쌍둥이 II(Twins II)〉, 2005,
캔버스에 아크릴, 117×100cm

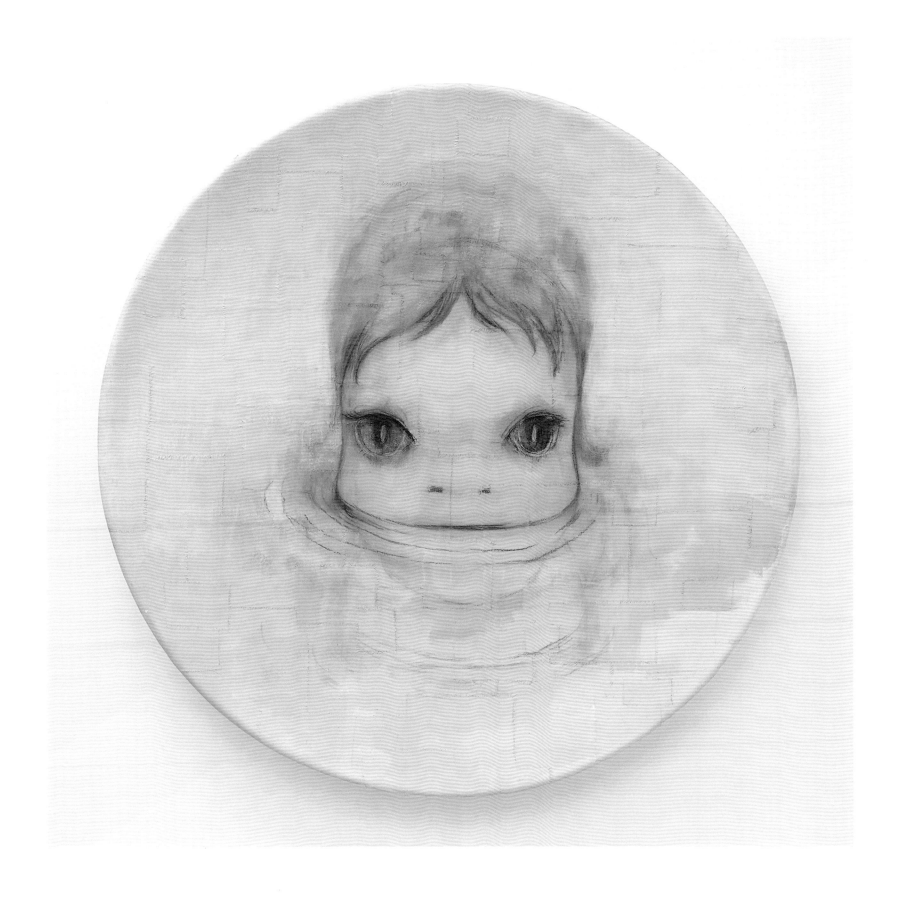

도판 127
〈얕은 물웅덩이들 2004(Shallow
Puddles 2004)〉, 2004,
섬유 강화 플라스틱에 부착한
코튼에 아크릴릭,
직경 95cm × 깊이 15cm

도판 128 (다음 펼침면)
〈얕은 물웅덩이들 2004〉(세부),
2004

도판 129
〈조이(Joey)〉, 2008, 종이에 연필,
51.5×36.5cm

도판 130
〈디 디(Dee Dee)〉, 2008, 종이에
연필, 51.5×36.5cm

도판 131
〈두통(Headache)〉, 2012, 종이에
연필, 65×50cm

도판 132
〈소식(News)〉, 2011, 종이에 연필,
65×50cm

요코하마 전시회는 나라 이력에서 중추적 전환점이었다. 그 후 국내에서나 해외에서나 유명해지고 새로운 작업이나 전시에 대한 요구가 커져가는 와중에, 나라는 평정심을 유지하려 애썼다. 그는 다음 장에서 초점을 맞출, 다른 작가들과의 협업 프로젝트에서도 위안을 찾았지만, 큰 머리 소녀들 회화도 계속해 나갔다. 2001년 이후 나라의 단독 작업의 핵심 요소는 다양한 매체의 형식적 기교에 대한 부단한 실험이었다. 물감이나 연필 종류뿐 아니라 작품의 구성으로 유희하면서도 자신의 새로운 대표적 캐릭터들의 명료성은 그대로 유지했다. 이 시기부터 나라의 기본 이미지 구조는 평평하게 유지된다. 원근법을 제한적으로 사용하여 몇 센티미터 이상의 깊이는 보이지 않는다. 대신 형태 묘사의 성숙함이 캔버스 위 색채와 종이 위 선의 표현 능력에서 나타난다. 둘 다 나라의 이미지의 정서적 매력을 확장시키며 관람자와 더 친밀한 교감을 만들어낸다.

다음 10년간 내내 견지된 또 다른 요소는, 나라가 큰 머리 소녀들을 거의 예외 없이 상반신 전면 인물화로만 만들어서 관람자를 똑바로 마주보게 하며, 머리부터 발끝까지 보여주는 전신상은 그만둔 것이다. 이 변화와 함께 큰 머리 소녀들은 대체로 더 긴 머리와 나이 든 얼굴을 가지게 되어 그들 역시 나이가 들고 있음을 시사한다. 소녀들은 그저 가만히 앉아 고요함을 발산시킨다. 칼, 새싹, 불 같은 소재는 대부분 사라졌다. 나라는 이제 소녀들의 눈을 실험하는 데 주의를 돌려, 1인 인물화 내에서 작은 차이점들을 만들어냄으로써 다른 종류의 불안감을 조성한다. 이런 작품들 가운데 가장 초창기 사례는 2003년 것인데, 〈산악 자매들〉(도판 123)이라는 그림에서 소녀들의 눈은 크기와 색상이 제각각이다. 또 다른 재미있는 제목의 그림 〈미안해, 왼쪽 눈을 못 그렸어!〉(2003)(도판 124)에서는 소녀의 한쪽 눈에 붕대가 붙었다.

나라는 이 테마를 회화에서 더 발전시켜, 〈쌍둥이 I〉과 〈쌍둥이 II〉(2005)(도판 125, 126)에서 볼 수 있듯이, 눈은 극도로 세밀하게 묘사한 반면 이와 대조적으로 형상의 나머지 부분은 단순하게 처리했다. 질감과 대조에 대한 이런 관심은 나라가 모양과 색채를 제각각으로 조합할 때 더욱 두드러진다. 접시 위에 그려진 〈얕은 물웅덩이들 2004〉(도판 127, 128)는 반쯤 잠긴 머리들 연작 중 하나로, 인물의 크고 둥근 눈이 서로 다르게, 하나는 파란색, 다른 하나는 주황색으로 칠해지고 각각 작은 점과 획들을 더해 미묘한 질감과 빛의 느낌을 주었다. 이들의 차이는 〈산악 자매들〉에서보다는 덜 드러나지만, 흔들리는 감정을 담은 눈빛과 함께 자세의 안정감을 분열시키기 충분하다.

도판 133
〈산성비가 내린 후(After the Acid
Rain)〉, 2006, 캔버스에 아크릴릭,
227×182cm

 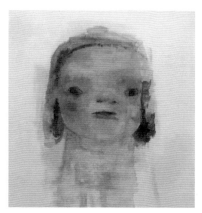

〈얕은 물웅덩이들 2004〉는 이 시기부터의 나라의 작품들과 좀 달라 보인다. 연한 보라색과 황갈색을 엷게 사용해 흔들리는 외부 광원의 존재를 드러내는 것은 나라에게 흔치 않은 접근법이다. 빛은 인물의 머리 윤곽선을 부드럽게 만들고 물 위 그림자까지 이어져, 다른 잠긴 머리들 회화 대부분과 달리, 잔물결에 흔들리며 더 멀리 뻗어 나간다. 이렇게 빛과 연결시킨 색상 처리는, 이전에 비평가들이 아니메와 망가 미학과 연결시켰던 큰 머리 소녀들의 그래픽 처리와는 달라진, 더욱 전반적인 변화의 일부이다. 이런 작품, 그리고 비슷한 다른 작품들을, 자신에 대한 예술계의 분류에 저항하는 나라의 방식 가운데 하나였다고 볼 수도 있다.

나라는 또한 그림들에서 연필의 형식적 특성들에 집중하며 연필이라는 매체의 표현력을 광범위한 선, 명암, 농도, 움직임으로 밀어붙인다. 록밴드 라몬즈 멤버들에 대한 오마주를 담은 〈조이〉(2008)(도판 129)와 〈디 디〉(2008)(도판 130)에서 종이 표면에 작동시킨 자유분방한 힘은 예술적 신중함을 내던지는 펑크록 음악을 반영하고 있다. 이 시기의 다른 두 작품 〈두통〉(2012)(도판 131)과 〈소식〉(2011)(도판 132)은 나라의 연필 기교를 더욱 잘 드러내 보인다. 〈두통〉은 나라의 회화 기량을 떠올리게 하는 정교한 양식의 그림을 보여준다. 다양한 길이의 선들이 조심스런 간격으로 쌓이며, 붓놀림과 유사한 원과 곡선들로 분절된, 다양한 색조의 촘촘한 회색 그물 층을 형성한다. 이와 대조적으로 〈소식〉에서는 자신 있는 움직임으로 종이 위를 휩쓰는 긴 선들이 그려졌다. 이런 움직임의 자국은 손으로 만져질 듯한 존재감을 가지고 공간 안에 앉아 있을 수 있는 형상을 주조해내려는 것이다. 이는 나라가 조각 작업할 때의 과정과 유사하다. 미완의 선들이 보유한 에너지는 결말이나 완성에 대한 욕구보다 창작 욕구가 더 중요한 예술가의 내면 과정을 포착한다. 〈두통〉에서 회화의 효과를 모방하는 표면의 처리가

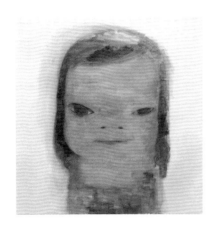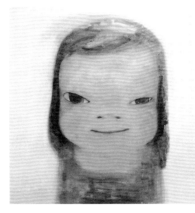

핵심이라면 〈소식〉은 공간이 핵심이며 조각의 입체성과 관련된다.

나라의 이런 새로운 방향들을 이해하려면 그 발전이, 1991년 처음 만들어낸 반항 소녀라는 대표적 이미지로부터 벗어나기 위한 시도의 일부라는 점을 고려하는 게 중요하다. 나라는 소녀에게서 좀 놓여나기 위해 오히려 종종 큰 머리 소녀를 그려야 했다. 다시 새롭게 시작하기 전에 소녀를 지우기 위해서였다. 2006년 〈산성비가 내린 후〉(도판 133)에서는 이 시기 이후 나라의 회화를 규정짓게 된 풍부한 겹겹의 채색을 보여주는데, 사실, 더 이상 존재하지 않는 또 다른 소녀의 이미지 위에 덧그려졌다. 나라는 이 수법을 오늘날도 간헐적으로 계속하고 있다. 2012년 〈저녁까지 못 기다려〉가 2001년 〈앰버서더를 싹 틔워라〉(노판 78)의 변주 삭품 위에 그려진 것처럼 말이다. 쌍떡잎을 움켜쥔 반항 소녀를 지움으로써 나라는 밑그림을 파괴할 뿐 아니라 새로운 작업으로 옮겨가기 전에 많은 변주 작품을 만들었던 추억 역시 파괴한다(도판 134a–h). 과거에는 그의 작품에서 반복이 핵심적 부분이었다면 이제는 지우기가 동등하게 중요해졌다. 이런 우상 파괴적 시도를 통해 나라는 큰 머리 소녀들이 성장할 새로운 길을 찾는다.

도판 134a–h
〈저녁까지 못 기다려(Can't Wait 'til the Night Comes)〉, 2012, 제작 과정

타인과 함께
작업하기

나는 다른 사람들과 작업하기 시작했다. 다른 예술가들과 협력하거나 소개받은 창작 집단들과 연합 프로젝트를 했다. 협업으로 내 개인적 책임감은 줄고 타인들과 일을 같이하며 땀을 흘리는 즐거움을 배웠다. 그러고 나서 함께 전시회를 조직해 개막 파티를 열면 너무 재밌어서 마치 마약 같았다. 난 늘 혼자 작업해왔으니까. 하지만 나 자신으로부터 도망치고 있다는 기분도 분명히 들었고 죄책감이 느껴졌다.[1]

2001년은 일본의 주도적 현대 미술가 중 하나로 급속히 유명해진 나라에게 이력의 중요한 전환기였다.[2] 이때 그의 활동에도 변화가 일어났다. 나라는 예술계의 다른 분야나 다른 창조적 업계의 사람들과 함께 일하는 프로젝트를 맡기 시작했다. 이것은 그의 설명처럼 자신으로부터, 아니면 성공에 따라오는 요구들의 불협화음으로부터 도망치는 방법이기도 했다. 대부분의 프로젝트는 엄밀한 의미에서 협업이라기보다는 실험이었고 나라는 다양한 유형의 창조적 관계를 형성하며 예술가, 디자이너, 뮤지션, 도예가들과 가깝게, 실제로 만나서 일하거나 예술적 유대감을 통해 함께 작업했다. 이런 창조적 관계들을 통해 나라는 평정심을 찾고 자신의 작업과 활동을 돌아보고 사적 세계와 공적 세계를 타협시킬 방법을 배울 수 있었으며, 좀 성공적인 것들도 있었다.

회화와 그림들

최초의 협업 가운데 하나는 2000년부터 2002년까지 영국 예술가 데이비드 슈리글리와 함께한 작업이었다. 공통 지인들을 통해 서로에 대해 알고 있던 두 사람은 2000년 CAPC 보르도 현대 미술관 전시 《무죄 추정: 현대 미술과 유년기》에 함께 참여했다.[3] 80명의 작가들이 참가한 이 야심찬 전시는 순수함에 대한 사회적 인식에 초점을 맞췄다. 전시에는 탈관습적인 작품들, 그리고 어떤 사람들이 보기엔 지나치게 논쟁적인 작품들이 포함되었다.[4] 또한 이 전시는 기존과 아주 다른 서사 속에 나라의 작업을 위치시켰다. 당시 나라가 참가했던 다른 그룹전들은 좀 더 전형적인 서사를 채택하여 일본 현대 미술에 대한 문화적 접근을 지지하는 경향이 있었다.[5]

도판 135
나라 요시토모와 데이비드 슈리글리,
〈무제(화살표 속의 개)(Untitled
(Dog in Arrow))〉, 2000,
종이에 아크릴릭과 펜, 19×13cm

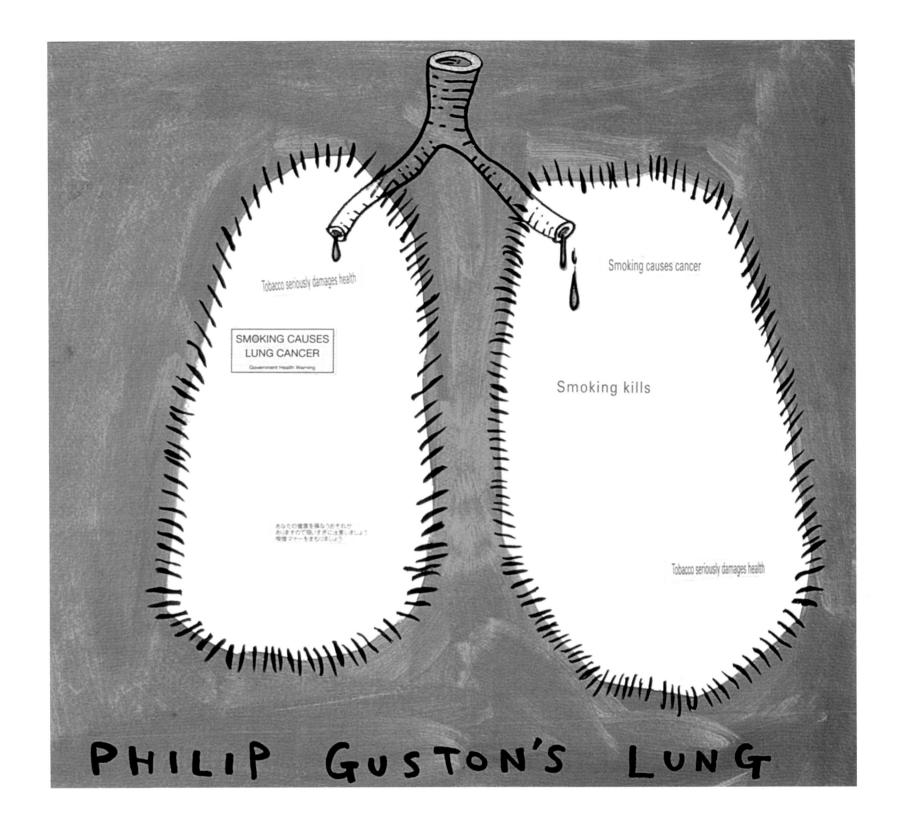

도판 136
나라 요시토모와 데이비드 슈리글리,
〈무제(필립 거스턴의 폐)(Untitled
(Philip Guston's Lung))〉, 2002,
종이에 아크릴릭과 펜, 40.9×44.8cm

《무죄 추정》에서 슈리글리와 나라의 작품이 같은 공간에 전시되면서 두 예술가는 만나게 됐다.

그 직후 슈리글리는 나라에게 프로젝트를 하나 제안했는데, 슈리글리가 나라에게 그림들을 보내면 나라가 거기 텍스트나 이미지를 더해서 슈리글리에게 돌려주고 여기에 다시 슈리글리가 스케치를 좀 더하는 식으로, 작품이 완성되었다고 생각될 때까지 반복하는 것이었다. 슈리글리는 작품이 한 사람의 손에서 다른 사람의 손으로 전해지며 서로의 예술적 흔적을 해석하면서 어떤 대화가 창조될 수 있는지 보고 싶었다.[6] 그러나 나라가 프로젝트의 의도를 오해했고, 응답은 했지만 그림을 돌려보내지는 않아서, 결과적으로 한 번의 일방통행 대화가 만들어졌다. 그럼에도 불구하고 단어와 이미지의 유희 성향으로 알려진 두 예술가의 스타일이 조합되어, 일군의 매력적인 작품들이 탄생했다.

오늘날 이 프로젝트를 다시 보면, 두 예술가 다 그림 속 특정 요소가 누구 것인지를 확실히 구별하지 못한다. 구별이 어려운 이유는 나라가 슈리글리의 스타일을 흉내 내거나 과장해서 덧그리고 슈리글리의 자취가 끝나는 곳과 자신의 선이 시작하는 곳 사이 경계를 흐리는 경향이 있었기 때문인 점도 있다. 슈리글리의 단독 작업에 익숙한 사람들에게 이 그림들의 의미는 더욱 개방적이다. 마치 결정적 구절이 없는 농담, 혹은 너무 모호해서 의미가 잡히지 않고 빠져나가 버리는 농담을 건네는 것처럼, 머리에 사과를 올린 남자가 바싹 붙어 있는 나무판에 세 대의 '빗나간' 화살이 꽂혀 있는 부조리한 그림(도판 139) 같은 것을 볼 수 있다. 이 그림들에서 나라에게 속하는 구성 요소도 찾아낼 수 있다. 하얀 강아지, 위협적으로 씩 웃는 아이 같은 나라의 익숙한 형상들이 보인다. 하지만 존재감이 평소처럼 두드러지거나 강렬하지 않다. 마치 타인들과 함께 공간을 나눠 쓰고 있음을 이들이 의식해서 그에 대응해 몸 크기를 줄이거나 외형을 위장해 숨어서, 어느 그림에 썼듯이 '2차원 세계에서' 살고 있는 듯하다.

이 프로젝트의 매력은 그림을 중심으로 습작하는 두 예술가의 재치를 수렴시켜 보여준다는 점이다. 이 프로젝트를 위해 그들의 작업 너머를 보면서 나라는 종종 어리석거나, 상스럽거나, 폭력적일 수 있지만 아이 같은 솔직함과 매력을 지닌, 재미에 대한 장난기 가득한 감각을 가진다(도판 138). 반면에 슈리글리는 낱말과 이미지로 유희하며 건조한 재치로 인간 행동에 대한 유머스런 통찰을 전달하고, 윤리적 사회적

도판 137
데이비드 슈리글리, 〈무제
(Untitled)〉, 2018, 종이에 잉크,
29.5×21cm, 액자 포함 36×27cm

도판 138
〈무제(Untitled)〉, 1999, 종이에
펜과 색연필, 21×15cm

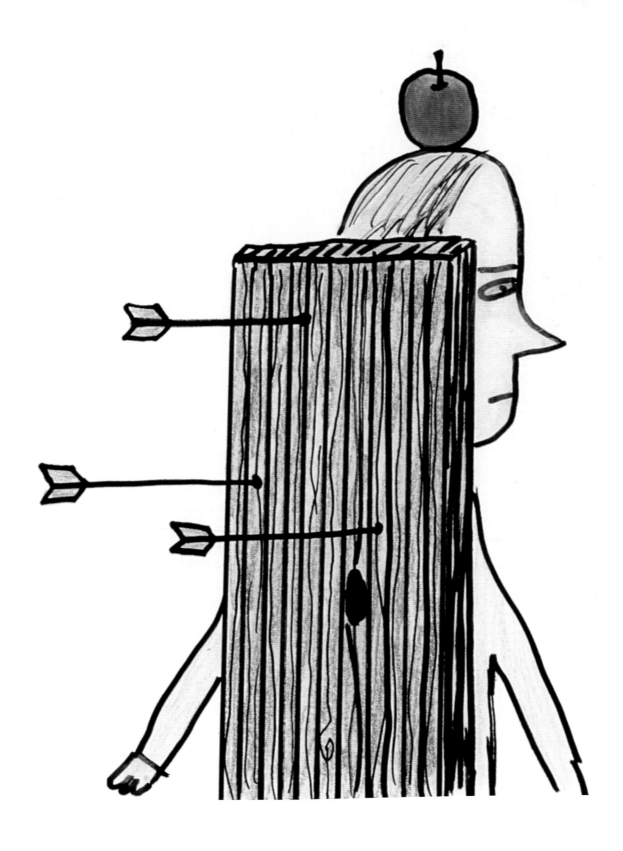

도판 139
나라 요시토모와 데이비드 슈리글리,
〈무제(방패를 가진 윌리엄 텔)
(Untitled (William Tell with
Shield))〉, 2002, 종이에 펜과
색연필, 26.5×23.2cm

BUT JUST LIVING IN THE 2D WORLD....

도판 140
나라 요시토모와 데이비드 슈리글리,
⟨무제(그래도 그냥 살아
있어)(Untitled (But Just
Living))⟩, 2002, 종이에 펜과
색연필,27.7×37.7cm

혹은 정치적 통찰을 제공한다(도판 137). 두 예술가는 불경함을 공유하며 근대 사회의 우스꽝스러운 기대들을 비웃는다. 마치 이인삼각 경기의 잘 맞지 않는 짝처럼, 삐걱거리는 조합이 우리를 그들의 그림들에 이상하게 빠져들게 만든다.

2003년 나라는 스기토 히로시와 새로운 프로젝트를 시작했다. 둘 다 아이치 현립 예술 대학 출신으로, 스기토가 학생이었을 때 나라가 모교에 강사로 가서 가르친 적이 있다. 스기토는 그때 이미 인정받는 예술가였고 나라의 가까운 친구였다. 나라는 스기토를 비엔나의 레지던시와 전시에 참가하도록 초청했는데, 거기서 일련의 공동 작업 작품들을, 회화를 통한 대화를 선보였다. 슈리글리와의 프로젝트와는 달리, 스기토와의 계획은 비엔나의 같은 작업실에서 세 차례 집중적으로 함께 회화 작업을 하며, 연속적으로 다수의 대형 캔버스 작업을 해서 40에서 50점 정도 완성시켜 합의된 몇 점만을 최종 전시에 내보내는 것을 목표로 했다. 스기토에 의하면 제한된 작업실 시간 때문에 두 사람은 각자의 강점에 주력하고 서로의 기술을 보완할 최선의 방법을 결정해야 했다. 두 사람은 작업을 다음과 같이 나누었다. 나라가 먼저 구성과 선에 집중해 80퍼센트 정도를 완성시킨다. 스기토는 채색 처리를 통해 추가해 나가고 그 과정에서 나라가 해놓은 것의 30퍼센트 정도를 지운다.[7] 예술가들은 이 과정을 작품이 완성됐다고 결론 날 때까지 계속했다. 이는 상당한 정도의 신뢰를 바탕으로 한 공동 작업이었다. 그들은 누가 몇 번을 다시 작업할지, 누가 어느 정도까지 상대방의 작업을 지워도 되는지, 제한을 두지 않았다.

스기토의 회상에 의하면 첫 번째 기간 동안 나라는 일찍 도착해, 벌써 어느 건설 현장에서 버려진 판들을 모아 와서, 밑칠을 준비하고, 책상 위에 예비 그림들을 깔끔하게 쌓아놓았다. 그러면서도 늘 그렇듯 태평한 태도로 이번 기간 동안 너무 열심히 일하지 않을 예정이라고 선언했다. 하지만 스기토는 배경 음악이 흘러나오는 것을 들으며 자신의 예전 스승이 시작할 준비가 되었음을 알 수 있었다.[8] 두 사람 모두 당시 흐르던 음악이 메리 홉킨이었던 것으로 기억한다. 그들에게 음악은 프로젝트가 요구하는 그들 사이 유대감과 강한 몰입 경험을 처리하도록, 즉 한편으로 캔버스에 대한 통제욕을 포기하도록, 또 한편으로는 반응을 유발할 수 있는 창조력을 발휘하도록 도움을 주었다. 스기토는 그들의 진행 과정을 자주 음악에 비유해 묘사한다. 상황이 예상대로 진행되면, 그들의 프로젝트는 늘 그렇듯 라몬즈나 롤링스톤스를 듣는 것으로 시작되었다. 그러다가 어느 순간 음악이 플레이밍 립스나 오에 신야 같은, 덜 알려지

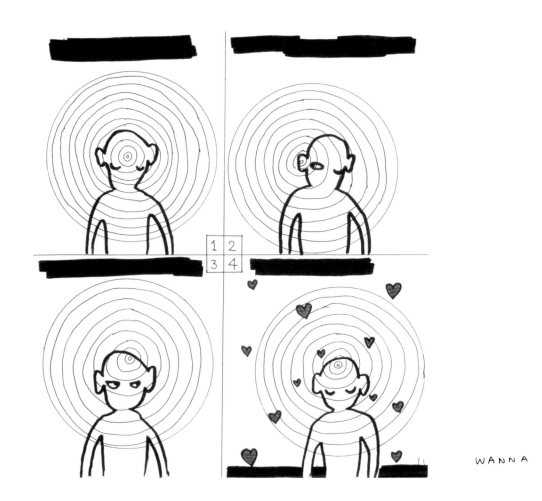

WANNA GO HOME

도판 141
나라 요시토모와 데이비드 슈리글리,
〈무제 (1 2 3 4)(Untitled (1 2 3 4))〉, 2002, 종이에 펜과 색연필,
26.5×23.2cm

도판 142
나라 요시토모와 데이비드 슈리글리,
〈무제(집에 가고 싶어)(Untitled (Wanna Go Home))〉, 2002,
종이에 펜과 색연필, 26.5×23.2cm

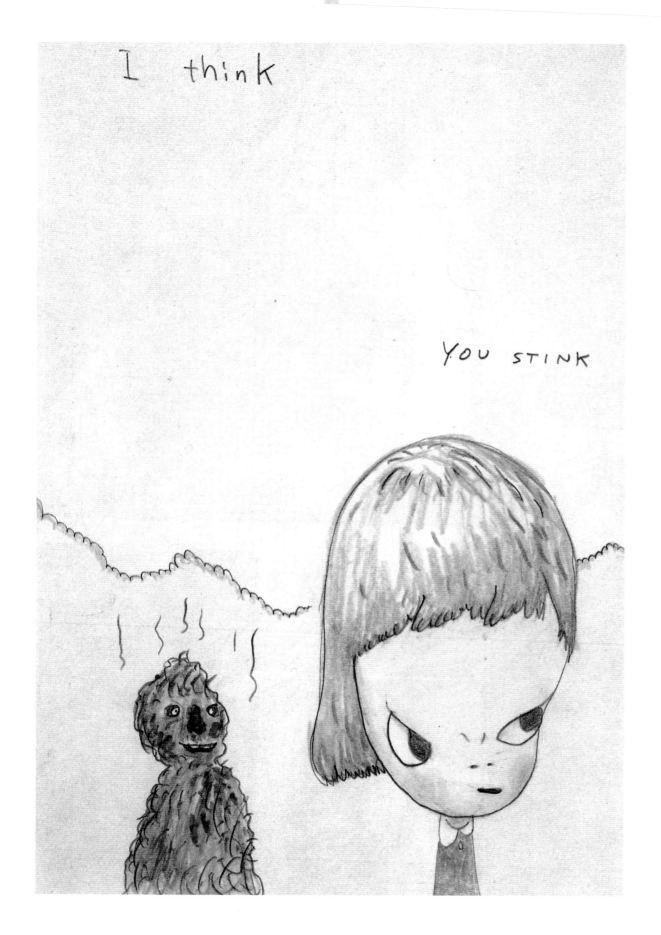

I think

YOU STINK

도판 143
나라 요시토모와 데이비드 슈리글리,
〈무제(너 냄새 나는 것 같아
(Untitled (I Think You Stink))〉,
2000, 종이에 색연필과 연필,
19×13cm

고 더 도전적인 예술가들로 바뀌었다.[9] 이 단계가 되면 두 예술가는 진정으로 실험을 시작하며 서로를 밀어붙여 새로운 빛 속에서 자신의 작업에 직면하게 되었다. 음악에의 비유를 확장하자면 그들의 작업은 잼 세션과 비슷했다. 각 뮤지션들이 적당한 선율을 둥둥거리다가 어느 순간 즉흥 리프와 당김 리듬의 비정형적 음악 공간으로 터져나오는 것이다.

이 프로젝트에서 두 예술가가 개인적 작업 스타일을 협상하는 방식도 흥미롭다. 나라는 빠르게 그린다. 쉴 줄 모르는 천성은 늘 그의 작업 과정 전면에 존재했다. 그리고 이 에너지에 의지해 형태를 구성하고 선과 바탕색에 대한 본능적 결정을 내린다. 반면 스기토는 다음 움직임에 대해 숙고할 공간과 시간이 필요하다. 두 예술가는 이런 차이를 이용해 프로젝트의 단계를 다음과 같이 설정했다. 나라가 캔버스 화면을 다양한 형태와 선으로 공략하면 스기토는 나라의 창작물을 느슨하게 풀어준다. 예를 들어 나라가 어두운 색상을 사용하거나 중간 색조로 큰 구획을 칠하고 나면, 스기토는 그것들을 더 밝은 색채로 중화시키며 하얀색으로 나라의 특징적인 검은 선들을 지우고 얇은 덧칠로 색감을 죽이거나 겹쳐진 질감을 창작하여 양가적이고 불확실한 성질을 획득한다. 이런 차이들은 좀 낯선 배합을 낳아서 프로젝트 전체의 방향에 대한, 명백한 불화는 아니더라도, 때로 의구심을 불러일으켰다. 스기토는 나라가 먼저 첫 작업을 하고 난 다음의 어느 경우를 회상한다.

캔버스가 비어 있는 거나 다름없어서 나는 어떤 색도 더할 수가 없었다. 결국 나라 자신이 중간 색조의 주홍색을 칠하기 시작했고 점점 조급해하며 주홍색이 걱정될 정도로 퍼지기 시작해서 선들을 침범하고 (내가 생각하기에) 불필요한 색이 사용되기에 이르렀다. 그러나 (그리고 나서 나라가) 노랑, 그리고 보르도라 불리는 보라색을 칠하고 크림색 밑칠 속에 미묘한 색의 조절을 이루자 나는 자극이 되고 영감이 떠올라 이것이 어쩌면 (이 회화를 위한) 기본 색들이 될 거라고 생각했다.[10]

스기토가 보기에 나라는 색을 감당하기 힘든 방식으로, 혹은 생각 없이 사용했다. 그러나 나라가 막상 작업하는 것을 보면 두려움 없는 접근 방식에 감탄하게 되었다.

반면에 나라는 스기토가 더 느린 채색 과정을 나라가 존중하도록 도와줄 거라고 믿었다. 스기토는 색채를 빛처럼 다루는 경향이 있었다. 마치 물감이 가능한 색

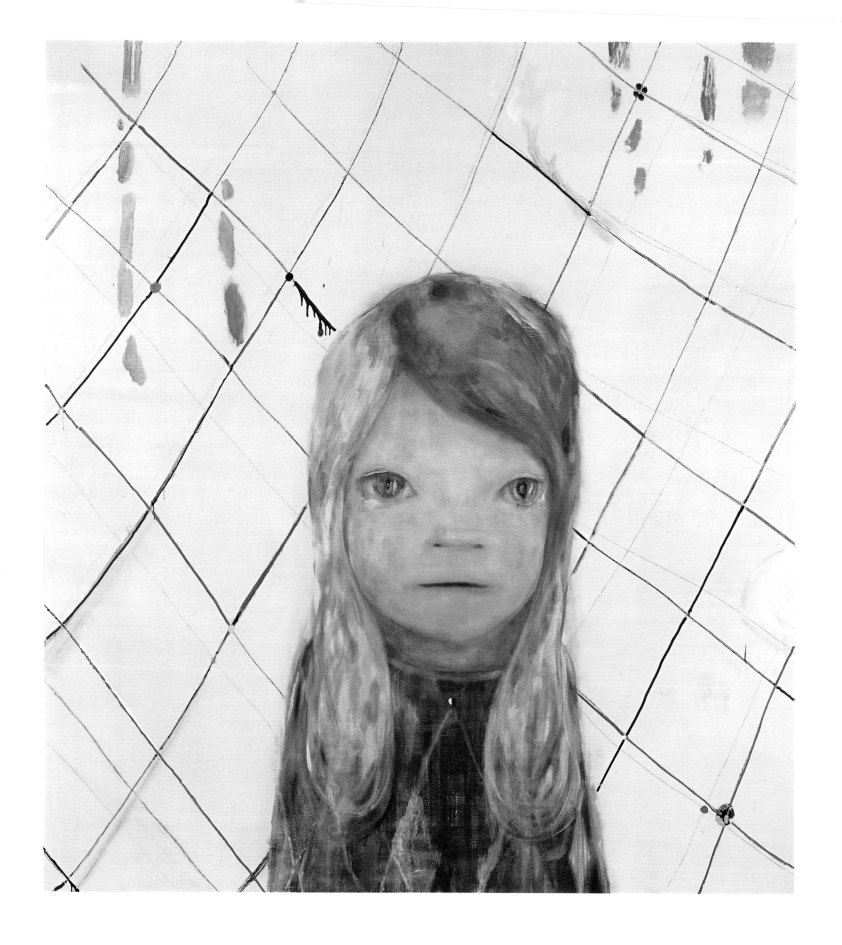

도판 144
나라 요시토모와 스기토 히로시,
〈빗방울(Rain Drops)〉, 2004,
캔버스에 아크릴릭, 300.5×270cm

조의 범위를 늘이고 구부릴 수 있는 내부적 광원을 품고 있는 듯이 말이다. 이 기법은 이때부터 나라의 단독 회화 몇몇에서도 볼 수 있다. 예를 들어 〈얕은 물웅덩이들 2004〉(도판 127, 128)는 더 하얘진 그림자와 느슨해진 붓질이 스기토의 영향의 흔적을 지닌다. 이 공동 프로젝트는 나라가 단독 작업에서 비대칭적 눈의 효과를 탐구하기 시작하던 시기와 겹친다. (비대칭적 눈은 또한 나라가 비엔나 취하들에서 스기토와 함께 탐구하던 모티프이기도 했다.) 그러니 공동 작업이 이런 실험들을 더 심도 깊게 추진시켰다고 할 수 있다. 접근 방식이 아주 다른 사람과의 공동 작업이 대조와 차이에 의한 자극을 더 잘 인식할 수 있게 해주었던 것 같다.

2008년 두 예술가는 도쿄의 어느 갤러리 전시를 위한 작은 프로젝트 작업을 하기 위해 다시 만났다.[11] 이때는 공동 작업이 또 다른 방향으로 전개됐다. '샤갱'이라는 예술적 페르소나를 발명해서, 앙리 샤갱, 피에르 샤갱이라는 허구적 인물들을 구성했다. 앙리(나라)는 앙리 마티스에서 따온 이름으로, 형태의 핵심만 추리는 선들로 단순명쾌함을 획득하는 능력 때문에 선택된 예술가였다. 피에르(스기토)는 피에르 보나르에서 따왔는데, 색과 빛의 처리 능력 때문에 선택됐다. 함께 작업하면서 앙리와 피에르는 단일한 목소리를 창작하고 둘의 차이를 지우며 샤갱이라는 정체성 아래 하나가 되었다. 허구적 예술가들의 이 메타 월드에서 그들이 결합해 만든 샤갱이라는 인격은 또한 마르크 샤갈과 폴 고갱의 스타일을 빌리기도 했다. (샤갱은 또 다른 메타 유희로, 샤갈과 고갱의 이름을 합친 것이다.) 이 모든 것의 그림자 속에는, 그들의 궁극의 스승으로 인정되는 폴 세잔이 존재한다. 샤갱은 사과를 그린 세잔의 회화를 근대 유럽 예술의 기원으로 본다. 그리고 "우리가 마티스와 피에르라면 선생님은 세잔인 셈"이라고 그들이 종종 농담했던, 아이치 시절의 멘토, 히쓰다 노부야에 대한 은밀한 존경이 존재한다.

샤갱 프로젝트는 테마에 어떤 제한도 두지 않았지만 많은 작품이 정물, 실내 풍경, 누드 같은 고전적 장르에 들어간다. 그러나 샤갱들은 이런 장르들의 권위를 깎아내리는 유희성을 주입하고 싶어했다. 예를 들면 〈파란 나날〉(도판 149)에서는 푸른 꽃봉오리 하나가 반쯤 드러난 누드의 육감적인 엉덩이 쪽을 향하고, 또 다른 작품에서는 비슷한 둥근 형태가 불룩한 하얀 꽃병으로 나타난다(도판 148). 둥근 엉덩이 모티프는 그들의 비엔나 공동 작업의 잔재였다. 첫 번째 협업 이후 일본에 있는 작업실로 돌아온 두 사람은 각각 세잔의 사과에 대한 연구를 시작하면서 큰 눈을 가진 얼굴을 그

도판 145
나라 요시토모와 스기토 히로시,
〈무제(Untitled)〉, 2004, 캔버스에
아크릴릭, 57×50cm

리려는 그들의 본래 성향을 억제할 수 있었다.[12] 이런 연구를 통해 그들의 사과가 천천히 엉덩이와 두 개의 곡선으로 진화했지만, 이 형태가 그림과 스케치 이상으로 발전하지 못했다. 5년 후에야 그들은 엉덩이 모티프를 다시 도입하고 회화에서도 눈에 띄게 등장하게 되었으며, 때로 물뿌리개나 의자, 다른 동물의 형태로 치환되기도 했다(도판 150, 151). 고전적 누드에 대한 또 다른 장난기 가득한 재해석은, 발기한 성기가 피어나는 꽃의 가는 줄기에 비유된 중성적 신체 혹은 허약한 남성 신체의 창조였다(도판 152, 153). 샤갱은 총 9점의 회화를 생산했는데, 길지 않은 이력에도 불구하고 이 상상의 페르소나 프로젝트는 나라와 스기토가 많은 늦은 밤까지 예술에 대해 벌였던 토론을 마음껏 현실로 변형시킬 수 있게 해 주었다.

도판 146
나라 요시토모와 스기토 히로시,
〈물웅덩이보다 깊은(Deeper than
a Puddle)〉, 2004, 캔버스에
아크릴릭, 260×280cm

도판 147
나라 요시토모와 스기토 히로시,
〈패트리샤(Patricia)〉, 2004,
캔버스에 아크릴릭, 60×50cm

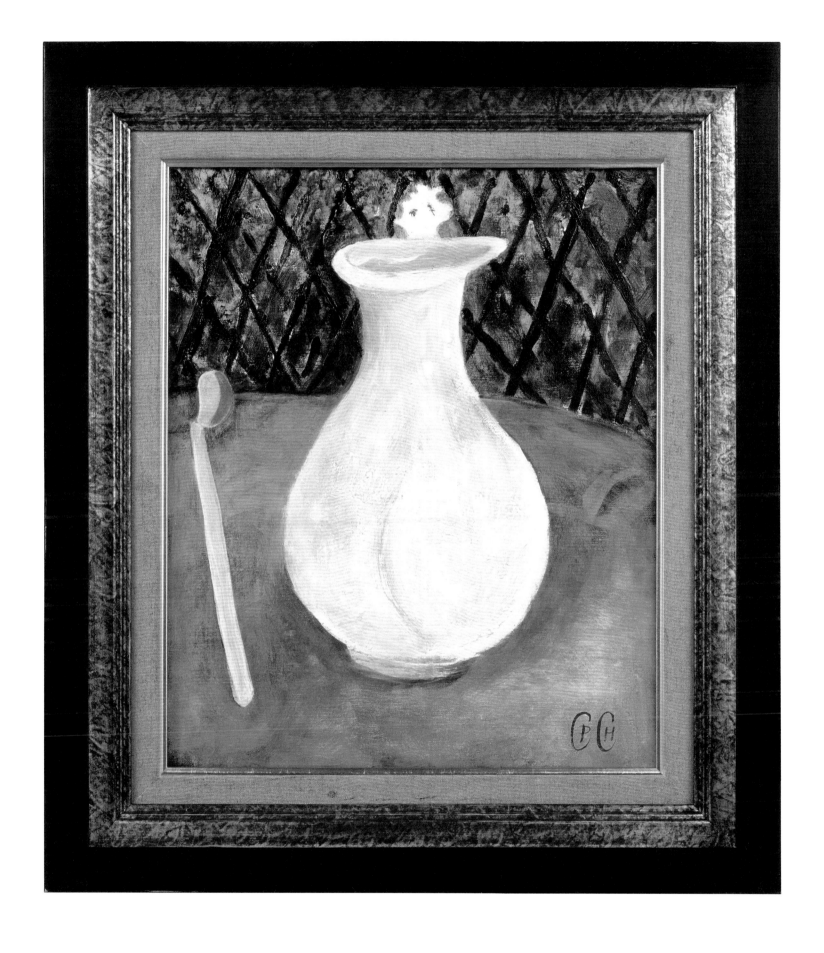

도판 148
샤갱(나라 요시토모와 스기토
히로시), 〈의도한 대로의 항아리
(Omoutsubo)〉, 2008, 캔버스에
아크릴릭, 45.5×38cm

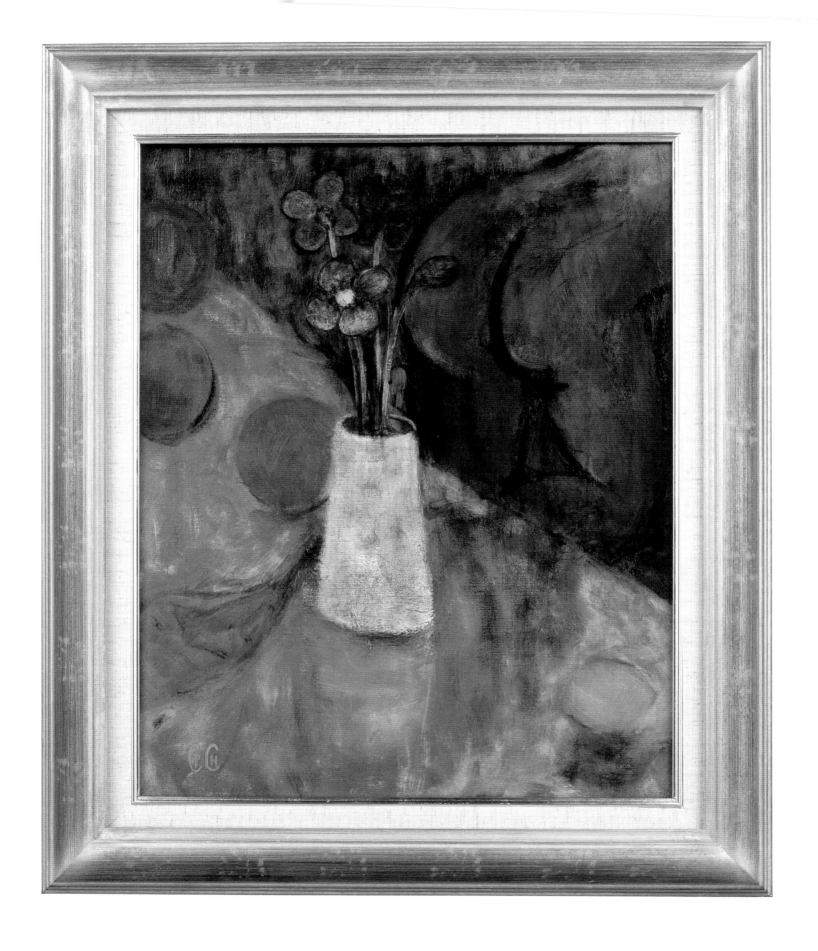

도판 149
샤갱(나라 요시토모와 스기토 히로시),
〈파란 나날(Le temps perdu /
Youthful Days Lost)〉, 2008,
캔버스에 아크릴릭, 45.5×38cm

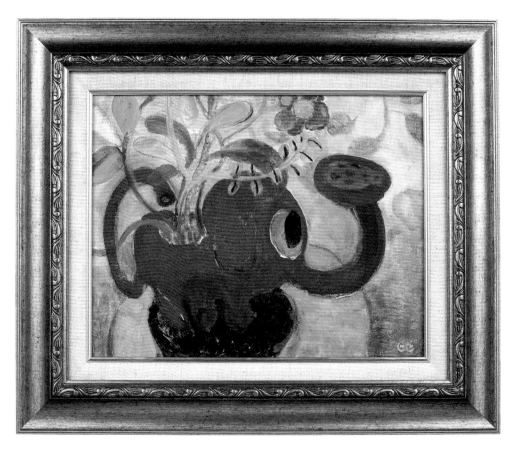

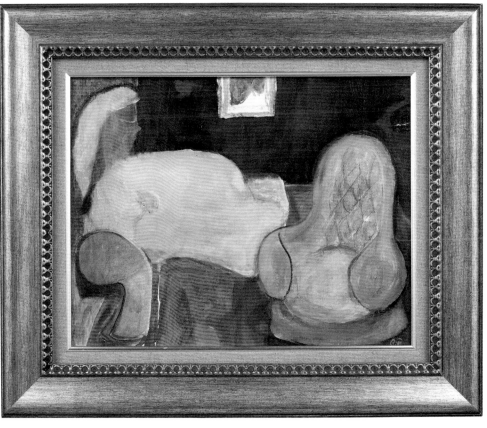

도판 150
샤갱(나라 요시토모와 스기토 히로시),
〈물을 구해(Cherchant de l'eau / In
Need of Water)〉, 2008, 캔버스에
아크릴릭, 31.8×41cm

도판 151
샤갱(나라 요시토모와 스기토 히로시),
〈실내(Dans la salle / In the
Room)〉, 2008, 캔버스에 아크릴릭,
31.8×41cm

도판 152
샤갱(나라 요시토모와 스기토 히로시),
〈조용한 욕망(Le désir silencieux
/ Silent Desire)〉, 2008, 캔버스에
아크릴릭, 22×27.3cm

도판 153
샤갱(나라 요시토모와 스기토 히로시),
〈폭풍 전에(Avant l'orage / Before
the Storm)〉, 2008, 캔버스에
아크릴릭, 24.2×33.3cm

'집들' 디자인하기

2003년 나라는 〈S.M.L.〉이라는 작품을 선보였다. 스몰, 미디엄, 라지 세 가지 크기의 컨테이너 스타일 방 세트를 오사카 기반의 디자인 회사 그라프의 멤버들[13]과 함께 만든 것이었다(도판 154–157). 나라가 그라프의 디자인/건축 부분과 협업하기로 결정한 것은 3차원 공간 작업을 하고 싶었고, 특히 '큰' 것들을 만들고 싶었기 때문이다. 그 때까지 나라의 작업은, 조각상조차도, 얇은 공간감을 거의 벗어나지 못했고, 이전의 조각적 설치 실험들도 구성적 일관성을 만들어내는 데 늘 성공하지는 못했다. 따라서 〈S.M.L.〉 프로젝트는 나라가 자신을 위해 설정한 도전 과제였고, 또한 협업이라기보다는 나라를 중심으로 하는 워크숍 구조인, 새로운 유형의 작업 관계가 도입됐다. 그라프 팀의 우선적 역할은 건축적 지원을 제공하는 것이었다. 그리고 나라는 구조물들을 짓는 데 추가로 도움을 줄 자원봉사자들을 모집해, 함께 전문가와 아마추어의 혼성팀을 형성시켰다. 서로 다른 기술 수준의 혼합, 특히 참여에 열심이지만 건축 훈련은 받지 못한 자원봉사자들의 포함은, 임시변통의 정신을 지속시켰으며 이 프로젝트의 목표, 즉 나라의 그림, 스케치, 소품들을 담는 집을 짓고 진열할 구조물을 만들어, 작품의 관람자들에게서 더욱 상호적인 참여를 이끌어낸다는 목표와도 잘 어울렸다.

건축적으로 이 프로젝트는 그라프 회사를 이루는 사무실들과 부대시설, 그리고 외부 환경과 잘 어울리는 건물 외관을 참고했다. 그리고 〈S.M.L.〉의 방들은 지역 건축 현장들에서 주운 재료들로 지었으며 2001년 요코하마 미술관 전시회 때처럼 관중을 초대해 나라의 디자인을 바탕으로 인형을 만들어 달라고 요청했다. 이에 대한 화답으로 나라가 감사 노트를 적고 때로는 그림을 곁들여서 벽에 핀으로 붙였다. 각각의 방은 배치를 다르게 하여, 어린아이 같은 공간(S), 개인적 작업실 공간(M), 사회적 모임의 공간(L)으로 구성됐다. 가장 큰 방 L(도판 156)은 청소년 회관처럼 설정돼 칠판과 여럿이 함께 사용하는 큰 탁자, 책장들, 그리고 기증받은 인형들로 채운 커다란 투명 아크릴 반핵 평화 표지판이 들어 있었다. 한 주 동안 설치하고 현장에서 작업을 하면서 나라는 벽에 다양한 메시지와 생각들을 적었고 2002년 다녀온 아프가니스탄 여행에서 찍은 사진과 소감도 함께 전시했는데, (다음 장에서 논의될) 이 여행 중에 나라는 전쟁이 지역 공동체에 미치는 영향을 직접 목격했다.[14] 방 M(도판 157)은 개

도판 154, 155
〈S.M.L.〉 전시에서 일하는 나라,
그라프 미디어 gm, 오사카, 2003

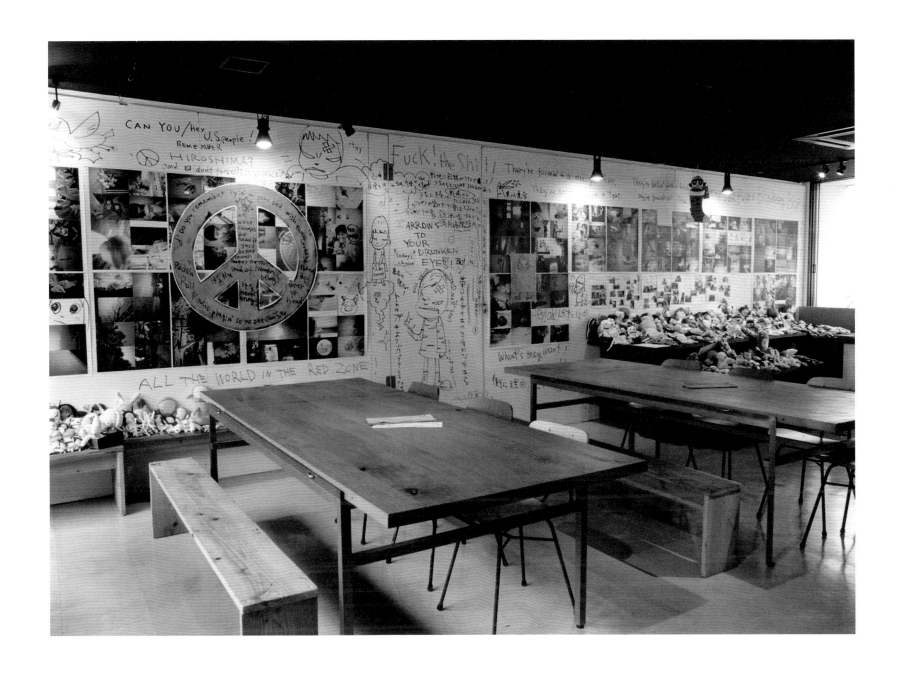

도판 156
전시 모습: 〈S.M.L.〉,
그라프 미디어 gm, 오사카, 2003

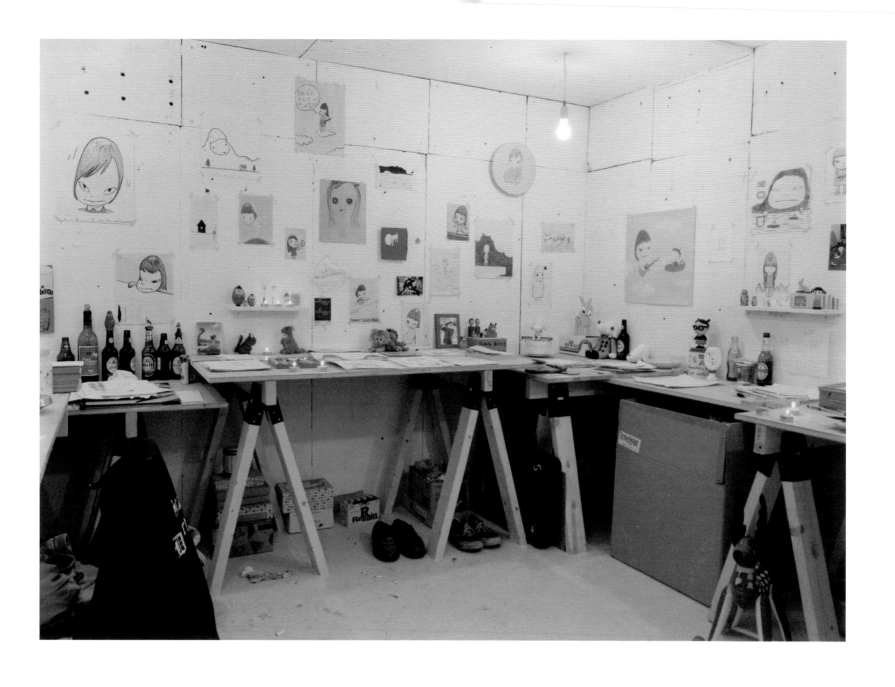

도판 157
전시 모습: 〈S.M.L.〉,
그라프 미디어 gm, 오사카, 2003

인적 작업실과 유사하도록 연출된 공간으로, 내부는 온통 나라의 개인적인 물건들과 스케치, 그림, 회화, 조각들로 덮여 있었다. 가장 작은 방 S는 방 M의 어린이 크기 버전으로 120센티미터 이하의 관람객을 위해 디자인됐기에, 어른들은 대부분 몸을 웅크리고 비틀어야 들어갔고 이런 방법으로 다시 어린이로 돌아갈 수 있었다.[15]

종합해 볼 때 〈S.M.L.〉의 방들은 일종의 창조적 자서전을 형성하는 것으로 볼 수 있다. 허구의 전략을 사용하여 개인적 울림이 있는 장면들을 세심하게 연출하고 함께 나라의 이야기를 풀어낸다. 일찍부터 그의 창조성의 근원이 되어온, 상상된 아이 같은 공간에서 시작해, 예술가로서의 사적 세계로 이어진 후, 마지막으로 그의 사회적 측면, 즉 미술계의 세련된 휘황함보다는 조촐한 모임들을 선호하는 사교적 성향에 도달한다. 이렇게 솔직한 부분과 꾸며진 부분, 기록적 작품과 미학적 작품이 뒤섞인 속에서, 나라는 또한 2001년 미술계에서 주목받은 스스로의 모습을 정리하고자 했다. 당시 나라는 그 어느 때보다도 더 열심히 작업을 하면서(2002년 한 해 동안에 17회의 전시에 참여했다) 작업 의뢰를 받았고 비평과 비판이 쏟아지며 점점 더 네오팝 슈퍼플랫 서사의 중심에 자리를 잡게 됐다. 그러나 정작 나라 자신은 자기 작품의 성격이 잘못 규정됐다고 느꼈다. 종종 부정적인 리뷰도 따라왔는데, 그중에는 슈퍼플랫 이론을 포스트모던 오리엔탈리즘으로 혹평하며 나라의 작품을 역사적, 기술적 가치가 결여된 아마추어리즘의 찬양으로 본 아사다 아키라처럼 영향력 큰 평론가도 있었다.[16] 자신의 서사를 주도하려는 나라의 욕망은 유명세에 따른 중상에 대응하는 하나의 방법이었다.

원래 〈S.M.L.〉은 일회성 프로젝트로 계획됐지만 나라와 그라프 팀은 계속 같이 일하기로 결정했다. 나라는 자신이 다 담긴 이 방들/집들의 다른 버전을 설계하기 시작했다. 장난감 같은 축소 버전에서 야외 거리에 면한 유리창이 달린 작업실 구조물까지 다양했다. 특히 나라는 〈나의 드로잉룸〉(도판 160, 161)이라 이름 붙인 다수의 공간들을 제작했는데, 그의 작업실이 되풀이 새로 제작되어 도쿄, 타이페이, 서울, 방콕, 런던을 찾아갔다. 또한 구조물들은 현장과 직접 관련되기 시작했다. 예를 들어 〈런던 메이페어 하우스〉(2006)(도판 162)는 런던의 부유한 메이페어 지역의 멋진 거리에 면해 있는데, 작업실의 절반은 바깥세상으로 드러나고 다른 절반은 나무판자에 덮인 채 바닥 근처에 두 군데의 좁은 입구만 나 있어 관람자들은 웅크리고 안을 들여다봐야 했다. 또 다른 버전의 나라 작업실은 메이지 시대 저택이었던 하라 미술관 내부의 위층

도판 158, 159
《나라 요시토모 + 그라프(Yoshitomo Nara + graf)》 전시 작업, 발틱 현대 미술관, 게이츠헤드, 영국

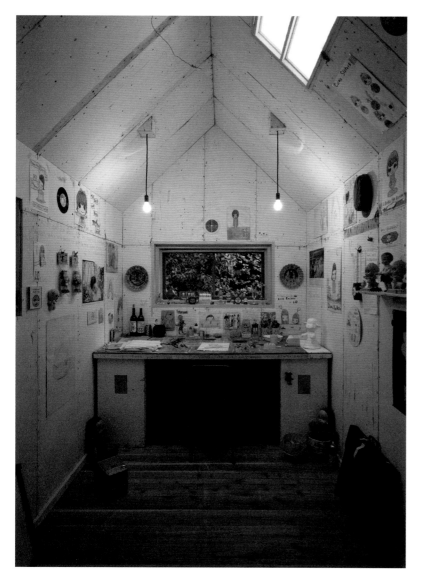
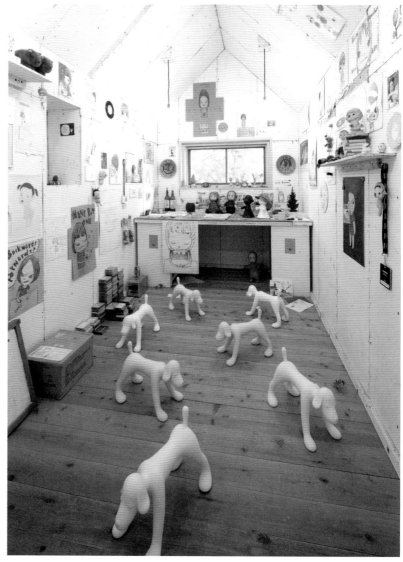

도판 160, 161
⟨나의 드로잉룸(My Drawing
Room)⟩, 2004~2020 / 2021~,
혼합매체, 312×200×448cm,
그라프와의 협업

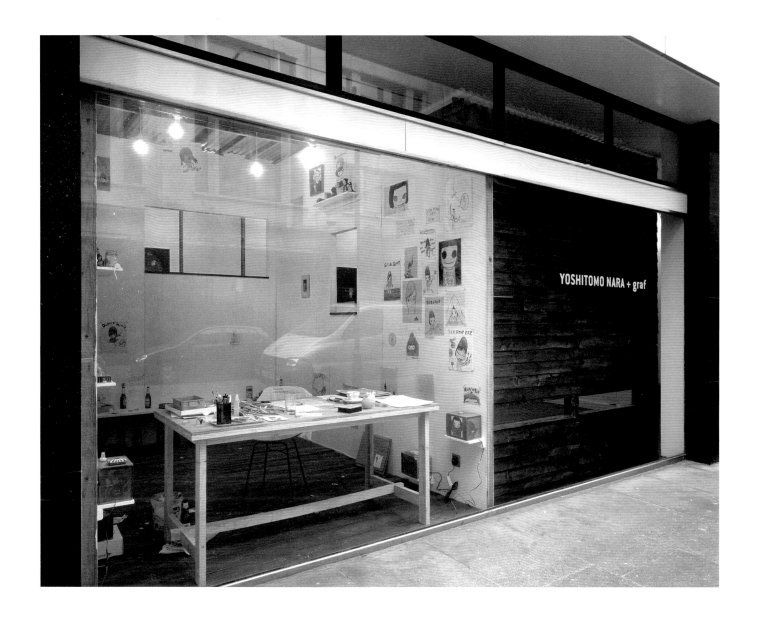

탑에 설치되었는데, 어떤 의미에서는 집이라는 건물의 원래 기능을 약간 회복한 것이었다.

　이런 환상적이고 아이 같은 방들은 무엇이 예술이고 무엇이 예술이 아닌지에 대한 전통적 구분에 도전함으로써 미술관과 갤러리라는 제도적 공간을 분열시켰다. 설치 맥락에 따라 다르게 제작된 작업실의 임시변통의 미학과 대충 늘어놓은 진열은 개인적인 것(나라)과 연극적인 것(연출된 설치), 그리고 제도적인 것(설치된 장소) 사이의 경계선을 흐린다. 각각의 전시마다 관람자가 엿보는 사람으로, 소비자로, 행인으로 바뀌는 경험은 이 작품 자체의 위치 바꿈 효과의 일부가 된다.

　가장 야심 찼던 프로젝트는 2006년 《A에서 Z까지》라는 마을을 만든 것이었다

도판 162
〈런던 메이페어 하우스(London Mayfair House)〉, 2006, 혼합매체 설치, 가변 크기, 그라프와의 협업

(도판 163–165). 나라의 고향 히로사키에는 일본에서 가장 오래된 맥주 양조장 요시 브릭 브루 하우스가 있는데, 《A에서 Z까지》는 세계 전역에서 모인 수천 명의 지원자들과 함께 그 안의 땅에 지어 올린 큰 규모의 공사로, 나라가 주도한 새로운 종류의 그룹전이었다.[17] 이 프로젝트는 양조장 안에 지어진 44채의 집으로 구성됐는데, 우선 나라의 작품들을 전시했지만 또한 스기토 히로시, 가와우치 린코, 미사와 아쓰히코를 포함한 9명의 초대 작가들의 작품도 전시됐다. 이는 전형적 제도권 밖에서 작동하는, 스스로 자금을 조달하고 자원봉사자 공동체의 도움을 받아 창조된 프로젝트였다. 나라의 목표는 현대 미술이 통상의 미술관 관료 체제와 미술계의 시장 구조 밖에서 작동할 수 있으며 대중에게 직접 다가간다면 그들이 기꺼이 이 목적을 지지해 줄 것이라는 이상을 현실화하는 것이었다. 이런 유토피아적 전망의 일환으로 《A에서 Z까지》는 다리, 계단 같은 다양한 건축적 구조들도 설계하여 다양한 관람 위치를 제공함으로써 공간 경험의 가능성을 극대화했고 관객 자신이 전시의 일부가, 새로운 대안적인 세계를 돌아다니는 구성원이 되도록 했다.

이런 규모의 자원봉사 노동력 동원은 〈S.M.L.〉에서의 친밀했던 범위를 벗어난 것이기는 했지만, 이런 유형의 작업은 일본에서 특이한 일이 아니었다. 비슷하면서 훨씬 큰 자원봉사 기반의 프로젝트들이 2000년 시작된 에치고–쓰마리 아트 트리엔날레에도 포함되었다. 그 프로그램에서는 수천 명의 자원봉사자를 모집해 니가타현의 많은 버려진 시골 공간들을 예술가와 주민의 협력으로 재생해냈다.[18] 이런 프로젝트들은 일본 내 인구가 감소하거나 경제가 침체된 지역들을 대상으로 했고 《A에서 Z까지》도 같은 지향을 따랐다. 나라의 전시는 히로사키로서는 상당한 숫자인 7만7천 명 이상의 관객을 끌어들여서 나라도 고향 마을에 무언가 좀 보답할 수 있었다.[19]

그러나 《A에서 Z까지》 프로젝트는 나라에게 아마도 지나치게 규모가 컸을 것이다.[20] 이 대규모 공사 이후, 건축 작업이 점점 성공을 거두며 큰 머리 소녀들의 초상 못지않은 나라의 대표작이 되었음에도 불구하고, 그는 집들의 방향성에 회의를 품고 점점 거리감을 느끼기 시작했다. 나라는 이 구조들에 한계를 느끼기 시작했다. 여러 번 다시 건축을 하게 되자, 어쩔 수 없이 원래의 DIY 정신과 공동체 기반의 가족적 정신을 조금씩 잃었고 나라는 함께 건축하는 과정의 창조적 성취가 한계에 도달했다고 느꼈다. 나라는 집 프로젝트를 계속 해나가면서도 이제 새로운 방향으로 돌파해 나갈 길을 찾았다.

도판 163
전시 모습: 《나라 요시토모 + 그라프: A에서 Z까지(Yoshitomo Nara + graf: A to Z)》, 요시 브릭 브루 하우스, 히로사키, 일본, 2006

도판 164
전시 평면도: 《나라 요시토모 + 그라프: A에서 Z까지》, 요시 브릭 브루 하우스, 히로사키, 일본, 2006

나라가 택했던 새로운 행로 하나는 집을 좀 더 조각적이고 회화적으로 바꿔놓고 큰 머리 소녀의 세계라는 나라의 영역으로 데려오는 것이었다. 2006년 말 가나자와 21세기 미술관에서 열린 개인전 《달빛 세레나데》에서 나라는 그라프와 같이 〈달의 항해(쉬는 달) / 달의 항해〉(도판 166, 167)를 제작했다. 어두운 조명 아래 전시된 이 작품은 목재로 지은 푸른 집 위에 생각에 잠겨 멀리 응시하는 커다란 소녀의 머리가 놓여 있는 것이었다. 머리의 형태는 같은 해 파이버글래스로 제작한 조각상들인 〈퍼프마시〉(도판 168)와 유사한데, 그중 하나는 히로사키의 《A에서 Z까지》 전시에도 등장했다. 그러나 〈달의 항해〉에서 나라는 머리 조각상 표면에 직접 채색을 했는데, 특히 눈을 강조해서 다른 캔버스 작업 특유의 스타일과 공명하는 회화적 효과를 얻고자 했다. 기울어진 경사 지붕은 소녀의 신체 일부로 확장되어 망토처럼 아래쪽 집을 덮는다. 한편 그 집 내부는 마치 예술가가 막 자리를 뜬 듯, 따뜻한 빛으로 가득한 어수

도판 165
전시 모습: 《나라 요시토모 + 그라프:
A에서 Z까지》, 요시 브릭 브루
하우스, 히로사키, 일본, 2006

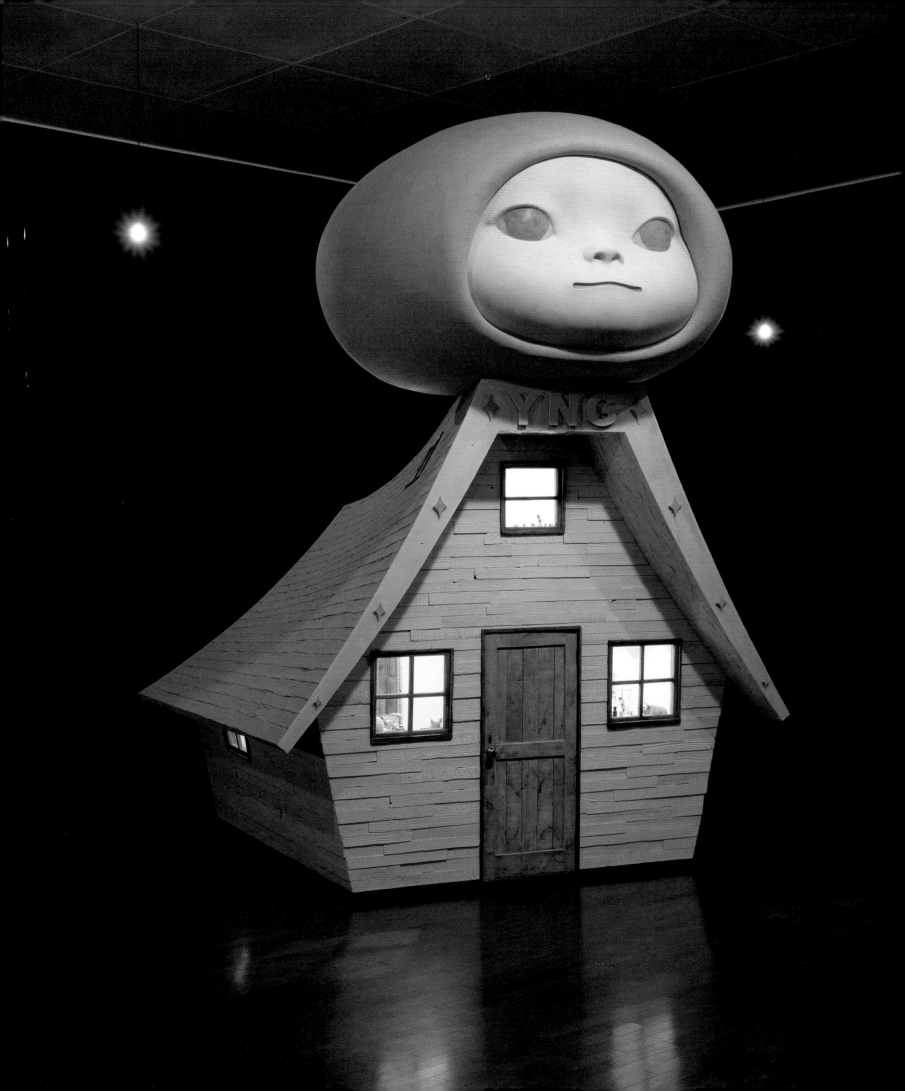

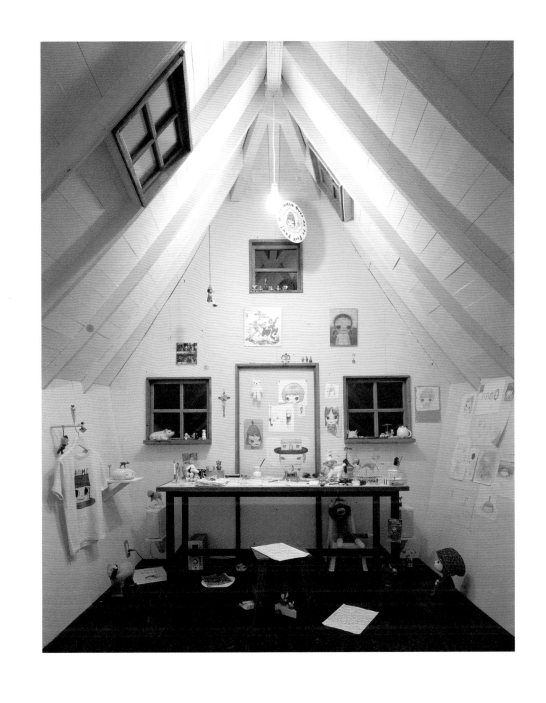

도판 166, 167
⟨달의 항해(쉬는 달) / 달의
항해(Voyage of the Moon
(Resting Moon) / Voyage of
the Moon)⟩, 2006,
혼합매체, 476×354×495cm.
그라프와의 협업

도판 168
〈퍼프 마시(Puff Marshie)〉
(히로사키 앤 상하이 버전), 2006,
섬유 강화 플라스틱에 우레탄,
높이 150cm×직경 300cm

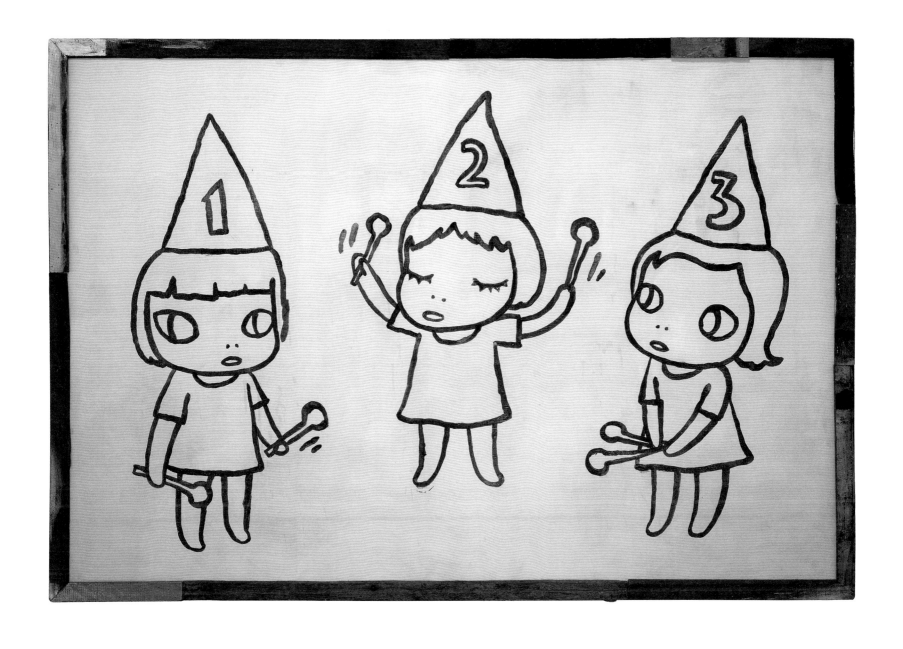

도판 169 (이전 쪽)
〈머윗잎 위로 행진하기(Marching
on the Butterbur Leaf)〉 빌보드,
2016, 헤이워드 갤러리 워털루
빌보드 커미션, 사우스뱅크 센터,
런던

도판 170
〈1.2.3...〉, 2006, 목판에 아크릴릭,
115×172cm

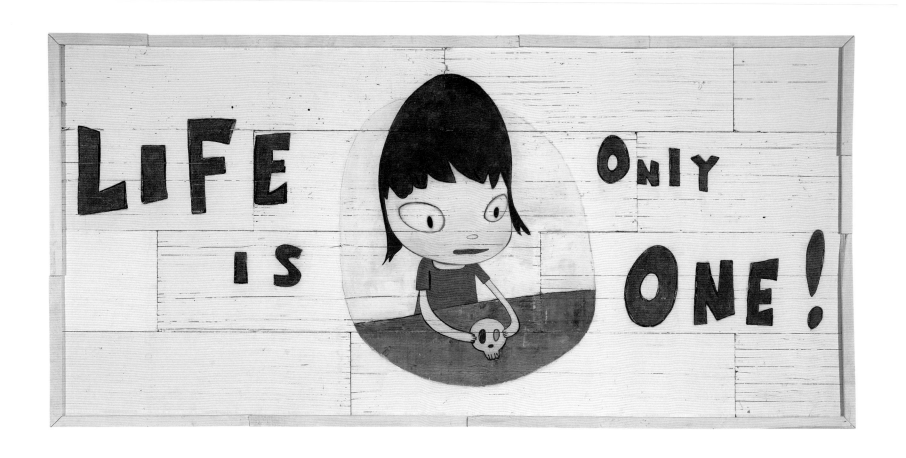

도판 171
〈인생은 단 한 번!(Life Is Only
One!)〉, 2007, 목판에 아크릴릭,
194×410×7cm

선한 작업실 풍경이 관람자들을 맞이한다. 집 외부에 달 모양 얼굴을 더함으로써 나라는 순전히 기능적이었던 형태를 모타이 다케시의 동화를 연상시키는 밤의 모험에 대한 환상으로 이끈다(도판 18, 19). 〈달의 항해〉가 나라가 찾고 있던 조각적 특질을 획득하는 데 온전히 성공했는지는 불투명하다. 특정 각도에서만 의도된 형상이 보이고 머리와 집의 재료 차이로 조각상과 건축물의 분리가 여전하기 때문이다. 그럼에도 불구하고 이는 회화와 조각으로 돌아가는, 늘 나라의 아이 같은 세계의 기반을 형성해 온 매개체로 돌아가는 이행기로 볼 수 있는 중요한 작품이다.

이즈음 나라는 집 프로젝트를 위해서 대형 광고판 회화들을 제작하기 시작했다. 집과 마찬가지로 이 작품들도 버려진 재료를 이용했는데, 완성되면 지붕 위에 세우거나 집들의 외벽에 설치됐다. 대형 광고판 회화는 보관이라는 집의 일차적 기능을 전복하려는 의도로, 집의 외부를 전시 구조물로 바꿔놓은 것이었다. 〈달의 항해〉와 마찬가지로 나라가 건축의 공간적 역동성으로부터 멀어져 큰 머리 소녀들에 대한 이전의 관심을 규정했던 이미지적 특질들로 돌아가기 시작했음을 보여준다. 그럼에도 불구하고 광고판 회화는 집 프로젝트에서 확장되어 자라난 것이라서, 나라는 이를 아직 3차원으로 인식했다. 액자 같은 것이 작품의 필수적 부분을 구성함으로써 나라의 캔버스 회화 작품들 외부에 놓이게 되는 것이다. 스타일적으로도 회화와 달라져서 선과 색채의 더 단순한 디자인과 그래픽적 처리가 더 평평한 표면을 만든다. 테마들 또한 더욱 직설적이다. 아이들이 모여서 나라가 좋아하는 노래 구절을 부르거나 '인생은 단 한 번!' 같은 진부하지만 기억에 남는 문장을 보여준다(도판 171). 광고판이니까, 때로는 누구나 볼 수 있는 홍보물 기능도 한다(도판 173). 그리고 디자인이 종종 복제된다. 이 작품들은 건물의 부속 장치로서, 어떤 경우에는 육중한 공공건물의 옆면을 장식하는 야외 현수막으로 확장된다. 런던 사우스뱅크 센터가 나라에게 의뢰한 작업에서처럼 말이다(도판 169). 이런 큰 규모의 전시에서 현수막은, 도시에 풀어놓은 거대한 아이라는 장난기 가득한 부조리로 소통하며 한 예술가의 주장을 대중에게 널리 알린다.

도판 172
《달빛 세레나데(Moonlight Serenade)》 전시에서 나라의 오픈 스튜디오, 가나자와 21세기 미술관, 일본, 2006

도판 173
전시 모습: 《나라 요시토모 + 그라프》, 발틱 현대 미술관, 게이츠헤드, 영국, 2006

도자기들

2007년 나라는 교토 외곽 산골 마을 시가라키의 예술가 레지던시에 머물기 시작했다. 이곳은 일본의 고대 가마 여섯 군데 중 하나가 위치한 고장으로 최소한 가마쿠라 시대(1185–1333)부터 도자기를 만들었다.[21] 시가라키 지역은 흙이 유명한데, 장석과 이산화규소의 함유량이 높아서 아무 처리도 하지 않은 표면의 촉감이 특출난 도자기들을 생산한다. 이런 특질은 무로마치 시대(1392–1573)에 더 평가를 받았는데, 이 시기가 일본 다도의 부흥기로, 와비사비 미학이 인정을 받았다.[22]

시가라키에서 나라는 주로 자신의 작업을 했지만, 지역 사회가 주도해 1992년 설립된 예술가 레지던시는 새로운 작업 방식을 제공했다. 이곳은 나라가 처음 그라프와 작업을 시작했을 때 느꼈던, 관리자로서 의사소통을 해야 했던 대규모 사업이 되기 이전에 느꼈던 공동체 의식을 다시 경험하게 해주었다. 시가라키는 조용한 휴양지 같은 곳이어서 낮에는 다들 자기 작업을 하고 저녁에는 모여서 식사를 하면서 그날의 진척 상황을 공유하고 기술을 비교하거나 재료를 연구하거나 삶과 예술 전반에 관한 철학을 토론하기도 했다. 이 경험은 나라를 다시 예술 학교 때의 환경으로 돌아가게 했지만, 여기서 동료 학생들은 나라가 이제 겨우 배우기 시작한 도자기의 언어로 공예에 대해 말했다. 나라는 특히 도예가들의 헌신을 존경했는데, 재료와 대화하듯 작업하는 도예가들의 접근법을 자기도 도입하고 싶어 했다.[23] 그는 다음과 같이 묘사했다.

이곳은 나에게 새롭고 특별한 것을 발견하게 해주었고 보통 혼자 일하던 내게 다른 사람들과 함께하는 것이 얼마나 좋은가를 가르쳐주었다. 젊은 예술가들과 나이 든 예술가들, 그리고 일본뿐 아니라 다양한 나라에서 온 예술가들이 있었다. 몇몇은 물레로 도자기를 만들고 몇몇은 추상 작품을 조각하고 또 몇몇은 점토를 굽는 행위 자체에서 의미를 추구하기도 했다. 나는 물레를 사용할 계획이 없었는데, 한 번 사용법을 익힌 후로는 아주 즐기게 되어 결국 평소에 쓸 접시와 컵을 만들었다.[24]

도판 174–176
시가라키 도자기 문화 공원의
작업실, 고카, 일본, 2010

나라는 또한 점토 작업을 하면서 3차원의 형태를 창조하는 새로운 방법을 알게 되었다. 이전 파이버글래스 조각상들은 매끈하고 반짝이게 마감을 한 반면, 점토라는 새로운 모험을 통해서는 보다 촉각적인 접근을 발전시켜 재료의 물질성을 드러내며 약간의 질감을 살리는 표면을 만들어냈다. 이 시기의 첫 도자기 작업들은 작고 불룩하게 손으로 형태를 잡은 머리들로, 그를 대표하는 큰 머리 소녀들을 닮았는데, 몇몇은 물웅덩이에 반쯤 잠겨 있기도 하고 어떤 것들은 혀를 내밀고 있다(도판 179, 180). 후에 이 머리들은 크기가 커졌고 커다래진 형태에 금색이나 다른 금속성 물감들로 칠해졌지만, 나라는 그 표면에 유약을 입히지 않고 거칠게 놔두어서 재료의 본래 성질을 계속 즐겼다.

이런 물질성에 대한 강조는 나라의 초기 조각 작품, 아이치와 뒤셀도르프의 학생이었을 때 버려진 나무토막들로 만들었던 작품들을 떠올리게 한다(도판 45, 46, 50). 그러나 나라는 이 도자기 조각상들을 더 개념적으로 깊게 끌어갔다. 선불교로 중요한 지역인 시가라키의 역사에서 영감을 받아 영적인 의례들을 참고하고 큰 머리들 몇 개를 목도리로 감싸서, 신도들이 공덕을 쌓기 위해 불상에 옷을 입히는 일본의 종교 의식을 상기시켰다(도판 181).[25] 또 어떤 머리들은 숲과 관련된 이름을 가지고 있다(도판 182).

〈하얀 폭동〉(2010)(도판 184)에서는 이런 신성함을 아이 형상과 개 형상을 결합한 큰 조각상으로 다루었는데, 머리를 약간 앞으로 숙이고 관람자들을 내려다보는 조각상은 작은 미소를 띠고 한 쌍의 날카로운 이를 드러낸다. 이 작품의 으스스한 존재감은 절이나 사당 입구에 서 있는 위협적인 수호신 혹은 사자개를 연상시킨다(도판 177, 178). 나라는 이 수호신 이미지를 더 깊게 끌어와 〈하얀 폭동〉 형상의 거대한 한 쌍의 파이버글래스 버전을 만들고 〈하얀 유령〉이라 이름 붙였다. 이것들은 2010년 뉴욕의 67번가와 70번가 파크 애비뉴 가운데 세워졌다(도판 183). 공공 미술 프로젝트 〈하얀 유령〉은 뉴욕의 아시아 소사이어티 개인전 《속아 넘어가지 않아》와 동시에 작업되었다. 한 쌍의 조각상 중 하나는 남쪽을 향해, 다른 하나는 북쪽을 향해 배치됐는데 현실적인 이유가 컸지만 한편으로는 수호상들이 동서를 가로지르는 축을 지키도록 세워졌던 예전 일본의 종교적인 장소들을 참조한 것이기도 했다.[26]

시가라키에서 또한 나라는 점토로 접시를 만들기 시작했는데, 접시가 그림과 회화를 위한 평평한 표면을 제공해 주었다(도판 185-187). 넙적한 붓과 검은 물감으로 그

도판 177, 178
수호신 사자개(Guardian Lion-Dogs), 13세기 중반, 편백나무에 래커, 금박, 도색, 위: 높이 42.5cm, 아래: 높이 45.7cm

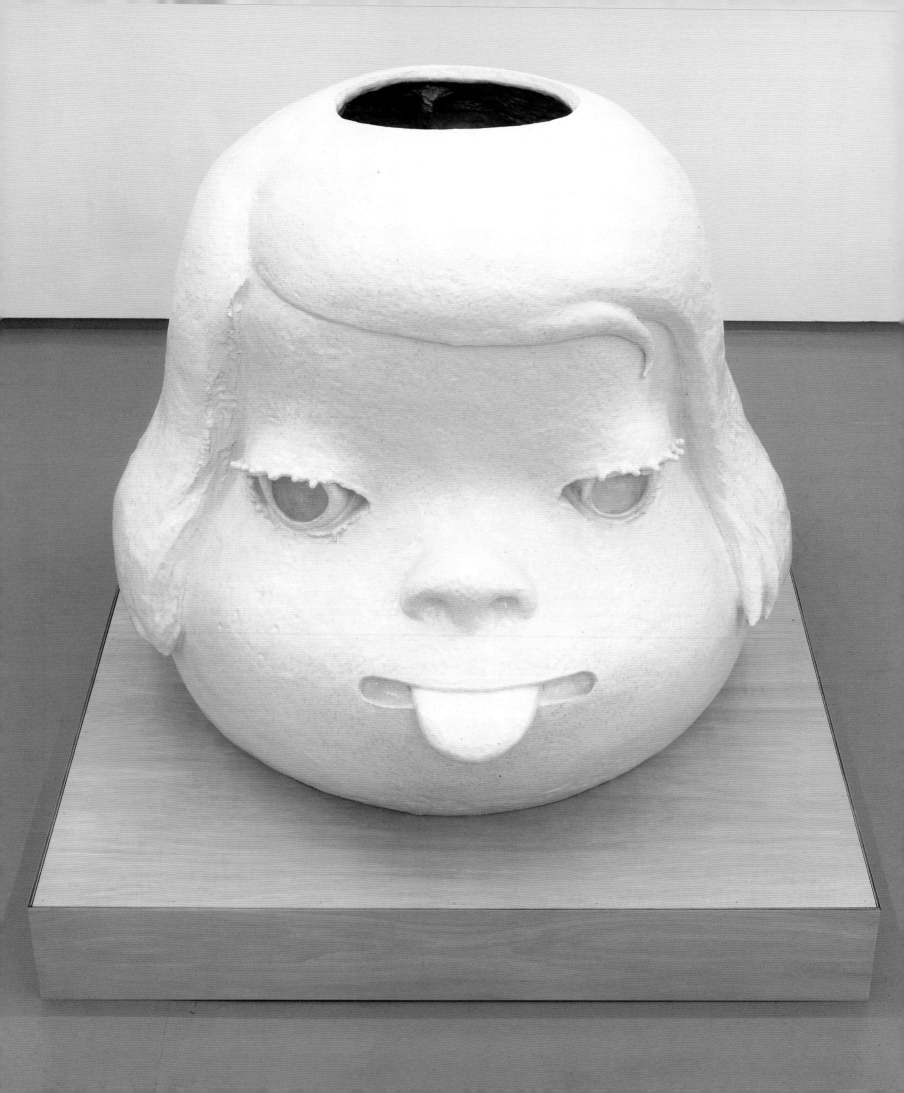

도판 179 (이전 쪽)
〈오타후쿠 No.O(Otafuku No. O
(Moon-Faced Woman No. O))〉,
2007, 도자기, 112.5×125×138cm

도판 180
〈물웅덩이 속에서(In the Puddle)〉,
2007, 도자기, 35×64×64cm

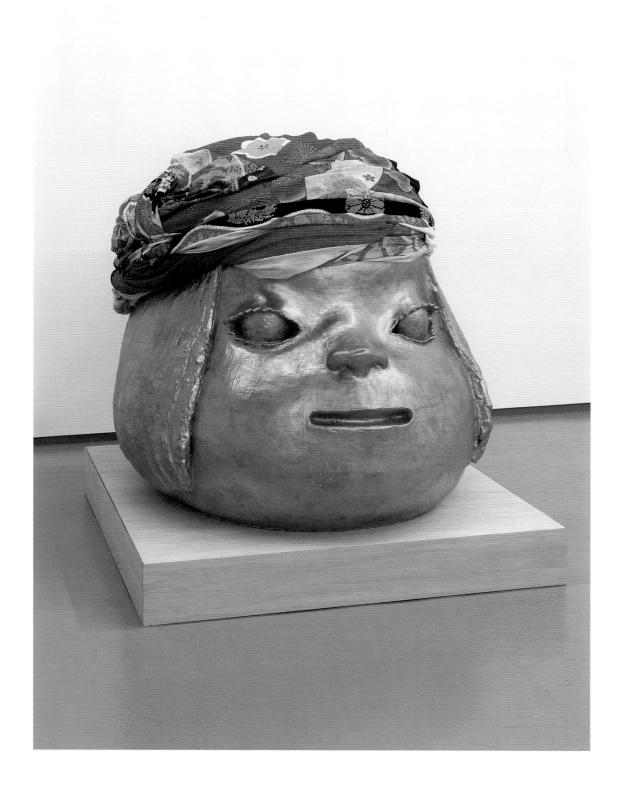

도판 181
〈오타후쿠 1호(Otafuku No. 1
(Moon-Faced Woman No. 1))〉,
2010, 천과 금 채색으로 장식한
도자기, 118×125×150cm

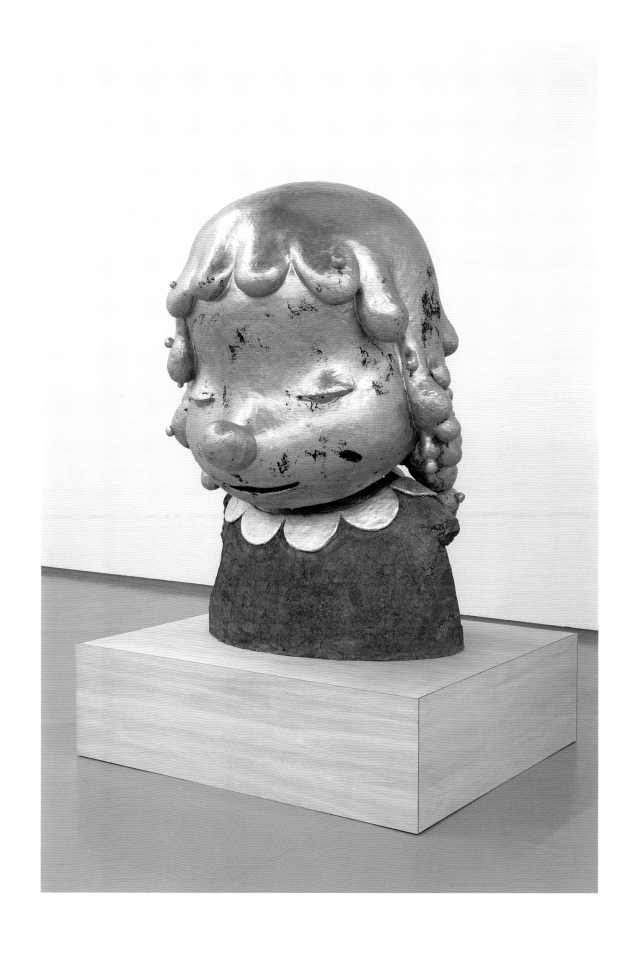

Fig. 182
Miss Forest, 2010, Ceramic
decorated with platinum,
gold, and silver (*Miss Forest*),
2010, 백금, 금, 은으로
장식한 도자, 102 × 100cm

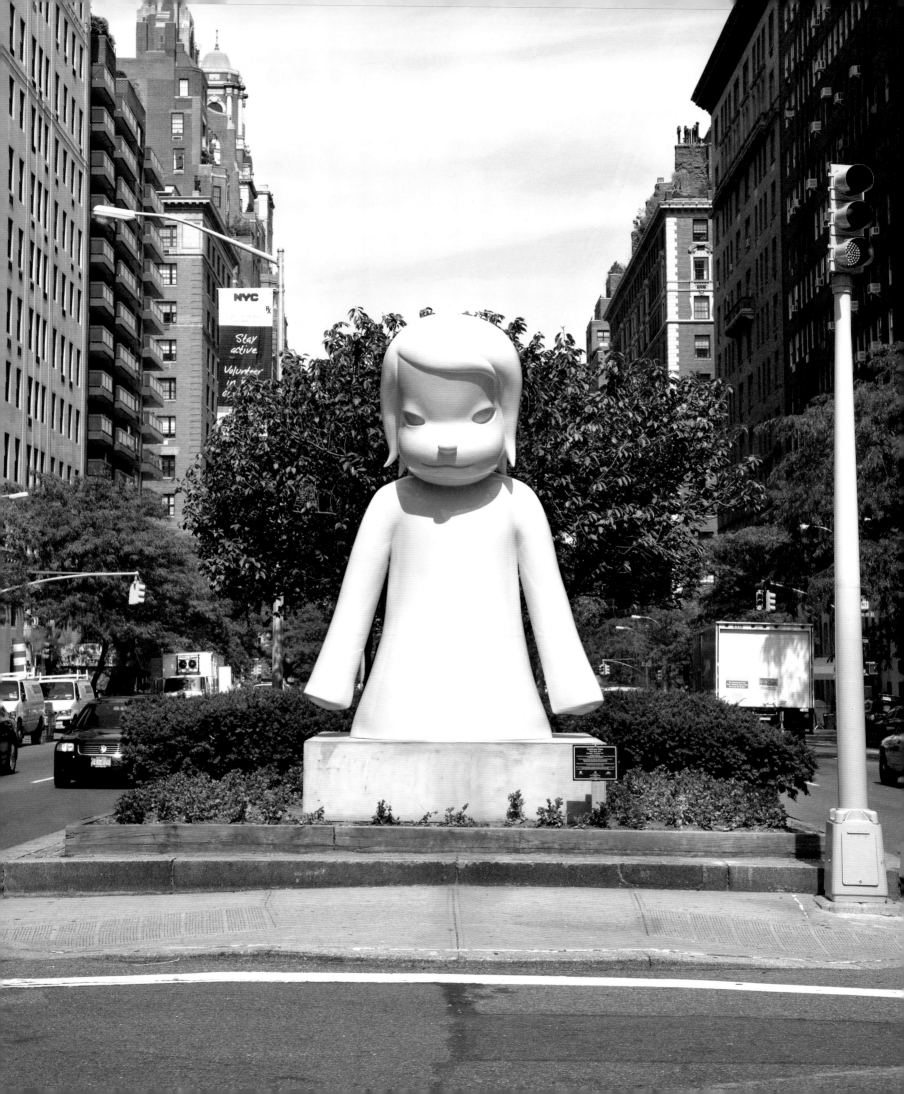

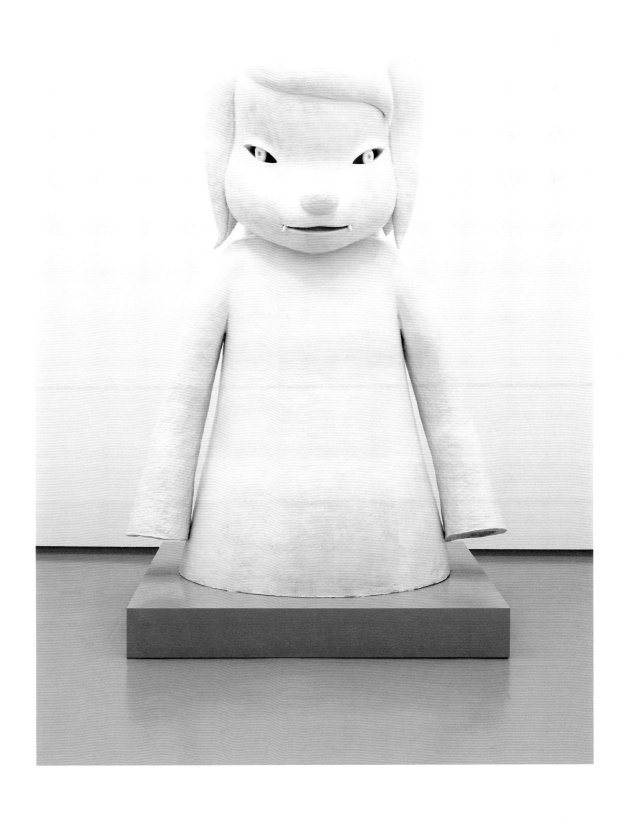

도판 183 (이전 쪽)
〈하얀 유령(White Ghost)〉, 2010,
섬유 강화 플라스틱에 우레탄,
265×259.1×243.8cm

도판 184
〈하얀 폭동(White Riot)〉, 2010,
도자기, 278×176×126cm

도판 185
〈짤랑짤랑 소리 나는 아침에 당신을
따라갈 거예요.(In the Jingle
Jangle Morning I'll Come
Followin' You.)〉, 2007,
도자기, 직경 126.3cm × 깊이 9cm

도판 186
〈1, 2, 3, 4! 헤이! 호! 렛츠고!(1, 2,
3, 4! Hey! Ho! Let's Go!)〉, 2007,
도자기, 직경 86cm × 깊이 9.5cm

도판 187 (다음 쪽)
〈좋은 놈, 나쁜 놈, 보통 놈, 그리고
독특한(The Good, the Bad, the
Average...and Unique)〉, 2007,
도자기, 직경 86cm × 깊이 9.5cm

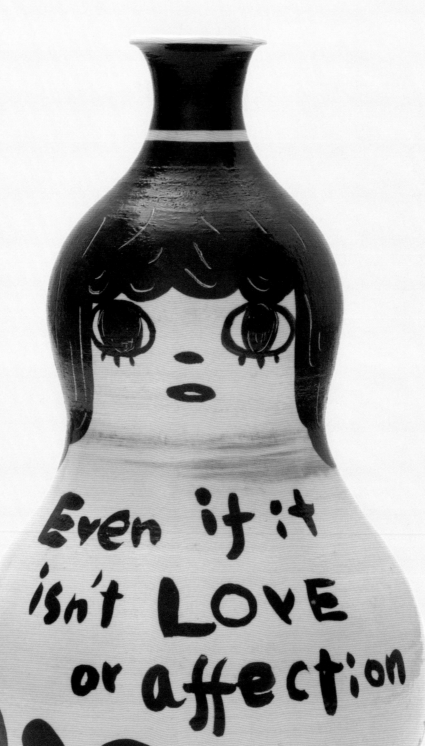

도판 188 (이전 쪽)
〈사랑 혹은 애정(Love or
Affection)〉, 2009, 도자기,
높이 50cm × 직경 30cm

도판 189
〈너와 나(You & Me)〉, 2009,
도자기, 높이 54cm × 직경 33cm

도판 190
〈속아 넘어가지 않아(Nobody's
Fool)〉, 2009, 도자기,
높이 45cm × 직경 34cm

도판 191
〈잃기 위해 태어났어(Born to
Lose)〉, 2009, 도자기,
높이 43cm × 직경 26cm

린 도자기들은 종종 글과 이미지를 통합시키는데, 그래픽 처리와 음악에서 가져온 인용은 광고판 회화와 흡사하다. 많은 디자인이 밥 딜런의 〈미스터 탬버린 맨〉, 라몬즈의 〈블리츠크리그 밥〉 같은 노래 가사나 카터 더 언스토퍼블 섹스 머신의 《좋은 놈, 나쁜 놈, 보통 놈, 그리고 독특한》 같은 앨범 타이틀(이 밴드의 1992년 히트곡 〈뉴 크로스의 유일한 살아 있는 소년〉의 가사이기도 한)을 바탕으로 한다. 나라는 접시 위에 직접 칠을 해 그려서 그가 만든 흔적들 중 어느 것도 완전히 지우고 다시 그리기는 불가능하도록 했는데, 그렇게 함으로써 그릇의 형태와 마감의 질박한 수공예적 특질을 소중히 하는 시가라키의 정신을 담았다.

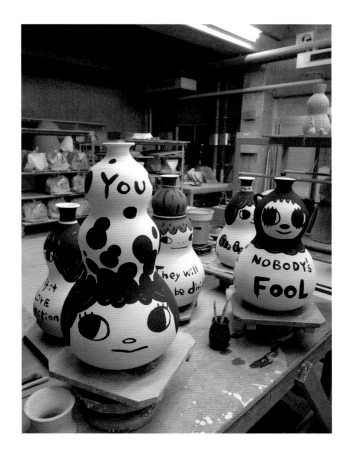

2009년 나라는 이런 두 가지 도자기 작업을 합쳤다. 접시 위 선화와 입체 두상을 합쳐 일련의 호리병박 모양 술병을 만든 것이다(도판 188–191). 이 작품들에서 나라는 그릇의 몸통 혹은 목 부분에 얼굴을 그려 넣고 나머지 부분은 글과 이미지로 채웠다. 글은 일본어, 영어, 독일어로, 굵고 둥근 획으로 그려졌으며 종종 노래 제목과 록 음악 가사를 인용하거나 인간의 기본적인 상황에 대해 간단한 상념을 적었다. 허리를 졸라맨 듯한 호리병의 굴곡은 인체의 형태를 닮아서 술병을 의인화시키고 술병을 장식하고 있는 그림들의 가벼움을 강조한다. 더 중요하게는, 이 작품들이 토착성을 포착해냈고 오랜 협동 작업의 시기 이후에 나라가 예술 창조 그 자체의 기본적 쾌락으로 돌아가 "자신에 대한 감각을 완전히 회복"하게 해주었다는 것이다.[27]

나라에게 점토 작업의 중요성은 이후로도 계속되었다. 특히 2011년 도호쿠 대지진과 후쿠시마 원전 사고 이후로는 더 그러했다. 일본 동북부가 비극적으로 파괴된 후, 다른 시가라키 도예가들 일부처럼 나라도 창조적 생산의 가치에 대한 신념을 회복하고자 흙이라는 매체로 작업을 시작했다. 2016년부터 나라는 정기적으로 시가라키로 돌아가 산속에서 동료 도예가들과 작업을 하고 있다. 비록 실제 협동 작업은 아니지만 나라의 시가라키 체류는 그의 도자기 작업에 헤아릴 수 없을 만큼 귀중해진 공동체를 제공해 주고 있다.

도판 192, 193
시가라키 도자기 문화 공원의
작업실, 고카, 일본, 2010

도판 194
〈무제(Untitled)〉, 1989, 종이에
펜과 색연필, 29×21cm

음악과 뮤지션들

음악은 나라의 이력 초기부터 영향력을 행사하며 늘 작업에 중심적 부분을 차지해 왔다. 음악과 관련된 나라의 작품들이 뮤지션들과 실제 가까이서 일한 결과는 아니었지만, 과거나 현재나 나라가 뮤지션들에게 느끼는 친근함으로 볼 때, 일종의 협업으로 볼 수도 있다. 나라에게 뮤지션과 음악의 구분은 때로 모호했다. 왜냐하면 그가 보기에 그들은 분리할 수 없기 때문이다. 한쪽을 떠올리면 다른 한쪽을 생각하지 않을 수 없는 것이다. 비슷한 의미에서 나라는 자신의 음악 관련 작품들을 다른 예술가의 비전에 대한 창조적 응답이자 자신과 뮤지션들의 관계를 표현한 것으로 보았다.

어릴 때부터 나라는 음악을 들으며 종이 위에 가사를 끄적거리거나 이미지를 낙서하곤 했는데, 1988년 독일로 이사한 후에는 좋아하는 일본 밴드의 가사를 독일어와 영어로 번역하기 시작했다. 노래 가사 번역은 결코 간단한 과제가 아니다. 우선 기본적으로 직역과 의역 사이를 오가야 하는데, 여기서 원래 텍스트의 의미를 훼손할 위험이 있다. 게다가 번역은 음악 그 자체의 태도와 정신을 잡아내야 하는 도전을 제기한다. 그래서 나라의 그림들은 직역이자 의역이면서, 또한 여기에 더해, 당시 그 특정 순간에 음악이 나라에게 불러일으킨 생각과 감정들을 시각적으로 드러내는 색다른 요소들을 포함한다. 이처럼 나라의 그림들은 고도로 개인적이고 일기 같은 성격을 띠며 나라의 내부 세계 깊은 곳에서 창조된다.

노래 가사를 그림으로 번역하려는 나라의 초기 시도는 많은 부분 그가 가장 좋아하는 밴드 중 하나인 블루 하츠의 음악에 대한 응답이었다. 블루 하츠는 1985년 결성된 일본 펑크 그룹으로 10년 후 해체되기까지 일본의 10대들 사이에서 꽤 많은 추종자를 모았다.[28] 음악과 관련된 나라의 그림에 전형적으로 나타나는 바와 같이, 작품들은 거칠고 생생하여, 음악을 들으며 그릴 때의 감정적 자발성의 반영이 직접 드러난다. 1989년 무제(Untitled)(도판 194)에서 나라는 블루 하츠의 1988년 노래 〈트레인-트레인〉의 가사 두 줄을 번역해서 썼다. "여긴 천국이 아니지만 지옥도 아니야. 당신이 지금 살아 있다는 것이 이 세상에 사람들이 세워놓은 기념물 전부보다도 훨씬 좋아(Hier ist nicht im Himmel aber auch nicht in Hölle. Daß du lebst jetzt ist viel besser als Denkmal uber alle in der Welt)."[29] 이 스케치에는 나라의 익숙한 하얀 개에 후광이 그려져 있는데, 개는 다리를 쭉 뻗고 꿈을 꾸며 밤을 통과해 나아가고 있다. 이 장면은 노

도판 195
〈금방 눈에서 흘러내릴 것 같은
눈물의 의미를 말할 수 없어요.
(I Couldn't Say the Reason Why
Tears Fall from the Eyes Now.)〉,
1988, 종이에 연필과 색연필,
29.5×21cm

도판 196
스케치(Sketch), 2011, 종이에 볼펜,
24×14cm

래의 또 다른 부분 "남풍이 내게로 불어올 때 난 초현실적인 꿈을 꾸고 싶어"에서 따온 것이다. 그리고 한쪽 구석에는 손을 그린 수배 전단이 그려져 있다. 이 노래 전반에 대한 나라의 해석에 '거친 서부'의 요소를 더한 것이다. 특히 가사에서 기차에 뛰어오르는 용감함에 대해 말하고 "보이지 않는 총으로 쏘아버리며 보이지 않는 자유"를 향해, "지구 끝까지, 그 씁쓸한 끝까지" 돌진하더라도 기차에 올라타자고 하니 말이다. 수배 전단은 또한 1988년 블루 하츠의 또 다른 히트곡 〈나의 오른손〉의 시작 부분 가사인 "내 오른손을 보았니? 사라진 것 같은데. 수배 전단을 마을 전체에 뿌릴 거야"를 은밀하게 참조한 것이기도 하다.

나라는 또한 블루 하츠의 〈나의 오른손〉에서 "금방 눈에서 흘러내릴 것 같은 눈물의 의미를 말할 수 없어요"라는 가사를 제목으로 또 다른 그림을 그렸다(도판 195). 오른쪽에는 커다란 눈물방울을 흘리는 어린 소년의 얼굴이 있고 왼쪽에는 한쪽 팔을 약간 들어 올린 소년이 서 있는데, 부분적으로 지워진 손은 상자 같은 형태 안에 들어 있다. 소년은 다른 쪽 손에 십자가를 들고 있는데 이는 노래 가사의 어떤 부분을 재현했다기보다는 나라의 시각적 레퍼토리의 일부가 나타난 모티프로 보인다. 나라는 가사를 번역하고 해석하는데, 이 두 가지는 항상 같은 게 아니어서, 그림에 어느 정도 의미의 불투명성이 남는다. 하지만 그럼에도 불구하고, 혹은 그것 때문에, 이런 많은 음악과 연관된 그림들은, 음악적 지식이 있는 사람들에게 나라의 내면세계의 중요한 부분으로 들어가는 추가적 입구를 제공한다.

나라의 음악 관련 스케치들 다수는 내밀한 작업이고 그가 가장 좋아하는 밴드와 가수들의 음향권 내에 빠져 있을 때 그려진 것이다. 또한 그 가운데는 다른 매체로의 제작을 염두에 둔 것도 좀 있었다. 그 한 예가 나라의 작업실에서 중요한 자리를 차지했던 어느 거칠고 단순한 그림이다(도판 196). 잘라내 붙인 종잇조각들에 둘러싸인 그림은 블루 하츠의 1987년 곡 〈린다 린다〉에 대한 응답으로 그려졌다. 이 그림은 '린다'를 큰 눈과 긴 속눈썹을 가진 사람 모양 꽃병으로 그렸는데, 그녀의 '배'에는 "사랑이나 애정은 아닐지라도"라는 문구가 쓰여 있다. 그녀 아래쪽에는 더 의외의 문구가 있는데 "마치 쥐처럼"은 이 곡의 도입부에서 가져온 것으로, 설치류를 헌신적 사랑의 상징으로 간주한다. 특이한 도입부 덕분에 이 곡은 특히 더 번역하기가 어렵다. 직역하면 다음과 같다. "마치 쥐처럼, 나는 아름답고 싶어. 사진으로 포착될 수 없는 아름다움과 같은 것이 존재하니까." 뒤이은 코러스는 이렇다. "사랑이나 애정이 아닐지라

도판 197 (다음 펼침면)
〈죽을 때까지는 포기하지 않을 것 같아(I Shouldn't Give Up to Die)〉, 1985, 종이에 아크릴릭과 색연필, 크기 미상

도판 198
〈방화범 낮(Pyromaniac Day)〉,
1999, 캔버스에 아크릴릭,
120×110cm

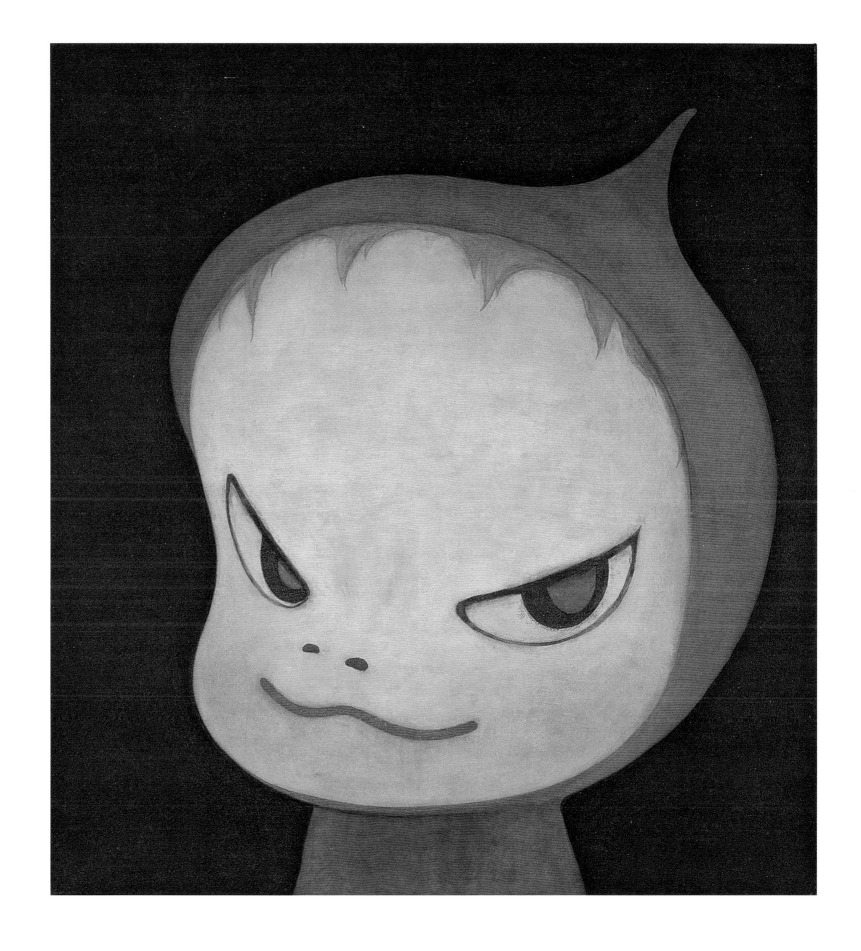

도판 199
〈방화범 한밤중(Pyromaniac
Dead of Night)〉, 1999, 캔버스에
아크릴릭, 120×110cm

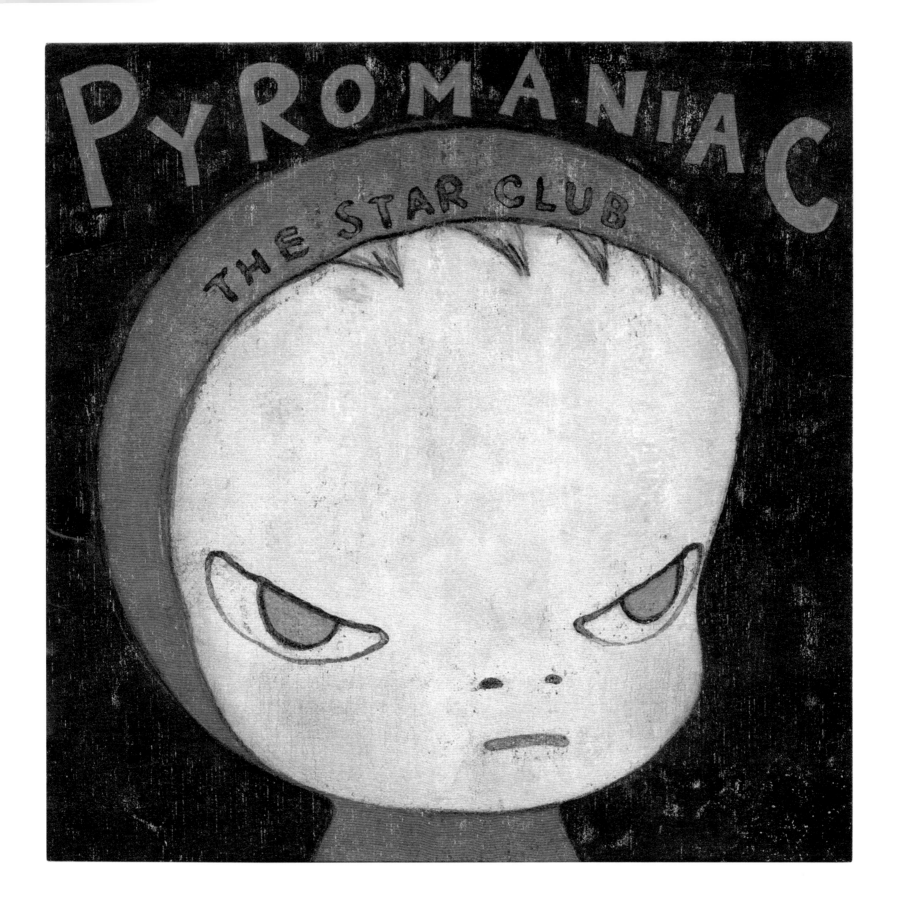

도판 200
스타 클럽, 《방화범(Pyromaniac)》,
빅터 엔터테인먼트, 일본, 1999

도, 난 결코 꿀리지 않을 강력한 힘이 하나 있어. 린다. 린다. 린다."[30] 나라가 2년 전 제작한 도자기 꽃병(도판 188)은 이 스케치와 놀랄 정도로 닮았다. 하지만 중요한 것은, 이 그림이 그 꽃병을 그린 게 아닐 뿐 아니라, 이 그림을 그릴 때 나라가 그 꽃병을 생각하고 있지도 않았다는 것이다. 대신 나라는 그 두 군데에 무의식적으로 같은 가사를 써넣었는데, 노래에 대한 나라의 해석이 이미지 저장소에 잠들어 있어 음악이라는 감정적 방아쇠에 의해 되살아날 수 있다는 것을 보여준다.

나라가 블루 하츠에 끌린 것은 부분적으로 반핵, 반전의 입장을, 정서를 공유하기 때문이기도 하지만, 이러한 정서는 2002년 아프가니스탄을 여행하기 전까지는 주로 사적인 작업 내에 머물러 있었다. 그러다가 2011년 후쿠시마 원전 사고 이후 작품에 훨씬 분명하게 드러나게 되었다. 〈죽을 때까지는 포기하지 않을 것 같아〉(1985)(도판 197)에서 나라는 블루 하츠의 노래 두 곡 〈1985〉와 〈블루 하츠 테마〉의 일본어 가사를 겹쳐 썼다. 두 번째 곡의 가사는 특히 의미가 있다. "40년 전, 우리가 아직 태어나지도 않았을 때 우리 나라는 전쟁에서 패해 '방사능에 오염된 섬'으로 역사에 기록됐어. 죽을 때까지는 포기하지 않을 테니까." 밝은색으로 그린 폭격기 위에 겹쳐 쓰인 문구는 그래피티 같은 느낌으로 이 곡의 펑크 에너지를 반영한다. 〈블루 하츠 테마〉는 〈체르노빌〉이라는 곡과 함께 A면이 둘인 싱글 레코드로 발매됐는데, 핵 발전에 강하게 반대하는 입장으로 많은 사회적 논쟁을 불러일으켰고 결국 이 밴드가 레코드 회사를 떠날 수밖에 없던 이유가 됐다. 그러나 노래는 나라와 함께 남았고 나라는 이 그림을 후쿠시마 사고에 대한 반응으로 2013년에 만든 프로젝트 공간 《위로우 하우스》(도판 351)를 위한 설치에 포함시켰다.

나라는 또한 앨범 커버를 디자인하면서 뮤지션들과 관계를 맺고자 했다. 첫 작업은 1991년 〈버디 넘 넘스〉(도판 55)의 앨범이었고 이후 많은 뮤지션들의 커버 이미지를 제공했다. 나라는 앨범의 성격과 밴드나 가수와의 관계에 따라서 기존 작품에서 하나를 고르거나 새로 이미지를 만든다. 어느 쪽이든 자신이 잘 알거나 이전에 관계가 있던 뮤지션들과만 작업한다. 이런 작품을 제공할 때 나라는 오직 상대 예술가의 비전에만 호응을 하기 때문에 언제나 뮤지션들과 직접, 혹은 음악 자체와 함께 일한다. 종종 이런 프로젝트는 끝없는 대화와 장시간의 음악 듣기가 요구된다. 지금까지 나라는 서른다섯 장의 앨범을 위해 작품을 제공했는데, 그중에는 스타 클럽의 《방화범》(1999)(도판 200)도 있다. 스타 클럽의 데모 테이프와 나라의 회화 〈방화범 낮〉과

도판 201
〈무제(Untitled)〉, 1998, 종이에 펜,
색연필, 아크릴릭, 26×19.5cm

〈방화범 한밤중〉(도판 198, 199)에서 영감을 받은 작품이었다. 2001년에는 R.E.M.의 싱글 〈비를 맞겠어〉(도판 201, 202)의 커버 아트를 제공하고 나라의 왕관 쓴 개 이미지가 이 곡의 뮤직 비디오 애니메이션에 들어가기도 했다.

2002년에는 얼래스노액시스의 전위적인 재즈 드러머 짐 블랙의 앨범 《스플레이》(도판 210)와 2009년 다시 블랙의 앨범 《하우스플랜트》를 위해 작업을 했다. 이 경우는 블랙의 음악의 전위적 성격에 맞는 작품을 찾던 레코드 회사 윈터&윈터가 나라에게 연락을 했다.

나라의 작품처럼 블랙의 음악도 하나의 장르로 쉽게 분류될 수 없어서인지, 이 의외의 둘의 조합은 잘 맞는 것으로 드러났다. 《스플레이》에서 블랙은 컨템포러리 재즈의 음악적 관습을 전복해, 그의 곡은 심지어 가장 조용한 순간에도 감정의 강렬함을 유지한다. 이 음악에 맞춰 나라는 줄 친 공책 한 장에 간단한 그림을 그렸는데, 가장자리가 검고 뾰족한 연한 노란색 눈의 어린 소녀가 묘한 고양이 같은 시선을 보내며 앨범의 음향적 분위기를 구체화했다.

2005년 나라는 가까운 친구인 일본의 펑크 밴드 블러드서스티 부처스와 작업하며 그들의 앨범 《뱅잉 더 드럼》(도판 203, 204)의 커버 아트워크를 만들었다. 밴드와의 관계 때문에 그들의 음악과 자연스레 통한다고 느낀 나라가 개인적이고 직접적인 방식으로 반응한 것은 별로 놀라운 일이 아니다. 나라는 앨범을 들으며 그들의 사운드에 너무 깊이 몰두해 즉석에서 종이 한 장 위에 북을 치는 소녀의 모습을 그렸는데 그것이 최종적으로 앨범의 커버 이미지가 되었다. 이런 무의식적인 반응은 록카페에서 음악을 들으며 그림을 그리던 어린 시절을 상기시키고 오늘날까지도 나라 안에 존재하는 내면의 아이를 드러낸다. 나라와 음악의 관계를 가장 잘 묘사한 것은 큐레이터 아즈마야 다카시일 것이다. "그의 재료들은 그의 기타고, 이미지들은 그의 멜로디, 그의 비트다."[31]

많은 공동 작업 중에서 나라는 특히 전원 여성으로 구성된 밴드, 쇼넨 나이프와 통한다고 느꼈다. 같이 작업한 것은 앨범 하나뿐이었지만 그들은 다양한 다른 방법으로 서로를 지원했다(예를 들면 2010년 아시아 소사이어티에서 나라의 개인전 당시 대중 프로그램의 하나로 이 밴드가 공연을 하기도 했다). 함께한 앨범 아트 프로젝트는 1998년 《해피아워》(도판 205)의 커버였는데, 이 앨범의 제목은 후에 나라의 온라인 팬클럽의 명칭이 되었다. 밴드의 리드 보컬이자 기타리스트이며 이제 유일하게 남은 원년 멤버 야마노 나

도판 202
R.E.M., 〈비를 맞겠어(I'll Take the Rain)〉(싱글), 워너 브라더스 레코즈, 미국, 2001

COCP-50847

도판 203
블러드서스티 부처스, 《뱅잉 더 드럼
(Banging the Drum)》, 컬럼비아
뮤직 엔터테인먼트, 일본, 2005

도판 204 (다음 쪽)
《뱅잉 더 드럼》 커버 펼침면

도판 205
《해피아워(Happy Hour)(일본어
버전)》, 1998, 종이에 아크릴릭,
41.7×41.7cm

도판 206 (위 왼쪽)
《해피아워(영어 버전)》,
1998, 종이에 아크릴릭,
41.7×41.7cm

도판 207 (위 오른쪽)
《해피아워(기타와 함께)》,
1998, 종이에 아크릴릭,
41.7×41.7cm

도판 208 (아래 왼쪽)
《해피아워(드럼, 베이스와 함께)》,
1998, 종이에 아크릴릭,
41.7×45.9cm

도판 209 (아래 오른쪽)
《해피아워(드럼, 베이스와 함께)》,
1998, 종이에 아크릴릭,
41.7×45.9cm

오코가 1981년 결성한 쇼넨 나이프는 독특한 에지 펑크 팝 사운드와 동물, 사탕, 과자에 관한 이목을 끄는 가사로 유명했다. 아주 평범한 것부터 대놓고 괴상한 것까지 다양한 노래 제목들이 쇼넨 나이프의 독특한 개성을 말해준다. 〈개구리 공포증〉, 〈트위스트 바비〉, 〈바나나 칩스〉, 〈물고기 눈〉 등이 그것이다. 귀엽고 달콤한 것과 거칠고 기괴한 것을 조합한 그들의 음악은 세계적 추종자를 모았다. 쇼넨 나이프의 앨범을 위해서 나라는 세 명의 밴드 멤버를 어린 소녀들로 그렸는데, 그룹의 페르소나에 걸맞게 막대 사탕과 전자 기타가 있는 꿈의 나라에 자리를 잡았다(도판 206–209).

나라는 이 프로젝트의 탄생을 생생하게 기억한다. 파티에서 어떤 사람이 다가와 쇼넨 나이프의 앨범 아트워크 작업을 하지 않겠느냐고 물었는데, 이 우연한 만남으로 나라는 야마노와 대화를 하게 되었다.[32] 두 예술가는 당시의 대화로 어떤 공유된 친화력을 인지하게 된 것을 기억한다. 그들은, 본인들이 보기엔 언어 구사력도 부족한데 어떻게 세계적인 명성을 얻었는가 하면서 웃었다. 그들은 달콤함과 폭력 가능성의 부조화(쇼넨 나이프에서 '쇼넨'은 '젊음' 혹은 '어린 소년들'이라는 뜻이다)에 공통적 관심이 있었으

도판 210
짐 블랙/알라스노악시스,
《스플레이(Splay)》, 윈터&윈터,
독일, 2002

며 가장 중요하게는, 둘 다 각자 속한 산업의 우두머리들보다는 관중에게 직접 다가가 성공을 얻었다. 둘 다 근본적 수준에서 관중과 관계를 지속하며 그것이 예술가로서 정체성의 핵심을 형성한다.[33] 예술과 대중의 연결은 나라에게 특히 중요했다. 왜냐하면 점점 커져가는 성공 속에서 그는, 기업형 예술 제작가의 자아 상품화, 예술 시장이라는 유일한 목적을 위한 교주적 페르소나를 구축하고 있다는 비난을 자주 받았기 때문이다.[34] 쇼넨 나이프를 알아가면서, 그리고 이 밴드의 꾸준한 대중과의 연계에서 동질감을 느끼면서, 나라는 가혹한 비평의 떠들썩함 와중에 자신의 이력에 대한 전망을 견지할 수 있었다.

2016년부터 2019년까지 나라는 〈시부야 라디오〉라는 주당 두 시간짜리 커뮤니티 방송 프로그램을 진행했다. 이 시간 동안 음악 취향을 나누고 다양한 예술가들의 장점에 대해 토론할 수 있었다. 그는 이 프로그램 진행을 즐겼지만, 창조적인 자원을 너무 많이 빼앗긴다고 느꼈고, 결국 작품에 필요한 에너지와 상상력을 고갈시키지 않을까 하는 걱정으로 포기했다. 음악에 집중하면 미술 작업에 영향이 있지 않을까 하는 공포는 이 두 영역이 서로 깊이 얽혀 있음을 보여주며 음악가들과 연결된 작업이 나라의 예술가로서의 발전에 결정적 방법이었음을 깨닫게 해준다.

나라는 소셜 미디어 페이지나 설치 작품에 선곡표를 많이 공유하는데, 한 번은 음악과 함께하는 동족 정신에 고무돼 짓궂은 주장을 한 적이 있다(도판 211). 한 에세이에서 그는 "이 (앨범과 노래들) 목록의 90퍼센트를 아는 사람이 있다면 난 아무것도 묻지 않고 친구가 될 것이다."라고 썼다.[35] 이는 다른 많은 유형의 제휴 관계 중에서도 음악이, 나라의 사적 자아와 공적 페르소나 사이 구분선이 덜 지켜지는, 그가 가장 자신답다고 느끼는 유일한 창조적 공간임을 분명히 선언한 것이다.

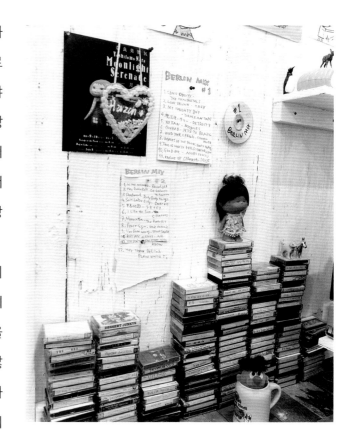

선곡표
댄 펜(Dan Penn) / Nobody's Fool
앤드웰라(Andwella) / Saint Bartholomew
크리스 스미터(Chris Smither) / Lonesome Georgia Brown
어니 그레이엄(Ernie Graham) / Sebastian
헤론(Heron) / Little Boy
카렌 달튼(Karen Dalton) / Something on Your Mind
래리 맥닐리(Larry McNeely) / Mississippi Water
메리 홉킨(Mary Hopkin) / Streets of London
Mr. 폭스(Mr. Fox) / Elvira Madigan
로니 레인과 밴드 슬림 챈스(Ronnie Lane and the band "Slim Chance") / Roll On Babe
팀 하딘(Tim Hardin) / Black Sheep Boy
바시티 버니언(Vashti Bunyan) / Come Wind Come Rain
밥 마틴(Bob Martin) / Captain Jesus
마크 엘링턴(Marc Ellington) / Oh No It Can't Be So
도노반(Donovan) / Universal Soldier
로저 틸리슨(Roger Tillison) / Yazoo City Jail
토니 코시넥(Tony Kosinec) / '48 DeSoto
제프 & 마리아 멀더(Geoff & Maria Muldaur) / Trials, Troubles, Tribulations
마크 레빈(Mark LeVine) / Going to the Country
써우츠 & 워즈(Thoughts & Words) / Taday Has Come
버트 잰쉬(Bert Jansch) / Needle of Death
에디 모타우(Eddie Mottau) / Whistle a Tune
크리스토퍼 키어니(Christopher Keaney) / Country Lady
셸라 맥도날드(Shelagh McDonald) / Rod's Song
브라이언 쇼트(Brian Short) / With You on My Side
로지 하드맨(Rosie Hardman) / Four Golden Letters

도판 211
전시 모습: 《베를린 바라크(Berlin Baracke)》, 갤러리 징크, 베를린, 2006

카메라와
함께한 여행

나라는 최근 몇 년간 사진으로 작업해왔다.[1] 이 매체를 통한 결과물은 나라가 만난 사람들, 그리고 마주친 세계와 관련하여 자신의 위치를 어떻게 잡고 있는지 밝혀준다. 사진가로서 나라의 첫 번째 공식 작품들은 2002년에 나왔지만, 이 매체에 대한 관심은 훨씬 일찍 시작되었다. 부모에게서 처음 카메라를 받았을 때 나라는 열세 살이었는데, 그 후로 끝없이 필름을 가지고 찍어댔고 셀 수 없이 많은 메모리 카드를 채워나갔다.[2] 손을 가만히 두지 못하는 사람에게 카메라는 생각을 적고 세계에 대한 인상을 사라지기 전에 포착할 필요를 충족시켜 준다. 그가 카메라로 만들어낸 이미지들은 다른 매체의 미래의 작품들을 위한 창조의 저장소를 형성했다. 그러나 그만큼 중요한 것은 나라가 렌즈 뒤에서 마주한, 상상력에 불을 지피는, 발견의 느낌이다. 이 장은 두 가지 사진 프로젝트, 즉 나라를 아프가니스탄(2002)으로 데려간 프로젝트와 사할린(2014)으로 데려간 프로젝트를 살펴본다. 두 프로젝트의 추진력을 탐구하고 왜 이 매체가 그의 보다 큰 창의적 활동에서 그렇게 중요하게 되었는지를 이해하게 될 것이다.

세상을 보려는 나라의 바람은 자주 그를 새로운 방향으로 나아가게 했다. 1980년 스무 살의 예술학도로서 그는 배낭을 메고 파키스탄에서 시작하여 유럽을 횡단했고, 3년 후 아이치 현립 예술대학으로 편입한 후에는 중국을 방문했다. 1976년 중국은 문화혁명이 끝나고 덩샤오핑의 개방 정책으로 외부 세계와의 무역 시스템이 다시 열렸다. 1983년 나라가 방문했을 때 그곳에는 제조업의 팽창이 새로운 부와 기회를 가져오면서 낙관적인 분위기가 감돌았다. 비록 관광 산업은 아직 태동 단계였고 비자를 얻기 힘들었지만 나라는 외국 회사에서 일하는 친구의 도움으로 중국에 들어가기 위해 필요한 서류들을 얻을 수 있었기에, 산시성의 먼지 가득한 산업 도시 타이위안 시에서 여행을 시작했다. 주머니에 50달러와 카메라를 지닌 채 친구들과 이방인들의 친절함의 도움으로 비밀스럽게 감추어진 최근 역사로 인해 신비를 더하는 국가를 탐험했다.

나라가 그곳에서 보낸 시간들은 의미 깊었고, 그의 감정들을 사진 이미지로 변환하도록 영감을 주었다(도판 212–214). 중국에서 그가 가장 인상적으로 본 것은, 위압적인 콘크리트 공산주의 건물, 도시 바깥의 광활하게 뻗은 황토색 야산들, 모두 똑같이 마오의 단순한 회색 제복을 입은 군중들과 같은, 광대한 대지의 다양한 흙색조였다. 나라는 고국으로 돌아와, 사진에서 색채를 지우고 흑백으로 인화하기로 결정했다. 그

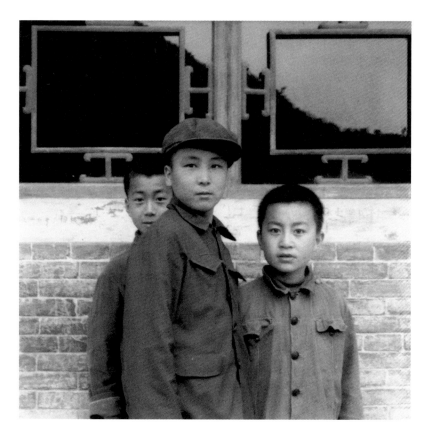

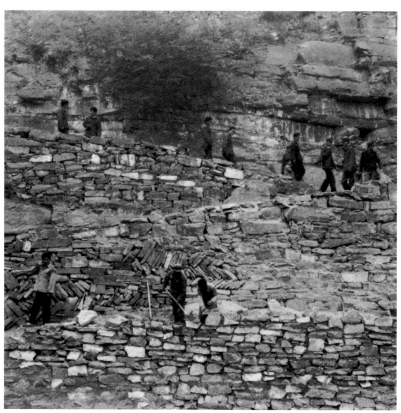

도판 212–214
〈중국 1983(CHINA, 1983)〉, 1983

가 1980년대 초 중국에서 목격한 시각적 고요함을 강조하기 위해서였다. 도쿄의 광적인 에너지와 대조적으로 놀랍도록 차분했으니까 말이다. 이는 단순하지만 강한 표현 행위였고 나라가 예술적 선택에 따라 사진을 조작한 첫 경우였다. 제복을 입은 침착한 소년들을 담거나, 산비탈의 돌들 사이에 서 있는 노동자들을 담거나, 그 사진들은 나라가 들어갔던 세상에 대한, 거기서 만난 대상들의 강렬한 응시, 언뜻 짓는 웃음, 짓궂은 눈빛을 통해 엿보인 세상에 대한, 나라 특유의 시각을 드러낸다. 이 낯선 존재들이 헝클어진 머리를 하고 카메라를 든 나라에 대해 어떻게 생각했을지 아는 것은 불가능하다. 하지만 나라의 사진은 자신의 대상들에 힘을 부여하는 한 예술가를 보여준다. 나라는 그들이 돌아보도록 허락한다. 마주보기를 원한다. 이 초창기 프로젝트에서 나라는 낯선 사람들과의 연결을 발견하고 거주지와 사람들의 관계를 포착하면서 자신의 사진 활동을 위한 기반을 마련했다.

2002년 잡지 《포일》은 나라에게 창립호의 '전쟁 반대' 이슈에 참가해 달라고 요청했다(도판 215). 아프가니스탄에 초점을 맞춘 이슈는 나라와 가와우치 린코를 짝지웠는데, 당시 가와우치는 명성 높은 기무라 이헤이 상을 갓 수상한 사진가였다. 나라는 그 제안을 받아들였다. 부분적으로는 방문 기회가 드문 세계의 한 부분을 탐험할 기회가 되었기 때문이고, 또한 그 작업에 참여하면 2001년 요코하마 미술관에서의 성공적인 전시(90–93쪽 참고) 이후 예술계로부터 쏟아지는 요청을 피할 수 있기 때문이기도 했다. 격동의 정치 환경을 고려할 때, 아프카니스탄에서 어떤 일이 있을지 확신할 수 없었지만, 굴하지 않고 희망을 선언하는 '전쟁 반대' 테마는 분명 매력적이었고 의미 있는 여행을 약속했다.

당시 아프가니스탄의 전쟁 상황은, 1979년에 시작되어 거의 10년간 지속된, 소비에트 동맹의 공산주의 정부와 부분적으로 미국의 지원을 받은 게릴라 반군 사이 대리 분쟁인, 냉전 시기의 소련–아프가니스탄 전쟁으로까지 거슬러 올라갈 수 있다. 소련군에 이어 미군도 철수함에 따라 아프가니스탄 마르크스주의자들과 무슬림 간의 긴장이 고조되고 여러 군벌 세력이 각 지역을 점령하기 위해 휩쓸고 다녀서 국가 내부가 불안하고 황폐했다. 점점 세력이 커지던 탈레반은 이후 정권을 쥐었고 아프가니스탄을 이슬람 근본주의 국가로 만들어 주민들에게 엄격한 법을 부과했다. 나라의 여행 시기에 진행 중이던 전쟁은, 탈레반 정권의 알카에다 지지와 9/11 테러를 지시한 오사마 빈 라덴 은닉으로 인해 미국이 주도했던 침공이었다.[3] 결국 미국과 영국의 군

도판 215
《포일(FOIL)》, 제1권, '전쟁 반대,'
리틀 모어 발행, 도쿄, 2003년 1월
표지 사진: 가와우치 린코

대가 탈레반 군인들을 몰아냈지만 그저 오늘날까지 이어지는 장기간 무력 충돌이 그로부터 시작되었을 뿐이다. 그러나 탈레반이 추방된 초기에는 새로운 민주적 아프가니스탄의 미래와 테러에 대한 더 큰 전쟁의 책무를 논의하기 위해 여러 국가들이 모이면서 정의에 대한 희망의 정신이 생겨나고 있었다.

2002년 초, 일본은 아프가니스탄을 재건하기 위한 장기 프로그램을 촉구하는 첫 주요 국제회의를 개최했다. 오늘날도 일본은 이 지역에 대한 인도주의적 지원을 조직하는 데 앞장서고 있으며, 교육, 의료, 농업, 농촌 개발 및 산업 기반에 대한 자금 제공에 두 번째 순위를 차지한다. 이러한 관여는 미국과의 동맹 관계에 의해 추진됐는데, 정부가 군사력을 배치하는 것을 금지한 '일본 전후 헌법 제9조'에 따른 것이었다.[4]

'전쟁 반대' 프로젝트를 이해하기 위해서는, 일본의 잡지와 사진집의 역사를 간단하게 살펴볼 필요가 있다. 1920년대 이후, 대중잡지, 책, 엽서의 사진 이미지 복제는 일본 현대 시각 문화에서 사진을 대중화시키는 데 중요한 역할을 했다.[5] 잡지는 현대 디자인을 이끌었을 뿐만 아니라 포토몽타주, 포토그램, 현미경 사진 등 실험적 사진 및 사진 예술을 위한 '전시' 공간이었다. 그러나 1930년대에 국가는 이러한 잡지들을 사진가와 예술가 전반에 대한 체계화된 정부 지원의 생산물로, 전쟁 시기의 선전을 확산시키는 수단으로, 그리고 우익의 국수주의 이념에 복무하는 특정 모더니스트 스타일을 점점 더 조장하는 통로로 이용했다.[6] 이 기간 동안 예술가, 언론인, 디자이너로서의 사진가의 역할은 점점 흐려졌고, 더 실험적인 작품을 생산하려는 시도도 줄었다. 전쟁 이후 1950년대에 일본 내 카메라 제조와 아마추어 및 전문 사진가의 증가, 그리고 독립 출판사와 상업 출판사가 늘어나면서 예술 형식으로서의 사진이 재등장하고 촉진되기 시작했다.

전쟁 동안 선호되었던 교훈적 작업들과는 구별되는 실험적인 스타일의 현대 사진집을 세련되게 만드는 데에, 특히 전문 출판사들이 초기부터 주된 역할을 했다.[7] 이 시기의 가장 유명한 책들 중 하나는 1956년 마이니치 신문사가 저널 《카메라 마이니치》와 공동으로 출간한 『유키구니(설국)』이다. 이 책으로 하마야 히로시(1915–1999)의 작업이 알려졌다(도판 216, 217).[8] 하마야는 전쟁 동안 다른 사진가들처럼 선전 부서에 근무하던 프리랜서 전문 사진가였다. 그는 니가타현 군사 훈련소에서 일하던 중에 쿠와도리 산골의 외딴 마을을 우연히 발견하고 10년이 넘는 기간 동안 방문하며 그곳

의 풍습과 의례들을 촬영하는 민족지학적 프로젝트를 통해 독특한 사진집을 만들어 냈다. 이 책으로 하야마는 이전 매체들의 미학에서 벗어나 책 구성 체제의 관습을 확장시킴으로써 사진을 보는 새로운 방식을 도입했다. 이미지를 페이지에서 벗어나 두 면에 걸쳐 싣고 큰 이미지와 연결되는 작은 이미지를 병렬 배치해, 둘 사이 대화를 창조했다. 이런 다양한 레이아웃을 실험하면서 하마야와 출판사는 함께 시각적 서사를 읽고 경험하는 새로운 방식을 생산해냈다.

하마야의 작업의 강렬한 논조는 많은 후대 사진가들에게 영향을 미쳤고 그는 이후로도 대여섯 권의 책을 내며 장소와 사람들에 대한 인류학적 기록에 집중하는 프로젝트를 계속했다. 더 중요한 점은 하마야의 작업이 이미지가 소비되는 방식에 변화를 알렸다는 것이다. 더 이상 언어에 얽매이지 않는 사진, 언어적 설명의 필요를 부정하고 스스로 서사를 길러낼 수 있는 시각적 언어를 창조함으로써 '안티텍스트'로 기능하는 이미지 말이다. 비록 이런 유형의 작업이 처음에는 전문가들만 매료시켰을지라도 민족지학적 역사뿐 아니라 예술 형식으로서의 사진에 관심 있는 독자들의 시장까지 파고들며 사진집과 저널의 출판은 거의 중단되지 않고 20세기 후반 내내 계속되었다. 사진가들에게 이런 출판물은 꼭 필요한 수입원이자 발표 공간이었다. 일본 내 독립 갤러리의 증가에도 불구하고 인쇄물의 기계적 복제에 대한 보수적 태도가 아직 남아, 종종 이런 예술가들은 예술계의 이웃사이더 취급을 빋있다.[9] 사진 출판 시장은 더 융통성 있고 값싼 잡지 포맷의 등장 이후에야 확장되었으며 이와 동시에 일본 사진의 역사에 대한 광범위한 재평가가 이뤄지고 1995년 도쿄에 첫 사진 전문 박물관이 설립되었다. 이와 함께 일본 사진이 점차 국제 사회에서 주목을 끌고 있었고, 미국 사진집들이 일본에 다량 보급되는 중이었다.

《포일》에서 나라에게 작업을 의뢰할 때쯤엔 전문 사진 잡지들이 시장에서 공인된 포맷으로 자리 잡았고 더 폭넓은 독자를 위한 예술가들의 작업이 정기적으로 홍보되었다. 그러나 '전쟁 반대' 이슈는 특이한 기획이었다. 나라는 가와우치의 사진과 함께 놓일 회화 및 그림들을 고르고, 나라 자신의 사진도 함께 발표해달라는 요청을 받았다. 이 프로젝트는 또한 두 명의 기성 예술가들을 전쟁으로 폐허가 된 국가에 파견하는 난이도 있는 작업이었다는 점에서도 주목할 만했다. 이 프로젝트를 위해 보호 병력 확보와 민간 지역 접근 허가 등 엄청난 운송 작전이 필요했다. 오랫동안 언론인과 다큐멘터리 제작자들에게 출입이 금지된 지역들이 있었기 때문이다.

도판 216, 217
하마야 히로시, 「유키구니(설국)
(Yukiguni (Snow Country))」,
마이니치 신문사 발행, 도쿄, 1956

그들이 탄 비행기가 군 기지에 천천히 내려앉을 때, 나라는 전쟁으로 파괴되고 황폐화된 국가의 풍경을 보고 충격을 받았다. 멀리서 보이는 지형에 어지럽게 흩어진 부서진 비행기와 버려진 차량들이 마치 홍차색 먼지로 뒤덮인 공룡의 화석화된 잔해 같았다.[10] 나라와 가와우치는 지상에 닿자마자 일본과는 동떨어진 세계를 경험했다. 그들은 폐기된 군용 차량들이 방치된 거리를 걸어, 천장이 내려앉은 건물들을 지나, 총구멍으로 벌집이 된 벽들을 따라갔다. 그러나 그들은 가는 곳마다 미소와 따뜻한 인사를 받았다. 나라는 이런 환대에 놀랐다. 전쟁 없는 삶을 한 번도 경험해 본 적이 없는 아이들과 청소년들이 그들을 열렬히 환영했고, 거리의 노인들이 그들에게 손을 흔들었다. 그리고 어머니들은 물자의 부족에도 불구하고 집에 있던 음식을 건넸다.

비록 나라는 공공연하게 정치적인 예술가는 아니지만 그 여행 전에도 반전과 반핵을 테마로 한 작품들을 일궈왔다. 그것이 그가 '전쟁 반대' 이슈에 기고해 달라는 요청을 받은 많은 이유들 중 하나였다.[11] 그러나 일본으로 돌아온 나라는, 원래 새 회화를 제작해 이를 중심으로 작업하려 했었지만, 그릴 수가 없음을 깨달았다. 전쟁의 여파를 그토록 가까이서 목격한 후 내면에서 충돌하는 감정들을 처리하기 힘들다는 것을 알게 됐다. 나라는 항상 인간성의 선함과, 사람들과 그들이 사는 장소 사이 근본적인 조화를 믿었고, 그의 회화들은 그런 공감의 중요성에 대한 표명이었다. 장난을 치거나 분노하는 소녀들이 그려질 때도 풍부한 색채는 희망을 믿고 싶은 우리 내면 어딘가에 와 닿는 따뜻함을 발산한다. 그러나 인간 폭력성의 흔적을 극심하게 느낀 아프가니스탄 체류 이후, 나라는 자신의 오랜 신념을 회의하며 감정들을 캔버스에 전달하는 자신의 능력에 혼란을 느꼈다.

많은 날을 빈 캔버스를 응시하며 보낸 후에 결국 나라는 사진들을 메인으로, 선별된 그림들은 보조 작품으로 제출하기로 했다. 그는 이 새 작품들을 자신의 개인적 조우의 표상들로 간주했다. 여기서 큰 머리 소녀들과 짓궂은 악동들은 잠깐 보일 뿐이다. 대신 이 사진들에서 나라는 어떤 장소의 진정한 온기를 그 역사에도 불구하고 보존되어 있는 따뜻함을 보여주었다. 그가 조우한 사람들의 일상적 삶과 그들이 표현하는 기쁨을 보여준다는 것이 정치 문제와 폭력의 현실에서 한발 물러서게 만드는 것이 될 위험이 있음을 이해하고 있었지만, 그에게는 진실한 경험이자 희망을 구현한 작업을 공유하는 것이 중요했다. 인류의 의지가 역경을 극복할 힘을 가지고 있다는 희망

도판 218, 219
〈카불의 기록(Kabul Note)〉, 2002

도판 220
〈카불의 기록〉, 2002

도판 221, 222
〈카불의 기록〉, 2002

말이다. 최종 결과물은 지역 사회의 일상에 집중한, 그리고 전쟁으로 폐허가 된 장소가 여전히 가족들이 거주하는 집으로서의 분위기를 유지하고 있는 모습에 집중한 사진 연작이다.

나라의 사진에서 놀라운 점은 생명력의 순간을 포착하고자 하는 결의다. 정육점에서 녹색 고리에 걸린 커다란 고깃덩이리는, 붉은 살점들이 뼈에 들러붙어 있다. 전시 동안 신선한 식량 공급이 부족한 장소에서 붉은 날것의 고깃덩이는 죽음과 생명을 동시에 드러낸다. 정육점 앞에 짙은 푸른 상의를 입은 아이가 팔짱을 끼고 서서 반항적이면서도 연약한 눈빛으로 카메라를 응시한다(도판 225). 나라의 작품에서 익숙한 자세다. 우리 동정심이나 도움의 손길을 거절하는 바로 그 아이지만, 이곳, 전쟁에 찢긴 장소라는 맥락에서 찍힌 독립심과 자존심의 몸짓은 더욱 통렬하다. 다른 이미지에서는 바랜 물색 페인트칠이 일부 남은 벽이 갈라지고 겨자색 침대보로 만든 커튼이 달린 어느 집 밖에서 암갈색 원피스를 입고 한쪽 다리로 서서 수탉의 움직임을 따라 하는 작은 소녀의 모습이 포착된다(도판 226). 풍부한 색감으로 꾸며진 이런 이미지들은 사람들의 삶을 아름답고 특별하다고 증언한다.

나라와 가와우치의 조합은 두 예술가 사이 흥미로운 시각적 대화를 창조했다. 두 사람 모두 일상에서 특별함을, 세속에서 경이를 찾지만, 미적 접근법에는 상당한 차이가 있다. 가와우치는 대상으로부터 발산되는 빛에 의해 증폭된, 화사한 풍경을 포착하는 각도와 단면들을 추구한다. 그녀는 태양의 열보다 빛을 포착하는 능력을 지녔고, 그 결과 밝고 투명한 색감을 표현하는 일군의 이미지들을 만들어냈다(도판 223).

이와는 대조적으로 나라는 색채의 농도에 집중하고 그 풍부함을 이용해 풍경을 현재에 정박시키면서 생동감 넘치는 작품을 창조한다(도판 224).

또 다른 차이점은 가와우치가 카메라를 의식하지 못한 사람들을 자주 포착한다는 것이다. 가와우치는 자신의 존재를 드러내지 않는 반면에, 나라는 사진 속에서 사람들에게 다가가며 카메라를 대상에 더 가깝게 가져가고 대상을 관람자들에게 더 가까이 끌어온다. 그는 또한 클로즈업을 통해 그들 삶의 세부 사항을 강조한다. 예를 들어 '전쟁 반대' 프로젝트를 관통하는 맥락들 중 하나는 인간과 땅 사이의 육체적, 감정적 연결이다. 나라의 사진들 중에는 잔해로 어지러운 뜨겁고 메마른 땅을 돌아다니는 헐벗은 먼지투성이 발을 찍은 게 많다. 또한 부르카와 니캅을 쓴, 산악 지형의 모양을 닮은 어린 소녀들의 이미지도 있다. 무엇보다도 나라는 사람들이 그 땅에 속하

도판 223
가와우치 린코, 〈무제(Untitled)〉,
2003

도판 224
〈카불의 기록〉, 2002

도판 225
〈카불의 기록〉, 2002

도판 226
〈카불의 기록〉, 2002

는 방식들을 탐구하기를 원했다(도판 227).

그러나 이 프로젝트를 위한 나라의 그림은 대부분 이런 접근 방식에서 벗어나는데, 그곳에서의 경험의 양면성을 말해주는 불일치다. 예를 들어 한 그림에서 나라는 깊은 해골 구덩이를 들여다보는 아이와 페이지 아래 부분에서 솟아오른 탑들을 묘사한다(도판 231). 마치 땅에 구멍을 뚫으면 우리 세상의 반대쪽, 즉 나라의 일본에 도달할 수 있다는 듯이, 우리가 서로 얼마나 연결되어 있는지, 또는 떨어져 있는지 질문하는 듯이 보인다. 또한 그런 단절에 대한 감각은 다른 아프가니스탄 그림들(도판 232-234)의 더욱 가라앉은 분위기에 의해 증폭된다. 작은 무슬림 어린이가 구름을 타고 떠가거나 어린아이가 앞장서서 줄줄이 걸어가는 한 무리의 엄숙함을 나라의 가벼운 연필 자국들이 잡아낸다. 심지어 연 날리는 소년에서처럼 활기가 보일 때도 페이지 일부가 뜯겨나가, 얼레를 잡은 소년의 손 말고 다른 부분은 보이지 않는다.

나라의 인물 사진들이 어린이들에게서 어렴풋이나마 보이는 장난스러움을 잡아낸다면, 나라의 그림들은 페이지 구석으로 쪼그라든, 두려움 속에 앉아 있는 황량한 아이를 보여준다(도판 235, 236). 종이 작업에서 나라는 죽음과 폭력의 만연함을 더 날카로운 톤과 대담한 비율 사용으로 보여주는데, '인간탱크소녀'라는 독일어 단어 위로 탱크에서 미소 짓는 소녀나, 눈가에 검은 원이 둘러진, 슬프게도 귀신처럼 보이는 아이가 그렇다(도판 237, 238). 유년과 죽음의 나란한 배치는 나라가 이전에도 다루었던 테마지만, 이 맥락에서 그것은 단순한 은유 이상의 힘을 가지고 있는데, 이런 스케치들에서 공포는 현실의 그림자 속에 놓여 있다.

전쟁이라는 테마는 이 시기 무렵 나라의 다른 작품들에도 등장한다. 창조적인 활동에 경험이 지속적으로 영향을 주고 있음을 보여주는 것이다. 이 여행은 또한 그의 삶에 영향을 주었던 전쟁들의 역사를 다시 돌아보게 만들었다. 어릴 때 나라의 마음을 사로잡았던 히로시마 폭격과 베트남 전쟁을 포함하여, 특히 1967년 버지니아주 알링턴의 펜타곤 건물 앞에서 열린 반전 시위 때 총신에 꽃을 꽂는 시위자의 유명한 사진에서도 영감을 받았다(도판 240). 나라는 전쟁의 전통적 이미지를 전복시키는 작품들을 통해 이러한 역사들을 돌아본다. 히로시마 60주년에 제작된 〈작전 중 실종: 소녀, 소년을 만나다〉(도판 244)에서는 1945년 8월 6일 그 도시에 떨어진, 전쟁에서 최초로 사용된 핵무기인 원자폭탄 '리틀 보이'의 불꽃이 소녀의 한쪽 눈에 그려졌다. 이듬해에는 미국이 베트남 전쟁 때 사용한 화학무기에 대한 언급인 〈에이전트 오렌

202

도판 227
〈카불의 기록〉, 2002

도판 228
〈무제(Untitled)〉, 2002, 종이에
색연필, 16.2×12.7cm

KHYBER PASS

PIA

TORKHUM BORDER

ペシャワール

← Peshawar

Islamabad

Rawalpindi

도판 229
〈무제(Untitled)〉, 2002, 종이에
색연필, 23.8×33.7cm

도판 230
〈무제(Untitled)〉, 2002, 종이에
색연필, 27.8×21.6cm

도판 231
〈무제(Untitled)〉, 2002, 종이에
색연필, 30.3×22.7cm

도판 232 (왼쪽)
〈무제(Untitled)〉, 2002, 종이에
색연필, 27.3×16.1cm

도판 233 (오른쪽 위)
〈무제(Untitled)〉, 2002, 종이에
색연필, 23×16cm

도판 234 (오른쪽 아래)
〈무제(Untitled)〉, 2002, 종이에
색연필, 22.8×16.2cm

도판 235 (이전 쪽)
〈무제(Untitled)〉, 2002, 종이에
색연필, 33.8×24cm

도판 236
〈무제(Untitled)〉, 2002, 종이에
색연필, 24×12cm

도판 237 (위 왼쪽)
〈인간탱크소녀
(Menschpanzerangreiferin)〉,
2002, 종이에 색연필,
30.3×22.7cm

도판 238 (위 오른쪽)
〈그 전쟁에서 2000광년 떨어진
(2000 Light Years from the
War)〉, 2002, 종이에 색연필,
30.3×22.7cm

도판 239 (아래)
〈하늘 나는 수녀들(Flying
Nuns), 2002, 종이에 색연필,
30.3×22.7cm

지〉(도판 245)로 같은 테마를 이어갔다. 소녀의 머리 위쪽 둥글고 매끄러운 부분은 마치 빛이 나는 듯 새콤한 오렌지색으로 칠해진 군용 철모를 연상시키는 한편, 소녀의 커다란 눈은 수줍게 관람자를 응시한다. 가와이 순수함과 혼합된 폭력과 근대 전쟁 관련 상징들이 불안한 위협감을 자아낸다.

2005년에서 2006년 사이에 만들어진 이 작품들은 또한 일본의 국가 안보에 관련된 당대의 사건들에 대한 대응으로도 볼 수 있다. 일본 내 미군 주둔의 지속 가능성과 자위적 핵무기 소유 가능성에 대한 논쟁을 낳은 사건들이었다. 수년간 지역 사회와 긴장 관계를 빚어온 후텐마 공군기지를 기노완시에서 이전하는 협정이 2006년 체결되었다. 그러나 후임 총리 하토야마 유키오가 이 계획을 보류하기로 결정함에 따라 순식간에 정치적 소용돌이가 일었다. 이때 논쟁에서 제기된 주요 이슈 중 하나는 일본의 국방비 증가였다. 그 우려에 기름을 부은 것이 일본의 중동 지역에서의 역할이었다. 아프가니스탄과 이라크 폭력 사태의 단계적 증가에 대응하여 일본은 이라크와 쿠웨이트 사이 국경 지역에 육군 자위대를 배치했다. 일본 헌법 9조의 국제 분쟁 해결을 위한 무력 사용 금지 조항으로 인해, 육군 자위대의 이 지역 대규모 관여에 대한 격앙된 논쟁을 점화시켰다. 2006년 10월 북한이 동해의 북동쪽 연안을 따라 위치한 산맥에서 핵 장치를 실험하자, 정치적 긴장감은 극에 달했다. 이 실험은 일본이 미래의 위협에 대처하기 위해 지체 핵무기를 개발해야 하는지 아니면 미국과의 동맹 및 합동 탄도 미사일 방어 프로그램에 계속 의존해야 하는지를 포함한 많은 우려를 불러일으켰다.

또 다른 중요한 작품, '전쟁 반대'에 대한 응답이라는 맥락에서 한층 더 의미가 깊어지는 〈내일이 없는 세계〉(도판 246)는 나라가 2006년에 1960년대 밴드 터틀스를 기리기 위해 제작한 회화다. 이 회화의 제목은 1965년 이후 터틀스의 히트곡들 중 하나인, 베트남 전쟁에 관한 P. F. 슬론의 인디 포크 시위 노래 리메이크에서 가져왔다. 이 작품이 그려진 시기를 볼 때 〈내일이 없는 세계〉는 나라가 좋아하는 밴드에게 표하는 경의 이상의 의미가 있다. 커다란 눈과 부드러운 미소를 지닌 소녀는 두 손에 터틀스의 앨범을 자랑스레 들고 있다. 소녀의 표정은 다가올 일, 즉 작품의 제목에 따라 다음 날 시작될 전쟁의 참화를 알지 못함을 암시한다. 하지만 관람자들에게는 분명한 미래가 얼핏 보인다. 소녀는 잔해가 가득한 풀밭 위에 서 있다. 소녀의 뒤쪽 흐릿한 지평선에서는 멀리 도시가 높이 치솟는 연기에 휩싸여 타오르는 듯하다. 이것이

도판 240
버니 보스턴, 〈꽃의 힘(Flower Power)〉, 1967

도판 241
〈무제(Untitled)〉, 2003, 종이에 색연필, 32.9×27cm

도판 242
〈병사(Soldier)〉, 2003, 종이에
아크릴릭과 색연필, 76×56cm

도판 243
〈라이브스컬(Live Skulls)〉, 2003,
종이에 색연필, 32.8×24cm

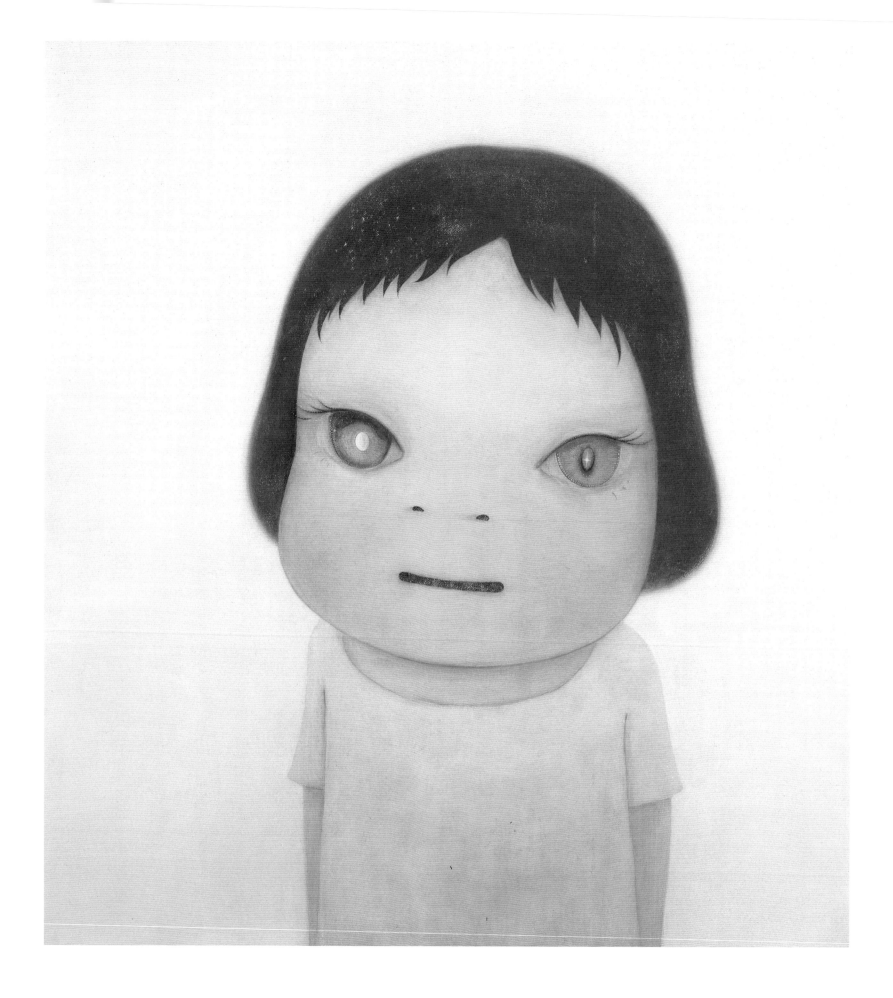

도판 244 (이전 쪽)
〈작전 중 실종: 소녀, 소년을 만나다
(Missing in Action–Girl Meets
Boy–)〉, 2005, 종이에 아크릴릭,
색연필, 수채, 150×137cm

도판 245
〈에이전트 오렌지(Agent
Orange)〉, 2006, 캔버스에
아크릴릭, 162.5×162.5cm

도판 246
⟨내일이 없는 세계(Eve of
Destruction)⟩, 2006, 캔버스에
아크릴릭, 117×91cm

터틀스의 노래에 대한 묘사이든, 현재의 사건들에 대한 렌즈를 제공하는 역사적 성찰이든, 그 가사들은 전쟁에 반대하는 강력한 송가로 남아 있다.

> 내가 무슨 말을 하려는지 모르겠어?
>
> 내가 오늘 느끼는 공포감을 느낄 수 없니?
>
> 만약 버튼이 눌러지면 도망갈 곳은 없어
>
> 무덤 속 세상에서 살아남을 사람은 없을 거야
>
> 주위를 둘러봐, 소년아, 두려울 거야, 소년아
>
> 그리고 너는 나에게 계속해서 다시 말해, 친구
>
> 아, 너는 우리가 내일이 없는 세계에 있음을 믿지 않는구나

2014년 나라는 자신의 뿌리를 찾는 여행을 떠났는데 그것은 결과적으로 하나의 사진 프로젝트를 탄생시켰다(도판 247).[12] 나라에게 큰 충격을 준 2011년 동일본 대지진과 후쿠시마 원전사고 이후, 나라는 사진작가, 탐험가, 학자인 이시카와 나오키와 함께 아오모리와 홋카이도를 돌아 19세기 말 안톤 체호프가 "참을 수 없는 고통의 땅"으로 부른 것으로 유명한 사할린으로 가는 긴 여행을 떠났다. 일본의 북쪽이자 러시아이 남쪽 외딴섬인 사할린은 두 나라에 속하며 파편화된 역사를 가진 곳이다. 또한 나라의 외할아버지가 한때 탄광 노동자로 일했던 곳이기도 하다.[13]

지난 2세기 동안 사할린은 많은 변화를 겪었다. 1800년대 후반에는 러시아의 형무소였고, 1905년 섬 남부는 일본에 의해 식민지가 되어 카라후토현이 되었다. 일제 40년 동안, 종이와 숯의 생산을 위한 지역 자원의 추출을 돕기 위해 철도망이 건설되었다. 일본 정부는 이런 팽창하는 산업에 필요한 노동력을 끌어들이기 위해 세제 혜택을 제공했고, 나라의 외할아버지가 그곳에 거주한 것은 이 시기였다. 1945년 소련이 카라후토현을 정복한 뒤에도 섬에 정착한 일본인 공동체가 많이 남았고, 이후 영토 분쟁의 소동이 벌어지는 동안 사할린섬은 두 나라의 문화사를 포괄하는 혼성적 정체성을 유지해왔다. 변경 지역에 사는 사람들이 전형적으로 그렇듯이, 그들은 둘 중 하나로 정의될 수 없다.[14]

도판 247
전시 모습: 《북쪽까지, 여기서부터: 이시카와 나오키 + 나라 요시토모 (to the north, from here: Naoki Ishikawa + Yoshitomo Nara)》, 와타리움 미술관, 도쿄, 2015

도판 248, 249
〈사할린(SAKHALIN)〉, 2014

도판 250
〈사할린〉, 2014

도판 251
〈사할린〉, 2014

도판 252
〈사할린〉, 2014

도판 253
〈사할린〉, 2014

처음 얼핏 보면 사할린은 직각 구획된 공간과 소련 시대의 콘크리트 건축이 뚜렷한 러시아식이지만, 도시 구조 너머는 야생적인 땅으로 남아 있다. 섬의 85% 이상이 전나무로 덮여 있고, 곰, 순록, 연어들이 주로 서식한다. 또한 이 지역의 아시아 뿌리가, 전형적인 일본 벚꽃을 포함하는 식생과 아이누 문화에서 유래한 곰 축제 같은 명절들 속에 기반을 이루고 있다. 사할린 프로젝트를 위해 두 예술가는 섬의 정체성, 즉 야생의 땅, 혼종의 문화, 그리고 식민지 산업의 뿌리를 포착한다. 그들 작업의 핵심은 어떻게 해서든 일본적인 것이나 러시아적인 것이 되기를 거부하는 섬의 힘이다.

나라의 인물 사진들은 이 연작들 중에서 가장 인상적인 작품이다. 침대에서 아코디언을 연수하는 노인의 사진은 단지 친밀감만 주는 것이 아니다. 옛 일본의 민요 곡조에 잠겨 부르는 그리움을 담은 자장가가 우리에게도 들릴 것 같다(도판 256). 또한 우리를 마주 바라보는 부루퉁한 어린 니브흐 소녀의 사진도 있다. 소녀의 표정은 나라의 많은 회화에 나오는 불손한 소녀들을 연상시킨다(도판 254). 풀을 뜯는 순록을 지키며 높이 자란 풀들 사이에 누워 있는 한 남자도 볼 수 있다(도판 259). 다양한 인종적 특성을 가진 한 무리의 젊은 여성들(도판 255, 260), 그리고 축제 기간 동안 지역 의례

도판 254, 255
〈사할린〉, 2014

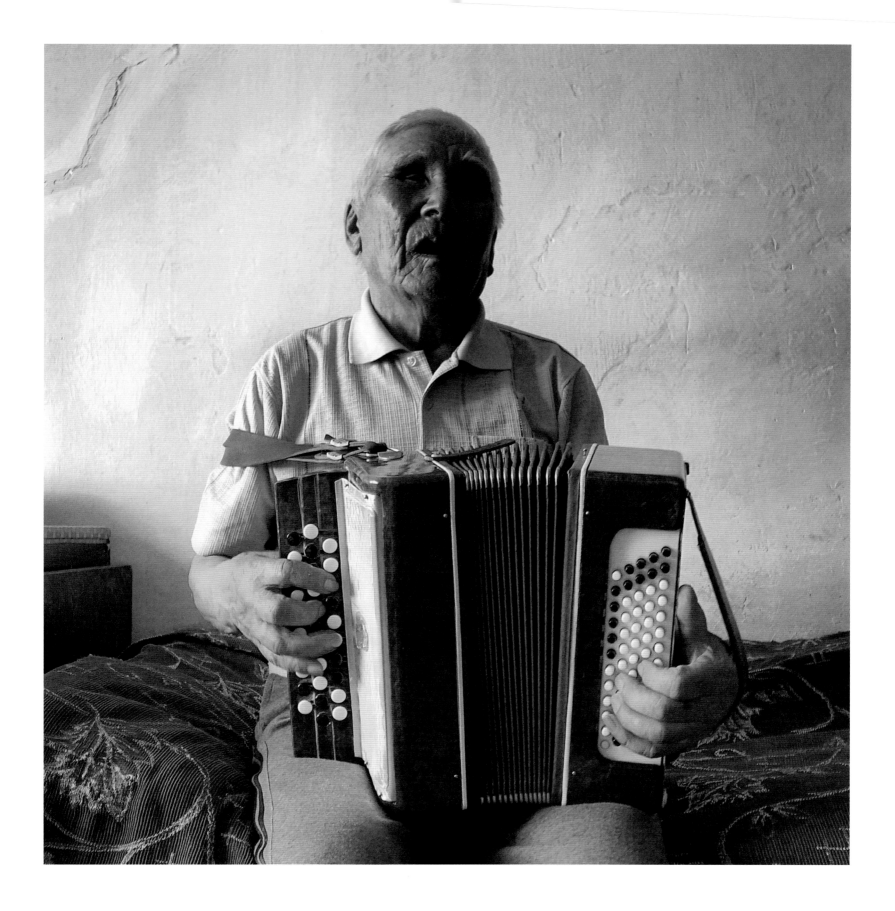

도판 256
〈사할린〉, 2014

도판 257
〈사할린〉, 2014

도판 258, 259
〈사할린〉, 2014

도판 260, 261
〈사할린〉, 2014

에 참가한 젊은 남성들도 볼 수 있다(도판 258). 또한 니브흐 문화에서 사냥의 중요성
을 상기시키는 비탈에 버려진 피 묻은 뿔이나 연어 떼의 이미지들로, 그렇게 나라는
니브흐 공동체의 일상생활에서 자연 세계의 중요성을 강조한다(도판 269, 270). 아프
가니스탄 프로젝트와 마찬가지로, 나라는 지역 공동체가 그들의 환경과 관계하는 방
식을 포착하는데, 특히 혼성적 정체성을 보여주는 사회 관습에 매료된다. 종합적으로
이 사진들은 아주 개인적인 일기를 형성하며 나라의 섬에 대한 개입을 통해 그를 자
신의 외할아버지와 연결시켜 준다.

　이 프로젝트를 시작하면서 나라와 이시카와는 그들의 작업이 대상들을 일본 본
섬 주민들에 대한 '타자'로 본질화할 정체성 구축의 위험을 예리하게 인식하고 있었
다. 이런 긴장감은 외부인이 어떤 문화를 카메라에 담을 때 항상 존재하며, 꼭 필요한
요소다. 왜냐하면 그 긴장감이 관람자들에게 민족지학적 프로젝트를 수행함으로써
야기되는 윤리적 불확실성들에 대해 경고하기 때문이다. 전통 의상을 입은 여성들을
촬영한다는 것은 어떤 의미일까? 그들의 풍습이 외부 방문객을 위해 순수하게 보존

도판 262-267
〈사할린〉, 2014

되는, 초시간적 세계에 그들을 붙잡아 두려는 욕망의 반영일까? 나라의 사진에서 이러한 긴장감을 어느 정도 볼 수 있지만 그는 또한 이 문제를 비껴가기도 한다. 출판물에서든 전시에서든, 시각적으로 흥미로운 이미지들을 배치하는 다양한 방식으로 유희하고, 그렇게 해서 테마적 서사의 필요성을 처리함으로써 말이다(도판 262–267). 나라는 자신의 사진을 보다 예술적인 방식으로 제시함으로써, 어떤 장소를 특권적인 외부인의 입장에서 사회적으로 읽도록 강요하지는 않으려 한다. 나라는 자신의 입장을 다음과 같이 밝힌다. "사람들이 어떻게 삶을 이끌어가고, 무엇이 그들에게 의미 있는지, 우리가 내부에서 보려고 애쓸 때에도 우리는 여전히 외부인으로 남아 있으며 그 입장을 견지해야 한다."[15] 이와 동시에, 변경의 지역 공동체들과 생태적 장소들은 위험에 처해 있다. 나라는 그들에게 시각적인 현존을 제공함으로써 그들의 소멸을 막을 수 있기를 희망한다.

최근 나라는 사진과 함께하는 새로운 의식을 시작했다.[16] 그는 종종 그림을 그리며 만족스러운 긴 밤을 보낸 후 서재에 있는 커다란 창문으로 걸어가 산과 들을 내다보는 자신을 발견했다. 보통 아침 햇빛이 풍경의 모양과 형태들을 깨울 때이다. 음악은 꺼지고 나라는 혼자인, 흔치 않은 조용한 순간이다. 그림을 그리며 하룻밤을 보낸 후 느끼는 에너지와 흥분감은 잠깐이나마 세상을 다르게 보도록 하고, 나라는 흐릿한 새벽이나 이슬 같은 안개의 색감을 포착하기 위해 사진을 찍는다(도판 271). 하지만 그는 자신이 작업실에서 뭔가 성취했다고 느낄 때만 그렇게 한다. 보상으로서가 아니라 의식 같은 습관으로, 창조 활동을 잠시 멈추고 현실 생활로 물러나 작업의 진척을 돌아볼 수 있게 해준다. 대부분의 예술가들이 그렇듯, 나라에게 언제 멈출지 아는 것은 어떻게 시작할지 아는 것만큼이나 중요하다.

사할린 프로젝트 이후, 나라는 사진 활동을 확대했다. 그는 여전히 주변적 장소들에 끌린다. 일본의 과거 전쟁 및 복잡한 식민지 역사와 관계된 장소들(도판 272–277), 그리고 홋카이도의 외진 지역들(도판 279–282)을 포함해, 2011년 후쿠시마 재난으로 고향을 잃은 가족들과 요르단에 거주하는 시리아 난민들(도판 278)처럼 전쟁이나 재난의 피해를 입은 아이들과 접촉하고자 이 매체를 계속 사용한다. 나라는 또한 소셜 미디어를 수용해 사진을 공유하는 수단으로 삼았는데, 새로운 작품들을 올리고 예전 작품들을 재발견하며 주변 세상을 기록해 팔로워들과 밀접성의 감각 및 연결성을 기른

도판 268–270
〈사할린〉, 2014

다. 그럼으로써 대중과 예술가, 예술가와 관람자, 사진가와 대상 사이 경계를 허물고자 한다. 그가 특히 이런 연결을 즐기는 이유는 기성 예술계 일원이 아닌 사람들에게 그의 작품을 경험하도록 해주기 때문이다. 그러나 나라는 소셜 미디어 플랫폼에서 이미지들이 휘발되는 방식에도 매료되었다. 디지털 영역에서 이미지들이 개방적이며 불완전한 정체성 창조에 적합해지는 것이다. 이는 나라에게 프라이버시를 지킬 수 있게 해주는데, 이것은 그의 작업을 다른 이들과 나누는 것만큼이나 중요한 일이다. 소셜 미디어에 게시물을 올리는 사이의 시간 동안, 나라는 한 발짝 물러나 집으로, 작업실로, 창작 모드로 들어가거나 예술계의 소음을 피할 수 있는 변두리적 장소들로 여행을 떠난다.

도판 271
나라의 작업실 전망, 2014

도판 272–275
〈대만(TAIWAN)〉, 2016

도판 276, 277
〈대만〉, 2016

도판 278
⟨자타리 난민캠프, 요르단(Zaatari
Refugee Camp, Jordan)⟩, 2019

도판 279 (위 왼쪽)
〈홋카이도(HOKKAIDO)〉, 2017

도판 280 (위 오른쪽)
〈홋카이도〉, 2018

도판 281 (아래 왼쪽)
〈홋카이도〉, 2018

도판 282 (아래 오른쪽)
〈홋카이도〉, 2019

북쪽으로의
귀환

대지진이 일어난 그날부터 내 안의 무언가가 변했다. 정확하게 변한 건 아니었을 지도 모르지만, 내가 어쩌면 너무 쉽게 믿어왔던 예술을, 더 이상 확언할 수 없었다. 그때 느꼈던 상실감과 무력감은 일본의 모든 사람이 공유한다고 확신한다. 나는 많은 일본인들이 자신의 가치 체계를 재고했을 것이라고 생각하는데, 나에게는 예술이 그러했다. 실제 희생자들에 대해 생각하고 이렇게 느끼게 되면서 나는 예술 자체를 경멸하게 되었다. 내가 예술에 대해 깊이 생각하지 않고 만들어 왔다는 것을 깨달았기 때문이다.[1]

2011년 3월 11일 진도 9.0의 지진이 일본 동북부 도호쿠 지역을 강타한 해일을 일으켰다. 지각판 변동의 가공할 힘과 결합된 40미터 높이의 파도는 후쿠시마 제1원자력 발전소의 냉각 시스템을 망가뜨렸고 레벨 7의 원전 사고가 대량의 방사능을 누출시켰다. 피해 규모는 어마어마했다. 45만 명 이상이 집을 잃었고 사망자 수는 1만 8천 명을 넘어섰다. 세계는 이 재앙의 충격이 우리 화면에 펼쳐지는 것을 망연자실 지켜보았다.

즉각적인 여파로, 이 삼중의 비극이 전지구적 환경―정치, 재난 자본주의, 트라우마의 미디어 노출에 대한 격앙된 논쟁의 시금석이 되었다. 사회 이론가 브라이언 마수미는 재난 직후 발표된 기사에서 언론이 일반 대중을, 인간의 이해를 넘어서는 재앙에 대한 무심한 구경꾼으로 만들고 있다고 주장했다. 충격적 광경에 대한 언론의 서사에 뒤섞이는 것은 "자발적 봉사의 작은 행동들을 수행하는 '일상 영웅들'의 개인적 행동"에 대한 사연이라고 마수미는 주장하며 "감정 전환의 회로를 멈추게 하는 극단적 상황에서는 인류애적 행동력이 다시 효과를 발휘한다"고 썼다.[2] 인류애적 요소는 공포를 누그러뜨리는 데 도움이 되지만, 자연 재해와 기후 변화 사이 연관을 문제 삼는 집단적 대응, 전지구적 자본주의와 연료 생산의 기반 시설에 대한 정부 투사가 원인이 된 현상을 해결하고자 하는 집단적 대응에 혼선을 일으키기도 한다. 현장에서의 집단적 대응으로 민간 부문에 군대를 동원하는 정부의 대규모 복구 작업이 계속되었으며, 개별적이고 대중적인 차원에서의 대응에는 예방 소홀에 대한 공정한 조사, 피해자 보상, 원전 의존의 장기적 환경 비용 인식을 위한 투쟁 등이 포함되었다.

도판 283
2011년 3월 13일, 동일본 대지진
이틀 후 게센누마시

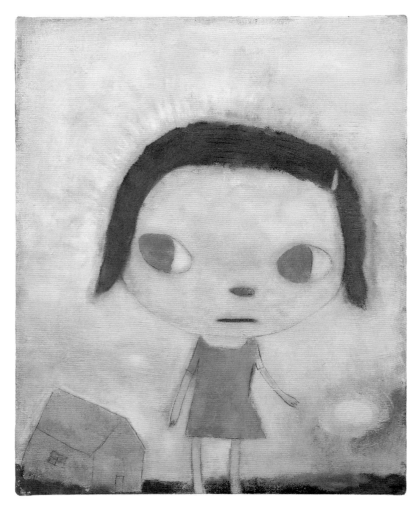

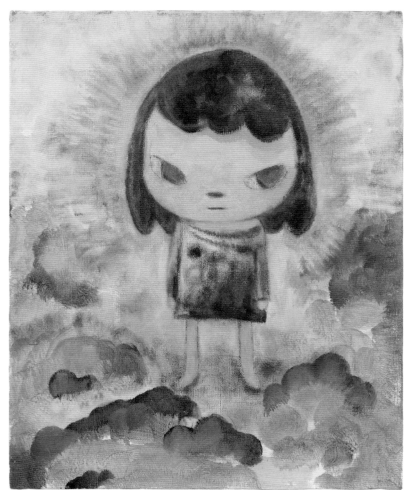

예술가들은 개인적 차원에서 후쿠시마의 트라우마에 반응하면서, 인류의 행동과 자연환경의 관계를 문제 삼고 언론과 국가, 지역 차원에서 재난 대응의 사회정치적 윤리를 심문했다. 아라키 노부요시는 2011년 연작 〈샤쿄 로진 니키(사진광 노인 일기)〉에서 사진 위에 검은 선들을 그어, 비가 오는 도시 풍경 속을 의심 없이 지나가는 보행자의 우산 위로 산성의 단검이 떨어지는 것처럼 보이게 했다(도판 286). 침↑폼의 〈키아이(기합) 100〉(2011)(도판 287)은 소마시에서 예술가와 주민들이 이전 집의 잔해 속에 모여 서서 내면의 기를 끌어 모으는 100번의 키아이 고함, 즉 함성을 내지르는 힘 있는 즉흥 퍼포먼스를 담은 2채널 영상이다. 지역 주민들이 집단 에너지를 통해 고향 도시를 되찾으려 할 때 사방에 펼쳐진 파괴의 엄청난 규모는 그들을 왜소하게 만들며 그들의 함성을 거의 무력화시키는 우울한 유머만 남긴다.[3]

도판 284
〈작전 중 실종(M.I.A.)〉, 2011,
캔버스에 아크릴릭과 연필,
45.8×38cm

도판 285
〈원자력 아이(Atomkraft Baby)〉,
2011, 캔버스에 아크릴릭,
45.8×38cm

그러나 나라는 작업을 하기가 힘들었다. 아프가니스탄 여행 후와 마찬가지로 그는 창작의 무력감에 빠졌음을 깨달았고 이번에는 재난이 고향 히로사키에 영향을 끼쳤기 때문에 무기력의 원인인 고통과 혼란이 좀 더 개인적이었다. 고속도로가 다시 열리자 나라는 어머니를 보기 위해 북쪽으로 향했다. 그 길에서 나라는 재난에 강타당한 후쿠시마 주변의 많은 작은 마을과 도시들을 지나게 됐다. 그것은 암울한 여행이었고 그로 하여금 어떤 행동을 하도록 만들었다. 고향 집에 도착하자마자, 그와 어머니는 집에 있던 사용하지 않거나 필요치 않은 물건들을 모아 이와테현 작은 도시의 피해자들에게 나누어 주었다.

4월에 나라는 도쿄 갤러리 단체가 조직한 피해자 지원 기금 마련 입찰식 경매를 위해 〈작전 중 실종〉(도판 284)과 〈원자력 아이〉(도판 285)라는 작은 그림 두 점을 완성했다.[4] 핵폭탄 피해 어린이에 대한 이 섬세한 회화에서 색과 선의 부드러운 처리는 테마에 걸맞은 연약한 분위기를 불러일으킨다. 나라는 이전에도 '작전 중 실종'이라는 제목을 사용했다. 히로시마 원폭 공격 60주년을 기념해서 그린 2005년 그림(도판 244)에서였다. 2011년 회화에서는 인물의 왼쪽에 나타난 작은 집이 유년 시절에 대한 나라의 초기 상징물 중 하나를 환기시키고, 오른쪽에서는 둥근 하얀 빛이 핵폭탄의 버섯구름을 암시한다. 두 모티프 사이에 자리한 수심 가득한 어린 소녀는 방사능 피폭을 연상시키는 빛나는 하얀 신들의 후광을 지니고 서 있다. 〈원자력 아이〉는 화난 어린 소녀의 머리에서 발산되는 황금의 선들로 핵폭탄의 폭발적 에너지를 더 직접적으로 표현한다.

이때쯤 나라는 후쿠시마에서 열리는 전시에 초청받았다. 재난으로 집을 잃은 사람들을 위해 피난 캠프의 일상에서 잠시 벗어날 기회를 제공하자는 행사였다. 하지만 나라는 자신에게 적절하지 않은 방식이라고 느꼈다. 그는 직접적인 관여를, 그의 예술을 중심으로 하지 않는 활동을 원했다. 대신 나라는 소셜 미디어를 통해 후쿠시마에서 격식 없는 대화의 자리를 마련했다.[5] 소마 히가시 고등학교 미술 동아리와의 간담회에서는 학생들이 나라에게 집 안의 물건들이 떠내려가는 급류 속에서 고군분투하며 소의 등에 매달렸던 이야기 같은 것들을 들려주었고 또 어떤 경우는 나라가 임시 대피소로 쓰이는 체육관을 방문해 그곳 사람들에게 그들의 어린이들을 돕기 위해 자신이 무엇을 할 수 있는지 질문하기도 했다. 대답은 거의 항상 같았는데, 잠시 동안이라도 잊어버릴 수 있게 도와달라는 것이었다. 나라는 우연히 여행 짐에 열 개의 커

도판 286
아라키 노부요시, 〈사진광 노인 일기
(Diary of a Photo-Mad Old
Man)〉, 2011, 젤라틴 실버 프린트

도판 287
침↑폼, 〈키아이 100(KI-AI 100)〉,
2011, 2채널 비디오, 10분 30초

다란 코이노보리를 챙겨 왔었다. 코이노보리는 잉어 모양의 장식 깃발인데 일본의 전통적 어린이 날 축제에 사용된다. 그는 예술 워크숍을 열기로 결정하고 아이들이 코이노보리로 재밌는 의상을 제작하도록 도운 다음 사진을 찍고 아이들의 가족에게 선물했다(도판 288-290). 비록 사진이 결코 재난의 상처를 치유할 수는 없다는 걸 알았지만 그래도 좀 행복했던 순간의 추억거리가 되어주기를 바랐다.

쉴 새 없는 몇 달을 보낸 후, 나라는 예술로 돌아갈 방법을 찾아야 한다는 것을 알고 있었다. 특히나 다음 해에 요코하마 미술관에서 대형 전시가 있었기 때문이다. 그해 여름 나라는 방문 예술가 자격으로 모교인 아이치 현립 예술대학으로 돌아갔다. 옛 캠퍼스의 익숙한 풍경과 냄새 속에서 다시 예술을 시작하는 데 필요한 환경을 발견했다. 그는 좀 더 육체를 쓸 수 있는 매체로 작업하고 싶어서 회화과가 아닌 조각과에 공간을 요청했다. "나는 텅 빈 캔버스에 그림을 그릴 수가 없었다. 하지만 진흙 덩이와는 마주할 수 있다는 걸 깨달았다. 점토 덩어리에 대해 머리로 생각하지는 않으려 했다. 마치 스모처럼 그저 몸으로 공략하려 했다."⁶

가을에 학생들이 돌아오자 나라는 그들과 함께 작업하기 위해 공동 작업실로 옮겼다(도판 294, 295). 선생님으로서보다는 동등하게 그들 공동체의 일부가 되기를 원했고, 그 후 몇 달 동안 같이 식사하고 여러 문제에 관해 토론하거나, 함께 학교 축제를 위한 판매대를 만들었다. 이러한 학생 생활로의 복귀는 이 시기 그의 조각들의 물질성이 보여주듯이 예술 작업에 새로운 활력을 불어넣었다. 나라는 점토에 덤벼들어 뜯어내고 손으로 표면을 긁어내리며 아이의 형태로 구슬려 나갔다. 그리고 그 물질 속에 불안, 분노, 슬픔, 절망을 묻었다. 이는 정신적이면서도 육체적인 과정이었고 마치 매체와의 육체적인 연결을 통해 내면의 격랑을 해소시키는 감정적 정화에 도달할 수 있는 것처럼, 그때서야 겨우 나라는 뭔가 말할 것이 있는 작품을 만들고 있다고 느꼈다. 〈살짝 심술쟁이〉(2012)(도판 292, 293)에서 우리는 나라의 손 움직임이 곡선을 만들며 점토의 표면을 가로질러 홈을 빚어 내린 흔적을 추적할 수 있다. 조각상의 눈꺼풀과 입술을 빚을 때의 손가락 압력도 그대로 볼 수 있다. 최종적 형태가 드러났을 때 나라는 이 유연한 매체를 백동으로 주조했는데, 그것의 영구성은 더 이상 전처럼 지속되지 않는다고 느껴진 세계에 안정감을 가져다주었다.

도판 288-290
2011년 후쿠시마에서 아이들과 함께한 나라의 예술 워크숍

도판 291 (다음 쪽)
〈키다리 누나(Long Tall Sister)〉, 2012, 황동을 입힌 청동, 215×124×213cm

도판 292 (다음 펼침면, 왼쪽)
〈살짝 심술쟁이(Wicked Looking)〉, 2012, 백동, 150.5×124×130cm

도판 293 (다음 펼침면, 오른쪽)
〈살짝 심술쟁이〉(세부), 2012

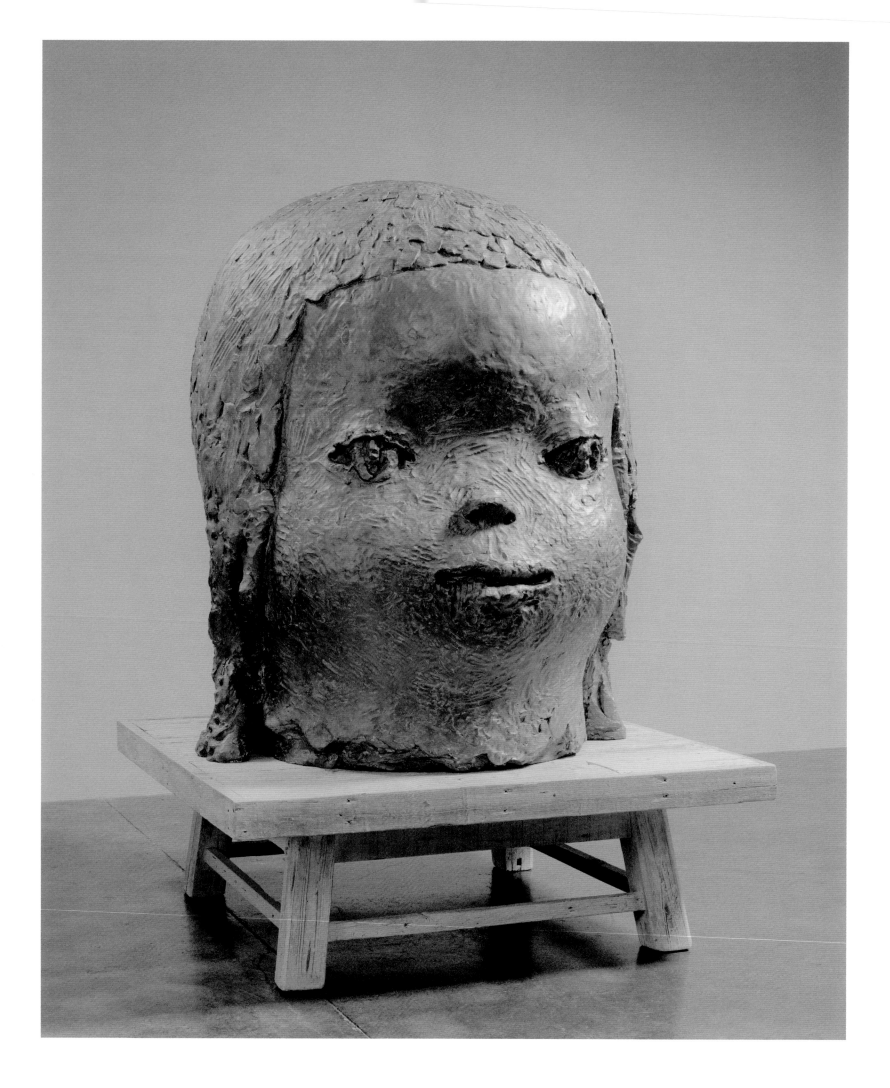

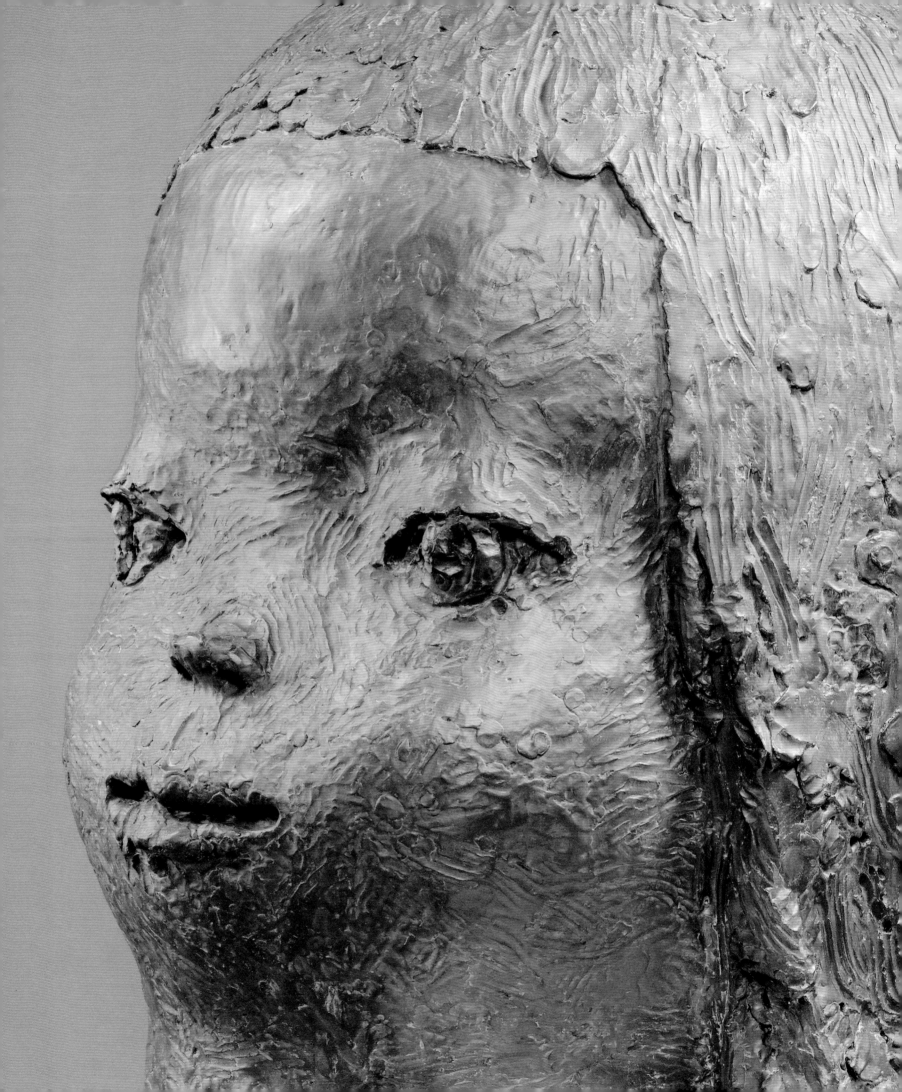

트라우마 비평 이론에 따르면 언어의 부족함과 기억의 오류 등으로 인해 경험을 설명하는 것이 어렵기 때문에 증언은 종종 문학이나 예술 같은 창의적 양식을 취한다. 창의적 양식 속에서 상상된 증인의 목소리는 카타르시스를 나르는 매개체로서 트라우마적 사건을 이야기하는 임무를 수행할 수 있다.[7] 이 관점에서 보면 나라가 투입한 감정적 에너지가 얼마나 효과적으로 조각상들을, 2011년 재난의 형언할 수 없는 트라우마에 대한 상상된 증인으로 바꿔놓았는지 알 수 있다.

증언 행위는 간단한 경우가 드물고 종종 그 과정에서 일련의 어떤 경험들이 다른 경험들에 이식될 수 있다. 이는 나라에게 자신의 과거 예술 작업에 대한 고찰이라는 형태를 띠었다. 저 작품이 지금 어떤 가치가 있지? 하고 나라는 질문했다. 이런 반성적 상태에서, 그리고 종종 잠재의식적으로, 나라는 초기 작품들의 모티프를 다시 찾았는데, 이러한 회귀는 향수나 자기 지시적인 작업이 아니었다. 오히려 자신의 형태와 스타일의 재전유는 과거를 현재에 포섭함으로서 자신의 과거를 처리할 수 있도록 도와주는 연결 조직으로 작동했다. 예를 들어 〈키다리 누나〉(2012)(도판 291) 속 인물의 어색함에는, 구상적 그림들이 더 불확실한 신체 모양을 띠었던 1980년대 말에서 1990년대 초 작업의 반향이 포함돼 있다. 〈한밤중의 순례자〉(2012)(도판 297, 298)는 1999년 전시 《예술/국내: 시간의 온도》에 처음 소개된 〈작은 순례자들(몽유병)〉(1999)(도판 102)의 10대 버전으로 볼 수 있다. 청동과 더 큰 크기로 변화된 이 어린 몽유병자는 애수적 우아함을 지니고 있다.

아이치에서 만든 조각상 중에는 연작 〈미스 포레스트〉(도판 301)의 첫 작품인 〈미스 전나무〉(2012)(도판 299, 300)도 있다. 이 형상의 길고 뾰족한 머리는 나라의 깊숙한 손자국이 새겨진 점토 덩어리로 이루어져 있다. 원추형 머리 아래 놓인 둥근 얼굴엔 단추 모양 코가 달렸다. 눈은 감겨서 잠자는 숲의 정령처럼 보인다. 이 시기의 다른 어떤 작품보다 〈미스 전나무〉와 〈미스 포레스트〉의 두상은 나라의 성장 배경이었던 신토의 전통과 공명한다. 이들은 어린이를 보호하기로 약속된 지장보살상들과 신성한 땅에 원시적인 힘을 불러오는 가미 신들의 온화한 존재를 환기시킨다. 나라는 이 조각상들을 전 세계에 흩어놓아 효과적인 자연의 보호자, 그 인내력의 증인이 되도록 했다. 이들은 그 후 나스시오바라의 N's YARD의 정원과 아오모리 현립 미술관뿐만 아니라 미국, 터키, 말레이시아, 한국, 중국, 그리고 태국의 개인 주택들에 설치되었다.

도판 294, 295
아이치 예술대학 작업실에서 일하는
나라, 나가쿠테, 일본, 2011

도판 296 (다음 쪽)
〈생각하는 누나(Thinking Sister)〉,
2012, 청동, 39.3×36.5×36.4cm

도판 297 (다음 펼침면, 왼쪽)
〈한밤중의 순례자(Midnight
Pilgrim)〉(세부), 2012

도판 298 (다음 펼침면, 오른쪽)
〈한밤중의 순례자〉, 2012, 검은 녹을
입힌 청동, 158×58×64cm

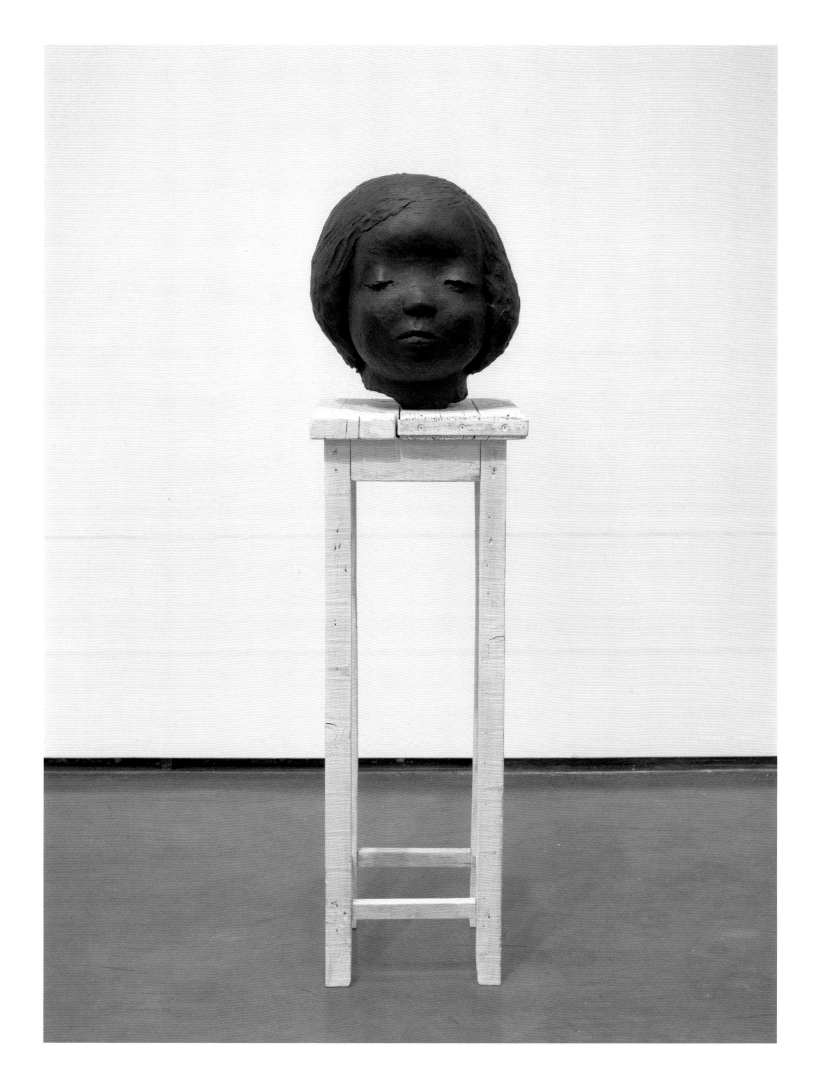

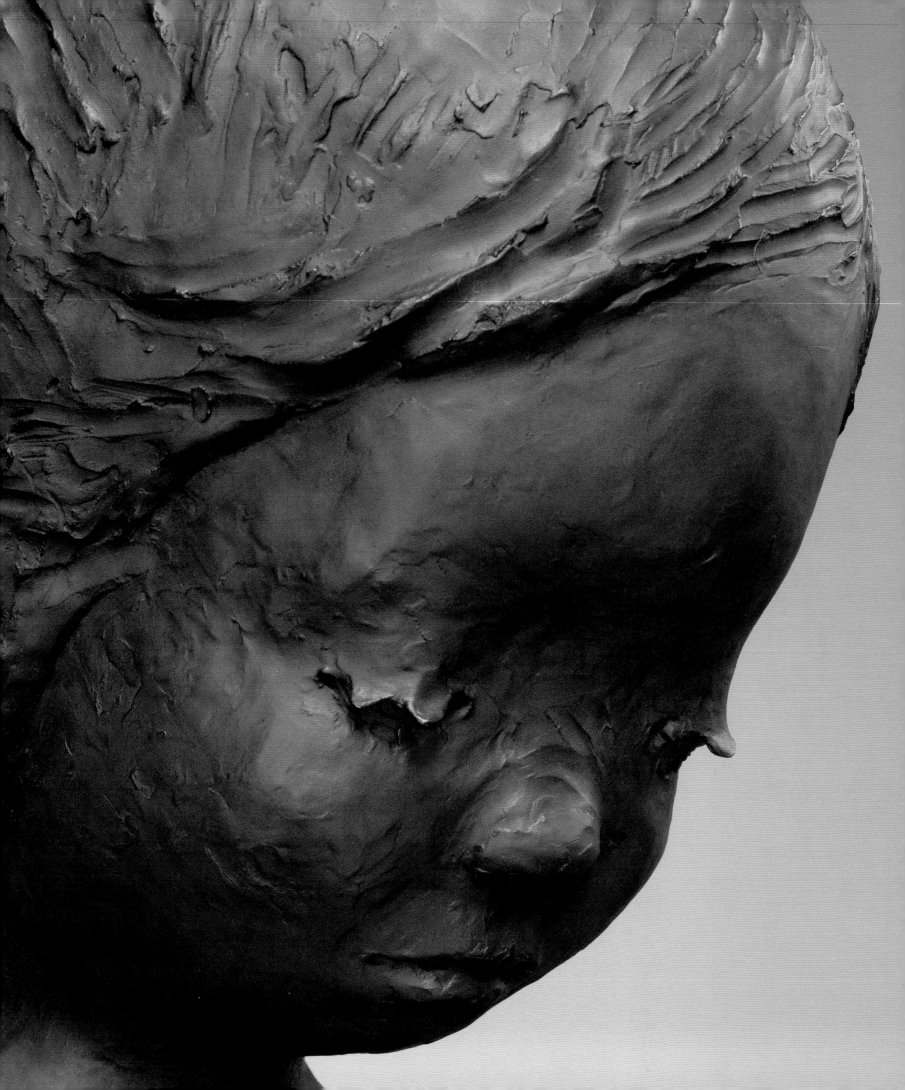

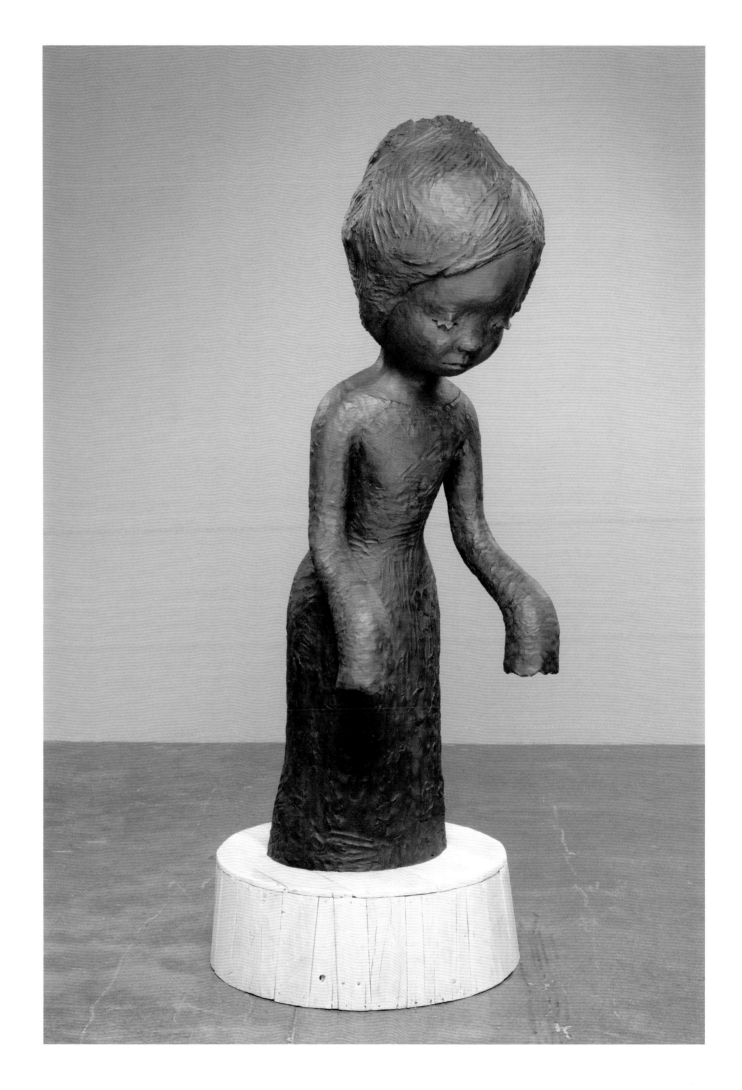

247

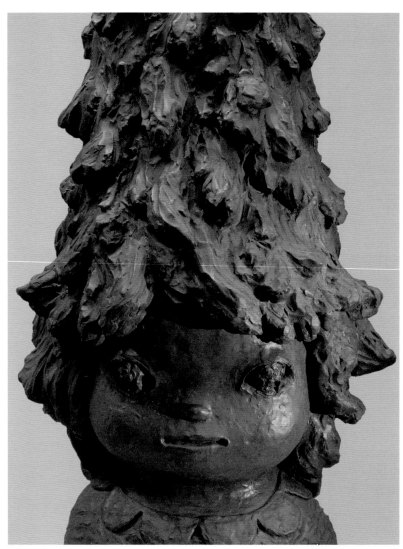

도판 299
〈미스 전나무(Miss Tannen)〉,
2012, 검은 녹을 입힌 청동, 도판 300
213×52×42.5cm 〈미스 전나무〉(세부), 2012

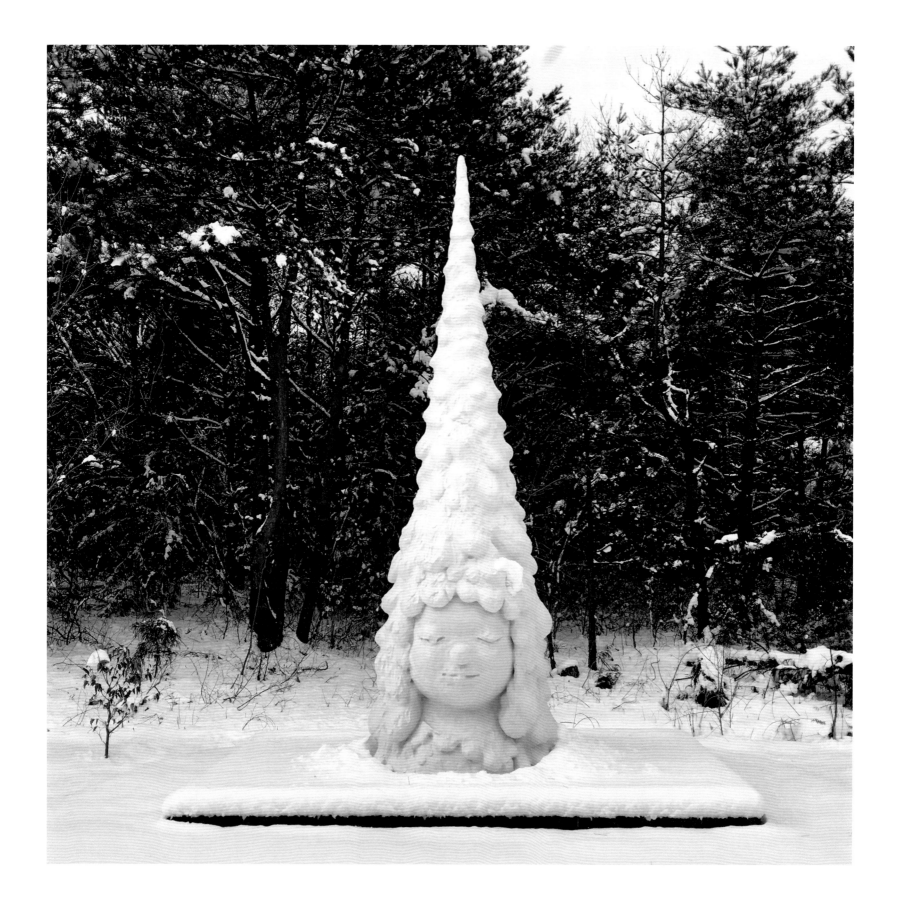

도판 301
⟨미스 포레스트 / 생각하는 사람
(Miss Forest / Thinker)⟩,
2017, 청동에 우레탄,
500.4×139.7×158.8cm,
설치 모습: N's YARD,
나스시오바라, 일본

도판 302 (다음 펼침면, 왼쪽)
⟨루시(Lucy)⟩, 2012, 검은 녹을 입힌
청동, 142×155×150cm

도판 303 (다음 펼침면, 오른쪽)
⟨루시⟩(세부), 2012

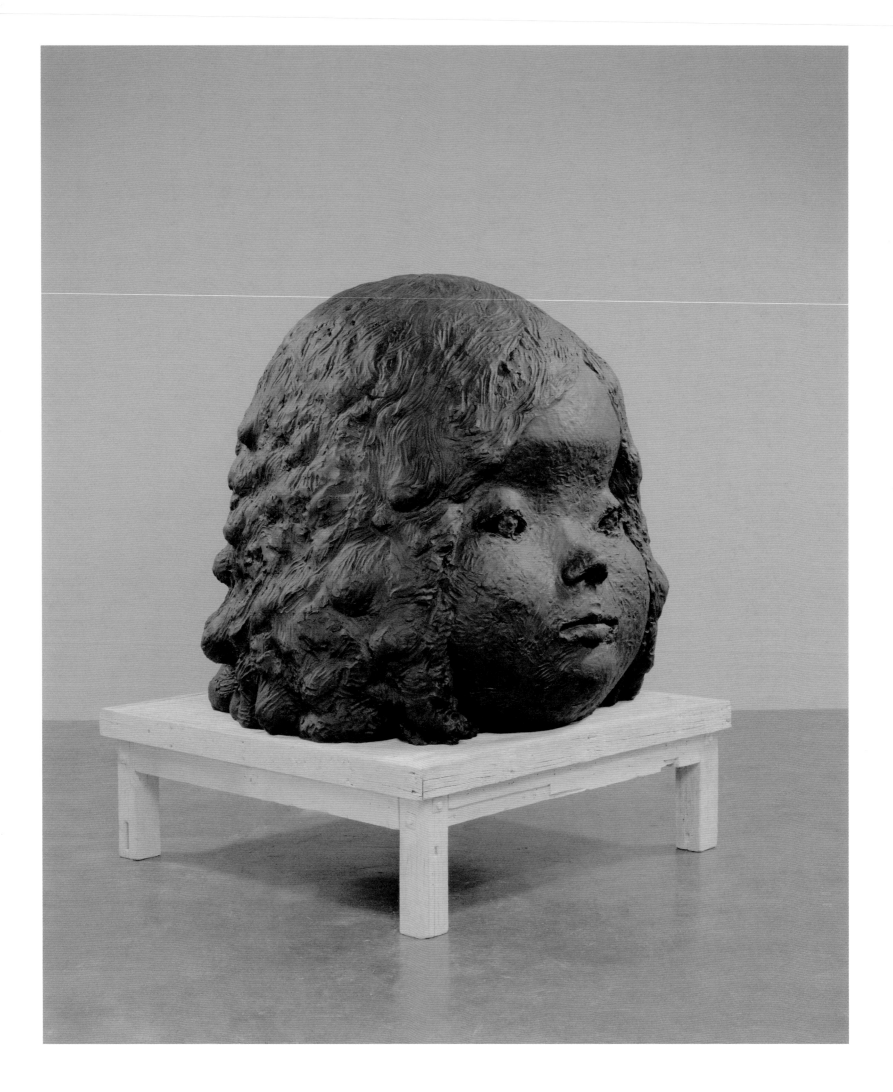

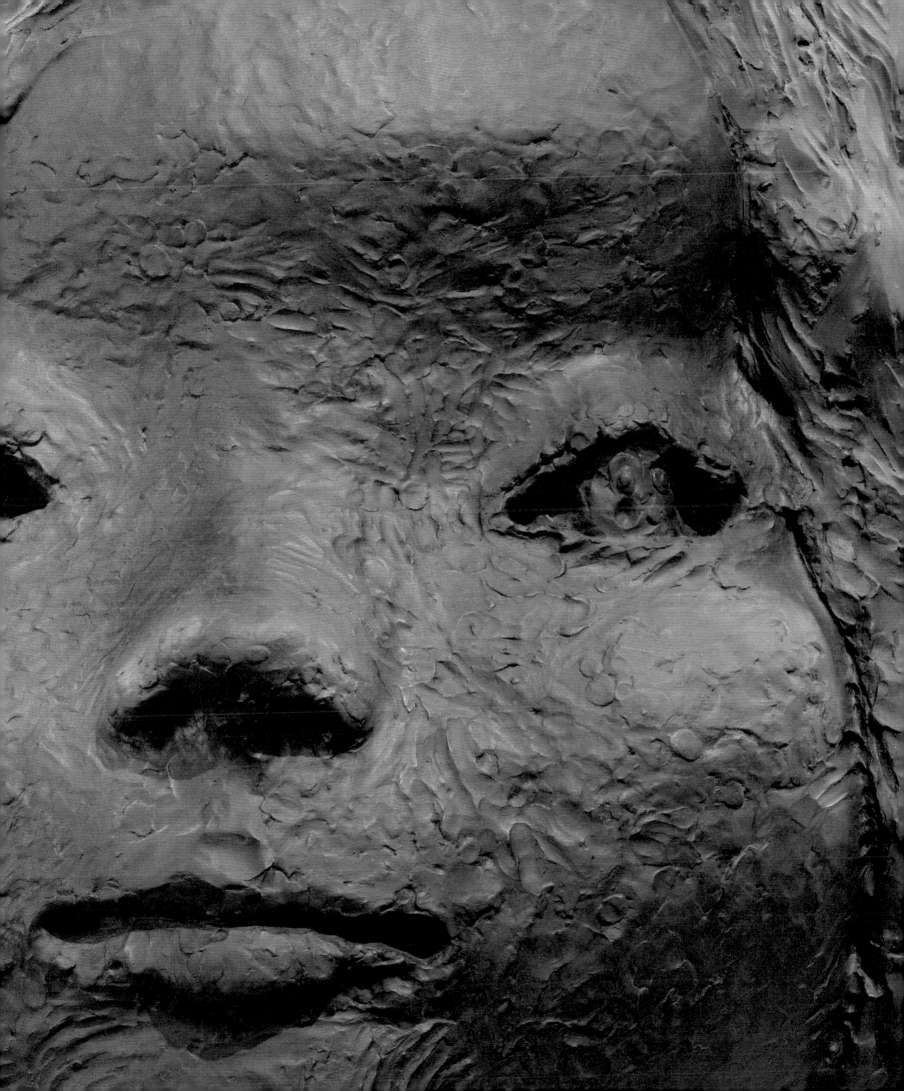

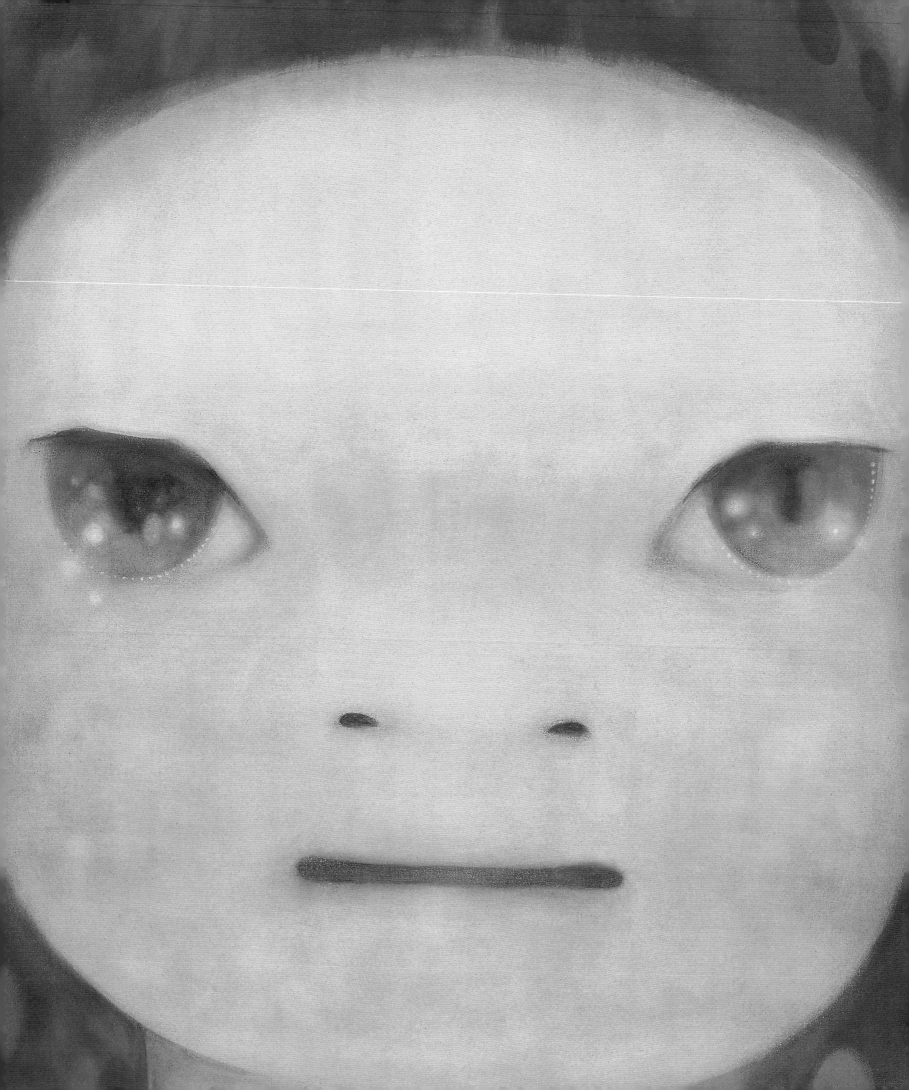

아이치 현립 예술대학 재직 기간이 끝날 때쯤 나라는 13개의 조각상을 완성했고 그 얼굴과 인물들이 모여 자체 공동체를 형성했다. 〈루시〉(2012)(도판 302, 303), 〈생각하는 누나〉(2012)(도판 296), 〈미스 전나무〉, 〈키다리 누나〉, 〈한밤중의 순례자〉 등이 그것이다. 2012년 나라의 요코하마 전시에서 이 작품들은 커다란 어두운 방에 단순한 궤짝 같은 좌대 위에 놓여 엄숙함을 불러일으킬 뿐 아니라 한 줄기 희망, 2011년 이후 일본의 복잡한 감정들에 대한 증언을 제시했다(도판 305, 306).

나라는 2012년 4월 자신의 작업실로 돌아왔다. 그때 회화와 그림에 주목할 만한 변화가 감지된다. 이전 몇 달 점토 작업을 통해 지역 공동체에 참여하고 자신의 예술 활동의 가치에 대해 성찰하며 나라는 새로운 창조적 에너지가 밀려드는 경험을 했다. 그는 새로운 회화인 〈봄 소녀〉(2012)(도판 304, 307) 작업을 시작했다. 배경으로 아이스크림 핑크의 색조를 채택하고 다양한 회화적 질감들, 즉 소녀의 머리에 달린 가을 색조의 구슬들, 스웨터 위의 보석 같은 네모들, 둥근 뺨에 살색 핑크와 흰색 얼룩들을 사용했다. 이런 형태와 색의 다양성에도 불구하고 〈봄 소녀〉는 얇은 선으로 꼭 다문 입술과 한쪽은 오렌지색, 또 한쪽은 파란색인 반짝이는 눈으로 관람자를 마주보며 조용히 서 있다. 그녀가 무슨 생각을 하고 있는지 알 수가 없는데, 이것은 그녀의 내면 세계를 수줍음에서 반항까지 다양한 해석으로 열어준다.

〈봄 소녀〉는 나라가 2000년대 중반 실험을 시작해 지금은 독특한 장르의 상반신 인물화로 발전시킨 기법들의 축적으로 볼 수 있다. 움직임 없는 자세가 많지만 질감과 색채는 생동감 있다. 이 회화의 기념비적 크기는 관람자들을 작품으로 다가오도록 초대하는데, 옷을 이루는 다양한 색채들과 머리카락의 영롱한 반투명함이, 가까이서 보면 눈에서도 반복되어, 인물화 그 자체가 소우주를 이룬다. 색채의 처리는 나라의 최근 회화에서 가장 두드러진 변화다. 민트 그린과 크리미 핑크의 캔디 색감 혼합물에서부터 마린 블루와 보석 같은 체리빛의 중간 톤 영역까지 사용하면서도 배색의 조합이 더욱 잘 어우러진다. 색채들 간의 대조가 적고 어두운 톤이 아주 드물며, 색조가 복잡하고 다양하지만 캔버스에는 결코 어수선한 느낌이 없다.

도판 304 (이전 쪽)
〈봄 소녀(Miss Spring)〉(세부),
2012

도판 305, 306
전시 모습: 〈나라 요시토모: 약간
너와 나 같은...(Nara Yoshitomo: a
bit like you and me...)〉,
요코하마 미술관, 일본, 2012

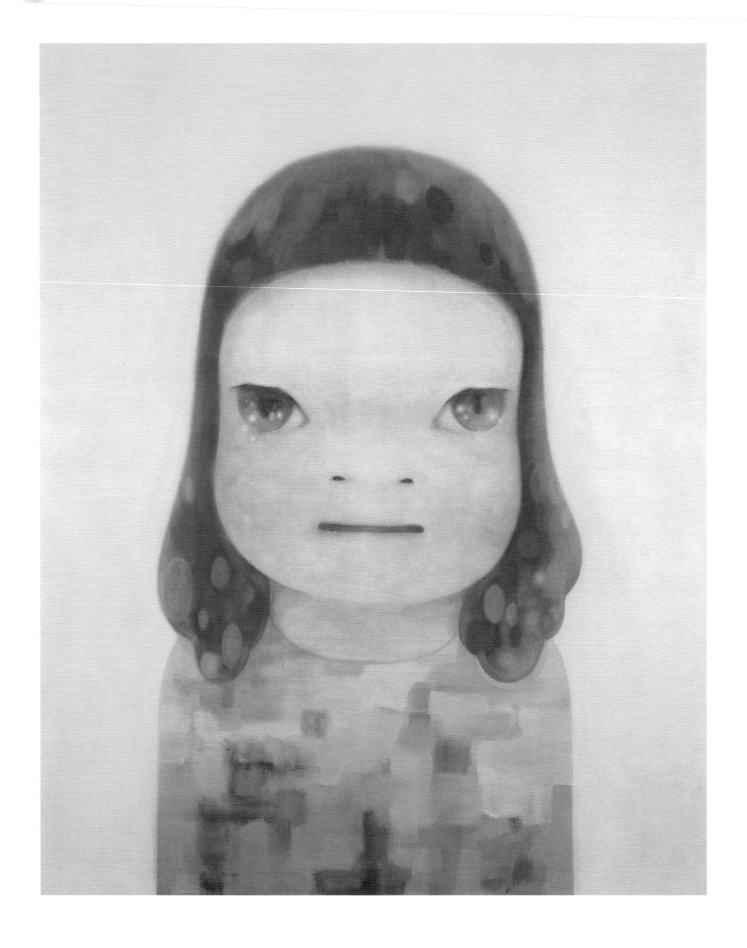

도판 307
〈봄 소녀(Miss Spring)〉, 2012,
캔버스에 아크릴릭, 227×182cm

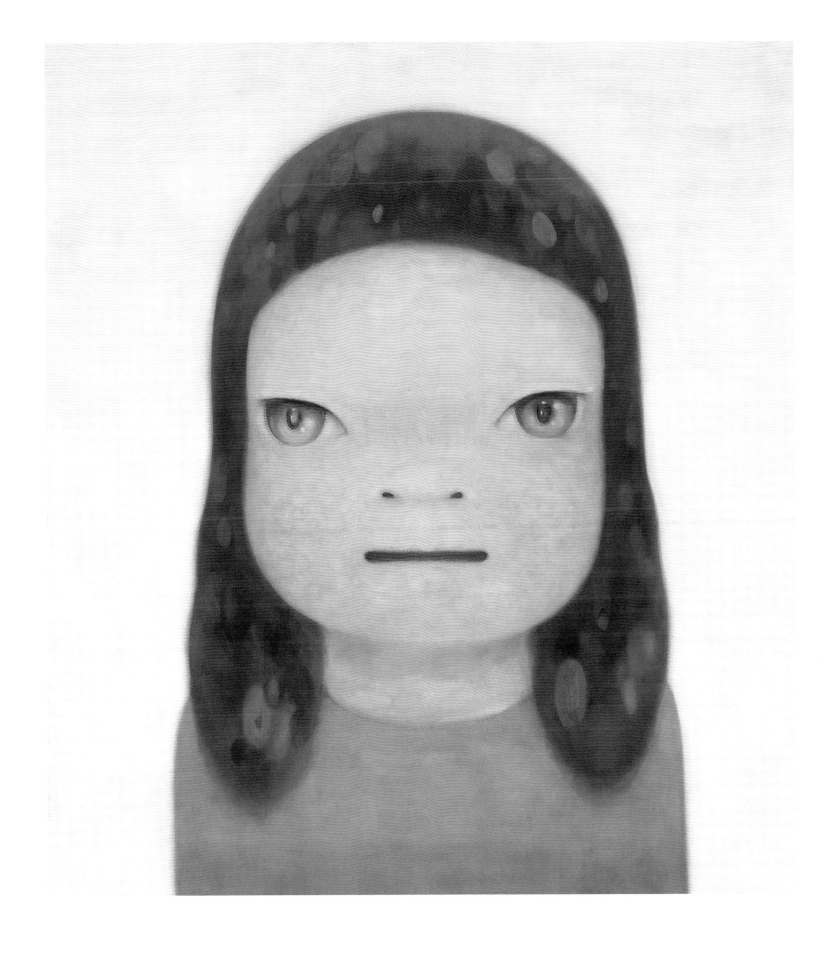

도판 308
〈북쪽 마을에서 온 소녀(Girl from
North Country)〉, 2017, 캔버스에
아크릴릭, 220×195.6cm

〈봄 소녀〉의 형식적 조화는 뜻밖이다. 제작 과정에서의 인내심을 보여주며 후쿠시마 이후 예술가의 감정적 복잡성을 숨기기 때문이다. 이 시기 조각상들과 마찬가지로 이 회화는 창조의 물질적 흔적을 간직하고 있으며, 그 아래와 원들, 점들, 면들 사이를 가까이 들여다보는 이들에게 보답으로 겹겹의 물감을 언뜻 드러낸다. 이런 색감의 풍부함은 관람자가 캔버스 가까이 섰을 때만 볼 수 있다. 나라가 그릴 때 섰던 바로 그 자리에서, 나라처럼 색채의 감각적 쾌락을 즐기고 회화 과정을 인지하며 수반되는 활기에 취할 때 말이다. 〈봄 소녀〉의 내면화된 세계를 읽어내는 것이 어려움에도 불구하고 색채의 패턴과 움직임은 그녀가 성장과 약속이라는 자신의 이름에 부응하고 있음을 암시한다. 그녀는 조용히 지켜보는 〈미스 전나무〉의 어떤 침착한 정신뿐 아니라 절망의 시대에 영감을 준 아이들에 대한 예술가 자신의 생생한 기억을 구현한다.

이 시기 나라의 다른 회화들에서, 캔버스 표면에 존재하는 것은 작품 전체를 이루는 것들의 일부일 뿐이다. 그리고 때로, 드러난 것과 감춰진 것 사이에 단호한 대조가 존재한다. 예를 들어 〈북쪽 마을에서 온 소녀〉(2017)(도판 308)의 파스텔 색채 밑에는 밝은 자홍색 층이 있다. 나라가 선호하지 않아 그 위에 부드러운 색을 덧칠할 수 있을 때만 사용하는 색이다. 자홍색은 충돌을 일으키는 대조물로서 작용하며 나라가 캔버스를 되찾기 위해 투쟁하는 대상이다. 결국 자홍색은 유령 같은 흔적들 속에서, 캔버스의 경계들에서 조금씩 움직이는 틈새들 속에서, 인물화 내에서 부드러움을 만들어주는 노란색과 녹색들의 사이에서만 존재한다. 채색에 대한 나라의 접근은 결코 체계적이거나 분석적이 아니라 뭔가 좀 더 개인적인 데 바탕을 둔다. 그림을 그리면서 이따금씩 나라는 풍부한 색채 영역들의 창조에 집중하고 형상의 얼굴에 정신이 팔리지 않기 위해 캔버스를 거꾸로 세우기까지 한다.

나라에게 덧칠 행위가 언제나 우상 파괴적인 것은 아니다. 사실 많은 경우 덧칠 행위는 색조의 깊이를 만들어내고 밋밋한 채색을 피하기 위한 수단이다. 〈밤에 남겨진 소녀〉(2019)(도판 309)는 풍부한 색채로 가득 차 있는데, 제작 과정의 초기 단계들(도판 310, 311)을 보면 나라가 어떻게 색채 층을 쌓았는지 우리도 좀 엿볼 수 있다. 밝은 자홍, 올리브, 마린 블루, 레몬 노랑의 부분은 후에 그가 더 큰 움직임으로 칠한 옅은 분홍, 크림 장미, 벨벳 갈색으로 변하며 조화로운 최종판이 나오게 된다. 이는 거장다운 작품이며 채색의 효과를 탐구하는 회화 연작의 정점이다. 그 탐구가 재현적 형태

도판 309
〈밤에 남겨진 소녀(Girl left behind the night)〉, 2019, 캔버스에 아크릴릭, 220×195cm

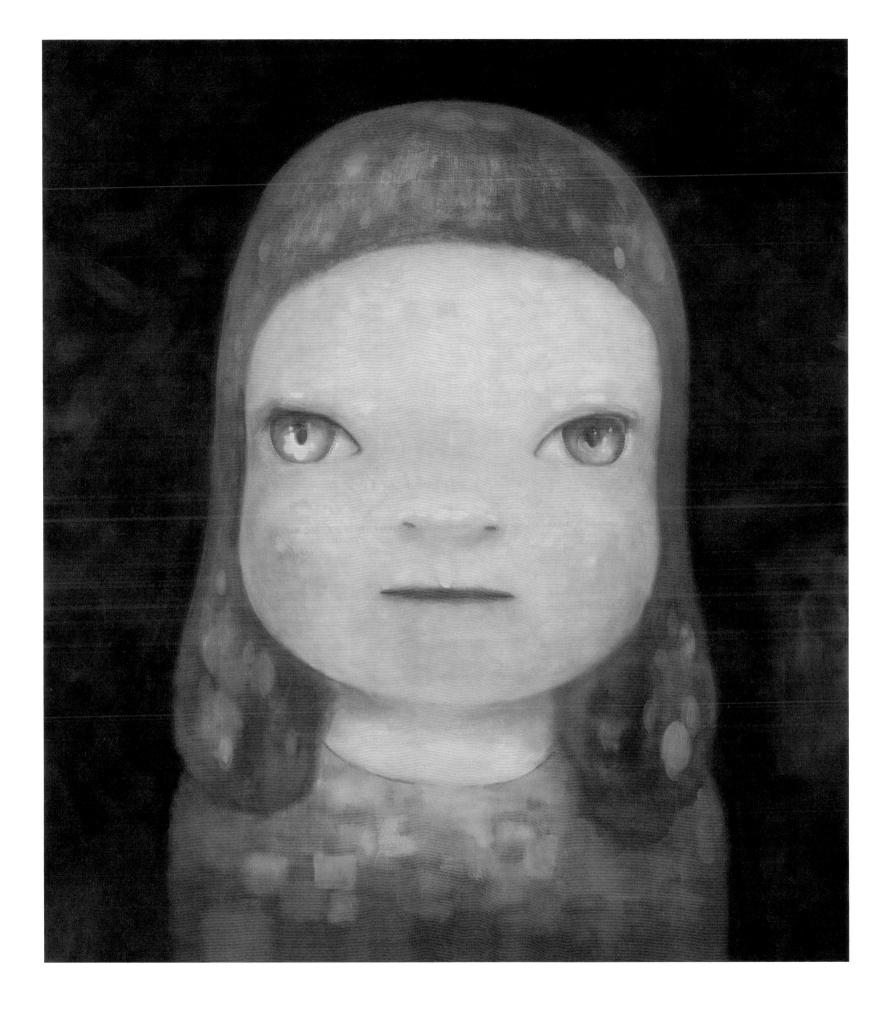

도판 310, 311
〈밤에 남겨진 소녀〉, 2019,
제작 과정(세부)

속에서 행해졌다는 것은 우연이거나, 적어도, 나라가 색조, 음영, 하이라이트, 채도의 다양한 값들을 병렬시키면서 관람자를 캔버스 속으로 유혹하는 색채의 퍼즐을 만들어낸 방식에 비하면, 어린이 형상은 부차적인 것이다.

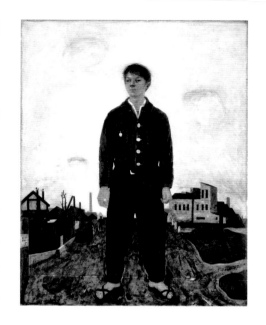

이 시기의 작품들에서 또 다른 변화는 나라의 기억 처리 방식이다. 기억은 그의 창조성에서 중요한 부분으로 남아 있지만, 더 이상 신화화되거나 초시간적인 세계를 창조하기 위해 이용되지 않는다. 오히려 이런 후기 작품들은 시간의 경과와 숙성에 대해 더 커진 민감함을 드러낸다. 심지어 나라가 어릴 때 추억에서 끌어오고 있음을 나타내는 제목의 작품들, 〈나의 어린 시절의 소녀〉(2017)(도판 314)처럼 유달리 부드러운 작은 작품에서도 나라는 형상의 가장자리를 흐릿하고 분명치 않게 처리해, 보다 밝은 눈을 통해 세상을 보던 어린 시절 그 자체보다는, 지나간 과거의 회상을 묘사하는 듯하다. 예전 작품들에서 어린 시절에 대한 참조는 나라가 창조한 아이 같은 세계들에 대한 자서전적 닻으로 작용하거나, 2장에서 살펴본 것처럼 하위문화적 가와이 미학에 대한 전통적 독해를 약화시키는 개인적 요소로 작용했다. 그러나 이제 어린 시절의 테마는 회상 행위 그 자체와 그것이 현재 나라의 감정 상태에 미치는 영향으로 주의를 끌어오기 위해 사용된다. 최근 인터뷰에서 나라는 자신의 유년 시절 및 일반적인 유년 시절에 대한 참조와 생각들이, 후쿠시마 재난에 대한 복잡한 감정과 삶의 허약함에 대한 통렬한 깨달음으로부터 종종 영향을 받는다는 걸 인정했다.[8]

기억을 표현하는 방법의 이런 변화는 아마도 북쪽으로 귀환의 직접적인 영향이라 볼 수 있다. 이 귀향은 나라로 하여금 '2011년 이후 일본'에서 북부 출신 정체성을 고민하도록 만들었고, 예술가로서의 삶에 생산적 영향들을 어느 정도 다시 가져왔다. 〈한밤중의 진실〉(2017)(도판 313)에서 반투명한 물감 층 아래 분홍, 파랑, 초록 얼룩이 마치 고동치는 정맥처럼 어린 소녀의 뺨을 장식하며, 정수리로는 색색의 비가 겹겹의 깃털처럼 내린다. 나라는 마쓰모토 슌스케의 〈서 있는 인물〉(1942)(도판 312)의 복사본을 캔버스 옆에 핀으로 꽂아놓고 이 회화를 제작했다. 두 회화는 별로 유사점이 없지만 마쓰모토의 작품이 제공한 영감은 나라의 회화적 실험에 처음 방향을 잡아준 예술가들의 귀환을 알린다. 이 선배 예술가의 작품은 여기서 예술적 참조로 기능하기보다는 더 주관적인 반응을 통해 처리된다. 1장에서 논의했듯이 나라와 마찬가지로 일본 북부 출신이며 군대로 동원된 젊은이들의 내면화된 갈등을 자주 포착했던 마쓰모토의 작업을 나라는 존경했다. 〈서 있는 인물〉은 자화상으로, 마쓰모토는 진한 녹색 작

도판 312
마쓰모토 슌스케, 〈서 있는 인물
(Standing Figure)〉, 1942,
캔버스에 유채, 162×130.5cm

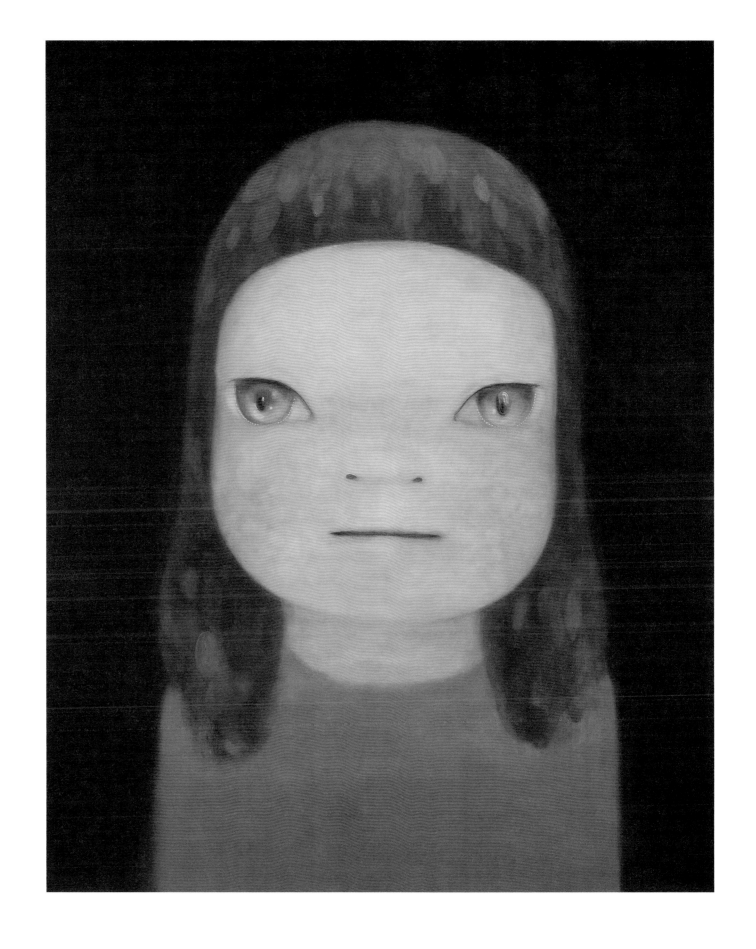

도판 313
〈한밤중의 진실(Midnight Truth)〉,
2017, 캔버스에 아크릴릭,
227.3×181.8cm

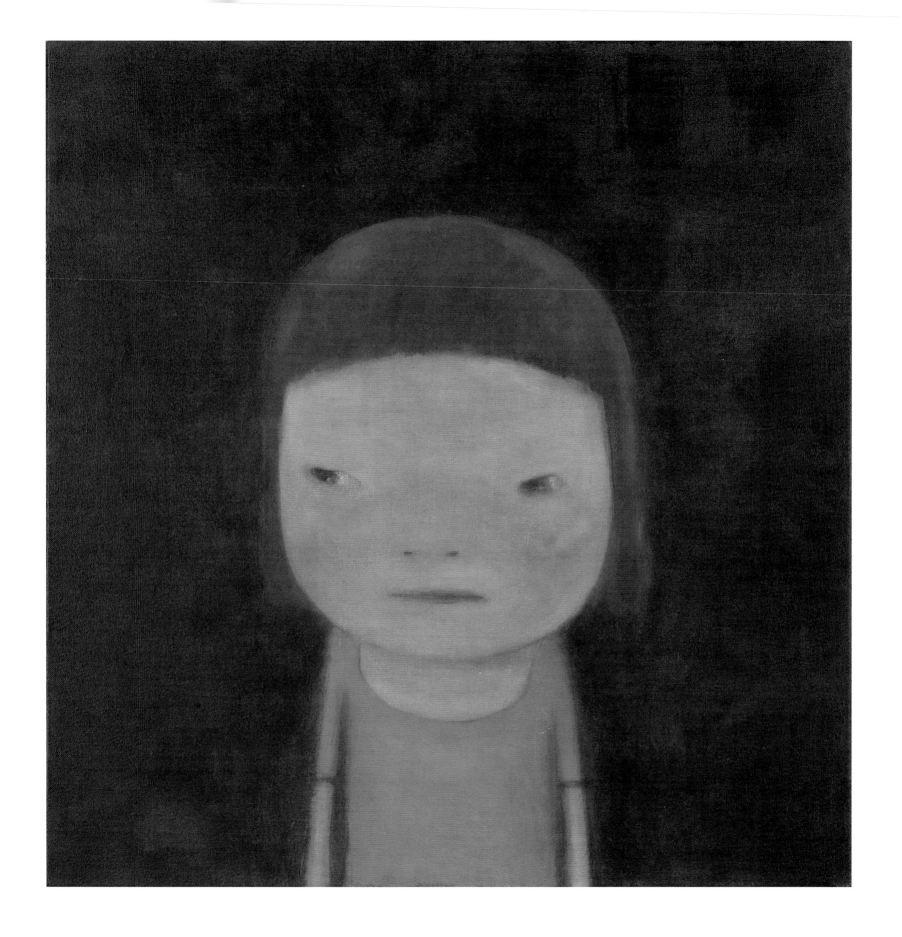

도판 314
〈나의 어린 시절의 소녀(Girl from
My Childhood)〉, 2017, 캔버스에
아크릴릭, 69×67cm

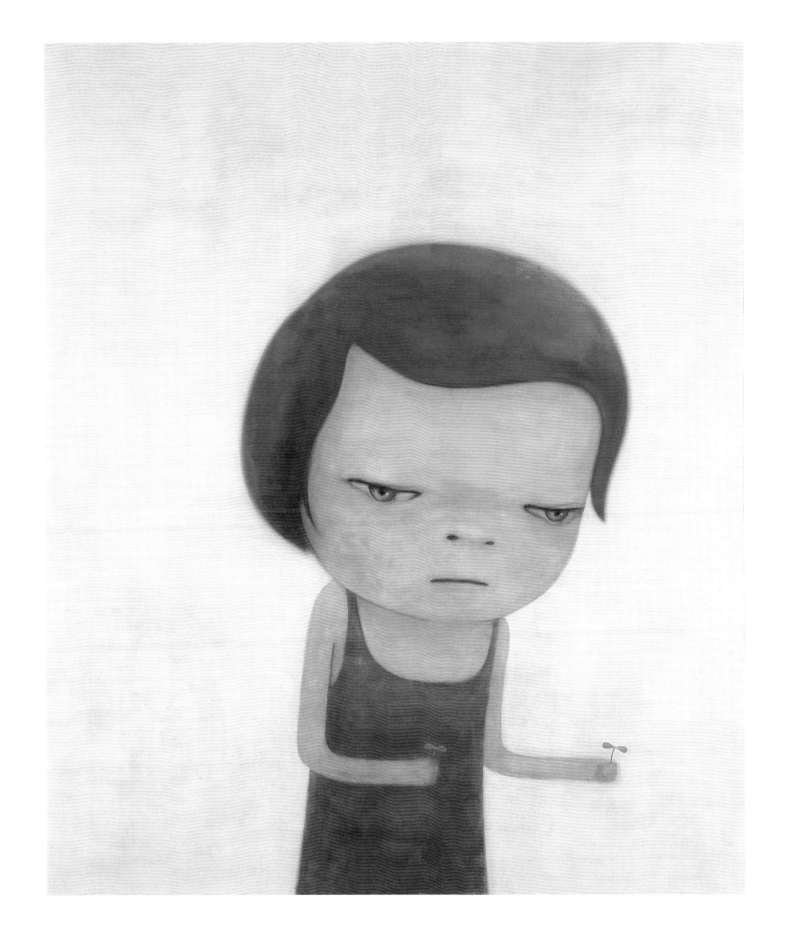

도판 315
〈흐릿한 하늘 아래(Under the Hazy
Sky)〉, 2012, 캔버스에 아크릴릭,
194.8×162cm

업복을 입고 검게 변한 붉은 땅 위에 샌들을 신은 발로 당당하게 선 자신과, 공장 및 전통적 일본 가옥들이 들어선 도시가 보이는 근경을 그렸다. 마쓰모토의 갈등하는 세계는 어울리지 않는 차림새, 전통 건물과 근대 건물 사이 대조, 고독한 자세의 압도적인 외로움이 만들어내는 서글픈 이미지로 포착된다. 나라 역시 급격하게 바뀐 일본에서 고군분투하고 있으므로 이 외로움과 내적 동요를 이해하며, 이 감정의 일부를 〈한밤중의 진실〉에서 표출하고자 가라앉은 색채와 느린 붓질을 사용해 더 조용한 존재감을 얻어낸다. 소녀의 눈은 색채들의 날카로운 대조로 관중과의 관계를 거부하며 감정적 거리를 유지한다.

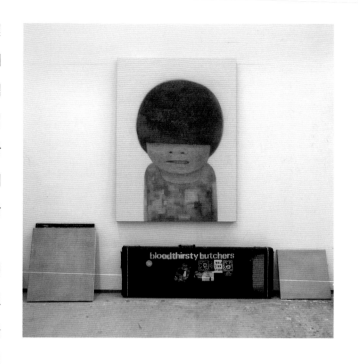

나라의 기억에 대한 개방성은 자신의 정서적 세계에 대한 더 큰 수용성과 함께 가며, 그가 자신에게 중요한 사람들과 장소들과의 관계에 대해 더욱 내밀하게 돌아보도록 했다. 2014년 회화 〈노 민스 노〉(도판 317)는 눈이 앞머리에 가려진 채 이를 악물고 있는 어린 사람을 그렸는데, 나라의 펑크 기반을 연상시킨다. 그는 이 회화를 블러드서스티 부처스의 음악을 들으며 그렸는데, 이 삿포로 출신 인디 펑크 밴드의 보컬 겸 기타리스트 요시무라 히데키가 2013년 급성 심부전으로 때 이르게 사망했기 때문이다. 밴드의 멤버들은 요시무라의 죽음 이후 상징적으로 그의 기타를 차례로 건네받아 일정 기간 동안 간직하는 추모를 했다. 이 집단에 포함된 명예 멤버였던 나라는 〈노 민스 노〉를 다 그리고 나서, 요시무라의 기타를 그림 앞에 놓고, 친한 친구에 대한 무언의 경의를 표했다(도판 316).

나라 작품의 감정적 진화는 형식적 기법의 성숙을 동반했다. 한때 큰 머리 소녀 인물화들을 정의했던, 1991년 〈손에 칼을 든 소녀〉(도판 56)에서 도입된 둥근 모서리와 아이 같은 색채에서, 이제 나라는 특유의 굵은 선들을 흐림으로써 윤곽선들을 가지고 유희한다. 2018년 회화 〈바람 속에서 혼자〉(도판 318)에서 대상의 얼굴은 나라의 붓 자국에 의해 만들어지고 지워지며 거의 수성의 특성을 띤다. 회화 속 형상의 비실체적 존재감은 나라 특유의 표식들을 무너뜨리는 묽음에, 즉 예술가 자신의 연약함을 전달하는 몸짓에 자리를 내준다. 나라는 삿포로 출신 펑크 뮤지션, 켄지로 더 잘 알려진 하타 켄지의 2018년 앨범 《지다이 가 후자케테루(부조리의 시대)》의 커버 아트워크로 〈바람 속에서 혼자〉를 골랐다. 이 앨범은 켄지의 데뷔 솔로 35주년 투어를 기념하며 과거를 회상하는 신곡들이 들어 있다. 앨범의 제목은 첫 번째 트랙에서 가져왔는데, 후자케테루 또는 '부조리'의 시대에 사랑과 따뜻함 같은 인간의 기본적 감정의 중

264

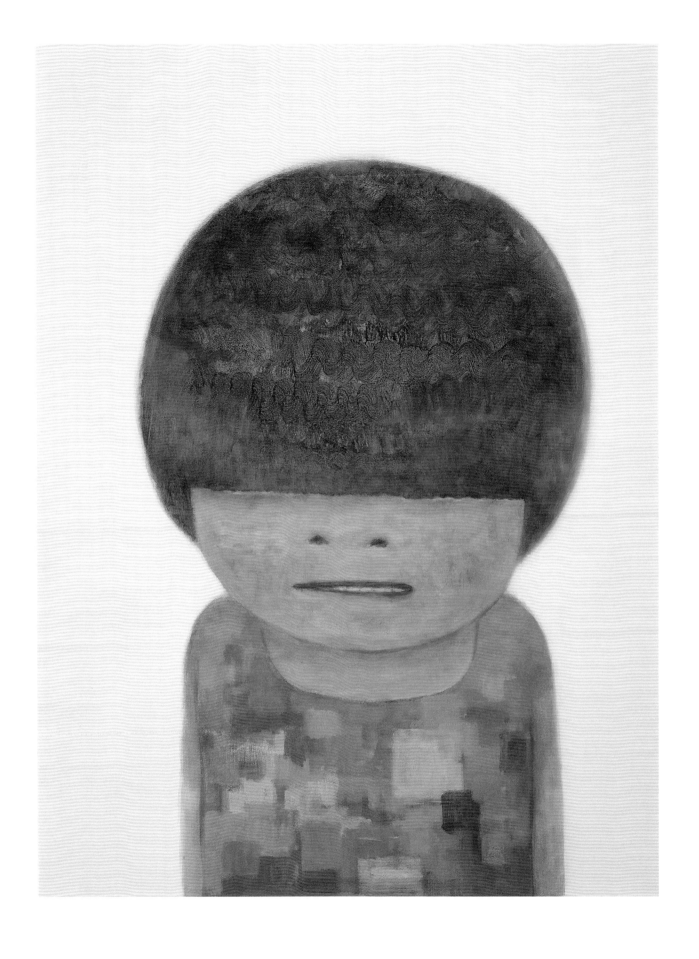

도판 317
〈노 민스 노〉, 2014, 캔버스에
아크릴릭, 131×97cm

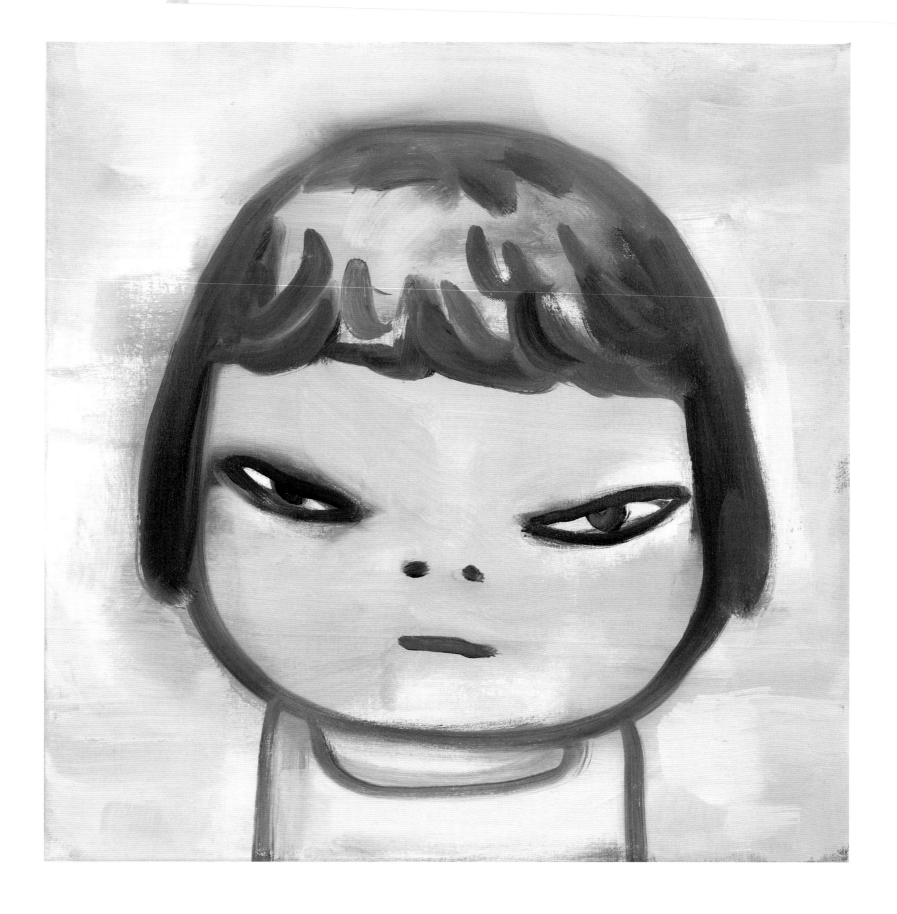

도판 318
〈바람 속에서 혼자(Alone in the
Wind)〉, 2018, 캔버스에 아크릴릭,
53×53cm

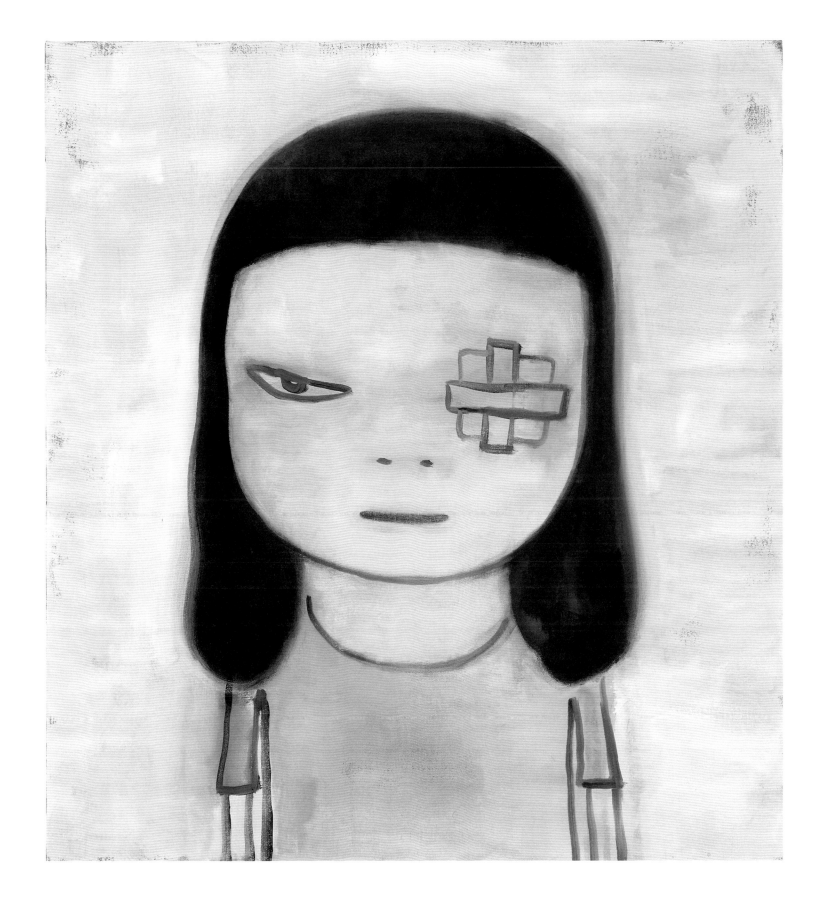

도판 319
〈안대를 한 소녀(Girl with
Eyepatch)〉, 2018, 캔버스에
아크릴릭, 120×110cm

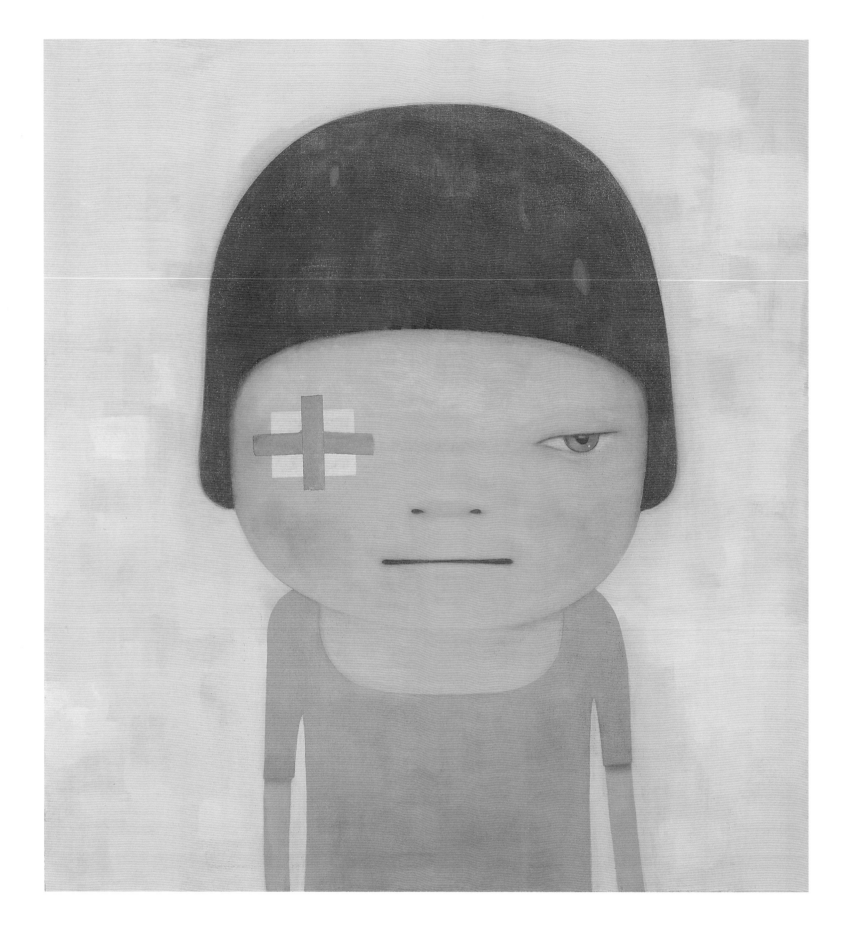

도판 320
〈부상자(Wounded)〉, 2014,
캔버스에 아크릴릭, 120×110cm

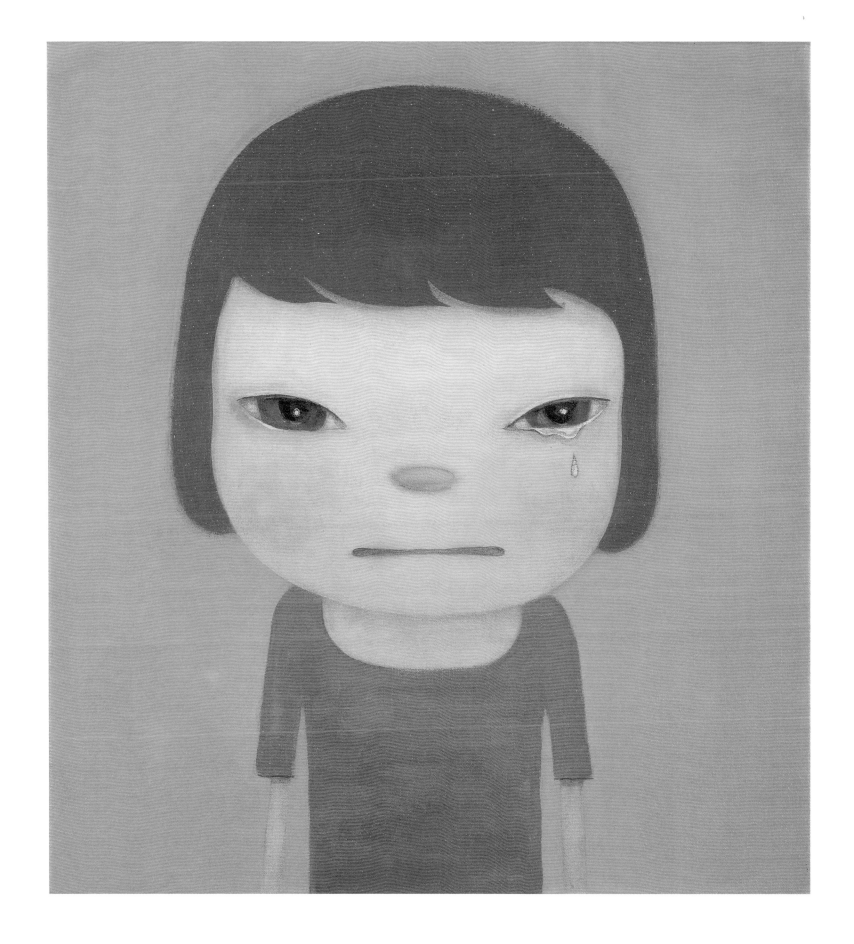

도판 321
〈분노의 눈물(Tears of Rage)〉,
2015, 캔버스에 아크릴릭,
56×51cm

요성을 찬양하는 노래다. 이 앨범에 수록된 다른 곡인 〈싸워라! 동지여!!〉와 〈35년의 고난〉은 둘 다 결코 희망을 버리지 말고 인간성을 빼앗아가는 권력의 위계질서를 거부하자는 사상을 전달한다. 배짱 있는 가사와 긍정성을 섞은 이런 의미의 메시지와 앨범의 회고적 성격을 보면, 나라가 왜 켄지와 협업하기로 했는지, 왜 특히 〈바람 속에서 혼자〉로 그 커버를 장식하기로 했는지를 쉽게 알 수 있다. 이 회화는 나라가 가와이 미학과 펑크 미학 사이에서 구축해온 연결, 즉 이제는 섬세한 감정적 특질로 물들이는 융합을 이어간다.

이 시기의 유사한 작품인 〈안대를 한 소녀〉(2018)(도판 319)에서 나라는 1990년대 자신의 대표적인 회화적 코드 가운데 하나인, 상처 입은 눈을 환생시킨다. 다른 작품들에서 나라는 이 테마를 확장하는데(도판 320), 어떤 경우는 감정이 북받쳐 눈물이 글썽해 앞을 못 보는 눈이 되기도 한다(도판 321). 이 작품들은 나라의 다른 상반신 인물화들 눈 처리와 대조적인데, 다른 것들은 제각각의 색채들을 품고 관람자가 거기 푹 잠기도록 초대한다면, 이 작품들에서 나라는 대상과 관람자의 관계를 거꾸로 세우면서, 인물의 손상된 눈이 사회적 접촉에 대한 갈망을 암시하거나, 최소한, 관람자들이 대상의 드러난 고통을 숙고해 보도록 제시한다. 육체 손상 테마를 다루는 일이 거의 없는 가와이의 시각적 코드와 결합한 이 작품들은 외형적인 고통의 기호와 인간의 허약함이라는 내면적인 세계 사이 긴장을 만들어낸다.

또한 이 기간 동안 나라는 그림과 회화를 혼합하는 기법을, 특히 2010년 뉴욕의 아시아 소사이어티 전시 《속아 넘어가지 않아》 이후 거의 중단했던 매체인 대형 광고판 회화에서 다시 사용하게 됐다. 그는 기운차게 이 기법으로 돌아가, 과거의 스타일과 습관들을 재창조하는 열정적 추진력을 보여주는 일련의 작품들을 제작했다. 가장 최근 광고판 회화에서는, 〈머리(눈을 뜬)〉와 〈머리(눈을 감은)〉(2017)(도판 322, 323)에서 보듯, 강한 그래픽적 선들이 미완의 스케치 같은 특질로 나타나며 추상적 형태가 그의 도자기 꽃병들을 연상시킨다.

도판 322
〈머리(눈을 뜬)(Head (eyes opened))〉,
2017, 목판에 아크릴릭, 176×90×5cm

도판 323
〈머리(눈을 감은)(Head (eyes
closed))〉, 2017, 목판에 아크릴릭,
176×88.2×4.5cm

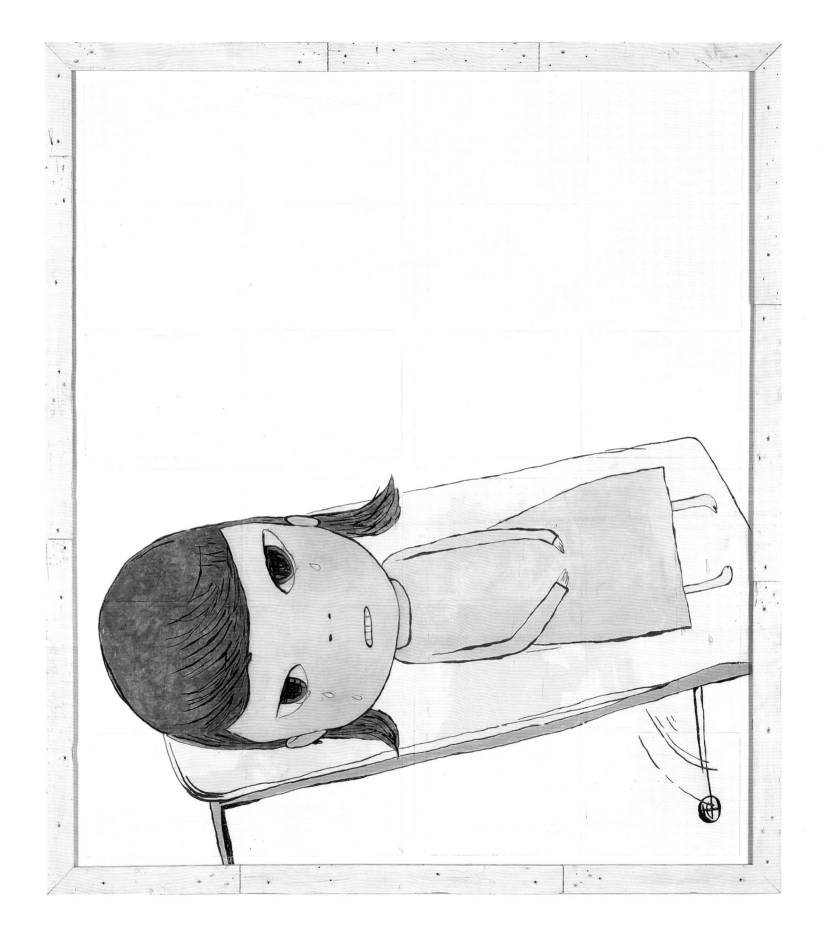

도판 324
〈응급 상황(Emergency)〉, 2013,
목판에 아크릴릭, 211×186×9cm

도판 325–327
〈무제(Untitled)〉, 2016, 종이에 볼펜,
각각 29.7×21cm

도판 328 (아래 오른쪽)
〈무제(Untitled)〉, 2017, 종이에 볼펜,
각각 29.7×21cm

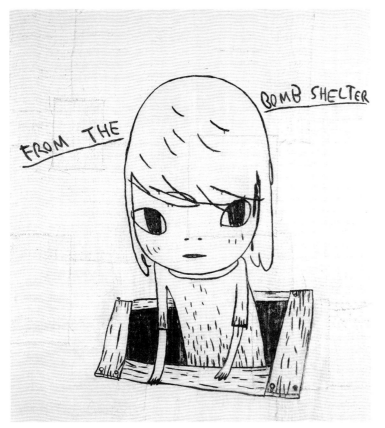

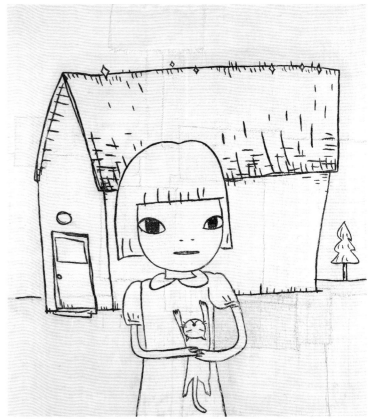

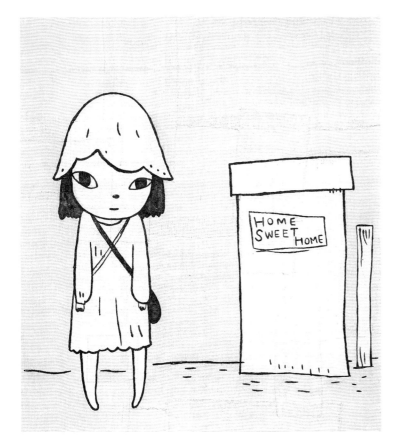

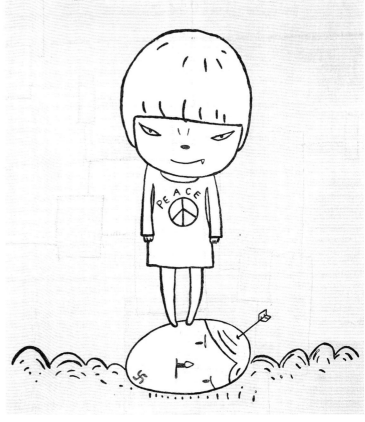

도판 329 (위 왼쪽)
〈방공호에서(FROM THE
BOMB SHELTER)〉, 2017,
목판에 부착한 삼베에 아크릴릭
180.5×160.5×4.8cm

도판 330 (위 오른쪽)
〈집(HOME)〉, 2017,
목판에 부착한 삼베에 아크릴릭,
180.5×160.5×4.8cm

도판 331 (아래 왼쪽)
〈정다운 집의 대문(SWEET
HOME GATE)〉, 2019, 목판에
부착한 삼베에 아크릴릭,
180.5×160.5×4.8cm

도판 332 (아래 오른쪽)
〈평화 소녀(PEACE GIRL)〉, 2019,
목판에 부착한 삼베에 아크릴릭,
180.5×160.5×4.8cm

이 스펙트럼의 다른 한쪽 끝에는 2013년 〈응급 상황〉(도판 324), 나라의 가장 가슴 아픈 목판 회화 중 하나가 있다. 여기서 나라는 이를 악문 채 우리를 바라보는 들것 위의 어린 소녀를 묘사하며 같은 매체의 다른 작품들보다 더 부드러운 선들을 사용했다. 〈봄 소녀〉처럼 이 회화도 후쿠시마 재난으로 무거워진 마음으로 제작됐지만 여기서의 메시지는 더 직설적이다. 그의 광고판 회화들이 으레 그렇듯 공개적 알림의 수단이라는 본래의 기능을 활용하기 때문이다. 또한 이 회화는 희생양처럼 누운 어린이를 묘사하기 위해 십자가 모양 구성을 사용한 초창기 작품들을 참조한다. 하지만 섬세한 농도 및 억제된 노란색, 녹색 같은 색채의 사용은 그런 작품들의 으스스한 어둠에서 벗어나 〈응급 상황〉을 〈봄 소녀〉가 구현하는 더 희망적인 세상 내에 위치시킨다. 비록 이 작품이 어린이의 육체적 외상을 직접 다루고 있음에도 불구하고 말이다.

나라는 네 점의 광고판 회화 연작에서 이 테마를 계속 탐구하는데, 〈방공호에서〉(도판 329), 〈집〉(도판 330), 〈정다운 집의 대문〉(도판 331), 〈평화 소녀〉(도판 332)가 그것이다. 각각의 작품들은 세키가와 히데오가 연출한 1953년 영화 〈히로시마〉(도판 333)에서 영감을 받은 그림들(도판 325-328)을 바탕으로 한다. 이 그림들과 회화들을 비교해보면, 펜 스케치 버전을 회화가 대체로 그대로 따르고 있는데, 몇 가지 예외가 존재하며, 〈방공호에서〉에서는 나라가 소녀의 상처를 없애고 대신 결의가 굳은 모습으로 묘사한다. 이것은 〈버려진 강아지〉(1995)(도판 73)를 연상시키는 자세. 〈버려진 강아지〉는 오려 붙인 캔버스 천 조각들 위에 강아지 의상을 입은 반항적인 아이를 그린, 나라의 중요한 작품 중 하나다.

영화 〈히로시마〉는 베스트셀러 『원자 폭탄의 아이들』(1951)을 원작으로 한다. 작가 오사다 아라타가 히로시마 폭격에서 살아남은 학생들의 진술 105건을 모은 구술집이다. 세키가와의 영화는 일본 교사 조합의 자금을 지원받은 독립영화로, 같은 책을 원작으로 한 1952년 신도 가네토 감독의 이전 영화 〈히로시마의 아이들〉의 수정판이었다. 일본 교사 조합이 신도의 영화를, 핵폭탄의 정치적 파급 효과에 대해 충분히 다루지 못했다고 비판했던 것이다.[9] 규모에 있어 더 야심찼던 세키가와의 각색은 원폭에 대한 많은 다른 시각을 제시했고 그 진술의 진정성을 더하기 위해 수천 명의 히바쿠샤(핵공격 생존자들)를 엑스트라로 동원했다. 이 영화는 교실 장면으로 시작된다. 원폭의 유산과 뒤이은 히바쿠샤에 대한 차별에 무지한 교사가 제자들로부터 배우는 장면이다. 그리고 나서 서사는 과거로 이동해, 원폭의 심각함과 그에 따른 인간적 차원의

도판 333
〈히로시마(Hiroshima)〉, 1953,
세키가와 히데오 감독, 104분

도판 334
〈나쁜 머리(Bad Head)〉,
2014, 나무 판지에 아크릴릭,
147.5×151×9cm

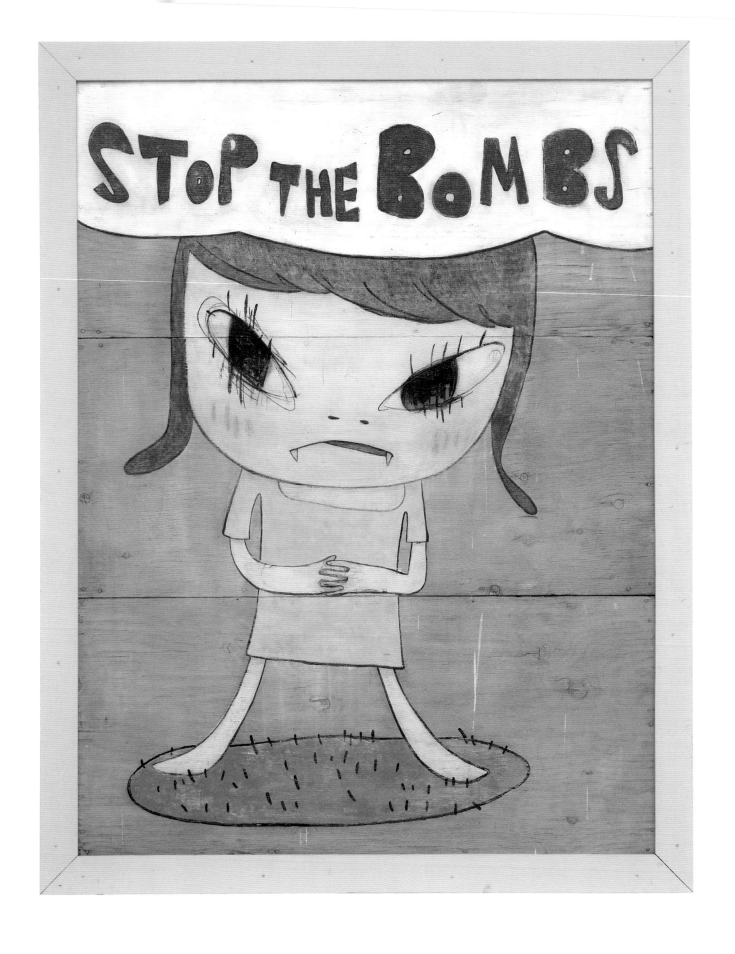

도판 335
〈폭격을 멈춰라(STOP THE
BOMBS)〉, 2019, 목판에 아크릴릭,
149.5×117.5×7.7cm

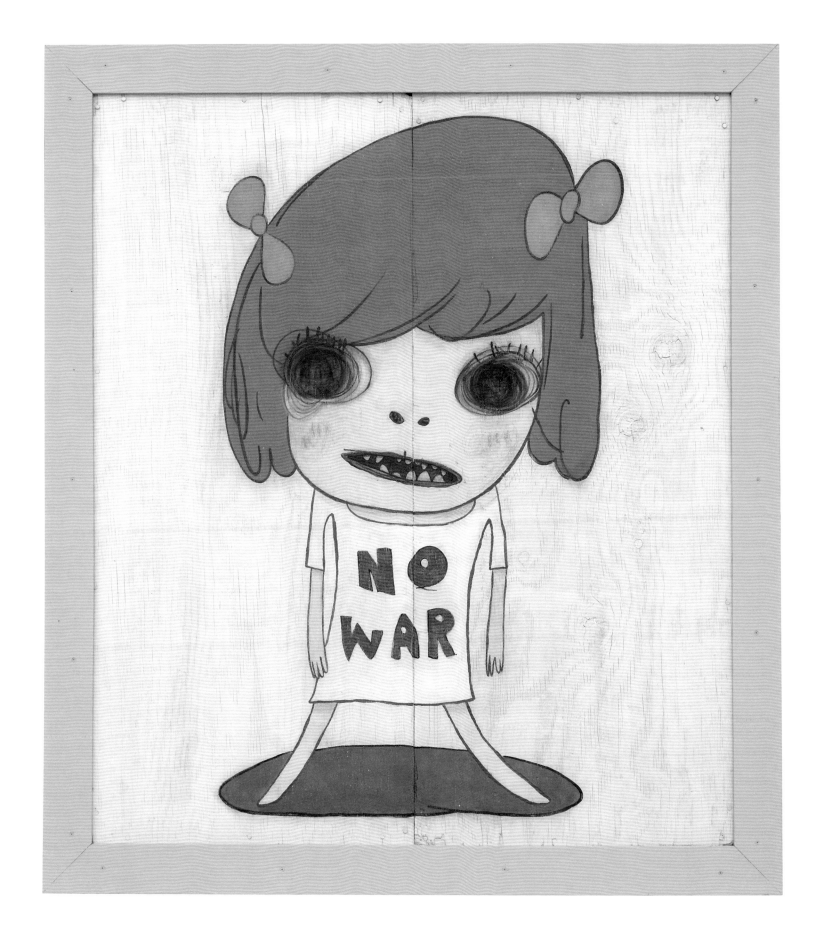

도판 336
⟨전쟁 반대(NO WAR)⟩, 2019,
목판에 아크릴릭, 117×103.5×7cm

비극을 보여준다. 이 이야기에 엮인 많은 서사들 중 가장 잘 알려진 장면 하나는, 일본 제국 군 지도부가 전쟁 동원력을 유지하기 위해 폭탄이 핵무기가 아니라고 시민들에게 거짓말하기로 집단 모의하는 장면이다. 회의 탁자 한쪽에는 핵 과학자가 조용히 앉아 창에서 나방이 퍼덕이는 모습을 지켜보는데, 이는 핵 낙진의 희생자가 될 많은 사람들을 상징한다.

나라는 몇몇 작품에서 나치 독일과의 유사성에 주목하며 전시 일본 우익 제국 군대의 위선을 다룬다. 피 웅덩이 속에 옆으로 쓰러진 히틀러의 머리는 나라가 예전 그림들에서도 탐구했던 테마이며 〈나쁜 머리〉(2014)(도판 334)에서는 광고판 회화로 만들었는데, 공개적 선언과 관계된 장르로의 변화는 나라가 자신의 정치적 입장에 더 개방적이 되고 있음을 보여준다. 만약 이 광고판 그림이 그 직접성에 있어서 단순하다면, 또 다른 접근법이 다른 작품 둘에서 보이는데, 큰 머리 소녀에서의 귀여움과 위협의 결합으로 되돌아가는 것이다. 하지만 이번에는 대담하고 명백히 정치적인 힘을 가지고 그린다. 고르지 않은 치아와 광적인 눈빛의 소녀들이 위협적인 에너지를 보유하고 '폭격을 멈춰라'와 '전쟁 반대'(도판 335, 336) 같은 메시지를 표명한다. 비록 이런 작품들 뒤에는 블랙 유머가 도사리고 있지만, 이 망가진 아이들 역시 핵 낙진의 악몽을 포착하고 있다는 사실을 간과하기는 어렵다.

앞 장에서 살펴본 바와 같이 나라는 아프가니스탄 여행 후에 전쟁과 화학 무기의 역사적 군국화를 비판하는 작품들을 소량 제작했다. 그러나 2011년 이후 나라의 반전 메시지는 광고판 회화뿐 아니라 캔버스 회화에서도 훨씬 노골적이 된다. 2018년 조지아 출신 예술가 니코 피로스마니(1862-1918)에게 헌정된 매우 이례적인 두 작품에서 볼 수 있듯이 말이다. 이 작품들은 조지아 출신의 아웃사이더 예술가를 기리기 위해 안도 다다오, 시라나 샤바지, 안드로 베쿠아, 파블로 피카소, 게오르그 바셀리츠 같은 예술가들이 참여했던 전시의 출품작이었다.[10] 피로스마니는 알코올 중독과 가난으로 얼룩진 짧은 생애를 보낸 독학의 떠돌이 예술가였다. 그는 선술집 간판과 부유한 고객들을 위한 회화를 그리며, 유명 여배우의 초상화를 그릴 때나 소떼들을 그릴 때나 자유로운 방랑자로 도시들과 조지아 시골 사이를 떠돌았다. 피로스마니의 작품은 종종 '원시적'으로 불리는, 직설적 정직함과 별난 민속 스타일로 그림을 그리는 예술가의 원초적 감흥을 지닌다. 비록 기성 예술계 내에 후원자와 숭배자들이 있었지만, 그는 늘 변두리 사람이었다. 피로스마니는 1차 대전 발발 직후 후원자들이 작품 의뢰

를 중단하면서 노숙자가 됐는데, 건강이 악화되면서 대전이 끝나기 전 사망했다. 이후 1950년대 미술계가 그를 재발견했고 현재는 슬라브족 러시아의 근대 미술 운동의 중추적인 예술가로 평가받는다.

언제나 전쟁 시기 예술가들의 생애에 매료되었던 나라는 오랫동안 피로스마니의 숭배자였다. 이 헌정 전시를 위해 나라는 두 작품을 제작했는데, 하나는 피로스마니의 〈여배우 마르가리타〉(1909)(도판 337)를, 다른 하나는 〈두루마리를 들고 있는 타마르 여왕〉(연대 미상)(도판 338)을 바탕으로 한 것이었다. 피로스마니의 〈여배우 마르가리타〉는 짝사랑에 대한 회화이다. 피로스마니는 프랑스 가수이자 무용수였던 마르가리타에게 제정신을 잃을 정도로 열정적으로 빠져들었고, 애정을 얻기 위해 가진 돈 모두를 쏟아 꽃을 사서 그녀의 집 바깥 거리에 늘어놓았다. 이 엄청난 행동에 감동한 여배우는 집에서 나와 피로스마니에게 처음이자 유일한 키스를 해주었다. 피로스마니는 이 여배우를 하얗게 빛나는 후광 속에 꽃다발을 쥐고 선 신성한 존재로 그리며, 검게 탄 대지 위의 어두운 밤을 배경으로 했다. 이 회화는 도취된 사랑에 대한 증표다.

〈타마르 여왕〉은 1184년부터 1213년까지 통치한 조지아 최초의 여성 지배자의 초상화다. 타마르 여왕의 즉위는 반대에 부딪혔지만 정치적 수완과 군사력을 동원해 성공적으로 제압하고 조지아 황금기의 절정을 이루었으며 오늘날까지 이상화된 인물로 남아 있다. 피로스마니는 털로 장식된 망토와 금으로 세공된 왕관을 쓰고 긴 두루마리를 든 타마르 여왕이 당당히 서 있는 모습을 묘사함으로써 그녀의 제왕적 위세를 포착하고 종교적 성상과 통치자 초상의 비잔틴 전통을 연상시킨다. 그러나 이 작품은 피로스마니의 대표적 특징인 대담하고 굵은 획, 그리고 어색한 비율로 그려져서, 여왕을 더 인간적으로 보이게 한다. 즉 위엄의 상징이라기보다는 사려 깊은 여왕인 것이다.

도판 337
니코 피로스마니, 〈여배우 마르가리타(Actress Margarita)〉, 1909, 방수포에 유채, 116.5×93.8cm

도판 338
니코 피로스마니, 〈두루마리를 들고 있는 타마르 여왕(Queen Tamar holding a scroll)〉, 연대 미상, 판지에 유채, 101.5×71.5cm

도판 339
⟨여배우 마르가리타, 니코
피로스마니처럼(Actress
Margarita, after Niko
Pirosmani)⟩, 2018, 캔버스에
아크릴릭, 120×110cm

도판 340
〈타마르 여왕, 니코 피로스마니처럼
(Queen Tamar, after Niko
Pirosmani)〉, 2018, 캔버스에
아크릴릭, 120×110cm

나라는 2018년 두 점의 상반신 초상화에 이 조지아 거장의 스타일을 통합해 두 여성의 개성들을 포착하는데, 이 혼종성에서는 예전 스기토 히로시와의 협업 프로젝트였던 샤갱(도판 148–153)이 떠오른다. 〈여배우 마르가리타, 니코 피로스마니처럼〉(도판 339)에서 나라는 자신이 흠모받고 있음을 알고 자신감에 차 신난 눈빛과 위로 올라간 입술로 관람자를 대면하는 공연자의 역동적 성격을 묘사한다. 뚜렷한 이중 턱을 가진 여배우 얼굴의 둥근 윤곽은, 느슨해진 나라의 붓질 처리와 마찬가지로, 피로스마니의 초상화에 공명한다. 그러나 나라의 대표적 특징인 피부 톤의 자잘한 얼룩과 색채의 풍부한 깊이는 그의 것으로 남아 있다.

나라는 두 번째 인물화에서 더 사색적인 타마르 여왕의 이미지를 보여주는데(도판 340), 위를 향한 시선이 깊은 생각에 잠긴 여인을 묘사한다. 아마도 가장 흥미를 끄는 부분은 손에 들린 두루마리다. 거기 적힌 글은 국제 분쟁을 해결하는 수단으로서 전쟁을 금지하는 일본 헌법 9조로 보인다. 2차 대전 후인 1947년 5월 3일 발효된 이 조항은 헌법에 대한 동시대의 논의에서 논쟁적인 부분이다. 군국화의 지지자들이 군비 추가 투자는 전쟁 대비라기보다는 자위 수단 강화라고 주장하기 때문이다. 그러나 나라는 이 법의 예외적 고귀함을 알리고자, 법을 고수했고 조지아에서 가장 존경받았던 여왕을 묘사하고, 좋은 통치력의 구현으로서 법의 중요성을 선언한다.

그림에 9조 조항을 넣은 것은 나라에게는 예외적인 행위였다. 그는 정치나 행정에 직접적인 언급을 하는 일이 드물고 그의 정치 참여는 보통 심각한 논란을 거의 일으키지 않는 슬로건 정도다. 그러나 일본의 정치적 분위기가 나라로 하여금 이런 더 공개적인 성명을 하지 않을 수 없도록 만들었다. 최근 일본군의 움직임 증가는, 대민 봉사와 군사 작전의 경계가 흐려졌던 후쿠시마에 대한 정부의 대응에서도 드러났다. 또한 아프가니스탄 전쟁에서 미국을 지원하기 위해 중동에 부대를 배치했고 헌법 9조 개정과 일본군의 역할 및 규모 확대를 위해 국회에서 논쟁도 재개되었다. 정부가 핵 발전소를 다시 열겠다는 의사를 밝힌 상황에서 핵 발전과 핵무기의 경계선이 유지되기가 어려워진다는 우려가 커졌다.

나라가 보통 캔버스 회화들에서 더 신중해진다면, 그의 그림들은 정치적 우려를 표현할 수 있는 강력한 공간으로 자리한다. 이 시기 그림들은 흡혈귀 소녀에서부터 해골들의 산, 상처 입은 눈물, 짜증 난 눈초리, 흥분한 기타들, 불경스러운 흐름 등 광범위한 테마를 드러낸다(도판 341–343). 나라는 다시 반항하는 소녀들로 돌아가는데,

도판 341 (위 왼쪽)
〈천사(Angel)〉, 2014, 종이에 색연필, 31.2×22.8cm

도판 342 (위 오른쪽)
〈무제(Untitled)〉, 2013, 종이에 색연필, 36.5×26cm

도판 343 (아래)
〈빌어먹을 거리(Fuckin' Street)〉, 2013, 종이에 색연필, 32.5×24.2cm

도판 344
〈피에 굶주린 여자아이(Bloodthirsty Gal)〉, 2014, 종이에 색연필, 23×15.5cm

도판 345
〈꼬마 흡혈귀(The Little Vampire)〉, 2017, 종이에 연필, 65×50cm

I DON'T CARE
I DON'T CARE

満足がいってもそ〜NO2
持てる力をすべて使って
yeah 希望を与える!!

도판 346
〈나는 상관없어(I Don't Care)〉,
2016, 종이에 볼펜, 29.7×21cm

도판 347
〈결핍된 희망(HOPE Starved)〉,
2016, 종이에 볼펜, 29.7×21cm

그들은 더 사악하고 폭력적인 페르소나를 띤다. 피에 굶주리거나 광기에 사로잡힌 소녀들은 '전쟁 반대'나 '폭격을 멈춰라'를 주장하는 광고판 회화들과 다르지 않지만 이제는 도끼를 휘두르고 다른 이들에게 해를 끼칠 수 있다(도판 344–347). 이러한 이미지들은 나라의 익숙한 병치, 일본 하위문화의 경계 공간에 근원을 둔 '귀여운/무서운'을 훨씬 넘어선다. 좀비 및 뱀파이어 소녀들은 악몽과 공포 영화에 더 가깝고, 나라가 같은 시기에 제작하고 있던 차분한 상반신 인물화와는 극명한 대조를 이룬다. 이런 감정의 과잉 속에서 누군가는 과연 후쿠시마의 트라우마가 치유될 수 있는 것인지 궁금해 할 것이다.

이제 나라의 큰 머리 소녀들이 발전해온 과정을 전체적으로 볼 수 있다. 독일 신표현주의 영향을 받은 〈낭만적인 파국〉(도판 52) 같은 초기작들부터, 1990년대 초반 강한 윤곽선과 빈 배경의 대담한 반항적 소녀들, 그리고 2000년대 중반까지 초기 회화 실험들, 그리고 그것들이 2011년까지 다양한 매체를 이용하여 1990년대 이래 나라의 이력을 규정해온 특유의 회화적 코드들을 다시 찾는 도약대가 된 과정까지 말이다. 또한 나라의 큰 머리 소녀들은 더 큰 독립의 감각을 획득했다. 때로 이는 설명에서 이름으로 진화해온, 루시, 미스 마가렛, 봄 소녀 같은 작품 제목을 통해 알 수 있다.

아마 나라가 자신의 형상들에 부여해온 가장 큰 독립성은 대중 정치 단체들의 나라 작품 이용에서 비롯될 것이다. 아무리 나라가 전쟁과 핵에 반대하는 정치적 입장을 담은 상당량의 작품을 생산해냈어도, 학자들은 이를 하나의 구분되는 작품군으로 조명하려는 시도를 잘 하지 않았다. 부분적으로 이는 나라가 자신의 정치적 입장을 체계적인 활동가적 개입보다는 개인적 입장으로 표현하는 경향이 있기 때문이다. 더구나 역사적으로 큐레이터와 저자들은 나라를 네오팝의 틀 내에 위치시키고 그의 작품이 실질적 정치적 언급을 담을 가능성을 배제하려는 경향이 있어 왔다. 그러나 후쿠시마 참사 이후 나라의 반핵 작품들이 대중의 관심을 끌었고, 이 중 몇 작품을 반핵 단체들이 핵 발전에 반대하는 대중 시위에서 팻말로 활용했다.[11]

도판 348
〈핵 반대(No Nukes)〉, 1998,
종이에 아크릴릭과 색연필,
36×22.5cm

나라는 2011년의 즉각적인 여파 이후 자신의 캔버스 회화 작품들을 공유할 준비가 되어 있지 않다고 느꼈음에도, 아크릴로 그린 초기 그림 〈핵 반대〉(도판 348)가 2012년 시위 행렬에 사용되는 것을 적극 지지했다.[12] 그는 1998년 이 그림을 1970년대 반핵 운동에 대한 언론 보도를 기억하며 그렸다. 냉전 기간 동안 핵폭탄의 위협이 핵 전반에 대한 논의를 다시 가동시켰을 때 반핵 문구는 세계 전역에서 방송된 록 콘서트와 시위를 포함하여 많은 집회의 슬로건이 되었다. 나라는 젊은 시절 그런 뉴스 보도 등을 통해 국제적 반문화 활동을 흡수했고 1980년대부터 초기 작품 일부에 반핵 문구를 사용하기 시작했다. 이는 1990년대 중반에 다시 등장했고 아프가니스탄에서 돌아온 2002년 이후 더 자주 나타났다. 후쿠시마 참사 이후 이 1998년 그림을 핵 발전소 재가동에 반대하는 시위 단체들이 사용하자, 나라는 소셜 미디어에 고해상도 파일을 올려 더욱 널리 이용할 수 있도록 했다.

전국적으로 더 많은 반핵 시위 행사가 열리면서 나라의 작품 사용이 계속되었다(도판 349). 가장 큰 집회 중 하나는 1970년대부터 반핵 활동에 참여해 온 프리랜서 저널리스트 가마타 사토시가 주최했다.[13] 가마타는 아오모리현에 핵연료 재처리 공장을 건설하려는 계획에 반대하는 농민들의 시위를 다룬 1991년 자신의 대표작인 『롯카쇼-무라 노 키로쿠(롯카쇼 마을에 대한 기록)』를 비롯해 원자로가 일본 사회에 미치는 영향에 관한 여러 권의 탐사 서적을 발표해왔다.[14] 가마타는 그의 경력 내내 꾸준히 핵 반대 운동을 해왔지만, 2011년 재난으로 그의 메시지가 광범위한 지지를 얻게 되었다.

2012년 7월 가마타는 작가 오에 겐자부로 등 유명 인사들과 함께 "핵 발전소의 즉각적 종식"을 목표로 도쿄 요요기 공원 집회를 계획했다.[15] '사요나라 원자력 발전소'로 알려진 이 집회는 전국 발전소 폐쇄를 지지하는 천만 서명 운동의 일환이었다. 가마타를 오래 존경해온 나라는 집회에서 사용할 예술 작품을 헌정해 달라는 요청을 받고, 후쿠시마를 생각하고 그린 〈봄 소녀〉의 이미지를 제공하기로 결정했다. 이 작품에는 〈핵 반대〉의 직접성은 결여되어 있었지만 공원에 모인 수천 명의 사람들 사이로 높이 걸린 커다란 현수막을 장식하면서 시위자들에게 시각적 상징으로 빠르게 받아들여졌다(도판 350).[16] 그렇게 된 이유 중 일부는, 즉시 인식 가능한 나라의 스타일로 그려져서 집회에 대한 나라의 지지가 드러났고, 그것으로 지역 언론에 인지도를 얻을 수 있었기 때문이다. 그러나 유명인의 지지라는 기능을 제외하고도, 후쿠시마 핵 발전소를

도판 349
2012년 6월 29일 반핵 시위

도판 350
2012년 7월 16일 도쿄 요요기 공원에서 열린 '사요나라 원자력 발전소' 집회

다시 열겠다는 계획을 비판하는 슬로건 옆에 놓인, 조용히 응시하는 어린이의 이미지는 고발의 역할을 했다. 이 집회 직후 또 다른 유명인 활동가인 음악가 사카모토 류이치는 '핵 반대 2012 음악 축제'(2012년 7월 7–8일)를 개최하고 행사 홍보 전단에 〈봄 소녀〉를 인쇄했다.[17] 〈핵 반대〉와 함께 〈봄 소녀〉는 현대 일본 반핵 시위의 시각적 풍경에서 지워지지 않을 일부가 되었다.

《A에서 Z까지》 전시들과 많은 다른 장소에서의 변주 이후, 나는 창작을 계속하기 위해 사회로부터 분리될 필요가 있다고 생각했다. 그러나 그 지진 이후, 나는 억지로 단절될 필요가 없다는 것을 깨달았다. 내 창작물로 모든 사람을 만족시킬 필요는 없지만, 나는 사람들을 어느 정도 이해할 필요가 있었다.[18]

동일본 대지진과 후쿠시마 재난은 나라를 북쪽 고향 지역과 정신적으로 더 가깝게 연결시켜 주었고, 그 사건들이 그의 작업 방향에 계속 영향을 미치고 있다. 2011년 이후 몇 년 동안 나라는 북일본 출신 개인들과 협업하는 소규모 지역 프로젝트를 점점 더 많이 맡아왔다. 이는 그가 더 이상 미술관과 갤러리 전시에 참여하지 않는다는 의미가 아니라, 점점 더 나라가 자신과 같은 사람들을, 기성 예술계의 평소 구조 밖에서 일하기를 좋아하는 사람들을 발견할 수 있는 곳들로 한발 물러서고 싶어 한다는 의미다.

이런 지역 중심 프로젝트 중 하나는 2013년 아이치 트리엔날레 출품작이다. 나라는 작품을 제작하는 대신 아이치 현립 예술대학에서 강의할 당시 학생이었던 모리키타 신, 졸업생 아오키 가즈마사와 함께 공동으로 작업했다. 나라처럼 모리키타와 아오키는 2011년 재난 이후 차에 건축 자재와 침낭을 싣고 필요한 가정에 공급하면서 복구 작업에 헌신했다. 이들은 트리엔날레 출품작으로 공동체 개념 구현을 위한 임시 공간 〈위로우 하우스〉(도판 351)를 만들었다. 예전 차고였던 곳에서 전시와 공연을 열고 대중을 위한 카페를 차린 것이다. 이 이름은 모리키타가 가장 좋아하는 1990년대 일본 펑크 밴드 하이 로우즈에서 가져왔는데, 아오키가 가장 좋아하는 간식 '우이로'에 대한 말장난이기도 했다.[19] 카페 이름은 코시바 쇼쿠도(코시바 식당)라고 지었는데, 나라가 대학에 있을 때 학우들을 위해 무료로 요리를 하고 음식을 제공하려고 게릴라 카페를 차렸던 학생의 이름에서 가져왔다. 이런 정신에서 〈위로우 하우

도판 351
THE WE–LOWS(나라 요시토모 + 모리키타 신 + 아오키 가즈마사 + 코시바 가즈히로 + 후지타 요코 + 이시다 시오리 + 사카이 유메코), 〈위로우 하우스(WE–LOW HOUSE)〉, 2013, 혼합매체 설치 (후쿠시마에서 가져온 우유 궤짝, 아이치의 건설 폐기물, 오디오 장비, 주방 도구, 잡다한 물건들), 크기 미상

스)는 다른 예술가들이 사용할 수 있고 지역 공동체와 해외 방문객들이 경험할 수 있는 공유 공간을 제공하며 연결과 창조에 대한 감각을 기를 수 있도록 도왔다. 더 나아가 아이치 현립 예술대학과의 연계를 통해, 나라는 재난 이후 예술로의 복귀에 영감을 주었던 그곳에 무언가 돌려주기를 희망했다.

그리고 또한, 현재도 진행 중인 다른 프로젝트를 위해 나라는 홋카이도 시라오이의 외딴 지역인 토비우로 가게 됐다. 나라의 첫 토비우 여행은 호기심에서 시작됐다. 2016년에 그의 고향인 아오모리와 홋카이도섬을 처음으로 연결하는 새로운 고속철도가 요란한 홍보와 함께 개통되었다. 개통 일주일도 안 돼 나라는 섬 남쪽 끝에 있는 항구 도시 무로란행 표를 샀다. 나라는 토비우와 그곳의 소규모 지역 예술 음악 축제에 대해 들은 적이 있었다. 그 축제는 아이누 혈통을 이어받은 음악가 오키(가노 오키), 인디 포크 가수 이케마 유코, 재즈 앙상블 OTT와 같은 다양한 재능 있는 뮤지션들을 매료시켜왔다. 비록 나라가 방문했을 당시 축제는 열리고 있지 않았지만, 그는 무엇이 그렇게 다양한 음악가들을 북쪽에 있는 작은 마을로 끌어들이는지 보고 싶었다.

토비우는 또한, 변두리 지역 전반과 특히 일본 북부에 대한 나라의 관심이 통합되는 곳이기도 하다. 역사적으로 홋카이도에는 토착민 아이누족이 거주하고 있었지만, 1780년대에 메이지 정부는 더 많은 일본 인구를 불러들이는 일련의 동화 정책을 시행했는데, 결과적으로 일본인의 수가 그곳에 살고 있는 아이누의 수를 넘어섰다.[20] 그럼에도 불구하고 아이누 문화는 지속되었고 홋카이도의 많은 지명이 여전히 아이누식 이름으로 통용된다. 아이누 언어는 표준화된 문자 체계 없이 구술 전통에 바탕을 두기 때문에 이 지역의 많은 장소 이름이 지도에 나오지 않으며 데카르트식 지리 좌표계의 세계에는 존재하지 않는 것처럼 보인다. 글자로 쓰일 때도 종종 히라가나와 가타카나 둘 다로 구성된 음차로 나타나며 발음 표기가 통일되지 않는다. 또한 많은 아이누식 장소명은 복합적 의미를 가지는데, 예를 들어 토비우는 '치시마자사 꽃의 많은 장소들'과 '많은 검은 새들의 장소' 둘 다를 의미한다. 요약하자면 토비우는 관습적인 사회에서 만드는 위치의 논리로 고정되는 데 저항하면서, 대신 불완전한 구술 전통과 지역 지식이 만든 유기적인 공동체로서 존재한다.

도판 352
토비우의 학교 건물, 2011

도판 353
아사이 유스케, 〈숲의 씨앗(Seeds of Forest)〉(토비우 체육관 벽화), 2015, 흙(여섯 종류), 물, 목공풀, 아크릴 수지, 700×1500cm

오늘날 토비우는 총인구가 서른 명 정도로 열 가구 이하가 거주한다. 그러나 이 지역 다른 많은 곳과 마찬가지로 한때는 번성하던 광산촌이었다. 태평양 전쟁 이후 국가가 의무 교육 프로그램을 시행하자, 지방 정부가 이곳에 작은 초등학교를 하나 지었는데, 교실 한 개에서 시작하여 체육관과 숲속 야외 활동 공간을 갖춘 작은 복합 건물로 빠르게 확장됐다. 그러다가 일본의 많은 시골 마을들처럼 줄어드는 인구마서 고령화되었고 1986년 학교가 폐교되었다. 학교는 버려져 있다가 삿포로 출신 조각가 구니마쓰 아스카가 가족과 함께 이주해 작업실로 개조했다. 그들은 몇 년밖에 머물지 않았지만, 그 장소는 아스카의 아들 구니마쓰 기네타에게 지속적인 인상을 남겼고 나중에 그도 조각가가 되어 버려져 있던 그 학교로 되돌아갔다. 아버지처럼 기네타도 작업실로 사용하려고 공간을 빌렸지만 또한 학교 뒤쪽 숲속 빈터를 청소하는 프로젝트도 시작했고 도움을 얻기 위해 근처 마을과 도시에서 자원봉사자들을 불렀다. 그가 건물보다 숲에 초점을 맞추기로 선택한 것은, 부분적으로는 숲이 공동체 생활에 중요한 역할을 한다는 마을의 역사와 풍습에 따른 것이었다. 토비우에서는 모든 학생들이 다양한 새소리를 구별하는 것을 배웠고, 숲을 산책하는 것은 그들의 학교 일과 활동 중 하나였다. 기네타는 또한 황폐해졌던 부지 일부를 문화 공간들로 개조해 예술가들이 그곳의 환경에 호응하는 작업을 하도록 했다. 또한 '토비우 캠프'라고 알려진 연례 예술 음악 페스티벌을 기획하고 자체 기금으로 운영하는 예술 레지던시 프로그램도 설립했다. 그가 시작한 프로젝트는 수년이 지나며 홋카이도에서 강력한 지역적 명성을 얻었다.[21]

나라가 토비우에 도착했을 때, 우연히도 복구를 위한 자원봉사의 날이라는 것을 알고, 학교 뒤쪽의 황무지 구역을 청소하는 데 동참했다. 개방성, 관대함, 그리고 공동체로 되돌려주는 작은 규모의 지역 주도 활동이라는 특징은, 당시 일본 다른 곳들의 거창한 시골 회생 프로젝트와는 완전히 달랐고, 즉시 나라를 매료시켰다. 그리고 다가오는 2016년 9월 연례 축제에 참가해 달라는 초청을 받았다.

많은 방문자와 거주민들에게 토비우는 창의적인 에너지에 영감을 주는 역사와 전통을 가진 장소, 마법 같은 곳이었다. 기네타에게도 마찬가지였고 그는 자신의 예술적 삶의 많은 부분을, 숲을 보호하고 숲에 놓일 예술을 만드는 데 헌신했다. 그의 조각 작품들은 마치 주변 환경의 자연적 일부인 것처럼 존재한다. 거대한 새의 둥지(도판 355)는 숲속에 두드러지지 않게 놓여 있고 부러진 나뭇가지들로 만든 보트(도판

도판 354
토비우의 버려진 학교의 아이들,
2018

도판 355
고스케가와 히로야스, 구니마쓰
기네타, 〈투피우 둥지(Tupiu
NEST)〉, 2016, 일본 오크, 포도
덩굴, 나무, 1600×300×300cm

도판 356
고스케가와 히로야스, 구니마쓰
기네타, 〈보물선(Treasure Ship)〉,
2016, 유목, 다양한 자재들,
300×150×850cm

356)는 움푹 들어간 구덩이 속에 부분적으로 숨겨 있다. 학교 건물 뒷면에 거대한 용 벽화를 그린 아사이 유스케(도판 353)를 비롯해 다른 방문 예술가들도 토비우 안에 구축된 환경과 상호작용해왔다. 지금도 지역 주민들과 교류하며 마을 아이들과 함께 예술을 만들거나 라이브 공연이 끝난 후 관객들과 밤늦도록 이야기를 나눈다. 이런 다양한 목소리들 가운데 나라가 참여하고 있는 것이 보인다. 국제적 명성의 예술가로서가 아니라 토비우의 마력에 빠진 한 명의 참여자로서 말이다.

나라가 처음으로 토비우 캠프 축제에 참가했을 때, 그는 애니메이션 영화를 보여주고 자신의 작품에 대한 이야기 시간을 가졌다.[22] 그러나 그는 공동체에 더 깊이 들어가고 싶었고, 이듬해인 2017년 마을의 한 공간을 빌려 한 달간 학교의 상주 예술가로 참여하기로 결정했다. 나라는 과거에 여러 레지던시 프로그램에 참여해왔지만, 이 프로그램은 장소를 적절하게 존중해야 할 필요성 때문에 그로서도 특별한 도전이었다. 어느 날 숲속을 헤매던 나라는 마른 점토 덩어리를 발견하고 그것을 되살리기 위해 작업을 시작했는데, 인근 마을 아이들도 자발적으로 참여해 그와 함께 점토를 가지고 놀았다. 나라는 이런 상호작용을 통해 자신의 프로젝트가 어떤 것이 될지 결정했다. 폐교된 학교에 이전 거주자들의 기억을 다시 불어넣음으로써 재활성화시키는 것이었다.

이 프로젝트의 일환으로 나라는 미술학교 시절 이후 처음으로 목탄을 들었다. 그곳 숲에서 죽은 나무로 만든 숯을 가지고, 교실에서 놀던 아이들의 초상화를 그리기 시작했다. 이 다섯 점의 목탄화는 나라에겐 이례적인 작품으로, 상상해서 그린 것이 아니라 사실적인 묘사, 예술 제작의 가장 기본적인 과정으로 돌아간 삶으로부터의 그림이었다. 완성하고 나서 나라는 그것들을 교실 벽에 낮게 걸었는데, 그것이 이전 학교에 대한 유령 같은 환영을 불러일으켰다(도판 362–367).

또한 토비우에서 나라는 그에게 지난 10년간 중요해진 매체인 점토 작업도 하면서 손바닥 크기의 작품을 여럿 만들었는데, 고대 일본 조몬 시대(기원전 1만4000년–300년경) 토기에서 영향을 받은 것이었다(도판 358). 조몬 시대 토기는 세계에서 가장 오래된 토기들 중 하나이며, 일본의 많은 지역에서 출토되기는 하지만 가장 큰 규모의 집결지가 발굴된 곳 중 일부는 홋카이도와 도호쿠 지방 북쪽이다. 조몬 토기의 뚜렷한 특징 중 하나는 새끼줄 문양(조몬이 새끼줄 문양이라는 뜻)이다. 나라는 이런 역사에 영향을 받아 작은 토우나 상반신 인물화 연작을 만들었다. 때로는 유약을 칠하

도판 357
시라오이 해안의 아훈루파루 동굴

도판 358
토우(Dogū, 점토상),
1000–300 BC,
노끈 자국과 장식이 새겨진 토기
(도호쿠 지역), 16.5×16.2×7.9cm

지 않고 두었고 그 특유의 어린 소녀들 이미지와 닮은 점이 있다(도판 359–361). 나라
는 가끔 이런 창작물들을 가미가 부린 마술의 증표로 만들기 위해 토비우 숲에 흩어
놓는다.

　　지역 풍경에 이끌려 만든 다른 작품들로는 〈아훈루파루〉 조각상들이 있다(도판
368, 369). 이 작품들은 나라가 2010년 머리 모양으로 만든 도자기 화병 〈필요한 사람
이 있습니까〉(도판 371)를 떠올리게 하는데, 그는 이 화병에 어린 소녀의 모습을 세심하
게 성형했다. 더 최근의 도자기 두상들에서 나라는 여전히 인간적 존재의 포착을 선
호하지만 지역 전설들의 영향을 받아왔다. 많은 아이누 신화 중에 아훈루파루 이야
기가 있다. 신들의 놀이터로 가는 마법에 걸린 출입구가 동굴에 숨겨져 있다는 것이
다. 이 마법의 동굴들 위치는 입에서 입으로 전해 내려오는데, 많은 동굴이 홋카이도
에 있고 시라오이 해안에도 하나 있다(도판 357). 이곳은 마력이 서려 있다고 믿어지는
데, 코를 닮은 돌출부와 그 아래 벌어진 '입'이 얕은 동굴로 이어지는, 얼굴 비슷한 구
조물 때문이다. 이 해안선의 특이한 외양은 홋카이도의 많은 남쪽 지역과 마찬가지로
과거 화산 분출과 지진의 지형적 흔적을 품고 있다. 이 형성물은 뚜렷한 표시의 단층
선과 균열들 및 오랜 세월 재가 쌓여 형성된 검은색 암석들로 인해 더욱 드라마틱해
진다. 이런 지진들의 지질학적 역사는 또한 대지의 변형력과 신들의 영적 힘 사이 관
계에 대해 들려주는 아이누 신화들의 이해를 돕는다. 누가 운이 좋아 아훈루파루의
입구를 찾을 수 있다면 신들의 영역에 들어간 자신을 발견할 수 있을 것이다.

도판 359a–b
〈누마즈 패총 1호(별눈 왕자)(Numazu
Shell Mound No. 1 (Prince with
Sparkling Eyes))〉 (앞면과 뒷면),
2016, 도자기, 14×18×18cm

도판 360
〈누마즈 패총 2호(큼직한 눈)(Numazu
Shell Mound No. 2 (Big Eyes))〉,
2016, 도자기, 25×16×13cm

도판 361
〈카메가오카 1호(동그란 눈)
(Kamegaoka No. 1 (Round Eyes))〉,
2016, 도자기, 8.5×7.5×6cm

도판 362 (위 왼쪽)
〈시우(SHIU)〉, 2017, 종이에 목탄,
182×91cm, 액자 포함 188×97cm

도판 363 (위 가운데)
〈유노아(YUNOA)〉, 2017, 종이에 목탄,
182×91cm, 액자 포함 188×97cm

도판 364 (위 오른쪽)
〈코우(KOU)〉, 2017, 종이에 목탄,
182×91cm, 액자 포함 188×97cm

도판 365 (아래 왼쪽)
〈코코네(COCONE)〉, 2017, 종이에 목탄,
182×91cm, 액자 포함 188×97cm

도판 366 (아래 오른쪽)
〈레노아(RENOA)〉, 2017, 종이에 목탄,
182×91cm, 액자 포함 188×97cm

도판 367 (다음 쪽)
〈코코네〉(세부), 2017

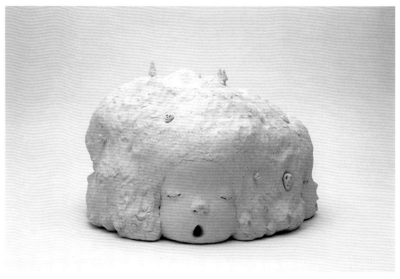

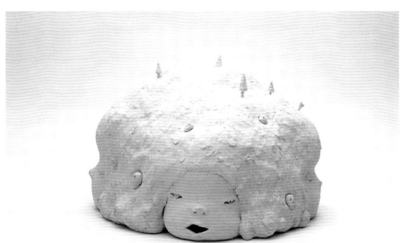

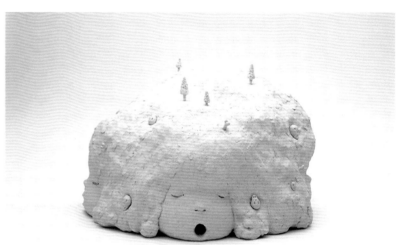

도판 369a–d
〈아훈루파루〉(여러 방향에서
본 모습), 2018, 도자기,
33×45×48cm

도판 368 (이전 쪽)
〈아훈루파루(Ahunrupar)〉, 2018,
도자기, 32.3×44.3×38.8cm

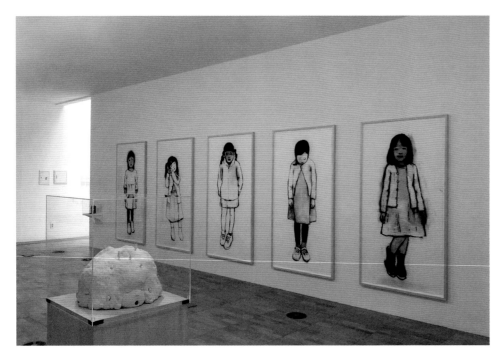

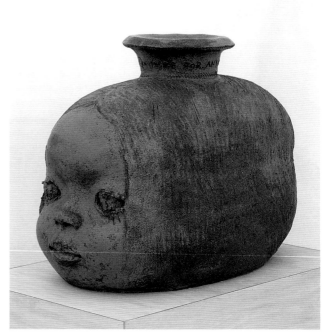

나라는 사람을 닮은 시라오이 동굴의 변형력을 포착하여 점토로 산 모양의 머리를 만들었고 거기에 두 개나 네 개의 얼굴 및 뜨거나 감은 눈과 입으로 변화를 주었다. 그렇게 그는 자신의 소녀들을 동굴의 화신으로 바꿔놓았는데, 소녀들의 입과 눈은 세속적인 것과 신화적인 것을 가르는 역할을 한다. 나라는 이 육체/동굴의 마법을 강조하기 위해 소녀들의 머리칼 속에 작은 나무나 두개골들을 넣었다. 이 조각상들과 관련 있는 작품으로는 소녀들의 머리를 그린 그림(도판 372)이 있는데, 머리칼 속에 곰(아이누 신에 대한 경의)이나 거대한 머윗잎(홋카이도 토착 식물)을 든 어린 소녀들 같은 다양한 형상들이 그려져 있다. 이런 그림들은 지역 전설과 관습을 구체적으로 참조하며 변모의 과정을 포착하는, 의도적으로 다듬어지지 않은 특성을 다들 공유한다.

나라는 2018년 12회 광주 비엔날레를 위해 이 토비우 작품들, 즉 조몬 시대에서 영감을 받은 작은 점토상들, 목탄 그림, 아훈루파루 그림과 조각상, 그리고 사진을 한데 모아 〈토비우〉라는 제목의 설치 작품을 출품했다(도판 370). 이는 비엔날레의 하위 주제 전시 《충돌하는 경계들》에 대한 나라의 응답이었다. 더 광범위한 개념의 비엔날레 제목은 '상상된 경계들'로, 영토적 경계들이 이해되는 방식을 변화시키는 전지구적 자본주의, 집단 이주, 기후 변화의 지정학적 풍경 속에서 어떻게 경계 지역들이 점점 더 중요해지는지를 고찰하는 개념이었다.[23] 《충돌하는 경계들》은 서로 다른 유형

도판 370
전시 모습: 《충돌하는 경계들
(Faultlines)》, 12회 광주 비엔날레,
대한민국, 2018

도판 371
〈필요한 사람이 있습니까(Anymore
for Anymore)〉, 2010, 도자기,
72×60×72cm

도판 372
〈아훈루파루〉, 2018, 종이에 연필,
65×50cm

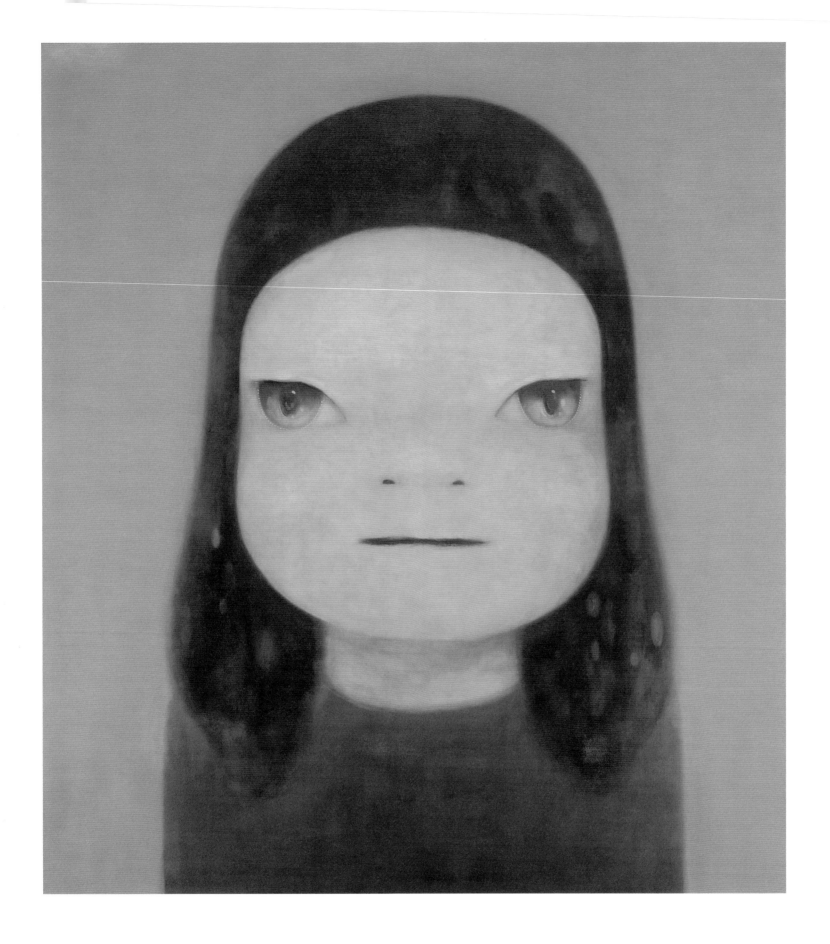

도판 373
⟨나는 오늘 밤에 밝은 불빛을 보고
싶어요(I WANT TO SEE THE
BRIGHT LIGHTS TONIGHT)⟩,
2017, 캔버스에 아크릴릭,
220×195cm

의 비국가적 경계선들을, 즉 오늘날의 소속을 규정하지만 또한 깨지기 쉽거나 파괴된, 종종 간과되거나 잊힌 긴 폭력의 역사 속에서 현재에 각인된 경계선들을 살펴보았다. 토비우는 토착 설화, 문화 전통, 민족 공동체가 급속도로 사라지는 일본 북부가 당면한 더 큰 사회적, 정치적 이슈를 대표한다고 볼 수 있다. 그러나 동시에 이런 작품들의 바탕은 토비우 현장에서 일어나는 참여의 재생적 본성이 가진 희망적 전망을 보여준다. '캠프' 기간 동안 주민과 친구들이 숲 청소, 교실에서 그림 그리기, 음악 듣기와 같은 공동체 활동에 참여할 때, 그 활기찬 소리와 노는 아이들의 생명력은 토비우의 또 다른 면을, 소멸이기보다는 생존의 장소, 활동의 장소를 보여준다.

나라는 지난 40년 동안 모순으로 가득한 이력 속에서 특유의 구별되는 목소리를 발전시켜왔다. 그는 기성 예술계에서 포용되지만 보다 작은 공동체에서 의미를 발견한다. 그의 회화는 펑크와 귀여움이 함께 하는 미학을 발현시킨다. 전쟁에 무조건 반대하기에 전쟁 시기 일본의 이야기들에 마음을 빼앗긴다. 나라는 이런 모순된 입장들을 즐기며 이를 자신의 변두리적 공간을 지키는 방법으로 생각한다. 그렇게 해서 기득권과 애매한 관계를 유지하는 동시에 사회적 관습의 요구에 반항하는 것이 가능해진다.

최근 나라는 점점 더 여행을 많이 하고 외진 마을까지 트레킹을 하고 시가라키에서 도자기를 만들며 시간을 보내고 요르단의 시리아 난민촌을 방문한다. 이러한 여행에서 생각을 기록하기 위한 카메라와 펜만 지닐 뿐, 다음에 만들 회화나 조각에 대해서는 거의 생각하지 않는다. 이는 때로 목적 없는 여행이고 또 어떤 경우는 마음속 깊이 품은 문제들에 전념하는 여행이 된다. 전체적으로 여행은 나라가 직업 예술가로서, 사적 내면세계와 의미 있는 사회적 연계에 대한 갈망 사이 균형을 유지할 공간을 주는데, 이는 그의 예술의 핵심에 놓인 변증법이다. 그의 최근 작품들은 더 큰 자유의 감각을, 내심으로는 매우 사적인 예술가의 느슨한 모습을 드러낸다. 그는 상처받기 쉬운 상태에 대해 더 개방적이 되면서, 자신의 예술에서 가장 중요한 가치를 생각해 볼 때, 삶과 노화의 연약성을 인정한다. 더 큰 인내심으로 그림을 그리면서도 즉흥성의 쾌락을 결코 희생하지 않고, 항상 가지고 있었지만 새로운 반향을 얻은 정치적인 목소리로 전쟁과 원자력에 반대를 표명한다. 그의 캔버스 상반신 인물화는 원숙과 확신의 경지에 도달했고, 새로운 실험 직전일 수 있음을 의미한다.

도판 374
〈홋카이도〉, 2019

도판 375
〈달력〉을 위한 드로잉(Drawing for
Calendar), 2013, 종이에 펜,
크기 미상

도판 376 (다음 쪽)
〈볼 수 없는 비전(Invisible Vision)〉,
2019, 캔버스에 아크릴릭,
195×150cm

도판 377 (이전 쪽)
〈별 하나의 소녀(Lone Star
Girl)〉, 2019, 종이에 아크릴릭,
130×91cm

도판 378
스케치(Sketch), 2019, 종이에
연필, 15.6×11cm

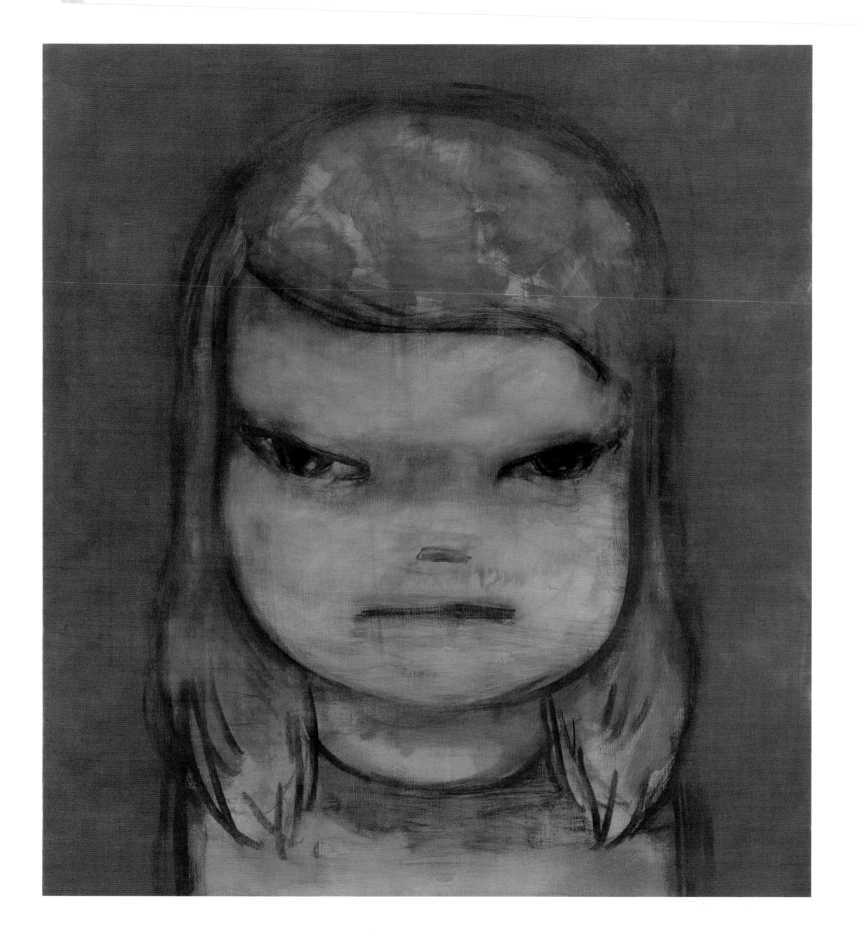

도판 379
〈화난 슬픈 소녀〉를 위한 연구
(Study for "Angry Sad Girl"),
2019, 캔버스에 아크릴릭,
120×110cm

나라는 현재 독일 유학 시절처럼 회화와 그림의 관계를 탐구하는 중이다. 연필 선의 특질들 중 일부를 아크릴로 옮기거나, 형상들의 윤곽선 사이에서 빛나는 새로운 색채 배합을 활용하여, 표현법을 성취하는 다양한 방법을 찾는다. 그의 그림과 회화를 향한 연구는 분노와 같은 감정을 형상화하는 새로운 방법을 찾기 위해서든, 아니면 단순히 가벼운 즐거움에 취해서든, 다양화된 수단들을 통해 작업하고 있음을 보여준다. 궁극적으로 나라가 자신의 작품이 향하는 새로운 길에 흥분해 있는 건 분명하다(도판 375–379). 나라에게 "창작은 전시하기 위한 게 아니다. 결국 그렇게 되는 건 사실이지만, 나에게 계속 그린다는 건 나의 존재를 밝히는 횃불이다…… 나는 밤에 별이 나타날 때까지 기다렸다가 늑대처럼 울부짖고 싶다."[24]

음악과 함께 시작된

1 Yoshitomo Nara, 「Hansei (Half a Life)」, 'The World of Yoshitomo Nara,' special issue, 《Eureka Poetry and Critique》 49–13, no. 706 (August 2017): 236. 별도의 언급이 없는 한 모두 Chisato Uno의 번역을 사용했다. 오류가 있다면 저자의 책임이다.

2 히로사키 생활상과 아오모리 지역 신토에 대한 심층적 묘사는 Ellen Schattschneider, 『Immortal Wishes: Labor and Transcendence on a Japanese Sacred Mountain』 (Durham, NC: Duke University Press, 2003)을 보라.

3 '오니'는 산속 가장 깊은 곳에서 산다고 믿어지는 괴이한 혼령이고 '가미'는 예로부터의 신성한 힘을 가진 것으로 믿어지는 장소들에서 발견되는 기운의 화신이다.

4 '시치-고-산'은 3세, 7세 여자아이들과 5세 남자아이들을 위한 중요한 축제이자 통과 의례다.

5 신토 신사에 다른 종교의 사원이나 성상을 포함시키는 것은 흔한 일이다. 지장보살은 아직 태어나지 않았거나 유산 혹은 사산된 아기들의 수호신으로 숭배되는데, 일본에서 부여된 독특한 역할이다. 지장보살은 또한 어머니와 임신부 및 어린아이들의 보호자이기도 하다.

6 데라우치 다케시(1939–2021)는 일본의 록 기타리스트다. 1962년에 처음 Blue Jeans라는 밴드를 결성했으나, 1966년 Blue Jeans를 떠나 Takeshi Terauchi and the Bunnys를 결성했다. 1967년에 발매된《Let's Go Unmei》는 이 밴드의 첫 히트로, 제9회 '일본 레코드 대상'에서 편곡상을 수상했다. 나라가 처음으로 구매한 음반은 이 앨범에서 싱글로 발매된 타이틀곡이었다. 오늘날까지도 나라는 많은 그림과 회화 작품에서 Let's Go라는 문구를 사용한다. 밴드가 성공했음에도 데라우치는 Bunnys에서 나와 1969년 Blue Jeans를 재결성했다.

7 먼 북북 지방에 살던 나라는 18세가 될 때까지 한 번도 현대미술관에 가보지 못했다. 자라면서 일본의 활발한 전후 예술계를 접하기는커녕 알지도 못했다. 1960년대 도쿄에는 Hi Red Center와 Zero Jigen(0차원) 등 많은 새로운 예술가 집단이 존재했고 Yoko Ono는 1964년 교토에서 처음으로 〈Cut Piece in Kyoto〉를 퍼포먼스를 했다(1964). 일본의 퍼포먼스 아트에 대한 자세한 설명은 Thomas R. H. Havens, 『Radicals and Realists in the Japanese Nonverbal Arts: The Avant–Garde Rejection of Modernism』(Honolulu: University of Hawai'i Press, 2006)를 참고하라.

8 후텐이라는 단어는 게으름뱅이로 번역될 때가 많지만, 반물질주의적이고 평화를 신봉하고 격식에 얽매이지 않는 차림에 보헤미안 세계관을 가진 사람으로서 '히피'의 뜻에 더 가깝다.

9 1960년대에 도쿄의 여러 구역에서 독특한 하위문화 집단들이 등장했다. 후텐족은 뚜렷한 비이념적 집단으로 미국 히피 운동에 영향을 받아 1967년 신주쿠에서 나타났다. Taro E. F. Nettleton, 「Throw Out the Books, Get Out in the Streets: Subjectivity and Space in Japanese Underground Art of the 1960s」(PhD diss., University of Rochester, 2010), 19, http://hdl.handle.net/1802/14175을 보라.

10 일본에서 대중문화, 하위문화, 반문화의 정의와 구분은 영미 관행과 차이가 있다. 서구에서 하위문화는 비규범적이거나 변두리적으로 여겨지며, 민족지학적 또는 사회학적 정의를 따른다. 일본에서 하위문화, 즉 사부카루(subculture)는 (망가, 아니메, 펑크 등) 어떤 매체나 문화의 관습 주위에 형성된 공동체를 정의하기 위해 쓰인다. 이 논제에 대해서는 Anne McKnight, 「Frenchness and Transformation in Japanese Subculture, 1972–2004」, 《Mechademia》 5 (2010): 118–37, https://muse.jhu.edu/article/400554을 보라.

11 Patricia G. Steinhoff, 「Memories of New Left Protest」, 《Contemporary Japan》 25, no. 2 (2013): 146, https://doi.org/10.1515/cj-2013-0007

12 추가적인 사건이 1970년대에 일어났지만 일반 대중과는 괴리가 있었다. 그 가운데는 일본적군의 여객기 공중 납치와 북한행, 우익 작가 미시마 유키오의 자살 의식, 일본혁명적공산주의자동맹 간부 에비하라 도시오를 라이벌 좌파 단체인 혁명적마르크즈주의파가 잔혹하게 살해한 사건 등이 있다. 정부가 지하 정치 활동 및 그런 예술가들을 억제하기 위해 세운 전술 중 하나는, 1970년 오사카 엑스포를 개최하여 많은 아방가르드 예술가들을 포함시키고 새로운 기술과 미래 지향적인 발상을 장려하는 것이었다. 비록 정치적 표현을 막으려는 정부를 비판하는 반 엑스포 운동이 일어나긴 했지만 이후부터 예술의 주제와 초점이 해프닝에서 멀티미디어 아트로 이동했다.

13 Nara, 「Hansei (Half a Life)」, 237.

14 아방가르드 예술가이자 작가인 후쿠자와 이치로(1898–1992)는 유럽의 초현실주의를 일본에 도입하는 데 중요한 역할을 했다. 1920년대 말에서 1930년대 초 일본의 화가, 사진가, 영화 제작자들은 유럽 초현실주의를 재빨리 받아들여 변형시켰다. 그러나 우익 군국주의자들이 정권을 장악하면서 매년 열리던 교육부 미술 전시회(데이텐)를 1935년에 새로운 제국 예술원 전시회(뉴 분텐)로 변경했고 1937년에는 서로 다른 공동체에 속해 있던 더 많은 예술가들을 교육부의 관리하에 모았다. 정부는 점점 더 어떤 예술이 감상되고 장려되어야 하는지에 대한 강한 통제력을 얻었다. 초현실주의는 좌파의 이상과 개인의 심리를 강조하며 초국가주의의 부상과 충돌했고 1941년 후쿠자와는 불건전한 이념을 조장한 혐의로 체포되었다. 학계의 전통적 입장은 이때 초현실주의 예술가들이 뉴 분텐 체제에 참여하면서 보수적인 스타일을 띠었다는 것이다. 그러나 최근 연구는 뉴 분텐 체제가, 서로 다른 유행 스타일 속에서 서로 다른 예술 공동체의 일원으로 작업하던 예술가들을 한데 모아 함께하게 하면서, 스타일들 사이 경계를 더 유동적으로 만들었다는 것을 보여주었다. 예술사가 존 클라크는 전쟁 시기 일본 초현실주의의 정치적으로 모호한 입장에 대한 글에서, 한편으로 초현실주의는 국가주의에 대한 가장 분명한 저항의 형태를 제공했지만, 다른 한편으로 기성 체제에 적극 도전하는 예술가는 많지 않았다고 했다. John Clark, 「Artistic Subjectivity in the Taisho and Early Showa Avant-Garde」, 『Japanese Art after 1945: Scream against the Sky』, ed. Alexandra Munroe, 전시 도록 (New York: Harry N. Abrams, 1994); Maki Kaneko, 「Art in the Service of the State: Artistic Production in Japan during the Asia-Pacific War」(PhD diss., University of East Anglia, 2006).

15 1989년 쇼와 천황의 죽음 이후에야 일본의 전쟁 시기 예술에 대한 관심이 되살아났다. 주요 계기 중 하나는 2006년 도쿄 국립 근대 미술관에서 열린 후지타 쓰구하루의 대규모 전시회였다.

16 Mark H. Sandler, 「The Living Artist: Matsumoto Shunsuke's Reply to the State」, Art Journal 55, no. 3 (Fall 1996): 74–82, https://doi.org/10.2307/777768.

17 Ibid., 78.

18 모타이 다케시는 나라에게 중요한 예술가로 남아 있으며 2017년에는 치히로 미술관 40주년 기념 전시 《꿈 여행가 모타이 다케시》를 나라가 기획했다.

19 미야자와 겐지의 소설 『은하철도의 밤』(1934년에 유작으로 출판됐고 '별과 은하수 철도로 가는 야간열차' 등 다양한 제목으로 번역됐다)이 아마 가장 유명한 작품일 것이다. 이 환상 소설은 죽어가는 어머니를 돌봐야 하는 어린 소년과, 자주 집을 떠나 있는 탐험가이자 지질학자인 아버지의 이야기다. 소년은 어른스런 책임감 때문에 또래들로부터 사회적 낙오자 취급을 당한다. 어느 날 밤 마법의 기차가 나타나고 소년은 올라탄다. 기차를 타고 여러 모험을 하면서 사후세계로 가는 사람들 등 이상한 사람들을 만난다. 이 이야기의 중심 테마는 진정한 행복을 이해하기 위한 탐색이다. 미야자와는 사랑하던 여동생의 죽음 이후에 이 책을 썼으며 애도하면서 외딴 사할린 섬으로 여행을 떠났다. 역시 사할린으로 여행했던 나라(4장에서 논의한다)에게 이것은 마음을 울린 많은 이야기들 중 하나였다. 미야자와에 대해서는 Melissa Anne-Marie Curley, 「Fruit, Fossils, Footprints: Cathecting Utopia in the Work of Miyazawa Kenji」, 『Hope and the Longing for Utopia: Futures and Illusions in Theology and Narrative』, ed. Daniel Boscaljon (Cambridge: James Clarke, 2015), 96–118쪽을 보라.

20 일본 그림책의 역사는 오래되었으며 전후 베이비붐은 1960년대 아동 서적 출판의 황금기를 가져왔다. 또한 번역의 부흥을 불러와 버지니아 리 버튼의 『작은 집』, H. A. 레이, 마가렛 레이의 『호기심 많은 조지』 등의 아동 도서를 손쉽게 구할 수 있게 되었다.

21 2014년 10월 14일 Mika Kuraya의 Yoshitomo Nara 인터뷰. Mika Kuraya, 「Where the Wild Children Are」, 『Once in a Life: Encounters with Nara』, ed. Dominique Chan and Fumio Nanjo, 전시 도록 (Hong Kong: Asia Society Hong Kong Center, 2016), 124쪽에 인용되어 있다.

22 외로운 집은 나라의 이후 회화와 그림 몇 작품에서 나타난다. 그러나 2009년부터 봉투에 색연필로 그린 불타는 집 연작이나 동일본 대지진과 후쿠시마 재난에 대한 회화 〈작전 중 실종〉(2011)(도판 284)처럼 종종 파괴와 관련돼 있다. 나라의 회화에서 어린 시절 집의 삭제(와 파괴)가 어린 시절의 특정 기억에 대해 떠나보내는 방식을 반영한다고 해석하고 싶기도 하다.

23 Svetlana Boym, 『The Future of Nostalgia』 (New York: Basic Books, 2001), 8.

24 고학생 나라는 이전 작품 위에 덧그리는 일이 흔했다. 이 회화 아래는 〈내 집만한 곳은 없어요?〉(1984)(도판 17)가 있었다.

25 이 회화의 왼쪽 부분은 손상되어 없어졌다.

26 『Yoshitomo Nara: The Complete BT Archives, 1993–2013』 (Tokyo: Bijutsu Shuppan-sha, 2013), 604쪽에서 인용했다.

27 Nara, 「Hansei (Half a Life)」, 243.

28 넓게 보아 뉴페인팅 혹은 새로운 표현주의로 묶이는 이것은 유럽과 미국의 예술 경향에 호응하는 스타일이었다. 일본과 아시아 다른 지역에서 일어난 일들에 대한 더 심도 깊은 연구가 신표현주의에 대한 예술사적 서사들의 서구중심적 접근을 바꿔놓을 가능성이 있다.

29 2018년 5월 저자가 나라와 대화 중에 직접 들었다.

저 큰 머리 소녀들

1 Yoshitomo Nara, 「Paint for 'What Is Being Painted'」, interview with Taku Yamashita, 《Neppu; Magazine》, October 2017, 18.

2 Jörg Johnen이 2019년 1월 29일 저자에게 보낸 이메일 내용이다.

3 Yoshitomo Nara, 「Hansei (Half a Life)」, 'The World of Yoshitomo Nara,' special issue, 《Eureka Poetry and Critique》 49–13, no. 706 (August 2017): 245.

4 『Nihon Kokugo Daijiten』 (2000)에서 Hiroshi Nittono가 번역한 내용으로 「A Behavioral Science Framework for Understanding Kawaii」 (2010년 2월 23일 Third International Workshop on Kansei, Fukuoka, Japan에서 발표한 논문)에 인용돼 있다.

5 Kawaii는 2011년에 『Oxford English Dictionary』에 등록되었다.

6 Jessika Golle, Stephanie Lisibach, Fred W. Mast, Janek S. Lobmaier, 「Sweet Puppies and Cute Babies: Perceptual Adaptation to Babyfacedness Transfers across Species」, 《PLoS ONE》 8, no. 3 (March 13, 2013): e58248, https://doi.org/10.1371/journal.pone.0058248

7 Joshua Paul Dale, 「Cute Studies: An Emerging Field」, 《East Asian Journal of Popular Culture》 2, no. 1 (April 1, 2016): 5–13, https://doi.org/10.1386/eapc.2.1.5_2.

8 에도 시대 우키요에 세계에 대한 자세한 설명은 Donald Jenkins, 『The Floating World Revisited』, 전시 도록 (Portland, OR: Portland Art Museum, 1993).

9 Mitsubishi A6M Zero는 장거리 전투기로 1940–45년 일본 제국 해군이 사용했다. 2차 세계대전 말에 이 전투기가 가미카제 자살 공격에 이용되어 3800명 이상의 조종사가 죽었다.

10 나라 작품의 연속성에 대한 Marilyn Ivy의 주장은 친족적 정체성이 만들어지는 방식에 대한 다른 독해를 제공한다. 「The Art of Cute Little Things: Nara Yoshitomo's Parapolitics」, 《Mechademia》 5 (2010): 23, https://muse.jhu.edu/article/400548.

11 예를 들어 1993년 Biennial at the Whitney Museum of American Art in New York, curated by Thelma Golden, John G. Hanhardt, Lisa Phillips, Elisabeth Sussman은 인종, 섹슈얼리티, 젠더에 대한 질문들을 중심으로 했다.

12 Nara, 「Paint for 'What Is Being Painted'」, 13.

13 나라의 예술에 대한 영향력 있는 비평가들 중 하나인 Midori Matsui는 나라의 네오팝 정체성을 주장했다. 「Art for Myself and Others: Yoshitomo Nara's Popular Imagination」, 『Yoshitomo Nara: Nobody's Fool』, ed. Melissa Chiu, Miwako Tezuka, 전시 도록 (New York: Asia Society and Abrams, 2010). Matsui는 나중 글에서 약간 다른 접근을 취해, 나라의 작품에서 팝 요소를 '비주류' 예술의 한 형태라고 고쳐 쓴다. 「A Child in the White Field: Yoshitomo Nara as a Great 'Minor' Artist」, 『Yoshitomo Nara: The Complete Works』, vol. 1 (San Francisco: Chronicle Books, 2011), 330–57.

14 2010년 뉴욕의 Asia Society에서 나라의 개인전 《Nobody's Fool》은 그의 예술과 음악의 관계를 탐구했다. 전시 제목은 Dan Penn의 1973년 앨범에서 따왔다.

15 Osamu Tezuka et al., 《Tezuka Osamu ten [데즈카 오사무전]》, 전시 도록 (Tokyo: The National Museum of Modern Art, 1990).

16 Ashley Rawlings의 번역에서 인용했다. Akira Asada, 「So–called Contemporary Art」, 《Voice》, October 2001, accessed via Critical Space Archive, http://www.kojinkaratani.com/criticalspace/old/special/asada/voice0110.html

17 1995년에 큐레이터 Fumio Nanjo는 새로 개장하는 신주쿠 i–Land Public Art Project를 위해 국제적 예술가들에게 대여섯 가지 공공 예술 작품을 의뢰해 도쿄에서 가장 붐비는 건물들 중 하나를 장식하도록 했다. 여기엔 Robert Indiana, Roy Lichtenstein, Luciano Fabro, Katsuhito Nishikawa, Hidetoshi Nagasawa가 포함되었다. Kenji Kajiya, 「Japanese Art Projects in History」, 《FIELD: A Journal of Socially–Engaged Art Criticism》 7 (Spring 2017), http://field-journal.com/issue–7/japanese–art–projects–in–history

18 Miwako Tezuka, 「Music on My Mind: The Art and Phenomenon of Yoshitomo Nara」, 『Yoshitomo Nara: Nobody's Fool』, 94.

19 Yoshitomo Nara, 「Rongu intabyu: Nara Yoshitomo, tabi no tochu de」, 《A Long Interview: Yoshitomo Nara, in the Middle of His Journey》, 《Bijutsu techō》 52, no. 790 (July 2000): 44. 인용은 Midori Matsui, 「Art for Myself and Others: Yoshitomo Nara's Popular Imagination」, 『Yoshitomo Nara: Nobody's Fool』, 21–22에서 가져왔다.

20 Nara, 「Hansei (Half a Life)」, 246.

21 여기서 나의 주장은 Marilyn Ivy와 약간 다르다. Ivy는 '나'의 주체를 버려진 아이의 일반화된 이미지로, 어른으로 변화하면서 잊힌 내면의 아이로 읽는다. Ivy에게 나라의 작품은 그 어린이 같은 정신의 회복이다. 그녀는 자신의 주장을 뒷받침하기 위해 나라의 작품에 대한 Noi Sawaragi의 라캉적 독해를 인용한다. Ivy, 「The Art of Cute Little Things」, 19–23쪽을 보라.

22 Ibid., 17.

23 「Voices of HamaPuro Brothers & Sisters!!」, 《Bijutsu techō》 53, no. 813 (December 2001): 33. 인용은 Ivy, 「The Art of Cute Little Things」, 20쪽에서 가져왔다.

24 《슈퍼플랫》 전시는 미국에서도 개최됐다. Museum of Contemporary Art in Los Angeles (January 14–May 27, 2001), Walker Art Center in Minneapolis (July 15–October 14, 2001), Henry Art Gallery in Seattle (November 10, 2001–March 3, 2002).

25 나라는 《Superflat》과 《Little Boy》에 참가했다.

26 Takashi Murakami, 『Superflat』, 전시 도록 (Tokyo: Madra Publishing, 2000). Michael Darling, 「Plumbing the Depths of Superflatness」, 《Art Journal》 60, no. 3 (2001): 76–89, https://doi.org/10.1080/00043249.2001.10792079.

27 Takashi Murakami, 「A Theory of Super Flat Japanese Art」, 『Superflat』, 9–25.

28 Takashi Murakami, 「Earth in My Window」, 『Little Boy: The Arts of Japan's Exploding Subculture』, ed. Takashi Murakami, 전시 도록 (New York: Japan Society; New Haven, CT: Yale University Press, 2005), 135–36.

29 David Elliott, 『Bye Bye Kitty!!!: Between Heaven and Hell in Contemporary Japanese Art』, 전시 도록 (New York: Japan Society; New Haven, CT: Yale University Press, 2011), 5–7.

30 Takashi Murakami, 『DOBSF: DOB in the Strange Forest』 (Tokyo: Bijutsu Shuppan–sha, 1999).

31 오타쿠에 대한 가장 영향력 있는 작업은 Hiroki Azuma, 『Otaku: Japan's Database Animals』, trans. Jonathan E. Abel, Shion Kono (Minneapolis: University of Minnesota Press, 2009). 다음도 참고하라. Patrick W. Galbraith, Thomas Lamarre, 「Otakuology: A Dialogue」, 《Mechademia》 5 (2010): 360–74, https://muse.jhu.edu/article/400567.

32 Setsu Shigematsu, 「Dimensions of Desire: Sex, Fantasy, and Fetish in Japanese Comics」, 『Themes and Issues in Asian Cartooning: Cute, Cheap, Mad, and Sexy』, ed. John A. Lent (Bowling Green, OH: Bowling Green State University Popular Press, 1999), 127–64.

33 Alexandra Munroe, 「Introducing Little Boy」, Murakami, 『Little Boy』, 240–61.

34 Marc Steinberg, 「Otaku Consumption, Superflat and the Return to Edo」, 《Japan Forum》 16, no. 3 (2004): 449–71, https://doi.org/10.1080/0955580042000257927.

35 시각 문화와 관련해 현대 예술의 대상을 다루는 많은 연구와 전시가 일본에 존재한다. 1999–2000년 탁월한 비평가 사와라기 노이가 Contemporary Art Center, Art Tower Mito에서 기획한 《Ground Zero Japan》도 영향력이 큰 전시였다. 사와라기는 현대 하위문화(주로 오타쿠 세계)의 중요성을 연구했지만 현대 일본을 형성시킨 미국의 영향력의 역사에 대해 보다 복잡한 독해를 주장했다.

36 Marc Steinberg가 보여주듯이 문학 비평가 아즈마 히로키를 포함한 많은 학자들이 무라카미의 일본 전통에 대한 민족주의적 호소가 주로 마케팅 전략이라고 주장한다. 하지만 무라카미가 오타쿠와 우키요에를 전유하는 방식을 자세히 보면 단일한 일본 정체성에 대한 양가감정이 보인다. Steinberg, 「Otaku Consumption」, 468–69.

37 오타쿠, 가와이 같은 용어들의 번역은, 서로 다른 아니메 코드와 서사 스타일을 구분하는 대중의 능력을 고려하는 경우가 드물다. 만화책 시장의 사회적 구조 같은 요인에 따라 상황이 변할 수 있는 것이다. 예를 들어 미국에서는 어른과 아이를 위한 만화책 시장이 뚜렷하게 분류되지만 일본에서는 그렇지 않다. 성인용과 아동용 시장(혹은 감수성) 구분의 모호함은 문화 차이가 오타쿠와 가와이 세계에서 용인되는 일탈적 행동들을 판단하는 역할 또한 맡는 방식을 부분적으로 설명한다. 아니메 문화에 대한 논의에 슈퍼플랫이 어떤 공헌을 했는지에 대한 논란을 검토하는 것은 이 책의 영역을 벗어난다. 관계된 다양한 학자들의 서로 다른 입장에 대한 소개는 Kristen Sharp, 「Superflatworlds: A Topography of Takashi Murakami and the Cultures of Superflat Art」 (PhD diss., RMIT University, 2006) https://researchbank.rmit.edu.au/view/rmit:9886를 보라.

38 앤디 워홀의 영화 〈외로운 카우보이〉(1968)의 제목을 가지고 유희한 무라카미처럼, 나라의 이 작품 제목은 미국 록밴드 도어스의 노래를 참조했다. 그러므로 둘 다 전후 일본에 대한 미국의 영향을 반영한 것이다.

39 Nara, 「Hansei (Half a Life)」, 247.

타인과 함께 작업하기

1 Yoshitomo Nara, 「Hansei (Half a Life)」, 247.

2 나라와 무라카미의 성공으로 '나라카미'라는 용어가 생겼다. Kay Itoi, 「Japan's Year of Narakami」, 《Artnet Magazine》, October 22, 2001, http://www.artnet.com/magazine/features/itoi/itoi10-22-01.asp

3 또한 이 당시 두 예술가 다 런던의 Stephen Friedman Gallery 소속이었다.

4 이 전시의 큐레이터 Marie-Laure Bernadac과 Stéphanie Moisdon은 지역 아동 기관에 의해 아동 포르노 전시로 고소를 당했다. 21점의 작품이 외설로 거론됐지만 조사를 받은 것은 본인의 자위를 보여준 Elke Krystufek의 설치 작품 〈The Tunnel〉과 Ugo Rondinone, 두 명의 예술가뿐이었다. Krystufek은 조사에서 설치 작품이 파괴되어 증거로 제공될 수 없다고 했다. 기소는 이후에 기각되었다. Jennifer Allen, 「'Kiddie Porn' Curators Questioned」, 《Artforum》, January 8, 2007, https://www.artforum.com/news/curators-questioned-over-child-porn-porn-in-german-journals-journal-des-arts-and-zkm-celebrate-milestones-luxembourg-s-cultural-capital-more-documenta-artists-12339

5 이 시기부터 나라는 일본과 해외의 많은 전시에 참가하기 시작했다. 이런 전시는 많은 경우 일본의 팝 문화뿐 아니라 '쿨 재팬' 이미지를 조장하는 테마에 초점을 맞췄다. 중요한 슈퍼플랫 시리즈 전시들 이외에도 여기엔 다음과 같은 전시들이 포함되었다. 암스테르담의 de Appel Foundation에서의 《Dark Mirrors of Japan》(2000), 캔자스 Overland Park의 Kansas City Jewish Museum에서의 《Tokyo Pop》(2001), 미국의 Des Moines Art Center와 다른 장소들에서의 《My Reality: Contemporary Art and the Culture of Japanese Animation》(2001), 일본 Mito, Ibaraki의 Museum of Modern Art에서의 《Pop! Pop! Pop!》(2002).

6 2019년 3월 데이비드 슈리글리와 저자의 인터뷰에서 들었다.

7 Hiroshi Sugito, 「Baby-Blue Jeans and Fragrant Orange Tea Olive」, 「Yoshitomo Nara: The Complete Works」, vol. 1, 241-42.

8 Ibid.

9 2019년 4월 4일 나라 요시토모와 저자의 인터뷰에서 들었다.

10 Sugito, 「Baby-Blue Jeans」, 242.

11 《Chaguin》 전시는 Misako & Rosen에서 2008년 2월 26일부터 3월 23일까지 열렸다. 갤러리의 소개문은 이 전시가 어떻게 열리게 되었는지 다음과 같이 회상한다.
샤갱 – 앙리와 피에르 샤갱.
2004년 옛 수도 비엔나에 앙리가 멈춰서 새로운 예술 창작을 시작했다. 이때 앙리는 좋은 옛 친구 피에르에게 연락해 이리 와서 같이 작업해 보자고 간청했다. 이때 그들의 협업이 시작되었다. 그들의 협업 창작은 작업 자체와 협동 작업에서 나온 순수한 기쁨의 결과였다. 그래서 그들은 전형적인 전시는 피하기로 했다.

2008년 피에르는 일본 아이치 작업실에서 앙리에게 전화를 한다. "앙리, 엑상프로방스에서 세잔이 관찰한 햇빛이 여기 있어!" "때가 되었군! 같이 사과를 스케치하자!" "좋아, 피에르! 나도 곧 갈게!" "못 참겠어! 지금 왜! 더 이상 못 기다려!" "내가 갈 때까지 제발 아무것도 하지 마! 곧 간다!" 두 예술가의 한 달 동안의 창작이 다시 시작되었다. 오후와 저녁에 그들은 아무것도 신경 쓰지 않고 열렬히 작업을 계속했다. 《Chaguin》, Misako & Rosen website, 2019년 5월 방문, https://www.misakoandrosen.jp/en/exhibitions/08/02/

12 2019년 5월 4일 나라 요시토모에게서 저자가 받은 이메일.

13 도요시마 히데키를 중심으로 한 당시 일부 멤버

14 예컨대 아프가니스탄 사진들 콜라주 위에는 나라가 "할 수 있을까 / 어이 미국 사람들! 히로시마를 기억해. 그리고 나가사키를 잊지마."라고 썼다. Masako Nagano et al., 「This Is a Time of...S.M.L.」, 전시 도록 (Kyoto: Seigensha, 2004), n.p.

15 Hisako Hara, 「Ten Days in Winter」, trans. Linda Yabushita, 「This Is a Time of...S.M.L.」, n.p.

16 나라의 작품을 감정적으로 무심한 어린이와 동물의 세계를 보여준다고 평가한 견해들은 Michael Darling, 「Plumbing the Depths of Superflatness」, 《Art Journal》 60, no. 3 (2001): 76-89, https://doi.org/10.1080/00043249.2001.10792079을 참고하라. Akira Asada의 비평은 「So-called Contemporary Art」, 《Voice》, October 2001, Critical Space Archive를 통해 접근했다. http://www.kojinkaratani.com/criticalspace/old/special/asada/voice0110.html

17 출판되지 않은 《A-Z》 위원회에 의한 보고서에 따르면 850명의 자원봉사자가 등록되었고 총 77,343명이 관람했다. 그러나 총 봉사자가 13,359명이었다고 하는 경우도 있었는데, 이는 전시 기간 동안 매일의 봉사자의 총 합계다. 어떤 봉사자들은 여러 날 일해서 여러 번 계산되기도 했기 때문이다. 그래서 다른 글에서는 숫자가 달라질 수 있다.

18 Adrian Favell, 「Socially Engaged Art in Japan: Mapping the Pioneers」, 《FIELD: A Journal of Socially-Engaged Art Criticism》 7 (Spring 2017), http://field-journal.com/issue-7/socially-engaged-art-in-japan-mapping-the-pioneers.

19 Midori Matsui, 「A to Z」, 《Artforum》, December 2006, 328.

20 이 프로젝트의 유토피아적 이상은 언제나 달성하기 어려웠다. 자원봉사자와 기금을 모으기 위해 나라의 명성에 의지해야 했지만 그렇게 되면 다른 예술가들의 존재감이 작아짐을 의미했고 이 프로젝트의 민주주의적 야심이 전복되기 때문이다. Matsui, 「A to Z」.

21 Louise Allison Cort, 「Shigaraki: Potters' Valley」 (Tokyo: Kodansha International, 1979).

22 16세기 차 장인이자 선 승려인 센노 리큐가 차 의식의 더 엄정하고 소박한 형식을 도입해, 정제되지 않은 자연스럽고 불완전한 형태의 도자기 그릇들을 사용했다. 이것이 '와비'로 알려진 특질이었다. '사비'는 원래 시들거나 야윈 것을 의미하며 겸허함의 뜻도 내포했다. 언제 두 단어가 결합되었는지는 불분명하다. 16세기 미학과 차 문화에 대한 자세한 정보는 Paul Varley, Kumakura Isao, eds., 「Tea in Japan: Essays on the History of Chanoyu」 (Honolulu: University of Hawai'i Press, 1989).

23 Nara, 「Hansei (Half a Life)」, 248.

24 Sam Phillips, 「Tokyo Pop in Clay」, 《Ceramic Review》, no. 250 (July/August 2011): 54.

25 선불교라기보다 아오모리 토착 신앙에 가깝다.

26 Edwina Palmer, 「Land of the Rising Sun: The Predominant East-West Axis Among the Early Japanese」, 《Monumenta Nipponica》 46, no. 1 (Spring 1991): 69-90, https://doi.org/10.2307/2385147

27 Nara, 「Hansei (Half a Life)」, 248.

28 해체 후 Blue Hearts의 원래 네 멤버 중 둘이 새로운 밴드 High-Lows를 결성했고 그 이름이 나라의 카페 프로젝트 《WE-LOW HOUSE》에 영감을 주었다. 이는 이 책 5장에 나온다.

29 이 두 줄은 노래의 첫 부분이다. "여긴 천국이 아닐지 몰라도 지옥도 아니야. / 좋은 사람들로 가득하진 않지만 나쁜 사람들뿐인 것도 아냐." 나카노 요시코의 도움을 받아 저자가 번역했다.

30 이 부분의 다른 번역은 다음과 같다. "시궁쥐의 방식으로 / 그렇게 나는 아름답고 싶어 / 왜냐하면 사진은 결코 보여줄 수 없는 유형의 아름다움이 있으니까." 코러스의 핵심 구절 "사랑이나 애정이 아닐지라도, 난 결코 꿀리지 않을 / 강력한 힘이 하나 있어. 린다. 린다, 린다"는 가장 어려운 부분으로 다양한 번역이 가능하다. 이곳의 번역은 나라의 것이다.

31 Takashi Azumaya, 「Yoshitomo Nara: His Gothic Innocent World」, 「Yoshitomo Nara: From the Depth of My Drawer」, 전시 도록 (Seoul: Leeum, Samsung Museum of Art, 2005), 50쪽이 Tezuka, 「Music on My Mind」, 93쪽에 인용되었다.

32 「Sound by Vision」, interview between Shonen Knife and Yoshitomo Nara, 《COMPOSITE》, June 1998, 73.

33 Ibid.

34 나라에 대한 가장 심한 비판 중 하나는 현대 일본 예술에 대한 Adrian Favell의 논란 많은 연구서에서 나왔다. 「Before and After Superflat: A Short History of Japanese Contemporary Art 1990-2011」 (Hong Kong: Blue Kingfisher, 2011). 이 연구서와 관련된 논문이 《ART iT》에 「Yoshitomo Nara as a Businessman」이라는 제목으로 게재되었는데, 후에 Favell이 내려달라고 요청했다. 하지만 나라가 드물게 대응을 하면서 Favell의 주장의 사실관계에 의문을 제기하자 원래 게시물의 일부가 다시 올라갔다. 「Response from Yoshitomo Nara to the article 'Yoshitomo Nara as a Businessman'」, 《ART iT》, August 14, 2012. https://www.art-it.asia/en/u/admin_ed_sp2_e/response-from-yoshitomo-nara-to-the-article-yoshitomo-nara-as-a-businessman

35 Yoshitomo Nara, 「NARA LIFE: The Days of Yoshitomo Nara」 (Kyoto: FOIL, 2012), 261.

카메라와 함께한 여행

1 이 장은 저자의 예전 에세이를 확장한 것이다. 「The Artist behind the Camera」, 「Once in a Life: Encounters with Nara」, ed. Dominique Chan, Fumio Nanjo, 전시 도록 (Hong Kong: Asia Society Hong Kong Center, 2016), 83-99.

2 나라가 자신의 사진이 처음 공개된 것은 2002년 일본의 《에스콰이어》 특별 부록 「Photography Talks」를 통해서였다.

3 9/11 공격은 이슬람 테러리스트 집단 알카에다의 미국에 대한 연속된 네 차례 조직적 공격으로 구성되었다. 탈레반이 쫓겨났음에도 주로 잔존 세력을 중심으로 아프카니스탄 내전쟁이 오늘날까지도 계속되고 있다. 이는 미국 역사상 가장 오래 지속되는 전쟁이다.

4 일본은 선박 급유와 급수를 위해 육군 자위대 소속 해군 함정을 제공했다. 이는 국제 분쟁에 인도적 원조를 허락한 일본 헌법 9조를 지키는 것이다.

5 Gennifer Weisenfeld, 「Japanese Modernism and Consumerism: Forging the New Artistic Field of 'Shogyo Bijutsu' (Commercial Art)」, 『Being Modern in Japan: Culture and Society from the 1910s to the 1930s』, ed. Elise K. Tipton, John Clark (Honolulu: University of Hawai'i Press, 2000), 75–98.

6 1장에서 논의했듯이 정부의 예술계 검열이 점점 심해짐에 따라 초현실주의와 다다 같은 많은 유형의 근대 예술이 정부의 비판을 받았다.

7 Gennifer Weisenfeld, 「Publicity and Propaganda in 1930s Japan: Modernism as Method」, 《Design Issues》 25, no. 4 (Autumn 2009): 13–28, https://doi.org/10.1162/desi.2009.25.4.13.

8 John Clark, 「Hamaya Hiroshi (1915–1999) and Photographic Modernism in Japan」, 《TAP: Trans–Asia Photography Review》 7, no. 1 (Fall 2016), http://hdl.handle.net/2027/spo.7977573.0007.102

9 1980년대와 1990년대 전통적 출판사 몇몇이 문을 닫으며 사진집 발간에 짧은 휴지기가 있었다. 1990년대 이래 모리무라 야스마사, 아라키 노부요시, 스기모토 히로시 등 예술가들이 국제무대에서 존재감을 얻으면서 관심이 다시 일어났다. 비록 그들의 작품들이 종종 단면 인쇄 형식으로 선보였지만 그 사진집들은 장르 내에서 매우 중요하고 영향력 큰 것으로 여겨진다. 일본 사진가들의 초기 경력에서 이 사진집의 중요성을 보려면 Russet Lederman, 「Then and Now: Japanese Women Photographers of the 1970s and '80s Revealed Through Their Photobooks」, 《Art and Vernacular Photographies in Asia》 8, no. 1 (Fall 2017), http://hdl.handle.net/2027/spo.7977573.0008.102

10 Yoshitomo Nara, 『The Little Star Dweller』, trans. Wang Xiaoling, Huang Bijun (Taipei: Locus Publishing, 2004), 108.

11 나라이 반전 입장은 다음 장에시 더 자세히 논의된나. 노호구 대지진 이후 그는 전쟁과 원자력에 대한 태도를 더 공개적으로 드러내게 되었다. 그리고 2014년말, 다음 해에 있을 2차 대전 종전 70주년을 앞두고 『전쟁 반대』라는 제목의 책을 펴내며 작가 생활 전체에 걸쳐 제작한 이 테마에 관한 작품들을 선별했다. Yoshitomo Nara, 『NO WAR』 (Tokyo: Bijutsu Shuppan–sha, 2014).

12 나라가 이시카와 나오키와 사할린을 여행 중일 때 도쿄의 와타리움 미술관에서 개인전을 하자고 연락했다. 나라는 이시카와와의 여행을 기반으로 2인전을 제안했다. 전시회 《to the north, from here》는 2015년 1월 25일부터 5월 10일까지 열렸다.

13 안톤 체호프의 『Ostrov Sakhalin』(사할린 섬)은 1809년에 집필되고 1895년 출판되었지만 챕터 하나는 1892년에 출판되었다. 1891–1892년 러시아 기근을 위한 구호 기금 조성을 돕기 위해서였다. 이 책은 시베리아의 감옥 상황에 대한 르포와 같은 명료함을 지닌 보도적 탐사였지만 실화 소설의 인간적 연민을 품고 있다.

14 일본의 사할린 점령 동안 복잡해진 정체성에 대한 흥미로운 연구로는 Tessa Morris–Suzuki, 「Northern Lights: The Making and Unmaking of Karafuto Identity」, 《Journal of Asian Studies》 60, no. 3 (August 2001): 645–71. https://doi.org/10.2307/2700105

15 2019년 4월 3일 나라 요시토모와 저자의 대화에서 들었다.

16 Ibid.

북쪽으로의 귀환

1 Yoshitomo Nara, 「Hansei (Half a Life)」, 250.

2 Brian Massumi, 「The Half–Life of Disaster」, Guardian, April 15, 2011. https://www.theguardian.com/commentisfree/2011/apr/15/half–life–of–disaster

3 키아이는 무술 용어로, 상대와 맞서기 전에 짧게 숨을 들이쉬고 에너지를 방출하는 행위를 말한다. 침↑폼은 후쿠시마 재난에 가장 적극적으로 대응한 예술가 컬렉티브 가운데 하나로, 많은 그들의 활동 프로젝트가 원자력과 그 장기적 해악과 관련되었다.

4 「Kiyosumi Gallery Complex Silent Auction」, 《ITmedia Online》, April 8, 2011. https://www.itmedia.co.jp/style/articles/1104/08/news066.html

5 Nara, 「Hansei (Half a Life)」, 250.

6 Edan Corkill, 「Yoshitomo Nara Puts the Heart Back in Art」, Japan Times, July 20, 2012. https://www.japantimes.co.jp/culture/2012/07/20/arts/yoshitomo–nara–puts–the–heart–back–in–art

7 Shoshana Felman, Dori Laub, 「Testimony: Crises of Witnessing in Literature, Psychoanalysis, and History」 (New York: Routledge, 1992), 82.

8 Robert Ayers, 「'I Was Really Unthinking Before': Yoshitomo Nara on His Recent Work and His Show at Pace Gallery in New York」, 《ARTnews》, April 14, 2017. http://www.artnews.com/2017/04/14/i–was–really–unthinking–before–yoshitomo–nara–on–his–recent–work–and–his–show–at–pace–gallery–in–new–york/

9 1947년 설립된 일본 교사 조합은 오랫동안 금기시돼 온 주제인 히로시마 원폭 때 일본 제국군과 우익 정치인들이 담당한 역할을 비판적으로 조사하는 작품들을, 영화를 비롯해, 지원한 핵심 단체들 중 하나였다.

10 《니코 피로스마니》 전시는 Albertina Museum in Vienna (October 26, 2018–January 27, 2019)에서 Infinitart Foundation, Fondation Vincent van Gogh Arles, Georgian National Museum과의 협력으로 개최되었다.

11 대규모 반핵 시위는 후쿠시마 재난 이후 급증했다. 2011년 6월 11일 수천 명의 활동가들이 신주쿠 역 동쪽 출구 광장을 점거하고 '반핵 광장'으로 재명명했다. 2012년 6월 29일에는 후쿠이 현 오이의 원자력 발전소 재가동에 반대해 20만으로 추정되는 사람들이 2차 대전 이후 가장 큰 가두시위를 벌였다. 2018년 7월 3백 번째 시위가 일본 수상의 지요다 구 집무실 앞에서 열렸다.

12 Alexander Brown, Vera Mackie, 「Introduction: Art and Activism in Post–Disaster Japan」, 《Asia–Pacific Journal》 13, no. 7 (February 16, 2015). https://apjjf.org/2015/13/6/Vera–Mackie/4277.html

13 가마타 사토시는 또한 노동권, 일본 내 미국 주둔에 대해서도 많은 탐사 보도 기사와 책을 내놨고 일부는 영어로 번역되었다. 『Japan in the Passing Lane: An Insider's Account of Life in a Japanese Auto Factory』, trans. Tatsuru Akimoto (New York: Pantheon Books, 1982).

14 이 책은 권위 있는 마이니치 출판 문화 대상을 받았다.

15 가마타 사토시의 집회 개회 선언문에 나온 문구다. Kyodo News, Mainichi Shimbun, July 16, 2012.

16 기사들에 따르면 주최측 추산 17만–20만, 경찰 집계 1만7천 명의 군중이 모였다.

17 이틀간의 록 콘서트가 지바시 마쿠하리 메세 컨벤션 센터에서 열렸고 25개의 밴드가 참여했다.

18 Masue Kato, 「Interview: Yoshitomo Nara, Reflecting Back on his Career」, 『Yoshitomo Nara: The Complete BT Archives, 1993–2013』, 265.

19 High–Lows의 두 멤버, 고모토 히로토와 마시마 마사토시는 나라가 좋아하고 많은 그림에 영감을 준 펑크 밴드 Blue Hearts의 이전 멤버였다.

20 아이누라는 말은 아이누어로 '인간'을 뜻한다. 아이누 땅, 즉 아이누 모시르(인간의 땅)는 원래, 국가들에 복속되기 이전의 현재 홋카이도, 쿠릴 열도, 사할린, 캄차카 남부, 아무르강 유역을 아울렀다. 아이누 문화에 대한 소개는 William W. Fitzhugh, Chisato O. Dubreuil, eds., 『Ainu: Spirit of a Northern People』, 전시 도록 (Washington, DC: Arctic Studies Center, National Museum of Natural History, Smithsonian Institute in association with University of Washington Press, 1999).

21 2018년 5월 29일 구니마쓰 기네타와 저자의 인터뷰.

22 Libby Spears가 만든 아동 성매매에 대한 다큐멘터리 《Playground》(2009)의 일부에 삽입된 애니메이션이었다. Spears가 나라에게 이 다큐에 사용될 이미지를 만들어달라고 요청했고 애니메이션화해서 클로징 크레딧에 넣었다. 나라가 나중에 그 부분을 따로 떼서 자신이 고른 음악과 함께 2016년 토뉴 캠프에서 소개했다.

23 《충돌하는 경계들》은 저자 이완 쿤과 정연심이 공동 기획했다. 2018년 9월 7일부터 11월 11일까지 열린 12회 광주 비엔날레는 열한 명의 큐레이터가 모인 여섯 가지의 주 전시로 구성되었다. 추진 개념 '상상된 경계들'은 Benedict Anderson의 책 『Imagined Communities』(1983)와 1995년 열렸던 1회 광주 비엔날레의 테마, '경계를 넘어'를 참조한 것이다.

24 Nara, 「Hansei (Half a Life)」, 255.

착한 새끼 고양이(Harmless Kitty)
1994
캔버스에 아크릴릭, 150×140cm,
국립 현대 미술관, 도쿄, 일본
도판 72

훌라 훌라 가든(Hula Hula Garden)
1994
혼합매체, 가변적 크기, 아오모리 현립 미술관
도판 66, 67

원숭이 형제들(Monkey Brothers)
1994
혼합매체, 가변적 크기, 아오모리 현립 미술관
도판 63

망향(望鄉) 도그(One Way Dog)
1994
혼합매체, 개: 230×330×170cm,
집: 104×80×100cm
도판 90

텔레파시(Telepathy)
1994
혼합매체, 13.3×14.5×11cm
도판 65

파란색 속 노란색(Yellow in Blue)
1994
캔버스에 아크릴릭, 180×150cm
도판 98

버려진 강아지(Abandoned Puppy)
1995
캔버스에 부착한 코튼에 아크릴릭, 120×110cm
도판 73

소년 속의 개(Dog in Boy)
1995
캔버스에 아크릴릭, 63.5×48.3cm
도판 74

깊고 깊은 물웅덩이 II(In the Deepest Puddle II)
1995
캔버스에 부착한 코튼에 아크릴릭, 120×110cm,
다카하시 컬렉션, 일본
도판 69

길고 길고 긴 밤(The Longest Night)
1995
캔버스에 아크릴릭, 120×110cm,
국립 국제 미술관, 오사카, 일본
도판 71

집만한 곳은 없어요(There Is No Place Like Home)
1995
회화: 캔버스에 아크릴릭, 41.3×50.2cm,
조각: 혼합매체, 25.1×120×40cm
도판 75

너의 어린 시절의 개(Dog from Your Childhood)
(프로토타입)
1997
스티로폼에 코튼과 아크릴릭, 41×42×48cm
도판 91

잠이 오지 않는 밤(앉아서)(Sleepless Night [Sitting])
1997
캔버스에 아크릴릭, 120×110cm, 루벨 미술관
도판 76

해피아워(영어 버전)(Happy Hour [English version])
1998
종이에 아크릴릭, 41.7×41.7cm
도판 206

해피아워(일본어 버전)(Happy Hour [Japanese version])
1998
종이에 아크릴릭, 41.7×41.7cm
도판 205

해피아워(드럼, 베이스와 함께)(Happy Hour [with Drum & Bass])
1998
종이에 아크릴릭, 41.7×45.9cm
도판 208

해피아워(드럼, 베이스와 함께)(Happy Hour [with Drum & Bass])
1998
종이에 아크릴릭, 41.7×45.9cm
도판 209

해피아워(기타와 함께)(Happy Hour [with Guitar])
1998
종이에 아크릴릭, 41.7×41.7cm
도판 207

핵 반대(No Nukes)
1998
종이에 아크릴릭과 색연필, 36×22.5cm
도판 348

무제(Untitled)
1998
종이에 펜, 색연필, 아크릴릭, 26×19.5cm
도판 201

내 인생의 시간 2001(Time of My Life 2001)
1998–2001
종이에 펜과 색연필, 29.2×23.1cm
다카마쓰시 미술관, 일본
도판 104

어린 시절의 개들(Dogs from Your Childhood)
1999
섬유 강화 플라스틱에 아크릴릭과 래커와 우레탄, 나무, 각각 152×92×101cm, 루벨 미술관
도판 93

작은 순례자들(몽유병)(The Little Pilgrims [Night Walking])
1999
섬유 강화 플라스틱에 아크릴릭, 래커, 면, 5개 세트, 각각 72×50×42.5cm, 도쿠시마 현립 근대 미술관
도판 102

거울(뜬 세상에서)(Mirror [In the Floating World])
1999
종이에 펜, 색연필, 아크릴릭, 42.4×33cm
도판 122

밤의 고양이(Night Cat)
1999
캔버스에 아크릴릭, 59.5×50cm
도판 77

방화범 낮(Pyromaniac Day)
1999
캔버스에 아크릴릭, 120×110cm
도판 198

방화범 한밤중(Pyromaniac Dead of Night)
1999
캔버스에 아크릴릭, 120×110cm
도판 199

조용히 조용히(Quiet, Quiet)
1999
섬유 강화 플라스틱에 래커, 높이 200cm×직경 91cm
도판 97

칼로 그어라(뜬 세상에서)(Slash with a Knife [In the Floating World])
1999
종이에 연필, 색연필, 아크릴릭, 42.4×33cm
피터 노튼 가족 재단
도판 121

무제(Untitled)
1999
종이에 펜과 색연필, 21×15cm
도판 138

너의 어린 시절의 개(Dog from Your Childhood)
2000
섬유 강화 플라스틱, 합판, 면, 아크릴릭, 106.5×58.8×248cm
도판 109, 110

내 마음속에 나타나는 것은 얼굴들만(Only Faces Appear in My Mind)
2000
종이에 아크릴릭과 색연필, 201.5×203.5cm
도판 116

무제(화살표 속의 개)(Untitled [Dog in Arrow])
2000
종이에 아크릴릭과 펜, 19×13cm,
데이비드 슈리글리와의 협업
도판 135

무제(너 냄새 나는 것 같아)(Untitled [I Think You Stink])
2000
종이에 색연필과 연필, 19×13cm,
데이비드 슈리글리와의 협업
도판 143

삶의 샘(Fountain of Life)
2001
섬유 강화 플라스틱에 래커와 우레탄, 모터, 물, 높이 175cm×직경 180cm
도판 95, 96

슬픔의 샘(Fountain of Sorrow)
2001
섬유 강화 플라스틱에 래커와 우레탄, 모터, 물, 높이 67cm×직경 180cm
도판 94

네가 날 잊어도 나는 상관없어.(I DON'T MIND, IF YOU FORGET ME.)
2001
플렉시글라스, 동물 인형, 작은 조각상, 합판, 여러 가지 장난감들, 위: 57×745×10cm, 아래: 54×745×33.5cm
도판 111–113

고개를 들어(Keep Your Chin Up)
2001
캔버스에 아크릴릭, 194×259.3cm
도판 88

내 마음을 불태워 줘(Light My Fire)
2001
조각된 나무에 아크릴릭과 면, 188×173×110cm
도판 119

오줌 "한밤중"(Pee "Dead of Night")
2001
캔버스에 아크릴릭, 80.5×91.2cm
도판 82

선잠 공주(Princess of Snooze)
2001
캔버스에 아크릴릭, 288×181.8cm
도판 79

순찰 준비 완료(Ready to Scout)
2001
섬유 강화 플라스틱에 부착한 코튼에 아크릴릭, 직경 177.8cm×깊이 25.4cm
도판 80

스핀 키즈 / 호우카(Spin · Kids / Houka)
2001
종이에 아크릴릭과 색연필, 49×34.6cm
도판 106

스핀 키즈 / 피타(Spin · Kids / Pi-ta)
2001
종이에 아크릴릭과 색연필, 49×34.6cm
도판 105

앰버서더를 싹 틔워라(Sprout the Ambassador)
2001
캔버스에 아크릴릭, 208.3×198.1cm
도판 78

앰버서더를 싹 틔워라(Sprout the Ambassador)
2001
섬유 강화 플라스틱에 부착한 코튼에 아크릴릭,
직경 180cm×깊이 26cm
도판 81

생각하는 사람(Thinker)
2001
합판에 부착한 코튼에 아크릴릭, 35.7×14.7cm
도판 87

내 인생의 시간(Time of My Life)
2001
93점의 드로잉, 합판, 수채 물감, 전구,
301.5×553×540cm, 다카마쓰시 미술관, 일본
도판 107, 108

죽기엔 너무 젊어(Too Young to Die)
2001
섬유 강화 플라스틱에 부착한 코튼에 아크릴릭,
직경 177.8cm×깊이 25.4cm,
루벨 미술관, 마이애미
도판 84

너의 어린 시절(YOUR CHILDHOOD)
2001
합판, 수채 물감, 섬유 강화 플라스틱, 합판에 부착한
코튼에 아크릴릭, 비닐 시트, 거울, 동물 인형,
작은 조각상, 합판 벽: 240×600×80cm,
개(사진에 없음): 111.5×99.5×75cm,
글씨: 55×593cm
도판 114

그 전쟁에서 2000광년 떨어진(2000 Light Years
from the War)
2002
종이에 색연필, 30.3×22.7cm
도판 238

하늘 나는 수녀들(Flying Nuns)
2002
종이에 색연필, 30.3×22.7cm
도판 239

카불의 기록(Kabul Note)
2002
도판 218-222, 224-227

인간탱크소녀(Menschpanzerangreiferin)
2002
종이에 색연필, 30.3×22.7cm
도판 237

무제(Untitled)
2002
종이에 색연필, 16.2×12.7cm
도판 228

무제(Untitled)
2002
종이에 색연필, 23.8×33.7cm
도판 229

무제(Untitled)
2002
종이에 색연필, 27.8×21.6cm
도판 230

무제(Untitled)
2002
종이에 색연필, 30.3×22.7cm
도판 231

무제(Untitled)
2002
종이에 색연필, 27.3×16.1cm
도판 232

무제(Untitled)
2002
종이에 색연필, 23×16cm
도판 233

무제(Untitled)
2002
종이에 색연필, 22.8×16.2cm
도판 234

무제(Untitled)
2002
종이에 색연필, 33.8×24cm
도판 235

무제(Untitled)
2002
종이에 색연필, 24×12cm
도판 236

무제(1 2 3 4)(Untitled [1 2 3 4])
2002
종이에 펜과 색연필, 26.5×23.2cm,
데이비드 슈리글리와의 협업
도판 141

무제(그래도 그냥 살아 있어)(Untitled [But Just
Living])
2002
종이에 펜과 색연필, 27.7×37.7cm,
데이비드 슈리글리와의 협업
도판 140

무제(필립 거스턴의 폐)(Untitled [Philip Guston's
Lung])
2002
종이에 아크릴릭과 펜, 40.9×44.8cm,
데이비드 슈리글리와의 협업
도판 136

무제(집에 가고 싶어)(Untitled [Wanna Go
Home])
2002
종이에 펜과 색연필, 26.5×23.2cm,
데이비드 슈리글리와의 협업
도판 142

무제(방패를 가진 윌리엄 텔)(Untitled [William Tell
with Shield])
2002
종이에 펜과 색연필, 26.5×23.2cm,
데이비드 슈리글리와의 협업
도판 139

라이브스컬(Live Skulls)
2003
종이에 색연필, 32.8×24cm
올브리히트 컬렉션, 베를린
도판 243

산악 자매들(Mountain Sisters)
2003
종이에 아크릴릭과 색연필, 76×56cm
도판 123

병사(Soldier)
2003
종이에 아크릴릭과 색연필, 76×56cm
도판 242

미안해, 왼쪽 눈을 못 그렸어(Sorry, Couldn't
Draw the Left Eye!)
2003
종이에 아크릴릭, 색연필, 137×100cm
올브리히트 컬렉션, 베를린
도판 124

무제(Untitled)
2003
종이에 색연필, 32.9×27cm
도판 241

물웅덩이보다 깊은(Deeper than a Puddle)
2004
캔버스에 아크릴릭, 260×280cm,
스기토 히로시와의 협업, 올브리히트 컬렉션, 베를린
도판 146

패트리샤(Patricia)
2004
캔버스에 아크릴릭, 60×50cm,
스기토 히로시와의 협업, 올브리히트 컬렉션, 베를린
도판 147

빗방울(Rain Drops)
2004
캔버스에 아크릴릭, 300.5×270cm,
스기토 히로시와의 협업, 올브리히트 컬렉션, 베를린
도판 144

얕은 물웅덩이들 2004(Shallow Puddles 2004)
2004
섬유 강화 플라스틱에 부착한 코튼에 아크릴릭,
직경 95cm×깊이 15cm
도판 127, 128

나의 드로잉룸(My Drawing Room)
2004~2020 / 2021~
혼합매체, 312×200×448cm, 그라프와의 협업,
하라 미술관 ARC, 군마
도판 160, 161

아오모리 개(Aomori-ken)
2005
철근 콘크리트, 850×670×900cm,
아오모리 현립 미술관, 일본
도판 92

작전 중 실종: 소녀, 소년을 만나다(Missing in
Action—Girl Meets Boy—)
2005
종이에 아크릴릭, 색연필, 수채, 150×137cm,
히로시마시 현대 미술관, 일본
도판 244

쌍둥이 I(Twins I)
2005
캔버스에 아크릴, 117×100cm,
삼성 미술관 리움, 서울
도판 125

쌍둥이 II(Twins II)
2005
캔버스에 아크릴, 117×100cm,
삼성 미술관 리움, 서울
도판 126

무제(Untitled)
2004
캔버스에 아크릴릭, 57×50cm,
스기토 히로시와의 협업
도판 145

1, 2, 3…
2006
목판에 아크릴릭, 115×172cm
도판 170

산성비가 내린 후(After the Acid Rain)
2006
캔버스에 아크릴릭, 227×182cm
도판 133

에이전트 오렌지(Agent Orange)
2006
캔버스에 아크릴릭, 162.5×162.5cm
도판 245

내일이 없는 세계(Eve of Destruction)
2006
캔버스에 아크릴릭, 117×91cm,
하라 미술관 ARC, 군마
도판 246

런던 메이페어 하우스(London Mayfair House)
2006
혼합매체 설치, 가변 크기, 그라프와의 협업
도판 162

퍼프 마시(히로사키 앤 상하이 버전)(Puff Marshie
[Hirosaki and Shanghai version])
2006
섬유 강화 플라스틱에 우레탄,
높이 150cm×직경 300cm
도판 168

달의 항해(쉬는 달) / 달의 항해(Voyage of the
Moon (Resting Moon) / Voyage of the Moon)
2006
혼합매체, 476×354×495cm, 그라프와의 협업,
가나자와 21세기 미술관, 일본
도판 166, 167

1, 2, 3, 4! 헤이! 호! 렛츠고!(1, 2, 3, 4! Hey! Ho!
Let's Go!)
2007
도자기, 직경 86cm×깊이 9.5cm
도판 186

좋은 놈, 나쁜 놈, 보통 놈, 그리고 독특한(The
Good, the Bad, the Average…and Unique)
2007
도자기, 직경 86cm×깊이 9.5cm
도판 187

짤랑짤랑 소리 나는 아침에 당신을 따라갈 거예요.(In
the Jingle Jangle Morning I'll Come Followin'
You.)
2007
도자기, 직경 126.3cm×깊이 9cm
도판 185

물웅덩이 속에서(In the Puddle)
2007
도자기, 35×64×64cm
도판 180

인생은 단 한 번!(Life Is Only One!)
2007
목판에 아크릴릭, 194×410×7cm
도판 171

오타후쿠 No.0(Otafuku No. 0 [Moon-Faced
Woman No. 0])
2007
도자기, 112.5×125×138cm
도판 179

폭풍 전에(Avant l'orage / Before the Storm)
2008
캔버스에 아크릴릭, 24.2×33.3cm,
스기토 히로시와의 협업(샤갱)
도판 153

물을 구해(Cherchant de l'eau / In Need of
Water)
2008
캔버스에 아크릴릭, 31.8×41cm,
스기토 히로시와의 협업(샤갱)
도판 150

실 내(Dans la salle / In the Room)
2008
캔버스에 아크릴릭, 31.8×41cm,
스기토 히로시와의 협업(샤갱)
도판 151

디 디(Dee Dee)
2008
종이에 연필, 51.5×36.5cm
도판 130

조이(Joey)
2008
종이에 연필, 51.5×36.5cm
도판 129

조용한 욕망(Le désir silencieux / Silent Desire)
2008
캔버스에 아크릴릭, 22×27.3cm,
스기토 히로시와의 협업(샤갱)
도판 152

파란 나날(Le temps perdu / Youthful Days
Lost)
2008
캔버스에 아크릴릭, 45.5×38cm,
스기토 히로시와의 협업(샤갱)
도판 149

의도한 대로의 항아리(Omoutsubo)
2008
캔버스에 아크릴릭, 45.5×38cm,
스기토 히로시와의 협업(샤갱)
도판 148

무제(Untitled)
2008
종이에 색연필과 아크릴릭, 33×22.9cm
도판 99

잃기 위해 태어났어(Born to Lose)
2009
도자기, 높이 43cm×직경 26cm
도판 191

사랑 혹은 애정(Love or Affection)
2009
도자기, 높이 50cm×직경 30cm
도판 188

속아 넘어가지 않아(Nobody's Fool)
2009
도자기, 높이 45cm×직경 34cm
도판 190

너와 나(You & Me)
2009
도자기, 높이 54cm×직경 33cm
도판 189

필요한 사람이 있습니까(Anymore for Anymore)
2010
도자기, 72×60×72cm, 타구치 아트 컬렉션
도판 371

미스 포레스트(Miss Forest)
2010
백금과 금, 은 채색으로 장식한 도자기,
144×102×100cm, 삼성 미술관 리움, 서울
도판 182

오타후쿠 1호(Otafuku No. 1 [Moon-Faced
Woman No. 1])
2010
천과 금 채색으로 장식한 도자기,
118×125×150cm
도판 181

하얀 유령(White Ghost)
2010
섬유 강화 플라스틱에 우레탄,
265×259.1×243.8cm
디모인 아트 센터, 아이오와(Ed. 2/2); 게이트웨이
재단(A.P. 1)
도판 183

하얀 폭동(White Riot)
2010
도자기, 278×176×126cm
도판 184

원자력 아이(Atomkraft Baby)
2011
캔버스에 아크릴릭, 45.8×38cm
도판 285

작전 중 실종(M.I.A.)
2011
캔버스에 아크릴릭과 연필, 45.8×38cm
도판 284

소식(News)
2011
종이에 연필, 65×50cm
도판 132

스케치(Sketch)
2011
종이에 볼펜, 24×14cm
도판 196

두통(Headache)
2012
종이에 연필, 65×50cm
도판 131

키다리 누나(Long Tall Sister)
2012
황동을 입힌 청동, 215×124×213cm
도판 291

루시(Lucy)
2012
검은 녹을 입힌 청동, 142×155×150cm
도판 302, 303

한밤중의 순례자(Midnight Pilgrim)
2012
검은 녹을 입힌 청동, 158×58×64cm
도판 297, 298

봄 소녀(Miss Spring)
2012
캔버스에 아크릴릭, 227×182cm
요코하마 미술관, 일본
도판 304, 307

미스 전나무(Miss Tannen)
2012
검은 녹을 입힌 청동, 213×52×42.5cm
도판 299, 300

생각하는 누나(Thinking Sister)
2012
청동, 39.3×36.5×36.4cm
도판 296

흐릿한 하늘 아래(Under the Hazy Sky)
2012
캔버스에 아크릴릭, 194.8×162cm
도판 315

살짝 심술쟁이(Wicked Looking)
2012
백동, 150.5×124×130cm
도판 292, 293

달력을 위한 드로잉(Drawing for Calendar)
2013
종이에 펜, 크기 미상
도판 375

응급 상황(Emergency)
2013
목판에 아크릴릭, 211×186×9cm
도판 324

빌어먹을 거리(Fuckin' Street)
2013
종이에 색연필, 32.5×24.2cm
도판 343

무제(Untitled)
2013
종이에 색연필, 36.5×26cm
도판 342

천사(Angel)
2014
종이에 색연필, 31.2×22.8cm
도판 341

나쁜 머리(Bad Head)
2014
나무 판지에 아크릴릭, 147.5×151×9cm
도판 334

피에 굶주린 여자아이(Bloodthirsty Gal)
2014
종이에 색연필, 23×15.5cm
도판 344

노 민스 노(No Means No)
2014
캔버스에 아크릴릭, 131×97cm
도판 317

사할린(SAKHALIN)
2014
도판 248–270

부상자(Wounded)
2014
캔버스에 아크릴릭, 120×110cm
도판 320

분노의 눈물(Tears of Rage)
2015
캔버스에 아크릴릭, 56×51cm
도판 321

결핍된 희망(HOPE Starved)
2016
종이에 볼펜, 29.7×21cm
도판 347

나는 상관없어(I Don't Care)
2016
종이에 볼펜, 29.7×21cm
도판 346

카메가오카 1호(동그란 눈)(Kamegaoka No. 1
[Round Eyes])
2016
도자기, 8.5×7.5×6cm
도판 361

미스 포레스트 / 생각하는 사람(Miss Forest /
Thinker)
2017
청동에 우레탄, 500.4×139.7×158.8cm
도판 301

누마즈 패총 1호(별눈 왕자)(Numazu Shell Mound
No. 1[Prince with Sparkling Eyes])
2016
도자기, 14×18×18cm
도판 359a–b

누마즈 패총 2호(큼직한 눈)(Numazu Shell
Mound No. 2 [Big Eyes])
2016
도자기, 25×16×13cm
도판 360

대만(TAIWAN)
2016
도판 272–277

무제(Untitled)
2016
종이에 볼펜, 각각 29.7×21cm
도판 325–327

무제(Untitled)
2017
종이에 볼펜, 각각 29.7×21cm
도판 328

코코네(COCONE)
2017
종이에 목탄, 182×91cm, 액자 포함 188×97cm
도판 365, 367

방공호에서(FROM THE BOMB SHELTER)
2017
목판에 부착한 삼베에 아크릴릭,
180.5×160.5×4.8cm
도판 329

나의 어린 시절의 소녀(Girl from My Childhood)
2017
캔버스에 아크릴릭, 69×67cm
도판 314

북쪽 마을에서 온 소녀(Girl from North Country)
2017
캔버스에 아크릴릭, 220×195.6cm,
로스앤젤레스 카운티 미술관
도판 308

머리(눈을 감은)(Head [eyes closed])
2017
목판에 아크릴릭, 176×88.2×4.5cm
도판 323

머리(눈을 뜬)(Head [eyes opened])
2017
목판에 아크릴릭, 176×90×5cm
도판 322

홋카이도(HOKKAIDO)
2017
도판 279

집(HOME)
2017
목판에 부착한 삼베에 아크릴릭,
180.5×160.5×4.8cm
도판 330

나는 오늘 밤에 밝은 불빛을 보고 싶어요(I WANT
TO SEE THE BRIGHT LIGHTS TONIGHT)
2017
캔버스에 아크릴릭, 220×195cm
도판 373, 표지

코우(KOU)
2017
종이에 목탄, 182×91cm, 액자 포함 188×97cm
도판 364

꼬마 흡혈귀(The Little Vampire)
2017
종이에 연필, 65×50cm
도판 345

한밤중의 진실(Midnight Truth)
2017
캔버스에 아크릴릭, 227.3×181.8cm,
워싱턴 국립 미술관
도판 313

레노아(RENOA)
2017
종이에 목탄, 182×91cm, 액자 포함 188×97cm
도판 366

시우(SHIU)
2017
종이에 목탄, 182×91cm, 액자 포함 188×97cm
도판 362

유노아(YUNOA)
2017
종이에 목탄, 182×91cm, 액자 포함 188×97cm
도판 363

여배우 마르가리타, 니코 피로스마니처럼(Actress
Margarita, after Niko Pirosmani)
2018
캔버스에 아크릴릭, 120×110cm
도판 339

아훈루파루(Ahunrupar)
2018
도자기, 32.3×44.3×38.8cm
도판 368

아훈루파루(Ahunrupar)
2018
도자기, 33×45×48cm
도판 369a–d

아훈루파루(Ahunrupar)
2018
종이에 연필, 65×50cm
도판 372

바람 속에서 혼자(Alone in the Wind)
2018
캔버스에 아크릴릭, 53×53cm
도판 318

안대를 한 소녀(Girl with Eyepatch)
2018
캔버스에 아크릴릭, 120×110cm
도판 319

홋카이도(HOKKAIDO)
2018
도판 280, 281

타마르 여왕, 니코 피로스마니처럼(Queen Tamar,
after Niko Pirosmani)
2018
캔버스에 아크릴릭, 120×110cm
도판 340

화난 슬픈 소녀를 위한 연구(Study for "Angry
Sad Girl")
2019
캔버스에 아크릴릭, 120×110cm
도판 379

밤에 남겨진 소녀(Girl left behind the night)
2019
캔버스에 아크릴릭, 220×195cm
도판 309

홋카이도(HOKKAIDO)
2019
도판 282, 374

볼 수 없는 비전(Invisible Vision)
2019
캔버스에 아크릴릭, 195×150cm
도판 376

별 하나의 소녀(Lone Star Girl)
2019
종이에 아크릴릭, 130×91cm
마르시아노 미술 재단, 로스앤젤레스
도판 377

전쟁 반대(NO WAR)
2019
목판에 아크릴릭, 117×103.5×7cm
도판 336

평화 소녀(PEACE GIRL)
2019
목판에 부착한 삼베에 아크릴릭,
180.5×160.5×4.8cm
도판 332

폭격을 멈춰라(STOP THE BOMBS)
2019
목판에 아크릴릭, 149.5×117.5×7.7cm
도판 335

정다운 집의 대문(SWEET HOME GATE)
2019
목판에 부착한 삼베에 아크릴릭,
180.5×160.5×4.8cm
도판 331

스케치(Sketch)
2019
종이에 연필, 15.6×11cm
도판 378

〈자타리 난민캠프, 요르단(Zaatari Refugee
Camp, Jordan)〉
2019
도판 278

작가 약력

1959년 일본 히로사키 출생
현재 일본에서 거주하며 작품 활동 중

학력

BFA, 아이치 현립 예술대학 졸업, 나가쿠테, 일본
MFA, 아이치 현립 예술대학 대학원 졸업, 나가쿠테, 일본
뒤셀도르프 쿤스트 아카데미 수학

개인전

2020
Yoshitomo Nara, Los Angeles County Museum of Art;
 Yuz Museum Shanghai; Guggenheim Museum
 Bilbao, Spain; Kunsthal Rotterdam, Netherlands
Yoshitomo Nara, Dallas Contemporary

2019
Drawings—Last 31 Years, Château la Coste, Le Puy-
 Sainte-Réparade, France
En/trance, Japan Society, New York (installation)

2018
Ceramic Works and..., Pace Gallery, Hong Kong (cat. with
 Thinker, Pace Gallery, New York, 2017)
Drawings: 1988–2018, Kaikai Kiki Gallery, Tokyo
Your Dog, Asian Art Museum, San Francisco (installation)
*Sixteen springs and sixteen summers gone—Take
 your time, it won't be long now*, Taka Ishii Gallery
 Photography/Film, Tokyo (cat.)
*all things must pass, but nothing is lost / precious
 days around me, sometimes farther along,
 sometimes under my feet*, Pace/MacGill Gallery,
 New York

2017
Thinker, Pace Gallery, New York (cat. with *Ceramic Works
 and...*, Pace Gallery, Hong Kong, 2018)
for better or worse: Works 1987–2017, Toyota Municipal
 Museum of Art, Japan (cat.)
At Tobiu, Tobiu Art Community, Shiraoi, Japan
Will the Circle Be Unbroken, Daikanyama Hillside Plaza,
 Tokyo (cat.)

2016
New Works, Stephen Friedman Gallery, London (cat.)

2015
Shallow Puddles, Blum & Poe, Tokyo (cat.)
stars, Pace Gallery, Hong Kong (cat.)
Life is Only One: Yoshitomo Nara, Asia Society Hong Kong
 Center (cat.)
Johnen Galerie, Berlin
to the north, from here: Naoki Ishikawa + Yoshitomo Nara,
 Watari-um: The Watari Museum of Contemporary
 Art, Tokyo

2014
A 3-Day Drawing Show, Sawada Mansion Gallery room38,
 Kōchi, Japan

Greetings from a Place in My Heart, Dairy Art Centre,
 London (cat.)
Print Works, Satellite, Okayama, Japan
Blum & Poe, Los Angeles (cat.)

2013
Pace Gallery, New York (cat.)

2012
a bit like you and me..., Yokohama Museum of Art;
 traveled to Aomori Museum of Art; Contemporary Art
 Museum, Kumamoto, Japan (cat.)
The Little Little House in the Blue Woods, Towada Art
 Center, Japan
Yoshitomo Nara Prints, 8/Art Gallery/Tomio Koyama
 Gallery, Tokyo

2011
Print Works, Roppongi Hills A/D Gallery, Tokyo

2010
Ceramic Works, Tomio Koyama Gallery, Tokyo (cat.)
Nobody's Fool, Asia Society, New York (cat.)
New Editions, Pace Prints, New York

2009
Marianne Boesky Gallery, New York
The Crated Rooms in Iceland – Yoshitomo Nara + YNG,
 Reykjavik Art Museum (cat.)

2008
Yoshitomo Nara with Installation by YNG, Blum & Poe,
 Los Angeles
Yoshitomo Nara + graf, BALTIC Centre for Contemporary
 Art, Gateshead, UK (cat.)
Galerie Zink, Munich
Galerie Meyer Kainer, Vienna
Chaguin, Misako & Rosen, Tokyo (collaboration with
 Hiroshi Sugito)

2007
Yoshitomo Nara + graf: Torre de Málaga, Centro de arte
 contemporáneo de Málaga, Spain (cat.)
Yoshitomo Nara + graf, GEM, Museum of Contemporary
 Art, The Hague
Johnen + Schöttle, Cologne, Germany
Yoshitomo Nara + graf: Berlin Baracke, Galerie Zink, Berlin

2006
Moonlight Serenade, 21st Century Museum of
 Contemporary Art, Kanazawa, Japan (cat.)
Yoshitomo Nara + graf: A to Z, Yoshii Brick Brew House,
 Hirosaki, Japan (cat.)
Yoshitomo Nara + graf, Stephen Friedman Gallery, London

2005
home, graf media gm, Osaka, Japan
Marianne Boesky Gallery, New York

2004
From the Depth of My Drawer, Hara Museum of
 Contemporary Art, Tokyo; traveled to Kanaz Forest of
 Creation, Awara, Japan; Yonago City Museum of Art,
 Japan; Yoshii Brick Brew House, Hirosaki, Japan; Rodin
 Gallery, Seoul (cat.)
Galerie Meyer Kainer, Vienna

Nowhere Land, Johnen + Schöttle, Cologne, Germany
new works 2004, Blum & Poe, Los Angeles
Somewhere..., Galerie Zink & Gegner, Munich
 (collaboration with Hiroshi Sugito)
Shadow Puddles, graf media gm, Osaka, Japan
Over the Rainbow: Yoshitomo Nara and Hiroshi Sugito,
 Pinakothek der Moderne, Munich; traveled to K21
 Kunstsammlung Nordrhein-Westfalen, Düsseldorf (cat.)

2003
Nothing Ever Happens, Museum of Contemporary Art
 Cleveland, OH; traveled to Institute of Contemporary
 Art, Philadelphia; Contemporary Art Museum St.
 Louis; San Jose Museum of Art, CA;
 The Contemporary Museum, Honolulu (cat.)
S.M.L., graf media gm, Osaka, Japan (cat.)
Galerie Zink & Gegner, Munich
New Drawings, Tomio Koyama Gallery, Tokyo
The Good, the Bad, the Average...and Unique, Little More
 Gallery, Tokyo
Stephen Friedman Gallery, London

2002
Saucer Tales, Marianne Boesky Gallery, New York
Who Snatched the Babies?, Centre national de l'estampe
 et de l'arte imprimé, Chatou, France (cat.)
12 Etchings, Space Force, Tokyo

2001
In Those Days, Hakutosha, Nagoya, Japan
I DON'T MIND, IF YOU FORGET ME., Yokohama Museum
 of Art; traveled to Hiroshima City Museum of
 Contemporary Art; Ashiya City Museum of Art & History;
 Hokkaido Asahikawa Museum of Art; Aomori Museum of
 Art; Yoshii Brick Brew House, Hirosaki, Japan (cat.)
Drawing Days, Colette, Paris
Clear for Landing, Galerie Michael Zink, Munich
*In the White Room: An Exhibition of Paintings and
 Drawings*, Blum & Poe, Santa Monica, CA

2000
Stephen Friedman Gallery, London
In the Empty Fortress, Johnen + Schöttle, Cologne
Lullaby Supermarket, Santa Monica Museum of Art, CA
Walk On: Works by Yoshitomo Nara, Museum of
 Contemporary Art Chicago (cat.)

1999
done did, Parco Gallery, Nagoya, Japan
Happy Hour, Hakutosha, Nagoya, Japan
Somebody Whispers in Nuremberg, Institut für moderne
 Kunst in der SchmidtBank-Galerie, Nuremberg,
 Germany (cat.)
Pave Your Dreams, Marianne Boesky Gallery, New York
An Exhibition of Sculpture in Two Parts, Blum & Poe,
 Santa Monica, CA
Walking Alone, Ginza Art Space, Tokyo (cat.)
In the Floating World, NADiff Gallery, Tokyo
No, They Didn't, Tomio Koyama Gallery, Tokyo

1998
Institute of Visual Arts, University of Wisconsin,
 Milwaukee (cat.)

1997
Blum & Poe, Santa Monica, CA

Screen Memory, Tomio Koyama Gallery, Tokyo
Lonesome Puppy, Hakutosha, Nagoya, Japan
Drawing Days, Hakutosha, Nagoya, Japan
Sleepless Night, Galerie Michael Zink, Regensburg, Germany
Yumeooka Art Project, Wing Kamiooka Center Court, Yokohama, Japan

1996

Johnen + Schöttle, Cologne, Germany (collaboration with Karen Kilimnik)
Lonesome Puppy, Tomio Koyama Gallery, Tokyo
Hothouse Fresh, Hakutosha, Nagoya, Japan (cat.)
Empty Surprise, Mitsubishi–Jisho Artium, Fukuoka, Japan (cat.)
Cup Kids, Hakutosha, Nagoya, Japan

1995

Cup Kids, Museum of Contemporary Art, Nagoya, Japan
Pacific Babies, Blum & Poe, Santa Monica, CA
In the Deepest Puddle, SCAI THE BATHHOUSE, Tokyo
Nothing Gets Me Down, Galerie Humanité, Tokyo (cat.)
Oil on Canvas, Galerie Humanité, Nagoya, Japan (cat.)

1994

Lonesome Babies, Hakutosha, Nagoya, Japan (cat.)
Hula Hula Garden, Galerie d'Eendt, Amsterdam
Christmas for Sleeping Children, Itoki Crystal Hall, Osaka, Japan (cat.)

1993

Johnen + Schöttle, Cologne, Germany
Be Happy, Galerie Humanité, Nagoya and Tokyo (cat.)

1992

Loft Gallery, Deventer, Netherlands
Drawings, Galerie d'Eendt, Amsterdam

1991

Harmlos, Galerie im Kinderspielhaus, Düsseldorf
cogitationes cordium, Galerie Humanité, Nagoya, Japan
Galerie d'Eendt, Amsterdam

1990

Galerie d'Eendt, Amsterdam

1989

Irrlichttheater, Stuttgart, Germany

1988

Innocent Being, Galerie Humanité, Nagoya and Tokyo (cat.)
Goethe-Institut Düsseldorf

1985

Recent Works, Gallery Space to Space, Nagoya, Japan

1984

Wonder Room, Gallery Space to Space, Nagoya, Japan
It's a Little Wonderful House, Love Collection Gallery, Nagoya, Japan

그룹전

2020

STARS: Six Contemporary Artists from Japan to the World, Mori Art Museum, Tokyo (cat.)
Where We Now Stand—In Order to Map the Future [2], 21st Century Museum of Contemporary Art, Kanazawa, Japan

2019

Tobiu Art Festival, Tobiu Art Community, Shiraoi, Japan (as Yoshitomo Nara and Tobiu Kids)
Weavers of Worlds: A Century of Flux in Japanese Modern / Contemporary Art, Museum of Contemporary Art Tokyo
The Life of Animals in Japanese Art, National Gallery of Art, Washington, DC; traveled to Los Angeles County Museum of Art (cat.)
30th Anniversary of the Yokohama Museum of Art: Meet the Collection, Yokohama Museum of Art, Japan
Masterpieces of the National Museum of Art, Osaka: Clues for Art Appreciation, Toyohashi City Museum of Art and History, Japan
Our Collections!, Tottori Prefectural Museum, Japan
SYNCHRONICITY, Kasama Nichido Museum of Art, Japan
Grand Reopening Exhibition: Aichi Art Chronicle 1919–2019, Aichi Prefectural Museum of Art, Nagoya, Japan
Globe as a Palette: Contemporary Art from the Taguchi Art Collection, Hokkaido Obihiro Museum of Art; traveled to Kushiro Art Museum; Hakodate Museum of Art; Sapporo Art Museum, Japan
MURAKAMI vs MURAKAMI, Tai Kwun Contemporary, Hong Kong (cat.)
Takahata Isao: A Legend in Japanese Animation, National Museum of Modern Art, Tokyo (cat.)
Takahashi Collection, Tsuruoka Art Forum, Japan
ARTZUID Amsterdam Sculpture Biennial (cat.)
Bishōjo: Young Pretty Girls in Art History, Museum of National Taipei University of Education (cat.)
The Passion, Hall Art Foundation | Schloss Derneburg Museum, Derneburg, Germany
BLUE IS HOT AND RED IS COLD: Klasse A. R. Penck, Kunsthalle Düsseldorf

2018

My Favorites: Toshio Hara Selects from the Permanent Collection Part II, Hara Museum of Contemporary Art, Tokyo
My Favorites: Toshio Hara Selects from the Permanent Collection Part I, Hara Museum of Contemporary Art, Tokyo
WOW! The Heidi Horten Collection, Leopold Museum, Vienna
Bangkok Art Biennale
Taiwan Ceramics Biennale, Taipei (cat.)
Imagined Borders, 12th Gwangju Biennale, South Korea (curated by Yeon Shim Chung and Yeewan Koon) (cat.)
The Incongruous Body, American Museum of Ceramic Art, Pomona, CA
Constellation Malta, Malta (curated by Rosa Martínez)
Niko Pirosmani, Albertina Museum, Vienna; traveled to Fondation Vincent van Gogh, Arles, France (cat.)
Japanorama. A new vision on art since 1970, Centre Pompidou-Metz, France (curated by Yuko Hasegawa)
Treasure Box of Contemporary Art, Ōita Prefectural Art Museum, Japan

Bubblewrap, Contemporary Art Museum, Kumamoto, Japan (curated by Takashi Murakami)

2017

The Cosmos of the Takahashi Collection, Contemporary Art Museum, Kumamoto, Japan
Cool Japan: A Worldwide Fascination in Focus, Museum Volkenkunde, Leiden, Netherlands
Takashi Murakami's Superflat Consideration on Contemporary Ceramics, Towada Art Center, Japan
Seeds Sown in Shigaraki, Kaikai Kiki Gallery, Tokyo
Chewing Gum II, Pace Gallery, Hong Kong
Global New Art: The Essence of Taguchi Art Collection, Woodone Museum, Hiroshima, Japan
Contemporary Art, Now! From Yayoi Kusama to Hiraki Sawa (From Taguchi Collection), Onomichi City Museum of Art, Japan
The Art Show: Art of the New Millennium in Taguchi Art Collection, Museum of Modern Art, Gunma, Takasaki, Japan
The Riddle of Art: Takahashi Collection, Shizuoka Prefectural Museum of Art, Japan
Create Your Own Original Doraemon, Mori Arts Center Gallery, Tokyo (cat.)

2016

December (playback 2), Misako & Rosen, Tokyo
Takahashi Collection: Mindfulness! 2016, Museum of Art, Kōchi, Japan
Takashi Murakami's Superflat Collection: From Shōhaku and Rosanjin to Anselm Kiefer, Yokohama Museum of Art, Japan (cat.)
Hey! Ho! Let's Go: Ramones and the Birth of Punk, Queens Museum, New York; traveled to the Grammy Museum, Los Angeles (cat.)
How Western are Western-style Paintings Made in Japan?: From Takahashi Yuichi to Contemporary Painters, Aichi Prefectural Museum of Art, Nagoya, Japan
Revalue Nippon Project: Hidetoshi Nakata's Favorite Japanese Kogei, Panasonic Shiodome Museum, Tokyo
Turn the Page: The First Ten Years of Hi-Fructose, Virginia Museum of Contemporary Art, Virginia Beach (cat.)
Very Addictive: Re-extension of Aesthetics in Daily Life, Museum of Contemporary Art, Yinchuan, China
Mitsubishi–Jisho Artium, Fukuoka, Japan
The 100 Japanese Contemporary Artists: Season 4, Yamamoto Gendai Gallery, Tokyo (organized by DOMMUNE)
EARTH 2016: Roots and Routes, Aomori Museum of Art, Japan (cat.)
Masterworks on Loan, Jordan Schnitzer Museum of Art, University of Oregon, Eugene
Art Begins in the Forest: Aichi Prefectural University of Fine Arts and Music 50th Anniversary Exhibition, Aichi Prefectural University of Fine Arts and Music, Nagakute, Japan (cat.)
Horizon That Appears out of the Sleepy Woods, Stephen Friedman Gallery, London (cat.)

2015

COSMOS / INTIME La collection Takahashi, Maison de la culture du Japon à Paris (cat.)
Bow Wow Wonderful I Want to Meet That Dog, Migishi Kōtarō Museum of Art, Sapporo, Japan (cat.)

Messages, Towada Art Center, Japan

Summer Group Show, Pace Gallery, New York

Twentieth Anniversary Exhibition, Stephen Friedman Gallery, London

Takahashi Collection: Mirror Neuron, Tokyo Opera City Art Gallery

Forever Young, Asia University Museum of Modern Art, Taichung

Today Is the Day: Proposal to the Future, Art Gallery Miyauchi, Hatsukaichi, Japan (cat.)

Dual Nature: Selections from the Chaney Family Collection, Pearl Fincher Museum of Fine Arts, Spring, TX

Immortal Present: Art and East Asia, Berkshire Museum, Pittsfield, MA

The Wind Veers to the East: Contemporary Art Exhibition for the Boao Forum for Asia, Boao Forum for Asia, Hainan, China

2014

Everything Falls Faster than an Anvil, Pace Gallery, London (cat.)

Takahashi Collection 2014: Mindfulness!, Nagoya City Art Museum, Japan (cat.)

Exhibition of the Collection of the Yokohama Museum of Art (Part I), Yokohama Museum of Art, Japan

Carte Blanche, Pace Gallery, Chesa Büsin, Zuoz, Switzerland

Study from the Human Body, Stephen Friedman Gallery, London

MOMAT Collection, National Museum of Modern Art, Tokyo

Go-Betweens: The World Seen through Children, Mori Art Museum, Tokyo; traveled to Nagoya City Art Museum; Okinawa Prefectural Museum & Art Museum; Museum of Art, Kōchi, Japan (cat.)

Look at Me: Portraiture from Manet to the Present, Leila Heller Gallery, New York

Cinderella, Sky Art Museum, Seoul

2013

Damage Control: Art and Destruction since 1950, Hirshhorn Museum and Sculpture Garden, Washington, DC; traveled to Mudam Luxembourg; Kunsthaus Graz, Austria (cat.)

Awakening: Aichi Triennale 2013, Aichi Arts Center, Nagoya, Japan (as part of artist collective THE WE-LOWS) (cat.)

Flowers, Towada Art Center, Japan

Re: Quest—Japanese Contemporary Art since the 1970s, Museum of Art, Seoul National University (cat.)

Wonderful My Art, Kawaguchiko Museum of Art, Fujikawaguchiko, Japan

Takahashi Collection: Mindfulness!, Kirishima Open-Air Museum, Yūsui; traveled to Sapporo Art Park, Japan (cat.)

Why not live for Art? II, Tokyo Opera City Art Gallery

We Do What We Want, Zenkyo-an x FOIL, Kenninji Zenkyo-an Temple, Kyoto

2012

San Antonio Collects: Contemporary, San Antonio Museum of Modern Art, San Antonio, TX

Print/Out: Multiplied Art in the Information Era, 1990–2010, Museum of Modern Art, New York (cat.)

The Art of Cooking, Royal/T, Los Angeles

Double Vision: Contemporary Art from Japan, Moscow Museum of Modern Art; traveled to Tikotin Museum of Japanese Art and Haifa Museum of Art, Haifa, Israel (cat.)

Masahiko Kuwahara, Yoshitomo Nara, Hiroshi Sugito, Tomio Koyama Gallery, Singapore

A Curator's Message 2012, Hyōgo Prefectural Museum of Art, Kobe, Japan (cat.)

The Magic of Ceramics: Artistic Inspiration, Museum of Contemporary Ceramic Art and Shigaraki Ceramic Cultural Park, Kōka; traveled to Museum of Modern Ceramic Art, Gifu, Tajimi; Museum of Ceramic Art, Hyōgo, Sasayama, Japan (cat.)

WE LOVE KOKESHI!, Nishida Kinenkan, Fukushima, Japan

10th Anniversary Exhibition: To Wander a Garden, Vangi Sculpture Garden Museum, Shizuoka, Japan (cat.)

MOT Collection, New Acquisitions: Anish Kapoor, Yutaka Sone, Yoshimoto Nara, Nobuya Hitsuda, Mami Kosemura, Museum of Contemporary Art Tokyo

Collection, National Museum of Art, Osaka, Japan

Son et Lumière, et sagesse profonde, 21st Century Museum of Contemporary Art, Kanazawa, Japan (cat.)

The Contemporary Paintings through the Curator's Eye, Hyōgo Prefectural Museum of Art, Kobe, Japan (cat.)

When Art You Gonna Do, If Not Now?: Zenkyo-an x FOIL, Kenninji Zenkyo-an Temple, Kyoto

2011

Future Pass: From Asia to the World, 54th Venice Biennale

New Works in Ceramics, Japan 2011, Toyota Municipal Museum of Art, Japan

Bye Bye Kitty!!!: Between Heaven and Hell in Contemporary Japanese Art, Japan Society, New York (cat.)

CAFE in Mito 2011: Relationships in Color, Contemporary Art Gallery, Art Tower Mito, Japan

Collectors' Stage: Asian Contemporary Art from Private Collections, Singapore Art Museum

Collection, Part 3, Yokohama Museum of Art, Japan (cat.)

Creating the New Century: Contemporary Art from the Dicke Collection, Dayton Art Institute, OH (cat.)

The Most Requested Top 30: 10 Years of Takahashi Collection, Tabloid Gallery, Tokyo

The Most Requested Top 30: 10 Years of Takahashi Collection, Part 2, Tabloid Gallery, Tokyo

Taguchi Art Collection: Global New Art, Seiji Togo Memorial Sompo Japan Nipponkoa Museum of Art, Tokyo

Invisibleness is Visibleness, Museum of Contemporary Art, Taipei

Edo Pop: The Graphic Impact of Japanese Prints, Minneapolis Institute of Art

Paul Clay, Salon 94 Bowery, New York

Zenkyo-an x FOIL, Kenninji Zenkyo-an Temple, Kyoto

The 53 Stations of Tōkaidō: From Hiroshige to Artists of Our Days, Musée Bernard Buffet, Nagaizumi, Japan (cat.)

GOLDMINE: Contemporary Works from the Collection of Sirje and Michael Gold, University Art Museum, College of the Arts, California State University, Long Beach

Collection Exhibition: Floating Boat, Toyota Municipal Museum of Art, Japan

Tomorrow Never Knows, Zenkyo-an x FOIL, Kenninji Zenkyo-an Temple, Kyoto

2010

Trans-Cool TOKYO, Singapore Art Museum; traveled to Bangkok Art and Culture Centre

Best 100 Works from Museum Collection, Tokushima Modern Art Museum, Japan

Peko-chan World, Fujiya Ginza Building, Tokyo

12th International Cairo Biennale, El Bab Gallery, Museum of Contemporary Art, Cairo

Made in Popland, China and Japan, National Museum of Contemporary Art, Seoul (cat.)

Contemporary Magic: A Tarot Deck Art Project, National Arts Club, New York; traveled to Andy Warhol Museum, Pittsburgh; Virginia Museum of Contemporary Art, Virginia Beach (cat.)

Innocence – Art towards Life, Tochigi Prefectural Museum of Fine Arts, Utsunomiya, Japan

Garden of Painting: Japanese Art of the 00s, National Museum of Art, Osaka, Japan

Teruhisa Kitahara's Astounding Contemporary Art, Mori Arts Center Gallery, Tokyo

Daiwa Collection First Session, Okinawa Prefectural Museum and Art Museum, Naha, Japan

Yoshitomo Nara x Ei-Q: Departure of an Artist at Age 24, Toki-no-Wasuremono/Watanuki, Tokyo

Self Portrait: Watashi to iu tannin [Me as Others], Takahashi Collection, Hibiya, Japan

Aomori Museum of Art Collections: Shiko Munakata, Toru Nanita, Yoshitomo Nara: Idol3, Onomichi City Museum of Art, Japan

Collection 2010–2012 Memory/Memorial—for the Summer of the 65th Hiroshima Memorial Day, Hiroshima City Museum of Contemporary Art, Japan

Get Up, Even If by Yourself Alone: Zenkyo-an x FOIL, Kenninji Zenkyo-an Temple, Kyoto

Neoteny Japan Takahashi Collection, Museum of Art, Ehime, Matsuyama, Japan

Ateliers d'artistes, Musée Bernard Buffet, Nagaizumi, Japan

Figuratively Speaking: A Survey of the Human Form, Bellagio Gallery of Fine Art, Las Vegas

The Library of Babel / In and Out of Place, 176 Zabludowicz Collection, London

Facing East: Recent Works from China, India and Japan from the Frank Cohen Collection, Manchester Art Gallery, UK

2009

Walking in My Mind, Hayward Gallery, London (cat.)

Rites de Passage, Schunck Glaspaleis, Heerlen, Netherlands

6th Asia Pacific Triennial of Contemporary Art, Queensland Art Gallery, Gallery of Modern Art, Brisbane, Australia (cat.)

Weighing and Wanting: Selections from the Collection, Museum of Contemporary Art San Diego, CA

From Home to the Museum: Tanaka Tsuneko Collection, Museum of Modern Art, Wakayama, Japan

Stages: Lance Armstrong Foundation, Galerie Emmanuel Perrotin, Paris

15th Anniversary Inaugural Exhibition, Blum & Poe, Los Angeles

In the Little Playground: Hitsuda Nobuya and His Surrounding Students—Masako Ando, Mika Kato, Tamami Hitsuda, Yoshitomo Nara, Hiroshi Sugito, Aichi Prefectural Museum of Art and Nagoya City Art Museum, Nagoya, Japan (cat.)

Prospective Artium, Mitsubishi-Jisho Artium, Fukuoka, Japan

2008
The Masked Portrait, Marianne Boesky Gallery, New York
Selections from the Hara Museum's Permanent Collection, Hara Museum of Contemporary Art, Tokyo
A Perspective on Contemporary Art 6: Emotional Drawing, National Museum of Modern Art, Tokyo; traveled to the National Museum of Modern Art, Kyoto (cat.)
MOT Collection, Museum of Contemporary Art Tokyo
Mogi Kenichiro, Hana, Kakuta Mitsuyo, Araki Nobuyoshi: Four Views of the Collection of the Yokohama Museum of Art, Yokohama Museum of Art, Japan
Animals in Contemporary Art: Many Animals!! What? Art?, Towada Art Center, Japan
Order. Desire. Light. An Exhibition of Contemporary Drawings, Irish Museum of Modern Art, Dublin
Kankai Pavilion Opening Exhibition: Beyond Time, Beyond Space, Towada Art Center, Japan
Tomyam Pladib, Jim Thompson Art Center, Bangkok
KITA!!: Japanese Artists Meet Indonesia (Yoshitomo Nara + graf), Cemeti Art House, Yogyakarta, Indonesia (cat.)
Encounters, Pace Gallery, Beijing
Collection II: Shell—Shelter, 21st Century Museum of Contemporary Art, Kanazawa, Japan
Traces of Siamese Smile: Art + Faith + Politics + Love, Bangkok Art and Culture Centre
Happy Mother, Happy Children, Tokyo Fuji Art Museum, Hachiōji, Japan
Wonderland: Japanese Contemporary Art, Opera Gallery, Hong Kong
Shiko Munakata, Tohru Narita, Yoshitomo Nara: The Icons of the Time, Ōita City Art Museum, Japan
The Human Image in the Twentieth Century: Works from the Collection of Tokushima Modern Art Museum, Gunma Museum of Art, Tatebayashi; traveled to Yatsushiro Municipal Museum; Hekinan City Tatsukichi Fujii Museum of Contemporary Art, Japan
My Museum, Yokohama Museum of Art, Japan
Neoteny Japan: Contemporary Artists after 1990s from Takahashi Collection, Kirishima Open-Air Museum, Yūsui; traveled to Museum of Contemporary Art, Sapporo; Ueno Royal Museum, Tokyo; Niigata Prefectural Museum of Modern Art, Nagaoka; Akita Museum of Modern Art, Yokote; Yonago City Museum of Art, Japan (cat.)
20th Anniversary Memorial Collection + Hibikiau Oto, Iro, Katachi (Sympathize with Sound, Color and Shape), Takamatsu City Museum of Art, Japan

2007
Cult Fiction: Art and Comics, Hayward Gallery touring exhibition, New Art Gallery, Walsall; traveled to Castle Museum and Art Gallery, Nottingham; City Art Gallery, Leeds; Aberystwyth Arts Centre; Tullie House Museum and Art Gallery, Carlisle, UK
Pretty Baby, Modern Art Museum of Fort Worth, TX
The Door into Summer: The Age of Micropop, Art Tower Mito, Japan (cat.)
Disorder in the House, Vanhaerents Art Collection, Brussels
Musée Bernard Buffet, Nagaizumi, Japan

Silly Adult, Galleri Nicolai Wallner, Copenhagen
Portrait Session, NADiff, Tokyo; traveled to Hiroshima City Museum of Contemporary Art, Japan
Painting as Forest: Artist as Thinker, Okazaki Mindscape Museum, Japan
Sympathy for the Devil: Art and Rock and Roll since 1967, Museum of Contemporary Art, Chicago; traveled to Museum of Contemporary Art, North Miami, FL; Musée d'art contemporain de Montréal
The Zabludowicz Collection: When We Build, Let Us Think That We Build Forever, BALTIC Centre for Contemporary Art, Newcastle, UK
Don't Look: Contemporary Drawings from an Alumna's Collection (Martina Yamin, Class of 1958), Davis Museum and Cultural Center, Wellesley College, MA (cat.)
Selections from the Hara Museum's Permanent Collection Shinagawa, Hara Museum of Contemporary Art, Tokyo
Red Hot: Asian Art Today from the Chaney Family Collection, Museum of Fine Arts, Houston
Surrealism and Art, Utsunomiya Museum of Art; traveled to Toyota Municipal Museum of Art; Yokohama Museum of Art, Japan (cat.)
Show Me Thai, Museum of Contemporary Art Tokyo
Summer Show, Tomio Koyama Gallery, Tokyo
Mindscape Museum, Okazaki, Japan
Let's Go to the Museum! How to Enjoy Modern Art, Together with Dick Bruna, Musée Bernard Buffet, Nagaizumi, Japan
Hop, Stamp, Hanga! Child Print Art Museum, Musée Bernard Buffet, Nagaizumi, Japan
ShContemporary 2007 Shanghai in Art, Best of Artists Shanghai Exhibition Center
3L4D—3rd Life 4th Dimension, MetaPhysical Art Gallery, Taipei

2006
RADAR: Selections from the Collection of Vicki and Kent Logan, Denver Art Museum, CO
Museum of Contemporary Art, Sapporo, Japan
Temporary Art Museum Soi Sabai, Rajata Art House, Silpakorn University Art Gallery, Bangkok
Hiroshima City Museum of Contemporary Art Collection: Kono 20nen no 20 no art [Twenty Artworks from the Past Twenty Years], Sapporo Art Park, Japan (cat.)
Kazoku no jokei: Nihon no kazouku wo kangaeru [The Scene of Family: A Review of the Japanese Family], Museum of Modern Art, Ibaraki, Mito, Japan (cat.)
The Child, Toyota Municipal Museum of Art, Japan (cat.)
Long Live Sculpture!, Middelheim Open Air Sculpture Museum, Antwerp, Belgium
A Magical Art Life, Tokyo Wonder Site Shibuya
10th Anniversary, Tomio Koyama Gallery, Tokyo
Having New Eyes, Aspen Art Museum, CO
6th Shanghai Biennale, Shanghai Art Museum (cat.)
35° 40' N 139° 45' E, Archeus, London
Talking Pictures, Sammlung Goetz, Munich
Sapporo Art Park, Sapporo, Japan

2005
Yokohama International Triennial: Art Circus (Jumping from the Ordinary), Yokohama, Japan
Ten Year Anniversary Exhibition, Stephen Friedman Gallery, London
The Elegance of Silence: Contemporary Art from East Asia, Mori Art Museum, Tokyo

Little Boy: The Arts of Japan's Exploding Subculture, Japan Society, New York (cat.)
Rising Sun, Melting Moon: Contemporary Art in Japan, Israel Museum, Jerusalem
Kotaro Terada Collection, Kawagoe City Art Museum, Japan
Kiss Kiss, c/o – Atle Gerhardsen, Berlin
Well Done: The Art of Design World, Museum of Contemporary Art, Taipei
Unheimlich Jung: Kinder und Jugendliche in der zeitgenössischen Kunst, Städtische Galerie Waldkraiburg, Germany
Japan Pop: Manga and Japanese Contemporary Art, Helsinki City Art Museum
Portrait, Galerie Meyer Kainer, Vienna
Baby Shower, Galleri Nicolai Wallner, Copenhagen
Chairs and Japanese Design, Museum of Modern Art, Saitama, Japan (cat.)
New Acquisition, Hiroshima City Museum of Contemporary Art, Japan

2004
Fiction Love: Ultra New Vision in Contemporary Art, MOCA Taipei (cat.)
New Prints: Yoshitomo Nara, Tam Ochiai, Hiroshi Sugito, Space Force, Tokyo
Why Not Live for Art?, Tokyo Opera City Art Gallery
Time of My Life: Art with Youthful Spirit, Tokyo Opera City Art Gallery
Onkochishin, White Cube Gallery, Osaka, Japan
Unusual Combination, + Gallery, Nagoya, Japan
Dog Days of Summer, California Museum of Photography, University of California, Riverside
Non-sect Radical: Contemporary Photography III, Yokohama Museum of Art, Japan
Funny Cuts: Cartoons und Comics in der zeitgenössischen Kunst, Staatsgalerie Stuttgart, Germany (cat.)
Yoshitomo Nara, Tam Ochiai, Hiroshi Sugito: New Prints, Space Force, Tokyo

2003
Happiness: A Survival Guide for Art and Life, Mori Art Museum, Tokyo
Supernova: Art of the 1990s from the Logan Collection, San Francisco Museum of Modern Art (cat.)
Nichijou Seikatsu, Speak For, Tokyo
FOIL, Little More Gallery, Tokyo
Painting in Our Time, Niigata Bandaijima Art Museum, Japan
I bambini siamo noi, Galleria Civica d'Arte Moderna e Contemporanea, Turin, Italy
Trauer/GRIEF, Atelier Augarten Zentrum für zeitgenössische Kunst der Österreichischen Galerie Belvedere, Vienna
Girls Don't Cry, Parco Museum, Tokyo
Niños, Centro de Arte de Salamanca, Spain
Mars: Art and War, Neue Galerie Graz, Austria
Inaugural Group Show, Blum & Poe, Los Angeles
Splat, Boom, Pow! The Influence of Comics in Contemporary Art, Contemporary Arts Museum, Houston; traveled to Institute of Contemporary Art, Boston; Wexner Center for the Arts, Columbus, OH (cat.)
Hope: Do Hope for the Future, Laforet Museum, Tokyo
Comic Release: Negotiating Identity for a New

Generation, Carnegie Mellon University, Pittsburgh; traveled to Center for Contemporary Art, New Orleans; University of North Texas Gallery, Denton; Western Washington University, Bellingham (cat.)
Opening Exhibition, Tomio Koyama Gallery, Tokyo
My Room Somehow Somewhere, graf media gm, Osaka, Japan
Collection, Nagoya City Art Museum, Japan
Best Collection, Takamatsu City Museum of Art, Japan
Art de Zoo, Akita Museum of Modern Art, Yokote, Japan
Moving Energies #2: Aspekte der Sammlung Olbricht, Museum Folkwang, Essen, Germany
Ukiyo-e Avant-Garde, Tokyo Station Gallery
Room Air, It-Park, Taipei
Your Dog is Orange County, Orange County Museum of Art, Newport Beach, CA

2002
Weiche Brüche: Japan, Kunstraum Innsbruck, Germany
BABEL 2002, National Museum of Contemporary Art, Seoul
Fragile Figures, Palette School, Tokyo
The Doraemon, Suntory Museum, Osaka; traveled to Sogo Museum of Art, Yokohama; Hokkaido Asahikawa Museum of Art; Matsuzakaya Art Museum, Nagoya; Ôita Art Museum; Shimane Art Museum, Matsue; Akita Senshū Museum of Art; Takaoka Art Museum; Takamatsu City Museum of Art; Matsumoto City Museum of Art, Japan (cat.)
Bokura no Hero and Heroine, Otaru City Museum of Art, Japan
Backspace Drawing Days, Galerie Michael Zink, Munich
Drawing Now: Eight Propositions, MoMA QNS, Long Island City, NY
The Galleries Show 2002, Royal Academy of Arts, London
Pop! Pop! Pop!, Museum of Modern Art, Ibaraki, Mito, Japan
The 20th Century. Art Recognized Virtual Images: Between Monalisa and Mammon, Hiratsuka Museum of Art, Japan
Drawing Days, Galerie Michael Zink, Munich
Emotional Site, Sagacho Shokuryo Building, Tokyo
Traces, Imprints and Tales: Japanese Contemporary Art Draws from Tradition, Kerava Art Museum, Finland (cat.)
The Japanese Experience: Inevitable, Ursula Blickle Stiftung, Kraichtal, Germany; traveled to Museum der Moderne Salzburg, Austria (cat.)

2001
Neo Tokyo: Japanese Art Now, Museum of Contemporary Art, Sydney (cat.)
Jap in the Box: Mr., Tam Ochiai, Hiroshi Sugito, Yoshitomo Nara, Takashi Murakami, Masahiko Kuwahara, Stephen Friedman Gallery, London
Jam: Tokyo-London, Barbican Centre, London; traveled to Tokyo Opera City Art Gallery (cat.)
Public Offerings, Museum of Contemporary Art, Los Angeles (cat.)
My Reality: Contemporary Art and the Culture of Japanese Animation, Des Moines Art Center, IA; traveled to Brooklyn Museum of Art, NY; Contemporary Arts Center, Cincinnati, OH; Tampa Museum of Art, FL; Chicago Cultural Center; Akron Art Museum, OH; Norton Museum of Art, West Palm Beach, FL; Museum of Glass: International Center for Contemporary Art, Tacoma, WA; Huntsville Museum of Art, AL (cat.)
Superflat, Museum of Contemporary Art, Los Angeles; traveled to Walker Art Center, Minneapolis; Henry Art Gallery, University of Washington, Seattle (cat.)
Forms of Human Figures from the Terada Collection, Tokyo Opera City Art Gallery
Tsunami Raiders, Galerie Michael Zink, Munich
Camera Works: The Photographic Impulse in Modern Art, Marianne Boesky Gallery, New York
Dialogue with Nature: Graduation Works from the Collection of Aichi Prefectural University of Fine Arts and Music, Haruhi Art Museum, Kiyosu, Japan (cat.)
Senritsumirai: Future Perfect, Center for Contemporary Art Luigi Pecci, Prato, Italy (cat.)
Vertical Time: Past, Present, and Future of Sculpture, University Art Museum, Tokyo National University of Fine Arts and Music
Silence of the City, Gwangju Art Museum, South Korea
Pop Heart e Generazione MTV, Light Gallery, Faenza, Italy
Tokyo Pop, Kansas City Jewish Museum, Overland Park, KS
Galerie Emmanuel Perrotin, Paris
MURAKAMI/NARA NARA/MURAKAMI, Tomio Koyama Gallery, Tokyo

2000
The Darker Side of Playland: Childhood Imagery from the Logan Collection, San Francisco Museum of Modern Art (cat.)
Présumé innocents: L'art contemporain et l'enfance [Presumed Innocent: Contemporary Art and Childhood], CAPC musée d'art contemporain, Bordeaux, France
Trading Views: 4 x Japanische Kunst, Stadtgalerie Saarbrücken, Germany; traveled to Städtische Galerie Erlangen, Germany; Stedelijk Museum De Lakenhal, Leiden, Netherlands (cat.)
Kinder des 20. Jahrhunderts: Malerei, Skulptur, Fotografie, Galerie der Stadt Aschaffenburg; traveled to Mittelrhein-Museum, Koblenz, Germany (cat.)
OO: Drawings 2000, Barbara Gladstone Gallery, New York
Dark Mirrors of Japan, de Appel Foundation, Amsterdam (cat.)
Gendai: Japanese Contemporary Art—Between the Body and Space, Ujazdowski Castle Centre for Contemporary Art, Warsaw
Drawn from Life, Marianne Boesky Gallery, New York
Super Flat, Parco Gallery, Tokyo; traveled to Parco Gallery, Nagoya, Japan (cat.)
Continental Shift, Ludwig Forum, Aachen, Germany
Viewing Path, Stadtgalerie Saarbrücken, Germany
Works from the Tokushima Modern Art Museum Collection 2000, Tokushima Modern Art Museum, Japan (cat.)
Works on Paper, Ota Fine Arts, Tokyo
Yoshitomo Nara and Hana Hashimoto: The Amazing Garden, Takayama Uichi Memorial Art Museum, Shichinohe, Japan
Kids World Aomori 2000, Aomori Prefectural Museum, Japan
Gosei Abe and His Influences, Namioka Town Hall, Aomori, Japan
Cultural Ties, Westzone Gallery Space, London
Gallery Hakutosha, Nagoya, Japan
One Heart, One World: International Exhibition of the Heart, United Nations Public Lobby, New York (cat.)

1999
Spellbound, Karyn Lovegrove Gallery, Los Angeles
Vergiß den Ball und spiel' weiter: Das Bild des Kindes in zeitgenössischer Kunst und Wissenschaft, Kunsthalle Nürnberg, Nuremberg, Germany
New Modernism for a New Millennium, San Francisco Museum of Modern Art
Painting for Joy: New Japanese Painting in 1990s, Japan Information and Culture Center, Washington, DC; traveled to Japan Foundation Forum, Tokyo (cat.)
Art is Fun 10: Angelic, Devilish, or Both, Hara Museum ARC, Shibukawa, Japan
Almost Warm and Fuzzy: Childhood and Contemporary Art, Des Moines Art Center, IA; traveled to Tacoma Art Museum, WA; Scottsdale Museum of Contemporary Art, AZ; P.S. 1 Contemporary Art Center, Long Island City, NY; Fundació "La Caixa," Barcelona; Crocker Art Museum, Sacramento, CA; Art Gallery of Hamilton, Canada; Memphis Brooks Museum of Art; Museum of Contemporary Art Cleveland, OH (cat.)
Tendance, Abbaye Saint-André Centre d'art contemporain, Meymac, France
It's an Animal World, Hokkaido Museum of Modern Art, Sapporo, Japan
Yoshitomo Nara and Hiroshi Sugito, Gallery Hakutosha, Nagoya, Japan
ART/DOMESTIC: Temperature of the Time, Setagaya Museum of Art, Tokyo (cat.)
An Active Fault of Painting, Nagoya Citizens' Gallery Yada, Japan

1998
The Manga Age, Museum of Contemporary Art Tokyo; traveled to Hiroshima City Museum of Contemporary Art, Japan (cat.)
Innocent Minds, Space X and Forum Space at Aichi Arts Center, Nagoya, Japan (cat.)
Busan International Contemporary Art Festival 1998, Busan Metropolitan Art Museum, South Korea
Voor herhaling vatbaar: Henk Visch, Yoshitomo Nara, Peter Archer, Galerie d'Eendt, Amsterdam
Aomori Museum of Art Collection, Hachinohe City Museum of Art; traveled to Tokiwa Furusato Museum Asuka, Fujisaki; Aomori Prefectural Museum, Japan

1997
Dream of Existence: Exhibition of Young Japanese Artists, Kiscelli Museum, Budapest (cat.)
Japanese Contemporary Art Exhibition, National Museum of Contemporary Art, Seoul
Drawing Show, Galerie d'Eendt, Amsterdam (with Henk Visch)
Galería y Ediciones Ginkgo, Madrid
VOCA '97: Vision of Contemporary Art, Ueno Royal Museum, Tokyo (cat.)
Box: Its Cosmos, Galerie Humanité, Tokyo
React Presents, Gallery TAF, Kyoto

1996
Tokyo Pop, Hiratsuka Museum of Art, Japan (cat.)
Ironic Fantasy: Another World by Five Contemporary Artists, Miyagi Museum of Art, Sendai, Japan (cat.)
Kind of Blue, Hakutosha, Nagoya, Japan
Intangible Childhood, Mie Prefectural Art Museum, Tsu,

Japan
Sunny Side Up, Gallery Nayuta, Yokohama, Japan
Drawings, Galerie d'Eendt, Amsterdam
Galerie d'Eendt, Amsterdam
L'Enfance retrouvé, Galerie d'Eendt, Amsterdam

1995
Galerie d'Eendt, Amsterdam
Drawing Chat, Shinanobashi Gallery, Osaka, Japan (with
 Katsuhige Nakahashi)
Endless Happiness, SCAI THE BATHHOUSE, Tokyo
Art x ∞ = @, SAM Museum, Osaka, Japan
That Figures, Galerie d'Eendt, Amsterdam
Book and Weight, Gallery Kuranuki, Osaka, Japan
POSITIV, Museum am Ostwall, Dortmund, Germany
Düsseldorf-andere Orte, Orangerie Schloß Brake, Lemgo,
 Germany
The Future of Paintings '95, Osaka Contemporary Art
 Center, Japan (cat.)
Takeoffs, Guggenheim Gallery, Chapman University,
 Orange, CA
Osaka Contemporary Art Center, Japan
Gunma Biennale for Young Artists '95, Gunma Prefectural
 Museum of Modern Art, Takasaki, Japan

1994
my room is your room, 7th Nagoya Contemporary Art Fair,
 Nagoya City Gallery, Japan
Harvest '94, Haus Bockdorf, Kempen, Germany
Harvest Kempen-Nagoya, Hakutosha, Nagoya, Japan
 (with Shiro Matsui)
Art Against AIDS, Art Cologne, Germany
Ironic Fantasy, Miyagi Museum of Art, Sendai, Japan

1993
Partners, Galerie d'Eendt, Amsterdam
Animals, Galerie Tanya Rumpff, Haarlem, Netherlands
Harvest '93, Haus Bockdorf, Kempen, Germany
 (with Shiro Matsui)
In Situ, Theater aan het Vrijthof, Maastricht, Belgium
Artomatic, Galerie d'Eendt, Amsterdam
Compositions, Galerie d'Eendt, Amsterdam

1992
Tijdelijk Asiel, Arti et Amicitiae, Amsterdam
Galerie d'Eendt, Amsterdam

1991
4th Nagoya Contemporary Art Fair, Electricity Museum
 Nagoya, Japan
Pack, SA-IN Gallery, Busan, South Korea

1990
Brille, Galerie Pentagon, Cologne, Germany
Acqua Strana, Galerie Ulla Sommers, Düsseldorf
*Vivian Rowe, Yoshitomo Nara, Louis Darocha, Kees de
 Groot*, Galerie d'Eendt, Amsterdam

1989
Mensch und Technik, Nixdorf AG, Düsseldorf

1988
Feeling House, Mie Prefectural Art Museum, Tsu, Japan

1987
New Artists in Nagoya, Westbeth Gallery, Nagoya, Japan

1986
Each Person's Expression of Space, Museum of Fine Arts,
 Gifu, Japan
Present '86, Gallery NAF, Nagoya, Japan

1985
Sense of Vision and Touch, Westbeth Gallery, Nagoya,
 Japan
Gonin Bayashi (Five Person's Musical Band),
 Love Collection Gallery, Nagoya, Japan

1984
Paranoia, Westbeth Gallery, Nagoya, Japan
Yoshitomo Nara, Kooji Miura, Gallery Denega, Hirosaki,
 Japan

큐레이터 프로젝트

2017
Takeshi Motai the Dream Traveler, Chihiro Art Museum
 Azumino, Matsukawa, Japan; traveled to Chihiro Art
 Museum Tokyo

2016
Horizon That Appears Out of The Sleepy Woods, Stephen
 Friedman Gallery, London
MOMAT Collection by Yoshitomo Nara, National Museum
 of Modern Art, Tokyo

2015
*PHASE 2015 COMPANY: SECRETS OF NORTHERN
 JAPAN*, Aomori Museum of Art, Japan (cat.)

2014
PHASE 2014, Aomori Museum of Art, Japan (cat.)

2013
WE-LOW HOUSE, Aichi Triennale, Aichi Arts Center, Japan

2012
The Little Art Club in The Blue Woods, Towada Art Center,
 Japan

2001
morning glory, Tomio Koyama Gallery, Tokyo (cat.)

1997
World Peace Café, Hakutosha, Nagoya, Japan

수상 경력

Aichi Prefectural Art Encouragement Prize, Aichi
 Prefecture, Japan, 2019
Asia Arts Award, Asia Society, Hong Kong, 2016
To-ou Award, Tonippo, Aomori, Japan, 2014
The 63rd Annual Art Encouragement Prize of Fine Arts,
 Agency for Cultural Affairs, Japan, 2013
Award from the International Center, New York, 2010
Artist Award, Nagoya City, Japan, 1995

주요 컬렉션

가나자와 21세기 미술관, 일본(21st Century Museum of
 Contemporary Art, Kanazawa)
국립 국제 미술관, 오사카, 일본(National Museum of Art,
 Osaka, Japan)
국립 예술 공예품 센터, 파리(Centre national des arts
 plastiques, Paris)
뉘른베르크 신 박물관, 뉘른베르크, 독일(Neues Museum
 Nürnberg, Nuremberg, Germany)
뉴욕 현대 미술관(Museum of Modern Art, New York)
다카마쓰시 미술관, 일본(Takamatsu City Museum of Art,
 Japan)
다카하시 컬렉션, 일본(Takahashi Collection, Japan)
대영 박물관, 런던(British Museum, London)
도와다시 현대 미술관, 일본(Towada Art Center, Japan)
도쿄도 사진 미술관(Tokyo Photographic Art Museum)
도쿄 오페라 시티 아트 갤러리(Tokyo Opera City Art Gallery)
도쿄도 현대 미술관(Museum of Contemporary Art Tokyo)
도쿠시마 현립 근대 미술관, 일본(Tokushima Modern Art
 Museum, Japan)
디모인 아트 센터, 아이오와(Des Moines Art Center, IA)
라초프스키 컬렉션, 달라스(Rachofsky Collection, Dallas)
로스앤젤레스 카운티 미술관(Los Angeles County Museum
 of Art)
로스앤젤레스 현대 미술관(Museum of Contemporary Art, Los
 Angeles)
롱 미술관, 상하이(Long Museum, Shanghai)
루벨 미술관, 마이애미(Rubell Museum, Miami)
마르시아노 미술 재단, 로스앤젤레스(Marciano Art Foundation,
 Los Angeles)
마리아 파레리 어린이 병원, 발할라, 뉴욕(Maria Fareri Children's
 Hospital, Valhalla, NY)
말라가 현대 미술 센터, 스페인(Centro de arte contemporáneo
 de Málaga, Spain)
미니애폴리스 미술관(Minneapolis Institute of Art)
보스턴 미술관(Museum of Fine Arts, Boston)
블렌하임 아트 재단, 런던(Blenheim Art Foundation, London)
삼성 미술관 리움, 서울(Leeum, Samsung Museum of Art,
 Seoul)
샌프란시스코 현대 미술관(San Francisco Museum of Modern
 Art)
시세이도 아트 하우스, 가케가와, 일본(Shiseido Art House,
 Kakegawa, Japan)
시카고 아트 인스티튜트(Art Institute of Chicago)
시카고 현대 미술관(Museum of Contemporary Art Chicago)
신세기 예술재단, 베이징(New Century Art Foundation,
 Beijing)
아오모리 현립 미술관, 일본(Aomori Museum of Art, Japan)
아이치 현립 예술대학, 나가쿠테, 일본(Aichi University of the
 Arts, Nagakute, Japan)
아이치현 미술관, 나고야, 일본(Aichi Prefectural Museum of
 Art, Nagoya, Japan)
오이타 현립 미술관, 일본(Ōita Prefectural Art Museum, Japan)
올브리히트 컬렉션, 베를린(Olbricht Collection, Berlin)
와카야마 현립 근대 미술관, 일본(Museum of Modern Art,
 Wakayama, Japan)
요코하마 미술관, 일본(Yokohama Museum of Art, Japan)
워싱턴 국립 미술관(National Gallery of Art, Washington, DC)
유메오오오카 관리협회(유메오오오카 아트 프로젝트), 요코하마,
 일본(Yumeooka Kanri Kumiai (Yumeooka Art Project),
 Yokohama, Japan)
이와테 현민 정보 교류 센터(아이나), 모리오카, 일본(Iwate
 Prefecture Citizen's Cultural Exchange Center (Aiina),
 Morioka, Japan)
일본국제교류기금, 도쿄(Japan Foundation, Tokyo)

자블루도비츠 컬렉션, 런던(Zabludowicz Collection, London)

카도카와 문화진흥재단, 도쿄(Kadokawa Culture Promotion Foundation, Tokyo)

카르미냑 재단, 파리(Fondation Carmignac, Paris)

캘리포니아 현대 미술관, 샌디에고(Museum of Contemporary Art San Diego, CA)

코넬 미술관, 롤린스 대학, 윈터 파크, 플로리다(Cornell Fine Arts Museum, Rollins College, Winter Park, FL)

코미코 아트 뮤지엄 유후인, 유후, 일본(Comico Art Museum Yufuin, Yufu, Japan)

퀸즐랜드 미술관과 현대 미술관, 브리즈번, 오스트레일리아 (Queensland Art Gallery and Gallery of Modern Art, Brisbane, Australia)

클레마티스 노 오카, 나가이즈미, 일본(Clematis no Oka, Nagaizumi, Japan)

타구치 아트 컬렉션, 도쿄(Taguchi Art Collection, Tokyo)

토요타시 미술관, 일본(Toyota Municipal Museum of Art, Japan)

파통 지방 자치 단체, 푸켓, 태국(Patong Municipality, Phuket, Thailand)

팜스프링스 미술관(Palm Springs Art Museum, CA)

포포프 재단, 모스크바(Popov Foundation, Moscow)

플라워 맨 컬렉션, 일본(Flower Man Collection, Japan)

피터 노튼 가족 재단, 샌타모니카, 캘리포니아(Peter Norton Family Foundation, Santa Monica, CA)

하라 미술관 ARC, 군마(Hara Museum of Contemporary Art, Tokyo)

홀 컬렉션, 독일 데르네부르크 및 미국 버몬트 리딩(Hall Collection, Derneburg, Germany, and Reading, VT)

히로사키 벽돌창고 미술관, 일본(Hirosaki Museum of Contemporary Art, Japan)

히로시마시 현대 미술관, 일본(Hiroshima City Museum of Contemporary Art, Japan)

모노그래프/도서

The World of Yoshitomo Nara. Special issue of Eureka Poetry and Critique 49–13, no. 706. Tokyo: Seidosha, August 2017.

Yoshitomo Nara: Self-Selected Works, Paintings. Kyoto: Seigensha Art Publishing, 2015.

Yoshitomo Nara: Self-Selected Works, Works on Paper. Kyoto: Seigensha Art Publishing, 2015.

Yoshitomo Nara: NO WAR! Tokyo: Bijutsu Shuppan-sha, 2014.

Yoshitomo Nara: The Complete BT Archives, 1991–2013. Tokyo: Bijutsu Shuppan-sha, 2013.

Yoshitomo Nara Photo Book 2003 2012. Tokyo: Kodansha, 2013.

NARA 48 GIRLS. Tokyo: Chikumashobo, 2012; Seoul: Sigongsa, 2012 (Korean edition); Beijing: Beijing Joint Publishing Company, 2012.

NARA LIFE: The Days of Yoshitomo Nara. Kyoto: FOIL, 2012.

Print Works. Tokyo: Mori Arts Center Museum Shop, 2011.

Yoshitomo Nara: The Complete Works, 1984–2010. Tokyo: Bijutsu Shuppan-sha, 2011; San Francisco: Chronicle Books, 2011 (US edition). Two volumes.

Ceramic Works. Tokyo: FOIL, 2010.

Drawing File. Tokyo: FOIL, 2005.

The Little Star Dweller. Tokyo: Rockin'on, 2004; Taipei: Locus Publishing, 2004; Seoul: Sigongsa, 2005 (Korean edition); Shanghai: Shanghai Motie Culture Development, 2010 (Chinese edition).

The Good, the Bad, the Average...and Unique. Tokyo: Little More, 2003.

Studio Portrait: A Document of Artist Yoshitomo Nara. Tokyo: Bijutsu Shuppan-sha, 2003. Birth and Present: A Studio Portrait of Yoshitomo Nara. Corte Madera, CA: Ginkgo Press, 2003 (US edition). Photographs by Mie Morimoto.

Lullaby Supermarket. Tokyo: Kadokawa Shoten, 2001; Nuremburg, Germany: Verlag für moderne Kunst Nürnberg, 2001 (German edition).

NARA NOTE. Tokyo: Chikumashobo, 2001; Seoul: Hongsi Communication, 2005 (Korean edition); Xinbei: Come Together Press, 2013; Changsha, China: Hunan People's Publishing House, 2017 (Chinese edition).

Nobody Knows. Tokyo: Little More, 2001; Tokyo: FOIL, 2005 (revised edition).

Yoshitomo Nara: Naive Wonderworld. Tokyo: KTC Chuoh Publishing, 2001. Edited by NHK Top Runner production crew.

The Lonesome Puppy. Tokyo: Magazine House, 1999; San Francisco: Chronicle Books, 2008 (US edition).

Ukiyo. Tokyo: Little More, 1999.

Slash with a Knife. Tokyo: Little More, 1998; Tokyo: FOIL, 2005 (revised edition).

In the Deepest Puddle. Tokyo: Kadokawa Shoten, 1997.

개인전 카탈로그

Yoshitomo Nara. Los Angeles: Los Angeles County Museum of Art; New York: DelMonico Books/Prestel, 2020. (artist book and special edition)

days 2014–2018: Sixteen springs and sixteen summers gone—Take your time, it won't be long now. Tokyo: Taka Ishii Gallery Photography/Film, 2018.

Yoshitomo Nara. New York: Pace Gallery, 2018.

Yoshitomo Nara: for better or worse: Works 1987–2017. Toyota, Japan: Toyota Municipal Museum of Art, 2017.

Yoshitomo Nara: Will the Circle Be Unbroken. Tokyo: Fine-Art Photography Association, 2017.

Once in Life: Encounters with Nara. Hong Kong: Asia Society Hong Kong Center, 2016.

Yoshitomo Nara: New Works. London: Stephen Friedman Gallery, 2016. (leaflet)

Shallow Puddles. Tokyo: Blum & Poe, 2015.

stars. Hong Kong: Pace Hong Kong, 2015.

Greetings from a Place in My Heart. London: Dairy Art Centre, 2014. (leaflet)

Yoshitomo Nara: Drawings: 1984–2013. Los Angeles: Blum & Poe, 2014.

Yoshitomo Nara. New York: Pace Gallery, 2013.

Yoshitomo Nara + YNG: Crated Rooms in Iceland. Reykjavík: Crymogea, 2013.

NARA Yoshitomo: a bit like you and me…. Kyoto: FOIL, 2012.

Yoshitomo Nara: Nobody's Fool. New York: Abrams, 2010.

Moonlight Serenade. Kanazawa, Japan: 21st Century Museum of Contemporary Art, Kanazawa, 2007.

Yoshitomo Nara + graf: Torre de Málaga. Málaga, Spain: Centro de arte contemporáneo de Málaga, 2007.

Yoshitomo Nara + graf: A to Z. Tokyo: FOIL, 2006.

From the Depth of My Drawer. Tokyo: FOIL, 2005.

From the Depth of My Drawer. Seoul: Rodin Gallery, 2005.

From the Depth of My Drawer: Yoshii Brick Brew House, Hirosaki. Hirosaki, Japan: Organizing Committee for the Yoshitomo Nara Exhibition, 2005. Photographs by Masako Nagano.

Yoshitomo Nara & Hiroshi Sugito: Over the Rainbow.

Ostfildern, Germany: Hatje Cantz, 2005.

Nara Yoshitomo Hirosaki. Hirosaki: BPO Harappa, 2004. Photo documentation of I DON'T MIND, IF YOU FORGET ME. Photographs by Mikiya Takimoto.

This Is a Time of...S.M.L. Kyoto: Seigensha, 2004. Photographs by Masako Nagano.

Nothing Ever Happens. Santa Monica, CA: Perceval Press, 2003.

Who Snatched the Babies? Paris: Cneai, France, 2002.

I DON'T MIND, IF YOU FORGET ME. Kyoto: Tankosha, 2001. (with CD-ROM)

Somebody Whispers in Nuremberg. Nuremburg, Germany: Institut für Moderne Kunst in der SchmidtBank-Galerie, 1999. (leaflet)

Mitsubishi–Jisho Artium Exhibitions April 1995–March 1997 (vol. 4). Fukuoka, Japan: Mitsubishi–Jisho Artium, 1998.

Yoshitomo Nara. Milwaukee: Institute of Visual Arts at University of Wisconsin–Milwaukee, 1998. (leaflet with floppy disk)

Hothouse Fresh. Nagoya, Japan: Hakutosha, 1996. (pamphlet)

In the Deepest Puddle / Nothing Gets Me Down. Tokyo: SCAI THE BATHHOUSE and Galerie Humanité Tokyo, 1995. (leaflet)

Oil on Canvas. Nagoya, Japan: Galerie Humanité Nagoya, 1995. (pamphlet)

Lonesome Babies. Nagoya, Japan: Hakutosha, 1994. (pamphlet)

Nemureru kodomo no kurisumasu [Christmas for Sleeping Children]. Osaka, Japan: Itoki Crystal Hall, 1994. (pamphlet)

Be Happy. Nagoya and Tokyo: Galerie Humanité Nagoya and Tokyo, 1993. (pamphlet)

cogitationes cordium. Nagoya, Japan: Galerie Humanité Nagoya, 1991.

Innocent Being. Nagoya, Japan: Galerie Humanité Nagoya, 1988. (leaflet)

도서 표지 및 그 외 프로젝트에 사용된 원작

Toyoda, Toshiaki. *Hanbun Ikita*. Tokyo: HeHe, 2019.
Asai, Kenichi, and Yoshitomo Nara. *Baby Revolution*. Tokyo: Crayonhouse, 2019.
Tanaka, Hiko. *Ohikkoshi*. Tokyo: Fukuinkan Shoten, 2013.
Prévert, Jacques. *Tori e no aisatsu* [Greetings to the bird]. Tokyo: Pia, 2006. Translated by Isao Takahata.
Yoshimoto, Banana. *Argentine Hag*. Tokyo: Rockin'on, 2002; Taipei: China Times, 2007; Shanghai: Shanghai Translation Publishing House, 2010 (Chinese edition); Seoul: Minumusa, 2010 (Korean edition).
Lotta Leaves Home (1993). Directed by Johanna Hald. Distributed by Eden Entertainment, 2000 (Japan release). (poster, pamphlet)
Visionaire No. 30: The Game – Japan. New York: Visionaire, 2000.
Yoshimoto, Banana. *Hinagiku no jinsei* [The life of Hinagiku]. Tokyo: Rockin'on, 2000; Gentosha, 2006 (paperback); Seoul: Minumusa, 2009 (Korean edition); Taipei: China Times, 2009.
Yoshimoto, Banana. *Hardboiled/Hard Luck*. Tokyo: Rockin'on, 1999; Gentosha, 2001 (paperback); *Dur, dur*. Paris: Rivages, 2001 (French edition); *H/H*. Milan: Feltrinelli, 2001 (Italian edition); *Hard-boiled Hard Luck: Zwei Erzaehlungen*. Zurich: Diogenes, 2004 (Swiss/German edition); London: Faber and Faber, 2005 (UK edition); New York: Grove Press, 2006 (US edition); St. Petersburg, Russia: Amphora, 2006 (Russian edition); Seoul: Minumusa, 2002 (Korean edition); Taipei: China Times, 2009.

도서 표지 작품

Tanaka, Hiko. *Sorry*. Tokyo: Fukuinkan Shoten, 2014.
Sakamoto, Ryuichi, et al. *NO NUKES 2012: A Guidebook for Our Future*. Tokyo: Shogakukan Square, 2012.
Itoi, Shigesato. *Sheep Thief*. Tokyo: Itoi Shigesato Jimusho, 2011.
Ko, Machida. *Gorannosupon*. Tokyo: Shinchosha, 2011.
Mado, Michio. *Uchu no me* [Eyes of the universe]. Tokyo: FOIL, 2010.
Read Real Japanese Fiction. Tokyo: Kodansha International, 2008. Edited by Janet Ashby.
Read Real Japanese Fiction. Tokyo: Kodansha International, 2008. Edited by Michael Emmeric.
The Constitution of Japan. Tokyo: FOIL, 2005.
Yamada, Switch. *Happiness Switch!* Tokyo: Pia, 2003.
Nakaba, Riichi. *Spin Kids*. Tokyo: Tokuma, 2001.
Kurihara, Akira, Yoichi Komori, Manabu Sato, and Shunya Yoshimi. *Knowledge That Crosses Borders*. Tokyo: University of Tokyo Press, 2000–2001. Six volumes.
Kurihara, Akira, Yoichi Komori, Manabu Sato, and Shunya Yoshimi. *Implosion of Knowledge: Reorganization of Body, Language, and Power*. Tokyo: Univerity of Tokyo Press, 2000.
Sendo, Naomi. *Moe no suzaku*. Tokyo: Gentosha, 1999.

앨범 디자인 작품

Kenzi Hatta. *Jidai ga fuzaketeru*. HARDNA POP, Japan, 2019.
Michinohi. *but to do*. SORACHI RECORDS, Japan, 2019.
noodles. *I'm not chic*. DELICIOUS LABEL, Japan, 2019.
Kenzi Hatta. *Ima ga arusa*. HARDNA POP, Japan, 2014.
Mitsutoshi Anbe. *Tohoku Love*. Crown Tokuma Music Distribution, Japan, 2014.
Various artists. *Yes, We Love butchers ~ Tribute to bloodthirsty butchers ~ Abandoned Puppy*. Nippon Crown, Japan, 2014.
Various artists. *Yes, We Love butchers ~ Tribute to bloodthirsty butchers ~ The Last Match*. Nippon Crown, Japan, 2014.
Various artists. *Yes, We Love butchers ~ Tribute to bloodthirsty butchers ~ Mumps*. Nippon Crown, Japan, 2014.
Various artists. *Yes, We Love butchers ~ Tribute to bloodthirsty butchers ~ Night Walking*. Nippon Crown, Japan, 2014.
Morio Agata. *Gusuperi yonenki*. QPORA PURPLE Hz, Japan, 2012.
Various artists. *Naninimo Makezu – songs for children from ARABAKI*. ARABAKI RECORDS, Japan, 2011.
Kimiko Itoh + Aki Takase. *Makkana ohirune*. Videoarts Music, Japan, 2010.
Jim Black/AlasNoAxis. *Houseplant*. Winter & Winter, Germany, and Bomba Records, Japan, 2009.
Momokomotion. *Punk in a Coma*. AWDR/LR2, Japan, 2009. Standard and special editions.
Absynthe Minded. *There Is Nothing*. Universal Music, Belgium, 2007.
Bloodthirsty Butchers. *Guitarist o korosanaide* [Don't kill the guitarist]. Columbia Music Entertainment, Japan, 2007.
Takako Tate. *Wasurenagusa*. Vap, Japan, 2007.
Day & Taxi. *Out*. Percaso Production, Switzerland, 2006.
Bloodthirsty Butchers. *Banging the Drum*. Columbia Music Entertainment, Japan, 2005.
Bloodthirsty Butchers. *bloodthirsty butchers VS +/- {PLUS / MINUS}*. Columbia Music Entertainment, Japan, 2005.
Fantômas. *Suspended Animation*. Ipecac Recordings, USA, 2005. Standard and limited editions.
Tiki Tiki Bamboooos. *cloudy, later fine*. O-chang BEAT, Japan, 2005.
Various artists. *Je suis comme Je suis: Les Chansons de Jacques Prévert*. Universal International, Japan, 2004.
Matthew Sweet. *Kimi Ga Suki*Raifu*. RCAM Records, USA, 2004.
Jim Black/AlasNoAxis. *Splay*. Winter & Winter, Germany, and Bomba Records, Japan, 2002.
Various artists. *Dengeki Bop! A Tribute to Ramones*. R&C, Japan, 2002.
Taisyo Kyunen. *Kyu-Box*. Vap, Japan, 2002.
Tiki Tiki Bamboooos. Tiki Tiki Bamboooos. Self-released, Germany, 2002.
The Busy Signals. *Pretend Hits*. Sugar Free Records, USA, 2001.
R.E.M. *I'll Take the Rain*. Warner Bros. Records, USA, 2001.
The Star Club. *Trigger*. Victor Entertainment, Japan, 2000.
The Star Club. *Kitty Missiles*. Victor Entertainment, Japan, 1999.
The Star Club. *Pyromaniac*. Victor Entertainment, Japan, 1999.
Shonen Knife. *Happy Hour*. Universal Victor, Japan, 1998.
The Birdy Num Nums. *Mannaka over the World*. King Size Records, Germany, 1991.

도판 출처

All works by Nara © Yoshitomo Nara and provided courtesy of Yoshitomo Nara.

Courtesy of 21st Century Museum of Contemporary Art, Kanazawa, Japan: Figs. 166, 167; A.F. Archive/Alamy: Fig. 32; Courtesy of Aichi University of the Arts, Nagakute, Japan: Fig. 23; Courtesy of Aomori Museum of Art, Japan: Figs. 35, 44, 85, 92, 359a–b; © Nobuyoshi Araki. Courtesy of Taka Ishii Gallery, Tokyo: Fig. 286; *The Asahi Shimbun*/Getty Images: Figs. 100, 283; © Yusuke Asai: Fig. 353; Courtesy of Jim Black and Mariko Takahashi: Fig. 210; Courtesy of Blum & Poe, Los Angeles/New York/ Tokyo: Figs. 75, 93, 121, 122, 183; Courtesy of Bohemian's Guild: Fig. 194; Bernie Boston/*The Washington Post*/ Getty Images: Fig. 240; © Chaguin: Figs. 148–153; © 2019 Chihiro Art Museum. Courtesy of Chihiro Art Museum Tokyo: Figs. 18, 19; © Chim↑Pom. Courtesy of the artist, ANOMALY, and MUJIN-TO Production, Tokyo: Fig. 287; © Classic Film Preservation Society of Independent Film Production, Tokyo: Fig. 333; Courtesy of Georgian National Museum, Tbilisi: Figs. 337, 338; Courtesy of Hara Museum of Contemporary Art, Tokyo: Figs. 66, 96, 160, 161; Special thanks to Birgit Hoff: Fig. 55; Special thanks to Naoko Ichihashi and Reiko Kato: Fig. 164; Courtesy of Japan Platform: Fig. 278; © Keisuke Katano. Courtesy of Hamaya Hiroshi Estate: Figs. 216, 217; Courtesy of Rinko Kawauchi: Fig. 215; © Rinko Kawauchi. Special thanks to Nao Amino: Fig. 223; © Hiroyasu Kosukegawa and Kineta Kunimatsu: Figs. 355, 356; © Shiro Matsui: Fig. 59; The Metropolitan Museum of Art, New York. Fletcher Fund, 1929. JP1506: Fig. 70; The Metropolitan Museum of Art, New York. Harris Brisbane Dick Fund, 1946. JP3018: Fig. 120; The Metropolitan Museum of Art, New York. The Harry G. C. Packard Collection of Asian Art, Gift of Harry G. C. Packard, and Purchase, Fletcher, Rogers, Harris Brisbane Dick, and Louis V. Bell Funds, Joseph Pulitzer Bequest, and The Annenberg Fund Inc. Gift, 1975. 1975.268.191: Fig. 358; The Metropolitan Museum of Art, New York. Mary Griggs Burke Collection, Gift of the Mary and Jackson Burke Foundation, 2015. 2015.300.257a, b: Figs. 177, 178; Courtesy of Mie Prefectural Art Museum, Tsu, Japan: Fig. 16; MOMAT/DNPartcom. Courtesy of the National Museum of Modern Art, Tokyo: Fig. 15; MOMAT/DNPartcom. Courtesy of the National Museum of Modern Art, Tokyo, and Mayu Asô: Fig. 10; © 1998 Takashi Murakami/Kaikai Kiki Co., Ltd. All Rights Reserved: Figs. 117, 118; Courtesy of Takashi Murakami: Fig. 372; Courtesy of the Museum of Contemporary Art, Los Angeles, and groovisions: Fig. 115; Courtesy of the Museum of Modern Art, Kamakura & Hayama: Fig. 312; Courtesy of Masatako Nakano, gallery ART UNLIMITED, Tokyo, and Setagaya Art Museum, Tokyo: Fig. 102; Courtesy of Masataka Nakano, gallery ART UNLIMITED, Tokyo, Setagaya Art Museum, Tokyo, and Takashi Nemoto: Fig. 101; Courtesy of Ohara Museum of Art, Kurashiki, Japan: Fig. 31; Courtesy of Pace Gallery, New York: Figs. 291–293, 296–300, 302, 303; Courtesy of R.E.M./Athens LLC: Fig. 202; Sankei Archive/ Getty Images: Fig. 7; Courtesy of SBI Art Auction, Tokyo: Fig. 51; Courtesy of SCAI THE BATHHOUSE, Tokyo: Fig. 90; © David Shrigley. All Rights Reserved, DACS/Artimage 2019. Image courtesy Stephen Friedman Gallery, London: Fig. 137; © Yoshitomo Nara and David Shrigley. All Rights Reserved, DACS/Artimage 2019: Figs. 135, 136, 139–143; Courtesy of Stephen Friedman Gallery, London: Figs. 162, 169; © Yoshitomo Nara and Hiroshi Sugito: Figs. 144–147; Courtesy of Toyota Municipal Museum of Art, Japan: Fig. 6; Courtesy of Watari-um: The Watari Museum of Contemporary Art, Tokyo: Fig. 247; Courtesy of THE WE-LOWS (Yoshitomo Nara + Shin Morikita + Kazumasa Aoki + Kazuhiro Koshiba + Yoko Fujita + Shiori Ishida + Yumeko Sakai): Fig. 351; Courtesy of Yokohama Museum of Art, Japan: Figs. 95, 107–111, 114, 305, 306.

사진 출처

Daichi Ano: Fig. 92; Olaf Bergmann: Fig. 59; Colin Davison: Figs. 158, 159, 173; Brian Forrest: Fig. 115; Kazuo Fukunaga: Fig. 67; Hako Hosokawa: Figs. 163, 165, 168, 172, 211; Ian Bavington Jones: Figs. 216, 217; Ester Keate: Fig. 169; Keizo Kioku: Figs. 6, 69, 72, 78, 127–132, 135, 171, 179–182, 184–191, 196, 304, 307–309, 313–315, 317–332, 334–336, 339–347, 351, 362–369, 371–373, 375–379; Yeewan Koon: Figs. 310, 311, 370; Kineta Kunimatsu: Fig. 356; Kerry Ryan McFate: Figs. 291–293, 296–300, 302, 303; Noriko Miyamura: Figs. 103, 349, 350; Mie Morimoto: Figs. 305, 306; Masako Nagano: Figs. 154–157; Atsushi Nakamichi/ Nacása & Partners: Figs. 166, 167; Masataka Nakano: Figs. 101, 102; Yoshitomo Nara: Figs. 33, 62, 134, 192, 193, 288–290, 301, 316, 354, 360, 361; Nobuhiko Nukata: Fig. 34; Kei Okano: Figs. 233, 284, 285; Tadashi Okochi: Fig. 352; Alister Overbruck: Fig. 116; Oyamada Kuniya: Figs. 359a–b; Heather Rasmussen: Figs. 121, 122; Kai Takihara: Figs. 353, 355; Yoshitaka Uchida: Figs. 30, 68, 76, 84, 94, 95, 104–114, 119, 133, 170, 195, 197, 201, 205–209, 241–246; Norihiro Ueno: 61, 66, 71, 73, 77, 96, 98, 160, 161, 348; Ikuhiro Watanabe: Figs. 36–41, 50, 81, 125, 126, 228–232, 234–236; Joshua White: Figs. 75, 93.

나라 요시토모
Yoshitomo Nara

초판 발행일 2023년 3월 6일

지은이 이완 쿤
옮긴이 이현정 · 윤옥영 · 정소라 · 이수영
번역협조 시즈미 히로유키

발행인 이상만
발행처 마로니에북스
등록 2003년 4월 14일 제2003–71호
주소 (03086) 서울특별시 종로구 동숭길 113
대표전화 02–741–9191
편집부 02–744–9191
팩스 02–3673–0260
홈페이지 www.maroniebooks.com

ISBN 978–89–6053–619–7 (03600)

YOSHITOMO NARA ⓒ 2020 Yoshitomo Nara, published
by Phaidon Press Limited.

All works by Nara ⓒ Yoshitomo Nara

이 책은 영국 PHAIDON社에서 출간한 Yoshitomo Nara의
한국어판입니다. 이 책의 한국어판 저작권은 저작권자와의
독점계약으로 마로니에북스에 있습니다. 저작권법에 의해 한국
내에서 보호를 받는 저작물이므로 무단전재와 복재를 금합니다.

This Edition published by Maronie Books under licence
from Phaidon Press Limited, of 2 Cooperage Yard,
London, E15 2QR (UK).

All rights reserved. No part of this publication may be
reproduced, stored in a retrieval system or transmitted,
in any form or by any means, electronic, mechanical,
photocopying, recording or otherwise, without the prior
permission of Phaidon Press.

표지: 〈나는 오늘 밤에 밝은 불빛을 보고 싶어요〉,
2017, 캔버스에 아크릴릭, 220×195cm

저자의 감사의 말

나라 요시토모의 30년에 걸친 예술 활동을 다루는 첫 본격
연구서로서 이 책은 많은 친구, 동료, 지원자들의 아낌없는 도움을
받았다. 먼저 누구보다 나의 감사의 말은 나라 요시토모로부터
시작된다. 지난 5년간 자신의 작품과 인생 이야기를 나누어준
나라의 관대함과 믿음은, 때로 벅찰 때도 있었지만, 평소 닫혀 있던
문들을 여는 자유를, 드문 특권을 나에게 주었다. 하마다 사토코는
이 책의 모든 단계를 감독하고 우아한 평정심으로 모두를 독려해
주었다. 그녀는 이 책의 제작 뒤에 숨은 비밀 무기이다. Deborah
Aaronson과 Phaidon의 그녀의 팀은 이 묵직한 책의 편집을
관리했고 특히 Simon Hunegs는 부드럽지만 단호한 집중력으로
이 책을 완성시켰다.

내 연구는 많은 사람의 도움으로 가능했다. 홍콩의 Research Grants
Council은 내 연구의 초기 단계를 지원했다. Pace Gallery와
Blum & Poe는 무제한의 지지를 제공했다. Pace Gallery의 Arne
Glimcher, Marc Glimcher, Joe Baptista, Hansi Liao, Rose
Broner와 Blum & Poe의 Tim Blum, Jeff Poe, Sam Kahn, Ashley
Rawlings, Marie Imai, Yusuke Nishimura, Kana Miyazawa에게
감사하고 싶다.

이 책의 집필은 나를 세계 여러 곳으로 데려갔다. 가장 기억에
남는 곳 가운데 일본 북부로의 여행이 있다. 아오모리 방문은
다카하시 시게미의 많은 도움을 받았다. 또한 눈보라 치던 날
히로사키로 안전하게 운전해준 가키자키 마사키에게도 감사하고
싶다. 토비우에서는 학교와 시라오이 지역을 안내해준 구니마쓰
기네타에게 감사를 빚졌다. 또한 여행 동안 스기토 히로시, Jörg
Johnen, Charles Worthen, David Shrigley와 교류할 수 있었다.
나라에 대한 이야기를 공유해준 그들에게 감사한다.

이 책에는 거의 400장의 이미지가 수록돼 있다. 모든 미술책
저자들이 알듯이 모든 사진을 모으는 것은 엄청난 업무다. 시노하라
이페이, 우에지마 후미코, 모리키타 신, 모리키타 노리코, 이치하시
나오코, 고스기 아리요시, 스도 히로토시, 아미노 나오, 기무라 에리코,
미야무라 노리코, 가토 레이코, 무라카미 다카시, Kaikai Kiki Gallery,
오쿠와키 다카히로, Bohemian's Guild와 David Hubbard에게 이
점을 감사하지 않을 수 없다. ABEISM CORPORATION의 히구마
나가유키, 요시오카 히데토, 후나하시 미사키는 이미지들이 가능한
정확하게 재생될 수 있도록 도왔다. Anna Rieger는 모든 이미지를
아름다운 디자인으로 모아주었다.

나는 또한 동료 학자, 번역자, 작가들, 우노 치사토, 나카노 요시코,
이케다 리사, 아라키 유, 가기타니 레이, 마쓰시타 사카의 번역과
연구 기록의 도움을 받았다. Regina de Luna의 제한 없는 열정은
나에게 새로운 시선의 가치를 상기시켜주었다. 마지막으로 나의
한결 같은 친구와 동료 저자, 내가 제각각의 생각과 연구 조각들을
꿰맞추면서 견실한 완성본을 만들어내기까지 끝도 없이 주절거릴 때
귀를 기울여준 Mei Chin과 Chris Thomas에게 감사하고 싶다. 그
길에서 내가 고집을 부리느라 그들의 몇몇 충고를 유념하지 못했다면
전적으로 내 잘못이다.

발행인의 감사의 말

이 책은 다음 사람들의 흔들리지 않은 지원이 없었다면 불가능했을
것이다. Yoshitomo Nara; Satoko Hamada; Arne Glimcher, Joe
Baptista, and Hansi Liao (Pace Gallery); Sam Kahn, Marie
Imai, and Kana Miyazawa (Blum & Poe); and Nagayuki Higuma
(ABEISM CORPORATION).

다음 분들께 특별한 감사를 드린다. Nagi Araki (The Museum
of Modern Art, Kamakura & Hamaya); Mayu Asō; Michiko
Asō; Peter Bellars; Chris Bilheimer and Kevin O'Neil (R.E.M./
Athens LLC); Victoria Clarke; Lisa Delgado; Heather
Dubnick; Christoph Gallio; Julia Hasting; Yukiko Hiromatsu
(Musée Motai); Birgit Hoff; Anne Hoffmann; David Hubbard
and Báirbre O'Brien (Stephen Friedman Gallery); Reiko
Ishiguro and Yumiko Nonaka (21st Century Museum of
Contemporary Art, Kanazawa); Yasuko Kajita (Hara Museum
of Contemporary Art); Akiyo Kaneko (Aichi University of
the Arts); Aya Kato (Setagaya Art Museum); Eriko Kimura
(Yokohama Museum of Art); Rob King, Mark Robson, and
Andrea Chlad (Altaimage); Melissa Larner; Linda Lee;
Patricia Liu (Blum & Poe); Takayuki Mashiyama (Taka Ishii
Gallery); Lindsey McGuire and Davina Bhandari (Pace
Gallery); Michida Miki (Mie Prefectural Art Museum); Hibiki
Mizuno (Chim↑Pom Studio); João Mota; Yoko Nakahira
(Chihiro Art Museum); Yoshimi Sanada (Kaikai Kiki); Toshi
Shibata (SCAI THE BATHHOUSE); Cynthia Sternau (Japan
Society); Toshiharu Suzuki (Toyota Municipal Museum of
Art); Tsuguo Tada (Hamaya Hiroshi Estate); Shigemi Takahashi
(Aomori Museum of Art); Yae Takahashi (Ohara Museum of
Art); Miwako Takasuna (gallery ART UNLIMITED); Stefanie
Weege (Hatje Cantz); Yoko Yamamoto (Dokuritsu Pro Meiga
Hozonkai); and Mika Yoshitake.